Photoshop H5 广告设计

卢博 ◎ 编著

清华大学出版社
北京

内 容 简 介

菜鸟如何快速成为H5广告页面设计高手？如何用H5广告页面征服上司和客户？如何零基础制作出专业、漂亮的H5广告页面？本书将按照两条线路帮助读者精通Photoshop H5广告设计：

一条是横向案例线，通过20多个经典案例，包括产品推广、活动推广、互粉增粉、人才招募、企业宣传、节日活动、会议邀请、喜庆请柬等，从零开始学习制作H5广告效果。

另一条是纵向技巧线，讲解了配色常识、文字排版、版式布局等核心技能，帮助读者彻底读懂、玩透H5广告设计。

本书适合H5微信页面广告设计者、新媒体广告设计师、移动互联网广告设计人员等阅读。

本书封面贴有清华大学出版社防伪标签，无标签者不得销售。

版权所有，侵权必究。举报：010-62782989，beiqinquan@tup.tsinghua.edu.cn。

图书在版编目(CIP)数据

Photoshop H5 广告设计 / 卢博编著 . —北京：清华大学出版社，2019（2021.8重印）
ISBN 978-7-302-51792-4

Ⅰ . ① P… Ⅱ . ①卢… Ⅲ . ①广告设计—计算机辅助设计—图像处理软件 Ⅳ . ① J524.3-39

中国版本图书馆 CIP 数据核字（2018）第 269734 号

责任编辑：韩宜波
封面设计：杨玉兰
责任校对：周剑云
责任印制：杨　艳

出版发行：清华大学出版社
　　　　　网　　　址：http://www.tup.com.cn，http://www.wqbook.com
　　　　　地　　　址：北京清华大学学研大厦 A 座　　邮　　编：100084
　　　　　社　总　机：010-62770175　　　　　　　　邮　　购：010-62786544
　　　　　投稿与读者服务：010-62776969，c-service@tup.tsinghua.edu.cn
　　　　　质　量　反　馈：010-62772015，zhiliang@tup.tsinghua.edu.cn
印 装 者：三河市铭诚印务有限公司
经　　销：全国新华书店
开　　本：185mm×260mm　　印　张：19.5　　字　数：471 千字
版　　次：2019 年 4 月第 1 版　　印　次：2021 年 8 月第 3 次印刷
定　　价：79.80 元

产品编号：079774-01

前言

写作驱动

H5（主要指HTML 5技术）是伴随着移动互联网兴起的一种新型广告工具，同时随着微信小程序的兴起，加速带动了H5的传播。利用H5进行广告传播已经成为新时代广告媒体的主要传播方式，它改变了传统广告行业的局限性，最大限度地扩张了广告的传播力度；同时互联网以及手机的普及，扩大了H5的传播范围，使得广告真正可以无处不在地传播。一些趣味性的H5广告，更是使得用户可以参与其中，并成为H5广告的传播与推动者。

尽管H5的兴起，令广告行业转变了传统的营销模式，但在图书市场上却几乎没有与H5广告设计相关的书籍。所以，笔者基于以下三点，策划了本书：

（1）H5广告的发展，必定会带动对人才的需求，如对H5开发设计师的需要。

（2）目前关于H5的书，已开始有不少品种，销售都非常不错，但有关H5广告设计却还没有一本书系统地讲述过。

（3）目前已经有学校开始开设与H5相关的课程，人才有对技能的需求，而图书是技能的载体。

笔者潜心收集资料，以平台及软件制作作为案例示范，为读者展示H5广告的设计方法，希望读者阅读本书后可以举一反三，制作出更多精美的效果。

本书特色

本书与同类书相比，最大的特色如下。

（1）**分类清晰**：本书主要分为两大篇章，每个篇章又详细分为多个章节，并且书中内容是根据读者对知识点的需求排行来进行分布摆放，读者可以根据分类快速找到自己需求的知识点。

（2）**工具全面**：本书选取多种方便快捷的图形图像工具、视频工具、音频工具等进行讲解，其中包括人人秀、蜂巢ME、易企秀等网页，以及Photoshop、Illustrator、After Effects等客户端软件。

（3）**应用为主**：本书内容从零基础开始，先从配色、文字样式、版式方面总体介绍H5广告设计的要点，再落实到多个制作网页及软件平台，并根据每个平台的不同特性来设计广告案例效果。

（4）**完整流程**：每个案例都是精挑细选，每个实例都是从零开始制作，细致讲解了设计的所有过程，目的也是为了帮助读者

可以更加直观地感受到设计的整个流程。

（5）案例丰富：精选多个热门的广告类别来做案例解说，包括产品推广、活动推广、互粉增粉、人才招募、企业宣传、节日活动、会议邀请以及喜庆请柬8个热门类别，每种类别均有3个广告设计案例示范。

本书内容

本书中的实战案例均有详细的操作步骤，可以指引读者正确地制作出H5广告效果，且皆配有素材、效果源文件以及语音视频全程详细讲解，同时在章节中穿插的"专家提醒"，也指出了一些相关要点，使读者可以迅速掌握关键要点。

本书的案例都是挑选当下最热门的H5广告效果，让读者在阅读和学习本书的过程中所制作的H5效果皆是目前最流行、最实用的效果。

本书中的24个广告设计案例实战，全部录制了带语音讲解的演示视频，时间长度达430多分钟（7个多小时），重现书中所有技能实例的操作，帮助读者快速掌握H5广告设计的相关操作技巧。

本书主要从"微页H5-设计篇"与"微页H5-案例篇"两大篇章来讲述新媒体广告设计的具体方法。

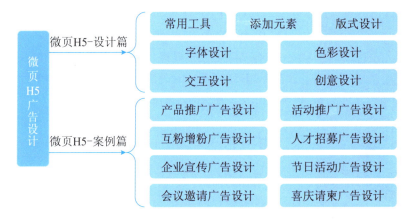

本书还是一本侧重案例分析的实战宝典，全书图片数量有1300多张，每一个知识点都有相应的案例图片。本书采取图文相结合的方式进行案例分析，能够方便读者一步一步地掌握每一个案例的设计方法，并在每个步骤相对应的图片中标示了相应的图注，让读者通过图文并茂的内容快速了解核心知识，节约大量的阅读时间。读者在阅读过程中还应该注意实际操作的重要性，以快速提升H5广告设计的技能。

技巧总结

广告页面在视觉上给用户的第一感受便是直接传达的信息，作为新型的广告推广工具，H5同样也不例外，所以在设计H5界面时，美观的界面设计尤为重要。由此，笔者在本书的写作中，总结了关于H5广告设计的要点技巧及知识点，主要表现在以下20个要点。

（1）在H5页面数量剧增且同质化严重的发展潮流中，H5的页面创意设计便是确保自己的广告推

广脱颖而出的一种方式,我们在制作H5广告效果时,要确保效果创意新颖的同时又能够传递出所要推广的广告信息。

(2)在设计H5页面时,可以根据页面的烦琐程度选取合适的工具进行制作,一些基于互联网平台的H5设计工具,不仅操作简单,所制作出的效果也非常不错,同时非常适用于零基础的新人使用。

(3)在各种图像处理的软件中,Photoshop可以说是一个非常强大的图像处理软件,其包含很多图像处理工具,用户只需一一尝试,选择需要的工具对图片进行处理与设计即可。

(4)建议用户在制作图像时,可以利用滤镜效果来轻松制作富有特色的图像效果,例如Photoshop自带的"滤镜"命令,不但拥有各种类别的滤镜可供用户选择,而且还能够对参数值进行设计与更改,并且它的应用场合很多。

(5)虽然Photoshop的图像处理功能很强大,但是其操作有一定的难度,尽管Photoshop为用户提供了最大限度的编辑空间,但是它的组合功能需要用户自己来摸索,这一点让新手不知如何动手制作,所以笔者建议,对Photoshop的图像处理功能不太熟悉的用户,可以多尝试学习"微页H5-案例篇"中的各种实战案例教程与视频,或使用其他的软件或APP来对图片进行一键基础的美化操作。

(6)对于一些比较麻烦、不太方便使用Photoshop设计的图片,也可以尝试用网站工具,如图表、表单等,这些内容在网站中一般都会给出基础组件,用户只需修改参数,并简单排版就可以了。

(7)在设计各类广告图片时,可以先对背景图片进行处理,使其呈现出最好的效果时再使用,这样可以为广告作品增添很大的魅力。

(8)制作H5广告页面时,要注意控制图片的文件大小,如果文件过大,会导致加载缓慢,严重时会导致卡机、软件崩溃。

(9)在H5广告页面中,可以尽量多选取那些颜色比较鲜艳、明亮的图片来使用,这类图片可以更加吸引观众的注意力。

(10)对于有关图片处理与制作的软件,由于篇幅有限,笔者没有进行过多详细的介绍,在此列举几种在设计时也经常会用到的图形图像处理软件:CorelPHOTO、CorelDRAW、PageMaker以及InDesign,希望用户在学完本书中的基础应用软件之余,可以多摸索,制作出更多精美的H5广告效果。

(11)在设计H5页面的过程中,用户除了可以使用计算机之外,还可以尝试使用各种手机端APP、小程序、网页来制作H5广告效果。

(12)在H5页面中穿插各种相关元素及素材时,需选取贴合主题且清晰的文件,也可通过H5设计网站中的相关元素互动插件来添加与制作H5页面。

(13)文字一直是H5页面中必不可少的一个关键元素,通过一些相关的文字讲解,有利于向用户传达产品或企业的相关信息,但生硬的文字穿插会导致用户对整个页面失去阅读兴趣,所以在字体设计时,需要注意与H5页面主题格调一致。

(14)H5页面的整体视觉体验,取决于色彩的搭配,而相应地了解色彩原理及一些实用的配色技巧,可以使整个H5页面的色彩更为舒适宜人。

(15)制作产品推广类H5广告效果时,需要注重突出产品的信息,同时需要简单明了地让用户在页面中抓取两个关键信息点:产品及产品信息。

(16)制作活动推广类H5广告效果时,主要吸引用户的还是活动的奖励程度,除了需要有好的画面感,用户的参与程度也取决于活动奖品的力度。

（17）制作互粉增粉类H5广告效果时，就需要在页面中添加与制作一些好的图文信息效果，吸引用户的兴趣，从而达到互粉增粉的效果。

（18）制作人才招募类的H5广告效果时，需要根据不同类别的招聘形式进行相对应的主题设计，例如，校园招聘就可以搭配使用大量青春活力的颜色，以贴近校园招聘的主题。

（19）制作品牌宣传类的H5广告效果时，就比较倾向于对品牌自身的塑造，设计时要使得整个页面相当于品牌的微官网，可以运用一些符合品牌的视觉语言，既能向用户传递品牌信息，又可以表达出品牌的精神态度。

（20）对于会议邀请函及请柬类的H5页面，色彩上的搭配一定要贴近主题，让用户从视觉上便能感知到所受邀的会议的气场。

本书由卢博编著，参与编写的人员还有周博洋，在此表示感谢。由于作者知识水平有限，书中难免有错误和疏漏之处，恳请广大读者批评、指正。

本书提供了案例的素材文件和效果文件，扫一扫右侧的二维码，推送到自己的邮箱后下载获取。

编　者

目录

第1章
H5广告设计入门 / 1

1.1 什么是H5 / 2
 1.1.1 H5是什么 / 2
 1.1.2 无处不在的H5 / 3
 1.1.3 H5的主要功能 / 5
 1.1.4 使用H5有哪些优势 / 5
 1.1.5 探索H5广告的潮流和方向 / 8

1.2 H5页面的类型 / 9
 1.2.1 活动运营型 / 10
 1.2.2 品牌宣传型 / 10
 1.2.3 产品介绍型 / 11
 1.2.4 总结报告型 / 11

1.3 形式为功能服务 / 12
 1.3.1 简单图文的H5页面 / 12
 1.3.2 礼物/贺卡/邀请函的H5页面 / 12
 1.3.3 问答/评分/测试的H5页面 / 12
 1.3.4 游戏的H5页面 / 13

第2章 H5设计的常用工具 / 14

2.1 基于互联网平台的H5开发工具 / 15
- 2.1.1 APICloud：H5代码编辑工具 / 15
- 2.1.2 Egret：提供开源的H5引擎 / 16
- 2.1.3 云适配：一键PC网站转移动网站 / 17
- 2.1.4 iH5：HTML5可视化编辑工具 / 18
- 2.1.5 人人秀：无代码的H5制作工具 / 20
- 2.1.6 易企秀：H5场景定制工具 / 22

2.2 基于应用软件的H5设计工具 / 24
- 2.2.1 Photoshop：图形图像设计工具 / 24
- 2.2.2 Illustrator：专业的矢量图绘制工具 / 25
- 2.2.3 After Effects：制作酷炫的视频特效 / 25
- 2.2.4 CINEMA 4D：专业的三维软件工具 / 26
- 2.2.5 随身录音室：数码音乐创作软件 / 26
- 2.2.6 HYPE：HTML5动画制作利器 / 27
- 2.2.7 其他：H5设计常用的辅助工具 / 27

2.3 选择H5的工具组合形式 / 29
- 2.3.1 选择开发类H5工具 / 29
- 2.3.2 选择网站类H5工具 / 30
- 2.3.3 利用手机制作H5 / 30

第3章 H5设计的基本操作 / 32

3.1 如何"生产"H5 / 33
- 3.1.1 选择平台和进行登录 / 33
- 3.1.2 选择模板 / 33
- 3.1.3 布局页面 / 34
- 3.1.4 添加和编辑图片 / 35
- 3.1.5 添加和编辑文本元素 / 36
- 3.1.6 添加动画元素 / 36
- 3.1.7 添加音乐元素 / 37
- 3.1.8 添加视频元素 / 37
- 3.1.9 添加交互元素 / 38
- 3.1.10 添加表单和组件 / 39
- 3.1.11 预览作品 / 40
- 3.1.12 发布作品 / 40

3.2 在H5页面中添加各种元素 / 41
- 3.2.1 添加弹幕元素 / 41
- 3.2.2 添加地图元素 / 42
- 3.2.3 添加倒计时元素 / 43
- 3.2.4 添加动画文字元素 / 45
- 3.2.5 添加图表插件元素 / 46
- 3.2.6 添加祝福贺卡元素 / 48
- 3.2.7 添加雷达扫描元素 / 49

3.2.8　添加语音留言元素 / 50
3.2.9　添加照片海报元素 / 51
3.2.10　制作长页面H5 / 52

3.3　为设计加分的4个要点 / 54
3.3.1　细节与统一 / 54
3.3.2　热点与话题 / 55
3.3.3　故事与情感 / 55
3.3.4　技术与互动 / 56

4.4　H5页面的交互设计 / 74
4.4.1　了解H5交互设计 / 74
4.4.2　制作H5交互设计 / 74

4.5　H5页面的视觉流程设计 / 78
4.5.1　什么是视觉流程设计 / 78
4.5.2　H5常见的视觉流程设计类型 / 78

第4章 H5的视觉交互设计 / 57

4.1　H5页面的版式设计 / 58
4.1.1　H5版式设计的原则 / 58
4.1.2　H5页面的网格设计 / 59
4.1.3　H5页面版式的突破 / 62

4.2　H5页面的字体设计 / 62
4.2.1　设置H5页面的字体 / 62
4.2.2　设置H5页面的字号 / 64
4.2.3　设置H5页面的字间距 / 64
4.2.4　设置H5页面的行间距 / 65
4.2.5　H5字体设计的基本技巧 / 65

4.3　H5页面的色彩设计 / 66
4.3.1　了解色彩原理 / 66
4.3.2　了解色彩三要素 / 67
4.3.3　实用H5配色技巧 / 70

第5章 H5的创意内容设计 / 81

5.1　创建H5活动营销页面 / 82
5.1.1　答题活动的H5页面 / 82
5.1.2　问卷调查活动的H5页面 / 84
5.1.3　微信红包活动的H5页面 / 86
5.1.4　VR全景的H5页面 / 88
5.1.5　一镜到底的H5页面 / 89
5.1.6　快闪活动的H5页面 / 90
5.1.7　砍价活动的H5页面 / 91

5.2　创建H5趣味营销页面 / 92
5.2.1　互动游戏设计 / 92
5.2.2　微信场景模拟 / 93
5.2.3　来电界面模拟 / 95
5.2.4　通知界面模拟 / 95

第6章 产品推广：营销展示的H5广告设计 / 97

6.1 新品上市：掌握新品发布的H5页面设计 / 98
- 6.1.1 设计新品发布背景形状效果 / 98
- 6.1.2 设计新品发布图文信息效果 / 101
- 6.1.3 设计新品发布图层装饰效果 / 105

6.2 数码宣传：掌握电商产品的H5页面设计 / 108
- 6.2.1 设计电商产品杂色背景效果 / 108
- 6.2.2 设计电商产品主体布局效果 / 110
- 6.2.3 设计电商产品信息点缀效果 / 115

6.3 品牌汽车：掌握汽车产品的H5页面设计 / 116
- 6.3.1 设计汽车产品页面背景效果 / 117
- 6.3.2 设计汽车产品界面框架效果 / 118
- 6.3.3 设计汽车产品文字修饰效果 / 120

第7章 活动推广：互动投票的H5广告设计 / 123

7.1 新春活动：掌握砸金蛋的H5页面设计 / 124
- 7.1.1 设计砸金蛋新春背景效果 / 124
- 7.1.2 设计砸金蛋元素装饰效果 / 126
- 7.1.3 设计砸金蛋文字按钮效果 / 130

7.2 商场活动：掌握抽奖活动的H5页面设计 / 133
- 7.2.1 设计抽奖活动转盘底盘效果 / 134
- 7.2.2 设计抽奖活动奖品文字信息 / 139
- 7.2.3 设计抽奖活动页面装饰效果 / 144

7.3 营销活动：掌握投票活动的H5页面设计 / 147
- 7.3.1 设计投票活动背景效果 / 147
- 7.3.2 设计投票活动文字信息 / 149
- 7.3.3 设计投票活动点缀效果 / 154

第8章 互粉增粉：游戏红包的H5广告设计 / 157

8.1 游戏程序：掌握小游戏的H5页面设计 / 158
- 8.1.1 设计小游戏背景底纹效果 / 158
- 8.1.2 设计小游戏界面按钮效果 / 159
- 8.1.3 设计小游戏素材插件效果 / 164

8.2 摄影论坛：掌握旅行相册的H5页面设计 / 165
- 8.2.1 设计旅行相册颗粒背景效果 / 166
- 8.2.2 设计旅行相册文字信息效果 / 167
- 8.2.3 设计旅行相册照片装饰效果 / 169

8.3 微信增粉：掌握口令红包的H5页面设计 / 171
- 8.3.1 设计口令红包页面效果 / 171
- 8.3.2 设计口令红包按钮效果 / 174
- 8.3.3 设计口令红包背景效果 / 178

目录

第9章
人才招募：招聘求职的H5广告设计 / 179

9.1 企业招聘：掌握专场招聘会的H5页面设计 / 180
- 9.1.1 设计专场招聘会渐变合成背景效果 / 180
- 9.1.2 设计专场招聘会招聘信息边框效果 / 183
- 9.1.3 设计专场招聘会的文字宣传内容 / 184

9.2 实习招募：掌握校园招聘会的H5页面设计 / 188
- 9.2.1 设计校园招聘会动感模糊背景效果 / 189
- 9.2.2 设计校园招聘会页面主题宣传信息 / 190
- 9.2.3 设计校园招聘会元素装饰效果 / 194

9.3 应聘求职：掌握个人简历的H5页面设计 / 197
- 9.3.1 设计个人简历舞台揭幕效果 / 198
- 9.3.2 设计个人简历主题文字效果 / 200
- 9.3.3 设计个人简历光斑点缀效果 / 203

第10章
企业宣传：品牌介绍的H5广告设计 / 206

10.1 会议宣传：掌握商务汇报的H5页面设计 / 207
- 10.1.1 设计商务汇报页面背景效果 / 207
- 10.1.2 设计商务汇报主题内容效果 / 209
- 10.1.3 设计商务汇报背景装饰效果 / 211

10.2 公司简介：掌握公司介绍的H5页面设计 / 214
- 10.2.1 设计公司介绍背景色块效果 / 214
- 10.2.2 设计公司介绍图片文字效果 / 215
- 10.2.3 设计公司介绍文字装饰效果 / 219

10.3 企业品牌：掌握品牌展示的H5页面设计 / 220
- 10.3.1 设计品牌展示色彩搭配效果 / 221
- 10.3.2 设计品牌展示主题文字效果 / 223
- 10.3.3 设计品牌展示企业标志效果 / 225

第11章
节日活动：电商购物的H5广告设计 / 227

11.1 购物活动：掌握年中大促的H5页面设计 / 228
- 11.1.1 设计年中大促渐变背景效果 / 228
- 11.1.2 设计年中大促底部装饰效果 / 229
- 11.1.3 设计年中大促标志文字效果 / 231

11.2 电商活动：掌握双十二促销的H5页面设计 / 237
- 11.2.1 设计双十二促销纹理绿叶效果 / 238
- 11.2.2 设计双十二促销文字边框效果 / 240
- 11.2.3 设计双十二促销产品布局效果 / 242

11.3 七夕活动：掌握情人节的H5页面设计 / 244
- 11.3.1 设计情人节浪漫星空背景效果 / 245
- 11.3.2 设计情人节渐变文字按钮效果 / 246
- 11.3.3 设计情人节情侣装饰效果 / 251

第12章 会议邀请：年会晚会邀请函的H5广告设计 / 254

12.1　企业年会：掌握年会邀请函的H5页面设计 / 255
 12.1.1　设计年会邀请函欧式边框效果 / 255
 12.1.2　设计年会邀请函主题内容效果 / 257
 12.1.3　设计年会邀请函底部装饰效果 / 259

12.2　招商加盟：掌握招商邀请函的H5页面设计 / 261
 12.2.1　设计招商邀请函背景底纹效果 / 261
 12.2.2　设计招商邀请函文字广告信息 / 264
 12.2.3　设计招商邀请函个性花纹效果 / 265

12.3　颁奖晚会：掌握颁奖典礼邀请函的H5页面设计 / 266
 12.3.1　设计颁奖典礼邀请函旋转背景效果 / 266
 12.3.2　设计颁奖典礼邀请函内容效果 / 268
 12.3.3　设计颁奖典礼邀请函装饰效果 / 271

第13章 喜庆请柬：贺卡卡片的H5广告设计 / 273

13.1　结婚请帖：掌握婚礼请柬的H5页面设计 / 274
 13.1.1　设计婚礼请柬主题背景效果 / 274
 13.1.2　设计婚礼请柬文本矩形效果 / 276
 13.1.3　设计婚礼请柬装饰效果 / 279

13.2　新春贺卡：掌握新年祝福的H5页面设计 / 281
 13.2.1　设计新年祝福背景纹理效果 / 282
 13.2.2　设计新年祝福文字信息效果 / 283
 13.2.3　设计新年祝福新春元素效果 / 290

13.3　爱情卡片：掌握情侣表白的H5页面设计 / 294
 13.3.1　设计情侣表白浪漫背景效果 / 294
 13.3.2　设计情侣表白文本内容效果 / 295
 13.3.3　设计情侣表白元素装饰效果 / 297

章前知识导读

H5是伴随着移动互联网兴起的一种新型广告工具,由于它是移动互联网的衍生物,因此也具有很多移动互联网的广告优势,如娱乐化、碎片化、社会化、互动性强等。本章主要介绍H5广告设计的基础知识,包括H5的基本概念、页面类型以及功能服务等。

第1章 H5广告设计入门

新手重点索引

- 什么是H5
- H5页面的类型
- 形式为功能服务

效果图片欣赏

1.1 什么是H5

H5如今是移动互联网中的热词,那么H5究竟是什么,又有何特点,下面我们将做一个深入的分析。

1.1.1 H5是什么

首先,我们来解析一下H5这个词。"H"是指HTML,它是"超文本标记语言(HyperText Markup Language)"的英文单词缩写,简单来说,就是一种规范,一种标准,它会以网页的形式呈现在我们面前。如图1-1所示,这就是两张H5广告的页面。

图1-1 H5广告页面

H5中的"5"指的是"第5版",其发展历程如图1-2所示。

图1-2 HTML的发展历程

其中,IETF(Internet Engineering Task Force)指的是互联网工程任务组,是全球互联网最具权威的技术标准化组织。而W3C就是我们比较熟悉的万维网联盟,它在Web技术领域非常有权威和影响力。

对于H5开发人员来说,这些都是必修功课,但这里我只是简单介绍一下。最早的HTML技术是从1991年开始研究,直到1993年才正式推出。此后,HTML经历了数次的更新换代,在这其中出现了两种比较优秀的方案,那就是由WHATWG(Web Hypertext Application Technology Working Group,网页超文本应用技术工作小组)提出的Web Applications 1.0,以及由W3C(World Wide Web Consortium

万维网联盟）提出的XHTML 2.0。最终，这两个大型互联网组织在2006年达成共识，共同推出全新的HTML技术，也就是现在的H5。

当然，H5在一开始并没有引起人们的关注，而是一直在进行优化升级，这个周期也是相当的长，差不多经过了8年的时间，W3C才最终宣布HTML5标准规范制定完成，并面向全球开放。

HTML 5的主要功能包括语义、离线与存储、设备访问、连接、多媒体、3D与图形、CSS3等，可以用于网页端与移动端的连接，让用户在互联网上也能轻松体验各种类似桌面的应用。

1.1.2　无处不在的H5

对于H5广告来说，有一句俗话，那就是"七分靠内容，三分靠传播"。因此，我们在注重内容设计的同时，还需要多渠道全方位地推广H5，使其形成类似病毒传播的效应。

H5的主要载体是智能手机，而智能手机往往都比较小，能够被用户随身携带，也就为用户能够随时使用H5提供了方便。智能手机已经成为大众普遍使用的工具，并且向着更轻更薄更智能化的方向发展着。

用户使用智能手机进行拍照、上网等行为十分常见，也就促使用户要随时使用H5提供的服务。例如，父亲节到来的时候，就可以制作一个精美的H5页面来吸引用户，如图1-3所示，这就是为父亲节制作的一个H5动画页面。

图1-3　父亲节的H5动画

随着H5技术的快速发展，几乎所有在线的应用类网站，本质上都是一个"H5"。例如，图1-4所示为哔哩哔哩视频网站。

图1-4　哔哩哔哩视频网站

例如，图1-5所示为新浪微博社交网站。

图1-5　新浪微博社交网站

各种高大上的网站，基本也是H5页面，如图1-6所示为锤子科技网站。

图1-6　锤子科技官网

甚至各种在线游戏，也都是H5页面，如图1-7所示为H5网页在线游戏。

图1-7　H5网页在线游戏

1.1.3 H5的主要功能

H5广告最主要的特点就是跨平台性和本地存储特性，如表1-1所示。

表1-1　H5的特点

广告特点	具体分析	优势分析
跨平台性	通过H5技术制作的页面或者应用可以轻松兼容各种终端和设备，如PC端与移动端、Windows与Linux、Android与iOS等	H5具有非常强大的兼容性，可以降低开发与运营成本，为企业与创业者带来更多的发展机遇
本地存储特性	启动时间要远远低于APP 网络速度比APP更快	H5非常适合手机等小容量的智能设备，同时也可以带来更好的视听体验

可以说，H5技术的成熟，不但为移动互联网开辟了一种全新的广告推广方式，同时也推动了移动互联网的快速发展。在广告方面，H5的主要功能如图1-8所示。

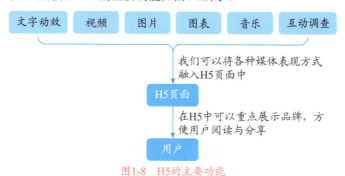

图1-8　H5的主要功能

1.1.4 使用H5有哪些优势

了解H5广告的前世今生后，下面我们来看看它的功能运用，分析一下H5场景为何有利于广告推广？H5广告是随着移动互联网的发展而发展的，但是作为一种新型的移动广告推广，其发展的速度极快，在短时间内已经成为互联网的一大特色。

对于企业而言，要想突破传统的广告方式，获得更好的推广，那么就需要利用H5这种新的推广手段开拓广告市场，抓住机遇。从用户的角度而言，H5直接影响着用户对企业的相关认识，具体分析如图1-9所示。

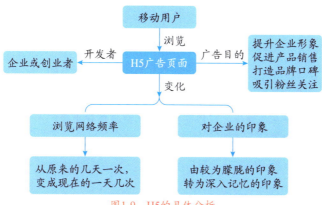

图1-9　H5的具体分析

> **专家指点** H5作为企业对外展示的一个窗口，在实用方面的重要体现就是提升企业的形象。一个成功的H5，往往是从多个方面入手来达成一定目标的，其中就有提升企业形象方面的作用。

H5广告之所以能够快速地提升影响力，其根本的优势不可忽视，主要分为如图1-10所示的5个方面。

1. 开发成本比较低

从企业的传统广告宣传方式而言，如电视广告、企业横幅、宣传海报、活动展板、活动宣传单、灯箱宣传、刊物宣传等需要投入的资金较多，而宣传的效果往往有限。尤其是电视广告、网络广告等，需要的费用更多。

图1-10　H5广告的5大优势

而H5广告，企业所需要花费的只是H5页面的设计成本和维护成本，投入的资金并不算多。如图1-11所示即为用H5进行宣传和广告的优势分析。

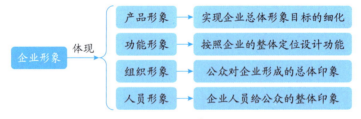

图1-11　用H5进行宣传和广告的优势分析

2. 用户使用成本低

从用户角度来说，他不需要下载安装H5，也不用浪费流量和时间，可以更快地触达自己的核心需求，因此其使用成本非常低。用户看到一个H5时，想看就可以根据提示操作，不想看直接关掉就行，也不需要卸载这些操作。

3. 全面立体的展示

在由多个要素组成的企业形象中，对于用户而言，其中产品形象和功能形象是他们最为关注的，也是企业H5内容展示的重点。

H5的作用就是对企业形象进行全面立体的展示，企业形象的体现主要有如下几个方面，如图1-12所示。

```
                      ┌─ 产品形象 ─ 实现企业总体形象目标的细化
                      ├─ 功能形象 ─ 按照企业的整体定位设计功能
        企业形象 ─ 体现 ┤
                      ├─ 组织形象 ─ 公众对企业形成的总体印象
                      └─ 人员形象 ─ 企业人员给公众的整体印象
```

图1-12　企业形象的体现

> **专家指点** H5的界面尽管不大，但是自身能够通过多种导航条功能或者各种互动链接一步步地引导互动操作，将内容全面而细致地体现出来，不仅能够打破常规的广告页面令人厌烦的规格，又能够很好地吸引用户了解广告内容。

4. 广告的交互性强

与娱乐性的APP应用不同，企业H5广告带有的商业标志及强烈的盈利性质，在一定程度上缩小了H5的用户定位范围，但是通过兴趣点进行互动仍然是广告的重要途径，也是吸引用户的主要方式。

H5包括多种交互方式，如助力型游戏、节日型游戏、竞技型游戏、行业型游戏等，可以帮助企业更快地吸粉增粉，如图1-13所示。

图1-13　节日型互动游戏

需要注意的是，对于H5广告而言，往往是多种广告方式并存于H5上的，通过环环相扣的广告互动形式来吸引用户。

5. 增加产品营业额

H5广告的根本目标是增加产品营业额，需要注意的是，如果用网站建设的思维来定义H5，那么H5的主要作用就变成了信息展示平台，而不是一个增加产品营业额的途径。如图1-14所示，这是某品牌手机产品的H5广告页面。

图1-14　手机产品的H5广告页面

它不但可以全方位地展示产品，让用户对企业产品产生浓厚的兴趣，而且还可以在页面尾端添加相关的店铺或者产品购买链接，让用户可以及时下单支付。

与传统的广告方式相比，H5广告可以更好地激起用户的阅读和分享欲望，甚至有些优秀的H5可以实现数亿级的曝光量。因此，如今很多企业和商家都在争先恐后地进入H5广告领域，以借此实现更高的广告目的。

1.1.5 探索H5广告的潮流和方向

H5广告的发展离不开移动互联网的支持,尤其是4G时代的开启,以及移动终端设备的影响力提升,进一步为移动互联网的发展注入了巨大的能量,从而带动了H5广告的迅速更新与普及狂潮。

那么,进行H5广告活动有哪些要点呢?如图1-15所示,这是笔者简单整理的一些H5广告的潮流和方向,希望大家关注。

企业开发H5的根本目标是利用H5进行广告。主要原因在于两个方面,首先是可以通过H5积聚不同类型的网络受众,其次是通过H5获取大众流量和定向流量。

作为移动互联网时代的标志之一,H5的影响力不言而喻。H5广告的发展前景十分广阔,尤其是随着智能化趋势的进一步体现,未来大众对于H5的需求会更大。从企业H5的角度出发,H5广告的要点主要体现在如下5个方面。

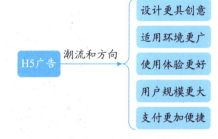

图1-15 探索H5广告的潮流和方向

1. 设计更具创意

随着智能手机的功能越发强大,H5应用的数量快速增加,H5相互间的竞争也越来越激烈。在这种情况下,设计上的创意就成为H5获得用户认可的重要途径之一。

对于H5广告而言,只有企业想不到的创意,没有做不到的创意。需要注意的是,H5模板库里有超过100万个H5页面,但是并没有100万个独特的H5创意,可见创意并不是凭空而来、容易获得的。对于企业而言,在设计H5之初可以通过5种方式对H5创意进行精准分析,从而进一步将创意体现于H5中,具体的内容分析如图1-16所示。

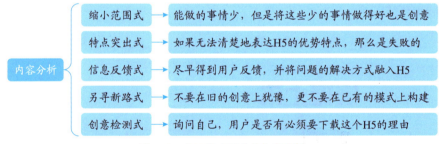

图1-16 对H5广告创意的内容分析

2. 适用环境更广

垂直化是H5广告的一个特色。对于非大型企业而言,为了让企业在庞大的竞争群体中脱颖而出,找到一个切入口作为H5广告的特色,已经成为一种主流模式。

移动互联网的进步,促使H5广告推广的规模快速扩大,H5在内容上更为丰富和多元化,尤其是对于衣食住行等与大众密切相关的领域,内容垂直化趋势已经是有目共睹的。

 对于H5广告而言,把握H5的设计细节,通过垂直化的产品进行重点突破,是十分重要的。

3. 使用体验更好

H5广告之所以能够快速发展,获得大众的认可,在于H5与传统的互联网产品存在一定的区别。

在用户的使用体验方面，H5有着明显的优势，主要集中于3个内容，分别是使用场景的体验、使用时间的体验、使用效率的体验。

在传统的PC端，用户固定地盯着屏幕和使用键盘和鼠标操作，场景较为单一。对于H5的用户而言，只要能携带手机的地方，就可以操作H5，使用场景几乎没有限制。传统PC端的用户在使用时间上往往是持续的一段较长的时间，而碎片化却是移动互联网的特色，用户可能随时中断现在的手机操作，等某些事情结束后，再继续之前的H5操作。

H5的界面大小局限于智能手机的界面大小，相比于传统PC端，其界面较小，但整个界面的利用率很高。通过H5本身对相关内容合理地规划和选择，用户能够获得更为精准的信息，避免使用传统PC端时信息过多过杂的情况。

 对于用户而言，具体的使用体验还是需要从H5的具体功能应用中获得。如果H5的功能体验能够迎合用户的需求，刺激用户进行使用和分享，那么H5就有一定的实用价值。

4. 用户规模更大

H5的潜力巨大，在于其用户数量的规模庞大，用户规模决定了H5的广告价值。目前，H5广告主要基于微信来传播，根据腾讯旗下的企鹅智酷发布的《2017微信用户&生态研究报告》数据显示，截止到2016年12月，微信在全球共拥有8.89亿月活用户（即月度活跃用户），而新兴的公众号平台拥有1000万个。

在传统的PC端，一个商业企业的网站上活跃用户数量达到1亿几乎是不可能的事情，而H5通过极其便利的操作方式吸引了用户的使用，从而创造了庞大的用户规模，进而产生了极大的广告潜力。

5. 支付更加便捷

随着智能手机的普及，在线支付方式开始逐渐流行，目前已经成为年轻人的主流支付方式，关于在线支付的相关内容分析如图1-17所示。

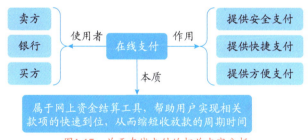

图1-17　关于在线支付的相关内容分析

对于用户而言，可以在H5页面中使用移动支付的方式，如微信支付、支付宝、百度钱包等，来完成相关款项的支付。

1.2 H5页面的类型

从2014年7月22日起，火爆朋友圈的《围住神经猫》的发布，到后来引发传统广告震动的大众点评H5专题页《我们之间只有一个字》。短短的时间，各种H5广告、游戏纷纷显露头角。H5页面的类型主要体现在4个方面，下面进行详细介绍。

1.2.1 活动运营型

活动运营是指企业针对不同性质的活动进行运营策划、活动实施,以及嫁接相关产业打造产业链等。但伴随着活动运营、策划实施的成本逐渐升高,以及失败风险的加大,如今的H5互动活动策划需要有更强的互动,用高质量的、高话题性的设计页面来打破以往的常规广告投放,来促成用户传播。

例如,图1-18所示为趣味化活动运营的H5页面。

图1-18　趣味化活动运营的H5页面

在素材有限及场景不好直接构建时,通过设计夸张的卡通画面,可以让用户耳目一新,产生有趣的感受,更愿意进行分享,从而为产品引进流量,也维持了老客户的消费。

1.2.2 品牌宣传型

品牌宣传型H5页面与活动运营型H5页面不同的是,活动运营型H5页面更注重时效性,而品牌宣传型H5页面,更倾向于品牌的形象塑造,往往整个页面的设计等于一个品牌的微官网设计,在设计上需要运用符合品牌气质的视觉语言,运用大胆的设计、走心的文案,向用户传达品牌的精神态度,给用户留下深刻的印象。

例如,图1-19所示为某品牌宣传的H5页面。

图1-19　某品牌宣传的H5页面

在悠久的、象征权威的复古报纸上,以走心的文字、陈述的方式回顾品牌发展的历史,让用户在看故事的、看视频的同时就能够全面地了解到品牌,最后对品牌进行产品宣传。

1.2.3 产品介绍型

产品介绍型的H5页面，设计聚焦点在于产品功能的展示与介绍，运用H5的人机交互方式淋漓尽致地向用户展示品牌特性，以及沉浸式的体验，让用户有身临其境的感觉，从而为产品引进客户流量。

例如，图1-20所示为某汽车产品介绍的H5页面。

图1-20　某汽车产品介绍的H5页面

通过交互的动画，让用户感知到这款汽车有哪些特性，以及汽车的细节展示、参数分析，使得一些高大上的东西让普通用户也能清楚了解，从而拉近汽车与用户的距离。

1.2.4 总结报告型

总结报告最早流行于企业内部进行工作总结的会议，多为纸质文档或PPT形式，但伴随着支付宝"十年账单"引发热议后，各大企业的总结报告也开始使用H5技术来实现。

例如，图1-21所示为支付宝年度账单的H5页面。

图1-21　支付宝年度账单的H5页面

支付宝每年的年度账单，结合良好的互动体验使得原本乏味的总结报告变得生动有趣，并且和用户相关联。

1.3 形式为功能服务

形式为功能服务是一种设计理念，最早源于19世纪美国著名建筑师路易斯·沙利文提出的"形式追随功能"的观点："Form follows the function,This is a law。"该理念认为设计应主要追求功能，一起都以实用为主，所有的艺术表现都必须围绕着功能来做形式。

1.3.1 简单图文的H5页面

简单图文的H5页面是最早期最典型的一种表现形式。从字面意思来划分，"图"意指图片、插画、GIF等，而"文"则表示标题文字、文本文字等。通过简单的交互操作，形成类似幻灯片的传播效果。

例如，图1-22所示为简单图文的H5页面。

图1-22　简单图文H5页面

1.3.2 礼物/贺卡/邀请函的H5页面

企业品牌的宣传为了达到目的，抓住用户的心理是非常重要的，每个人都喜欢收到礼物的感觉，很多品牌正是抓住了这一点，推出了各种H5形式的礼物、贺卡、邀请函，从而在提升用户对品牌好感度的同时达到宣传品牌的目的。

例如，图1-23所示为中秋礼物的H5页面。

图1-23　中秋礼物的H5页面

1.3.3 问答/评分/测试的H5页面

问答、评分、测试的H5页面已经屡见不鲜了，在各大社交平台，软件APP上都会有这种形式的存在，利用用户的好奇心和探索欲，诱导用户一步步走下去，在设计页面时配以适当的色彩、图文搭

配，弱化答题的枯燥感，让用户乐在其中的同时潜移默化地了解到品牌所要推广的内容，再加以分享给予奖励，无形中使用户为你做出广告推广。

例如，图1-24所示为美食问答的H5页面。

图1-24　美食问答的H5页面

1.3.4　游戏的H5页面

H5游戏的盛行，一方面是因为操作较电脑简单、有趣，另一方面是可玩性强，出门无聊随身带着手机就可以玩，但随着缺乏创意和同质化的无脑小游戏逐渐增多，导致用户产生了厌倦心理。如果品牌尝试通过游戏进行传播推广，就需要有新的创意，让用户感兴趣。

例如，图1-25所示为吃糖豆小游戏的H5页面。

图1-25　吃糖豆小游戏的H5页面

章前知识导读

H5可以说是目前覆盖领域最广的传播媒介，因为其跨平台的优势性可以显著地降低开发与运营成本。本章主要介绍H5设计的常用工具，包括基于互联网平台的H5开发工具、基于应用软件的H5设计工具以及选择H5的工具组合形式等内容。

第2章　H5设计的常用工具

新手重点索引

▶ 基于互联网平台的H5开发工具
▶ 基于应用软件的H5设计工具
▶ 选择H5的工具组合形式

效果图片欣赏

2.1 基于互联网平台的H5开发工具

基于互联网平台的H5开发工具，主要以网站和网站所发布的软件的形式存在，不用通过设计师便可独立完成，只要有思想，便可以在线编辑，同时在这些工具中为用户提供了大量的模板素材，若用户没有设计思路，可以选取适合的模板更改主题即可。

2.1.1 APICloud：H5代码编辑工具

APICloud是一家"云端一体"的移动应用服务提供商，为开发者从"云"和"端"两个方向提供API，并推行"云端一体"的理念，重新定义并简化了移动应用开发技术，使移动应用大大缩短了开发周期，同时也为H5的生成提供了很大的便易性。APICloud的主页如图2-1所示。

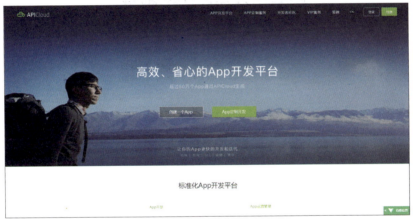

图2-1　APICloud的主页

APICloud的主要优势和特点如图2-2所示。

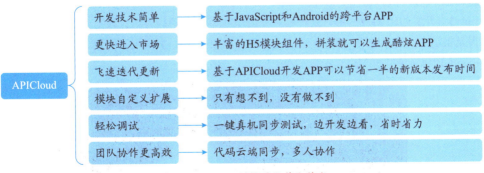

图2-2　APICloud的主要优势和特点

　　APICloud的高效数据通道，拥有从云到端的数据连接通道，使用TCP协议实现及时到达，以及用HTTPS协议加密。

图2-3所示为APICloud网站中的开发案例。

图2-3　APICloud网站中的开发案例

图2-4所示为APICloud网站中的视频教程主页。

图2-4　APICloud网站中的视频教程主页

在APICloud中的"开发案例"和"视频教程"页面中，提供了不同类型的案例及视频教学，在制作H5之前，可以看看这些作品及教学，作为参考。

2.1.2　Egret：提供开源的H5引擎

Egret全称为Egret Open Platform，又叫"白鹭开放平台"，其中包含多个工具以及项目，是基于TypeScript语言开发的H5游戏引擎，是一套完整的H5游戏开发解决方案。该平台旨在为开发商、第三方服务商及渠道之间建立桥梁，降低开发者进入H5行业的门槛，并实现从开发、上线到运营的一系列连线。Egret的主页如图2-5所示。

图2-5　Egret的主页

Egret的主要优势和特点如图2-6所示。

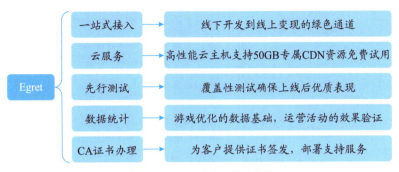

图2-6　Egret的主要优势和特点

 CDN（Content Delivery Network，内容分发网络），这种技术能够尽量避开那些对数据传输速度和稳定性有影响的瓶颈和环节，实现更快、更稳定的内容传输。

图2-7所示为Egret网站中的H5游戏。

图2-7　Egret网站中的H5游戏

2.1.3　云适配：一键PC网站转移动网站

红芯云适配——AllMobilize lnc，是由一家着力于自主创新技术运用实现的高科技企业，基于自主创新国产企业浏览器，通过"统一办公入口＋安全管理平台＋移动开发工具"一站式移动化解决方案。红芯云适配的主页如图2-8所示。

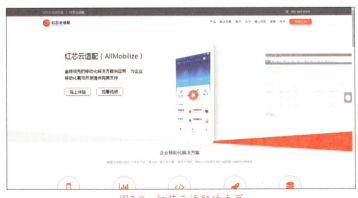

图2-8　红芯云适配的主页

云适配的主要优势和特点如图2-9所示。

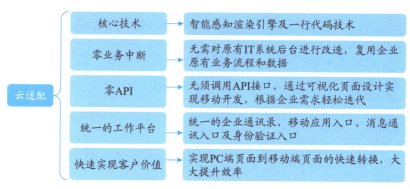

图2-9 云适配的主要优势和特点

 API接口是指应用程序编程接口，是一些预先定义的函数，属于一种操作系统或程序接口，隶属于直接用户接口。

2.1.4 iH5：HTML5可视化编辑工具

iH5的前身为VXPLO互动大师，是一套完全自主研发的H5设计工具，用户可以在线编辑网页交互内容，作品支持各种移动端设备和主流浏览器。

作为一款基于云端的网页H5交互设计工具，iH5的优势在于能使用户在无须编码的情况下，通过可视化的操作，对H5页面进行在线编辑。iH5的主页如图2-10所示。

图2-10 iH5的主页

 iH5看上去像一款制作前端H5的SaaS（软件即服务）产品，但本质上iH5集成了"前后端"所需的几乎所有功能，用户只需要学习iH5的制作工具就可以完成各种场景、游戏、APP的搭建，不需要任何"代码基础"。

iH5的主要优势和特点如图2-11所示。

iH5提供了类别、场景和效果三个基本的导航功能，同时它的每个导航功能菜单都比较丰富，类别包括全部、官方模板、设计师模板、新手专属、免费；场景包括邀请函、企业招聘、电商/相册、节日祝福等诸多类型，如图2-12所示。

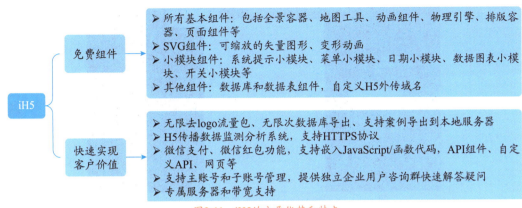

图2-11 iH5的主要优势和特点

图2-12 iH5的模板精选页面

iH5是一款无须下载的H5设计开发工具,采用了物理引擎、数据库、直播流、SVG、WebApp、多屏互动等技术,为用户带来一站式的WebApp平台解决方案。iH5还被用于这些领域,如图2-13所示。

图2-13 iH5的应用领域

iH5的制作页面与PS比较类似,如图2-14所示。

在iH5的制作页面中最右边是对象树,它相当于Photoshop软件中的图层。在对象树中,包括图片、视频、序列帧等素材元素,页面、对象组等容器元素,以及时间轴、数据库等功能性元素,这些都是构成H5的基本元素。这些对象以树形的结构层层组织在一起,就构成了H5的骨架。当然,要搭建这个骨架,我们需要用到最左边的工具栏,其功能也与Photoshop中的工具箱类似,可以用来创建H5中的各种对象,像Photoshop绘图一样来制作H5。

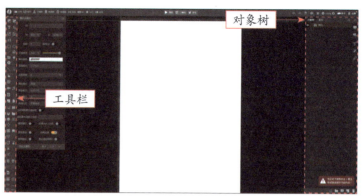

图2-14　iH5的制作页面

2.1.5　人人秀：无代码的H5制作工具

人人秀（rrxiu.net）可以帮助用户制作各种H5微场景、在线表单、微信红包、微信投票、创意海报、微杂志、微信邀请函、场景应用、微信贺卡，即使是不懂设计、不会编程的新手，也可以快速上手，其主页如图2-15所示。

图2-15　人人秀（rrxiu.net）的主页

人人秀的主要优势和特点如图2-16所示。

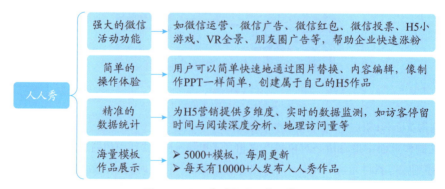

图2-16　人人秀的主要优势和特点

人人秀的"产品中心"提供了100多种广告插件，如微信红包、大转盘抽奖、照片投票、VR全景、微信卡券、问卷调查、小游戏等，用户通过简单的拖曳操作，即可轻松调用这些插件，实现更好

的广告功能。人人秀的"产品中心"页面如图2-17所示。

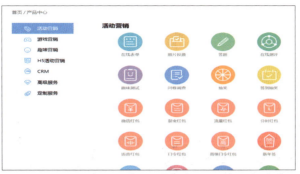

图2-17　人人秀的"产品中心"页面

在"模板商店"页面中，人人秀按照H5的用途、行业、功能和活动费用进行分类，导航功能非常全面、清晰，而且还支持自由搜索功能，如图2-18所示。同时，针对新用户还提供了免费领取VIP的福利，极大地增加了对用户的吸引力。

图2-18　人人秀的"模板商店"页面

在"作品秀"页面中，列出了很多互联网、影视、银行、航空、家电、学校等不同行业的优秀企业H5广告方案，如华为、腾讯、百度、阿里巴巴、口碑网、爱奇艺、网易等，帮助大家更好地了解和学习这些企业的广告特色，如图2-19所示。

图2-19　人人秀的"作品秀"页面

> **专家指点**　在人人秀平台发布作品成功后，会自动跳转至分享推广页面，同时会出现作品打分，人人秀系统将会从作品丰富度、功能丰富度、作品安全性、浏览流畅度、版权完整度等多个方面对作品进行综合测评，助你更好地修改和完善作品。

2.1.6 易企秀：H5场景定制工具

易企秀提供了海量的H5场景模板，可以帮助用户轻松制作H5页面，其主页如图2-20所示。

图2-20 易企秀主页

易企秀的主要优势和特点如图2-21所示。

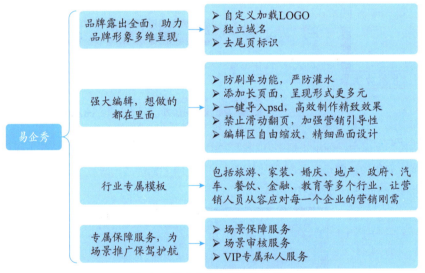

图2-21 易企秀的主要优势和特点

1. 易企秀的特殊功能

下面对易企秀中的一些特殊功能进行介绍。

1）自定义加载LOGO功能

用户可以将载入H5场景时的易企秀LOGO，替换为企业品牌LOGO或自定义图片，生动传播第一印象，彰显品牌实力。

2）具有独立域名

包括自定义场景链接、优化爬虫结果、占领搜索引擎高地。

3）去尾页标识

去除场景默认尾页提示，加强传播内容整体性，从而更好地突出品牌概念。

4）场景保障服务

易企秀具有独立场景服务器及CND加速服务，让H5场景的访问更迅速、更稳定，全面保障传播路径。

5）场景审核服务

双重审核机制辅助规避传播平台内容限制风险，并且具有场景前置审核、审核关闭短信提醒、驳回加急审核等功能。

6）VIP专属私人服务

包括专享客服热线及会员培训等，高效解决H5制作及其他使用问题。

2. 易企秀的其他功能

如图2-22所示，这是易企秀的"免费模板"页面，具有完善的导航功能和搜索功能，同时模板的热点性非常强，使用体验非常好。

除了H5模板外，易企秀还提供了较为完整的移动互联网广告投放平台，包括腾讯联盟广告、公众号广告、朋友圈广告、APP广告等，如图2-23所示。

图2-22　易企秀的"免费模板"页面

图2-23　易企秀的广告投放平台

另外，易企秀还借鉴了自媒体的运营模式，加入"秀场""秀客"等平台，帮助优秀的H5设计师聚集粉丝，吸引企业关注，增加收入，如图2-24所示。"秀客"是指那些在"秀场"平台上展示高端H5场景的设计师以及各种广告、代理等服务商，解决企业的广告场景定制服务需求。

图2-24　易企秀的"秀客"平台

"秀客"的H5作品多为原创，而且其中必须加入一类定制场景，如企业广告、招聘信息、企业品牌故事、产品推广信息、企业故事或者易企秀官方活动场景等。

2.2 基于应用软件的H5设计工具

由于HTML5的迅速发展，现已逐渐成为涵盖领域最广的一种传播媒介，正因为如此，其所涉及的设计工具种类也十分庞杂。伴随着H5的兴起，多数H5的设计师都是从其他相关行业跨入这个领域的。因为专业的H5生成平台存在同质化，很难做出理想的效果，所以即使是有设计功底的设计师，也需要根据自身的优势来选择工具进行学习与制作，从而达到想要的H5效果。

目前H5设计领域还没有统一的设计工具，需要搭配多种软件来设计制作。下面列举常用的设计工具。

2.2.1 Photoshop：图形图像设计工具

Photoshop在Adobe的产品线中是个极为强大的综合应用软件，对于每个设计师来说都不会陌生。伴随着H5的兴起，设计师们逐渐发现在H5领域，PS可以称为"万能工具"。以往Photoshop常常用于矢量图像的绘制，以及图像处理，对声音或视频之类的编辑处理都是不可能完成的，但当Photoshop CC发布之后，其新增的"时间轴"功能，使得PS不但可以用于矢量图像的绘制，而且还能够对视频和声音进行编辑，可以添加一定难度的动效和简单的特效命令，而恰好这些基本的操作就可以满足设计H5的常规需求。

在Photoshop CC 2018的工作界面中，默认情况下"时间轴"面板是隐藏的，用户需选择"窗口"|"时间轴"命令，显示"时间轴"面板。

如图2-25所示为Adobe Photoshop CC 2018的启动界面。

图2-25　Adobe Photoshop CC 2018的启动界面

2.2.2　Illustrator：专业的矢量图绘制工具

Illustrator在Adobe的产品线中、甚至在全球，都是最著名的矢量图形绘制软件。与Photoshop不同的是，作为专业的矢量图形绘制软件，AI在H5的设计上便于线框图的绘制，同时弥补了Photoshop多图层来回操作的烦琐，同时AI的使用能够让H5页面的字体设计展现很强的优势。

如图2-26所示，这是Adobe Illustrator CC 2018的启动界面。

图2-26　Adobe Illustrator CC 2018的启动界面

2.2.3　After Effects：制作酷炫的视频特效

After Effects是Adobe公司推出的一款图形视频处理软件。AE可以创建各种引人注目的动态图形和震撼的视觉效果，为H5页面添加令人耳目一新的效果，属于视频后期处理软件。

如图2-27所示，这是Adobe After Effects CC 2018的启动界面。

图2-27　Adobe After Effects 2018的启动界面

2.2.4　CINEMA 4D：专业的三维软件工具

Cinema 4D意指"4D 电影"，但其软件本身是3D表现，拥有极高的运算速度和强大的渲染插件，是由德国Maxon Computer公司开发的。

图2-28所示为用CINEMA 4D制作的渲染图。

图2-28　CINEMA 4D制作的渲染图

> **专家指点**　AE和C4D是包装设计行业中最好的搭配，由于H5的跨平台特性，我们可以结合这些特效软件制作出炫酷的效果，然后导出画面植入H5中，但这两个工具属于特殊H5需要使用的辅助软件，建议选择性学习。

2.2.5　随身录音室：数码音乐创作软件

尽管这些年H5的势头一直在持续增长，但大多数H5对于音效、视频的要求并不高，暂且利用PS的简单功能就能达到演示效果，但伴随着H5的进步，要求也会逐渐变高，那么设计师就得掌握一些专业性更强的工具。而随身录音室，又叫Garage Band，是Mac系统上的一款音乐制作软件，能够在剪辑音频的基础上深入编辑，对音频方面的修改和编辑是非常实用的。

图2-29所示为随身录音室——Garage Band的应用工作界面。

图2-29　随身录音室——Garage Band的应用工作界面

2.2.6 HYPE：HTML5动画制作利器

HYPE是一款适用于Mac操作系统的HTML5创作工具，主打H5设计的移动端软件，擅长在网页上做出悦目的动画效果。其不仅包含动效功能，还加入了时间轴和动力学模块这样的高级命令，同时可以将H5页面直接生成代码，以及可以进行自主响应式设计。

图2-30所示为HYPE软件的应用图标。

图2-30　HYPE的应用图标

2.2.7 其他：H5设计常用的辅助工具

随着H5的发展，页面的要求水准也越来越高，通常设计一份好的H5除了要用一些常用的设计工具以外，辅助工具也是必不可少的。下面介绍几种设计H5时常用的辅助工具。

1. 声音/视频压缩工具

作为一个便携性、小容量的H5页面，视频、音效的添加大小也受到了限制，过大的视频音效会导致整个页面数据过于庞大，加载缓慢，这时就要用到音频、视频压缩工具。通常我们会使用PC的格式工厂、Mac的Video Converter和Garage Band（随身录音室）等小工具压缩音视频，植入H5页面。

图2-31所示为格式工厂的工作界面。

图2-31　格式工厂的工作界面

　　格式工厂的作用范围不只是压缩音频，还可以对不同页面使用的音频进行相对应的格式转换，方便页面加载音频。

2. 图片压缩工具

图片的大小与音频、视频的大小存在一样的问题，都需要对过大的文件进行压缩才能植入H5页面。在H5的设计过程中，最常用的图片压缩网站是：https://tinypng.com/，以及一款腾讯出品的压缩工具平台：智图（http://zhitu.isux.us/）。

图2-32所示为TinyPNG网站的页面。

图2-32　TinyPNG网站的页面

3. 二维码生成工具

随着H5的演变，其已经成为涵盖领域非常广泛的一种传播媒介，大多数H5也成为广告推广的一个平台，那么在作为一个广告推广页面时，主页的企业集团二维码是必不可少的。很多互联网公司正是发现了这一点，从而推出了非常多的二维码生成工具，比较常用的工具有：微微、草料等，但有一部分高级功能是需要收费使用的。

图2-33所示为微微在线二维码生成器的网站页面。

图2-33　微微在线二维码生成器的网站页面

4. PS Play

大多数简单的H5效果都是用Adobe Photoshop CC制作出来的，但因为PC端软件的限制及不易便携性，从而演化出了手机端能够方便浏览Photoshop设计效果的移动软件——PS Play，同时该软件还可以在预览设计效果时，同步调试并截图保存到手机端，并直接运用微信、Email等工具进行分享。

图2-34所示为PS Play网站的页面。

图2-34　PS Play网站的页面

在PS Play网站页面中，提供了多种不同移动端的下载方式，以及如何操作使用它的图文教程。

2.3 选择H5的工具组合形式

在H5的设计过程中，根据设计要求的类别，设计师可以选取针对性强且自身能够掌握的工具进行组合搭配设计，从而大大提高工作效率，并完成所需要的效果，达到高效、精确。下面详细介绍如何正确选择H5的工具组合形式。

2.3.1 选择开发类H5工具

在制作需要开发的设计案例时，根据设计要求的简易程度，我们可以采用两种不同的组合形式来搭配设计。

如果设计要求常规简单，可以采用Photoshop＋Keynote/PowerPoint（PPT）的组合搭配形式。PS负责用来设计画面及元素，Keynote/PowerPoint（PPT）负责用来做演示，并与前端工程师沟通。

Keynote是2003年由苹果公司推出的适用于Mac操作系统的一款演示幻灯片应用软件，与PowerPoint（PPT）不同的是，这款软件能够使页面和设计更图形化，因其操作简单，功能繁多，很多BAT（指百度、阿里巴巴、腾讯这3家大型互联网公司）这样的知名企业都在用，以及苹果公司自身的WWDC开发者大会都是采用Keynote进行效果演示。但秉承着苹果一贯的风格，这款软件只有Mac系统可以使用，如果是PC用户则可以使用PowerPoint（PPT）来做辅助的效果演示。

PowerPoint，全称为Microsoft Office PowerPoint，可简写为PPT，是由微软公司开发的一款演示文稿软件，而使用PPT做出来的东西就叫作演示文稿，其中俗称的"幻灯片"就是演示文稿中的页面，演示文稿可以在投影仪或计算机上进行演示，也可以打印制作成胶片应用到更广泛的领域。

Keynote/PowerPoint（PPT）可以说是最简单的原型演示工具，如图2-35所示。

如果设计要求非常复杂，除了简单的画面及元素外，还要添加视频、特效、音效时，可以采用Photoshop＋Illustrator＋Final Cut Pro/Garage Band/Premiere＋Keynote/PowerPoint（PPT）的组合搭配形式。

Photoshop和Illustrator负责设计画面和字体；Final Cut Pro/Garage Band/Premiere负责完成视频、声音的剪辑；Keynote/PowerPoint（PPT）负责做演示，并与前端工程师沟通。

图2-35　Keynote/PowerPoint（PPT）

Final Cut Pro是苹果公司开发的一款专业视频非线性编辑软件，其包含进行后期制作所需的一切功能。如果您是苹果用户，推荐使用Final Cut Pro，学习成本相对较低。

Premiere，全称Adobe Premiere，简称PR，是由Adobe公司推出的一款常用的视频编辑软件，具有较好的兼容性，可以与Adobe其他产品线的软件相互协作，同时易学、高效、精确的优点，使其成为视频剪辑时的不二选择，也是PC用户的黄金搭档。

如图2-36所示，这是Premiere Pro CC 2018的工作界面。

图2-36　Premiere Pro CC的工作界面

2.3.2　选择网站类H5工具

对于网站类H5，内容表现简单时，可以采用Photoshop＋H5模板工具网站的组合搭配形式。Photoshop负责完成设计画面，并存成PNG格式图片，然后上传到H5模板工具网站，利用网站来生成H5。

在内容表现复杂时，我们可以采用Photoshop＋Illustrator＋Final Cut Pro＋H5模板工具网站的组合搭配形式。Photoshop＋Illustrator负责设计需要分层的PNG图，Final Cut Pro负责制作所需的音频、视频，最后通过H5模板工具网站来生成最终的效果。

2.3.3　利用手机制作H5

随着时代进步，智能手机已经成为大众使用的普遍工具，而H5的主要载体便是智能手机。除了在智能手机端浏览H5成为一种需求外，用手机制作H5也已成为H5发展的一个趋势，众多H5制作平台纷纷推出手机端制作H5。例如，人人秀推出的小程序制作工具便能够很好地解决在手机端制作H5的用户需求。

下面介绍通过人人秀小程序制作H5页面的方法。其操作步骤如下。

- **STEP 01** 打开手机端微信程序，关注"人人秀"微信公众号，进入公众号界面，单击页面下方的"点我制作"按钮，如图2-37所示。
- **STEP 02** 跳转到人人秀"立即制作"界面，在"立即制作"界面中，单击"踏青出游"模板，如图2-38所示。
- **STEP 03** 跳转到模板预览界面，单击界面下方的"立即制作"按钮，如图2-39所示。
- **STEP 04** 进入H5模板制作界面，单击中间的文本预览框，修改文本的内容，如图2-40所示。
- **STEP 05** 向左滑动屏幕，进入第二个界面，在其中可以修改模板的相册图集，修改完成后单击下方的"保存"按钮，如图2-41所示。

图2-37　人人秀微信公众号界面

◎ **STEP 06** 弹出信息框，可以在其中更改封面图片、修改标题内容等，单击"保存"按钮，如图2-42所示。
◎ **STEP 07** 执行操作后，即可发布制作的H5页面，在"分享到"下方提供了3种分享方式，用户可将H5页面分享到微信或生成海报，如图2-43所示。

图2-38 单击"踏青出游"模板

图2-39 单击"立即制作"按钮

图2-40 修改文本内容

图2-41 相册图集页面

图2-42 信息框内容修改

图2-43 发布分享H5页面

专家指点 　　在人人秀微信小程序制作完成的H5页面，可以在完成设计保存时跳转到的页面中分享作品至其他相关平台，也可单击"返回我的作品"按钮，跳转至"我的作品"页面，单击"分享"按钮，同样可以完成相关平台的作品展示推广。

章前知识导读

由于H5页面的广泛应用，很多大小企业都在争相用H5盈利，但对于没有设计功底的用户，如何制作出一种自己需要的H5页面呢？本章主要介绍H5设计的基本操作，包括如何生产H5、在H5页面中添加各种元素等。

第3章 H5设计的基本操作

新手重点索引

▶ 如何"生产"H5
▶ 在H5页面中添加各种元素
▶ 为设计加分的4个要点

效果图片欣赏

3.1 如何"生产"H5

当需要H5页面来推广广告或制作场景时，总会想到如何生产H5？如何制作出H5效果？简单来说，H5的页面就是将图片、文字、动画、声音、视频等素材融合在一起来表达想要推广广告的效果以及场景。接下来便简单介绍如何使用H5创作平台——蜂巢ME来"生产"H5。

3.1.1 选择平台和进行登录

在浏览器网址处输入www.agoodme.com网址，进入蜂巢ME H5创作平台后，在主页右上角单击"登录LOGIN"或"注册SIGN UP"按钮，已注册的用户可以登录账号进入页面，未注册的用户可以利用手机号进行注册登录，或可以直接使用第三方登录，比如QQ、微博以及微盟账号。

如图3-1所示，这是蜂巢ME平台网站主页。

图3-1　蜂巢ME平台网站的主页

3.1.2 选择模板

在页面顶部单击"场景创作"按钮，进入"选择创作场景"页面，如图3-2所示。

图3-2　"选择创作场景"页面

在页面上方的场景或者下方的模板分类中选择合适的场景模板,如图3-3所示。

图3-3 模板分类

如场景中的"企业宣传"、模板分类中的"商业",可以通过鼠标单击所需要的选项或者扫描二维码,跳转页面得到模板的预览效果,如图3-4所示。

图3-4 模板预览页面

3.1.3 布局页面

单击"选择创作场景"页面中的"自由制作"按钮,进入自由制作面面,该页面分为4个区域,左侧为管理区域,顶部为工具栏区域,中间为制作页面编辑区域,右侧是编辑页面区域。图3-5所示为自由制作页面。

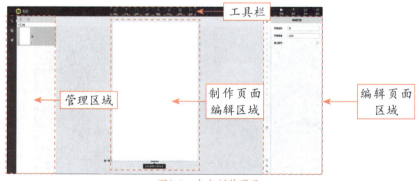

图3-5 自由制作页面

左侧的管理区域有页面管理、版式库、组件库三大功能选项。其中页面管理功能中包含制作页面的缩略显示效果,以及添加页、添加组、复制、删除、重命名、替换版式几个功能按钮,如图3-6所示。

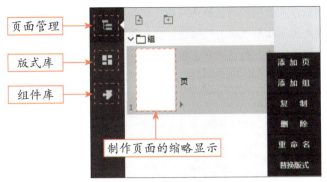

图3-6 管理区域

顶部的工具栏区域中有图片、文本、边框、水印、图形、音乐、视频、表单等工具按钮，如图3-7所示。

图3-7 工具栏区域

中间为制作页面编辑区域，在底部可以用鼠标拖动调整页面高度，进行局部页面的调整，制作长页面等，如图3-8所示。

右侧的编辑页面区域中包含大量的设置参数栏，以及一些功能按钮，例如撤销、恢复、复制、裁剪、锁定等，如图3-9所示。

图3-8 制作页面编辑区域

图3-9 编辑页面区域

3.1.4 添加和编辑图片

单击顶部工具栏中的"图片"按钮，在弹出的列表框中可以选择"图片"选项或"背景"选项。"图片"是可移动编辑性的图层，而"背景"是一张固定不能修改的图层。"图片"及"背景"可以选择图片库中的图片，也可以单击"添加图片"按钮上传图片。

选择"图片"选项后，在弹出的对话框中可以上传自己的图片或选取平台自带图片库中的图片，如图3-10所示。选取图片后，单击"确定"按钮，会在制作页面编辑区域生成图片，在右侧的编辑页面区域可以设置图片的相关属性，包括元素名称、尺寸、位置、不透明度、旋转角度、边框尺寸等，如图3-11所示。

图3-10　添加图片

图3-11　图片设置

3.1.5　添加和编辑文本元素

❶单击顶部工具栏中的"文本"按钮，在弹出的列表框中可以选择"标题"选项或"正文"选项，如图3-12所示；❷单击"标题"选项后，会在制作页面编辑区域中自动生成一个可编辑的文本框，在右侧的编辑页面区域中可以设置文本样式，包括字体、字号、字体颜色、字间距等，如图3-13所示。

图3-12　"文本"列表框

图3-13　文本样式设置

3.1.6　添加动画元素

动画效果是H5页面必不可少的一个组成部分，而在蜂巢ME创作平台中，动画效果需在制作页面编辑区域中选中所需设置的元素，然后在右侧的编辑区域中便可以选择动画选项，设置各类不同的参数。

在"动画"选项卡中，各主要选项的含义如下：
- "动画时间"是指动画效果的播放时间，可以拖动滑块设置时间范围。
- "延迟时间"是指动画与动画小效果之间的延迟时间差，可以拖动滑块进行设置。
- "动画次数"是指动画进行播放的次数，单击"动画次数"右侧的下三角按钮，可展开设置

次数,根据需求进行选取,如图3-14所示。

在"动画类型"列表框中,包括"进入""退出""强调"3种类型,各类型的含义如下:

- "进入"动画类型表示图片或文字在页面上出现时的动画表现效果。
- "退出"动画类型表示页面切换间的动画表现效果。
- "强调"动画类型一般用于增强动画效果。

在每种类型下方,还拥有多种细节动画的表现方式,可以根据自身需求进行选取应用,如图3-15所示。

图3-14 动画选项设置　　图3-15 动画类型表现

3.1.7 添加音乐元素

❶单击顶部工具栏中的"音乐"按钮,在弹出的列表框中可以选择"背景音乐"选项或"音频"选项。背景音乐在用户打开H5页面时便自动播放,但音频只会在设定的某个页面打开时播放,如图3-16所示;❷单击"背景音乐"或"音频"选项,在弹出的面板中可以选择各种风格的音乐进行添加,也可以上传自己提前录制的音乐或音乐库中没有的音乐,但音乐格式限制为MP3,如图3-17所示。

图3-16 "音乐"列表框　　图3-17 音乐面板

3.1.8 添加视频元素

❶单击顶部工具栏中的"视频"按钮,会在制作页面编辑区域中自动生成一个视频显示框;❷在

右侧的编辑区域中,可以设置视频的各种参数:尺寸、位置、不透明度、旋转角度,可以自由替换视频封面,添加的视频也可以选择本地视频和网络视频,如图3-18所示。

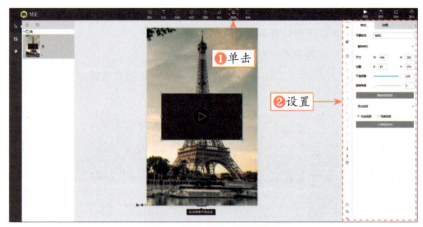

图3-18　添加视频及视频参数

本地视频可以单击"上传视频文件"按钮,选取对应的路径并单击"确定"按钮添加;网络视频则需要视频通用代码,同时蜂巢ME制作平台支持的视频格式限制为优酷、土豆、腾讯视频。在右侧的编辑区域中选择"网络视频",单击下方的"什么是视频通用代码?"蓝色文字,自动打开并进入如图3-19所示的网页界面。根据网址中的图文操作便可获取相对应的视频通用代码,并会在蜂巢ME的自由制作页面右侧的编辑区域的对应位置粘贴通用代码。

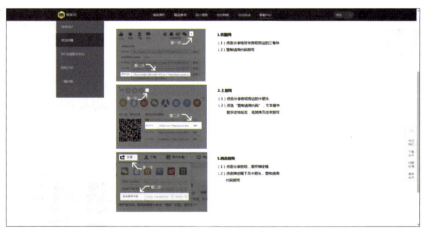

图3-19　获取视频通用代码

3.1.9　添加交互元素

交互元素可以说是H5页面必不可少的一部分,交互元素的添加可以让整个页面与用户之间建立交互操作,更具趣味性。页面中的每个元素都可以添加交互事件,在右侧的编辑区域中,❶单击"交互"按钮,展开交互事件的编辑页面;❷单击"添加事件"按钮,为当前元素添加交互,如图3-20所示。

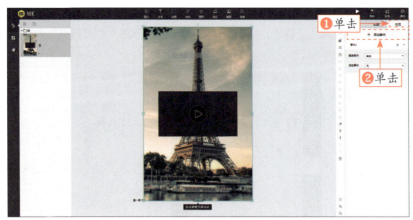

图3-20 添加元素交互（调成12厘米宽）

1. 设置"触发条件"

❶单击"触发条件"右侧的下三角按钮，展开选项；❷选择页面所需的触发条件，如单击、长按、向上滑动、向下滑动、向左滑动、向右滑动，如图3-21所示。

2. 设置"发生事件"

❶单击"发生事件"右侧的下三角按钮，展开选项；❷选择页面触发条件所对应的发生时间，如无、嵌入式网页、网站链接、页内导航、显示对象、隐藏对象等，如图3-22所示。

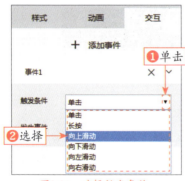
图3-21 选择触发条件

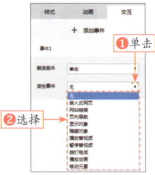
图3-22 选择发生事件

3.1.10 添加表单和组件

1. 添加表单

❶单击顶部工具栏中的"表单"按钮；❷在弹出的列表框中可以选择"快捷表单""输入框""单选""多选"以及"提交按钮"等选项，如图3-23所示。

图3-23 添加表单

2. 添加表单

❶单击自由制作页面左侧的组件库，展开组件库；❷可以选择"基础组件"和"高级组件"两种不同的元素组件库，如图3-24所示。

图3-24　添加组件

3.1.11　预览作品

单击自由制作页面右上角的"预览"按钮，如图3-25所示，便可以对制作的H5页面进行预览。

图3-25　预览作品

3.1.12　发布作品

确认制作页面无误之后，便可以单击自由制作页面右上角的"发布"按钮，并弹出如图3-26所示的页面。

图3-26　发布作品

在页面中可以选择性地设置需要的内容，如作品封面、作品名称、作品描述、页码设置、目录设置、标签设置，并可以选择作品的公开性和弹幕评论的开关。

设置所需的内容之后，单击页面右下角的"发布"按钮，作品发布后，会弹出如图3-27所示的页面，可以设置同步到相关的平台，如微博、QQ、QQ空间以及百度贴吧，还能直接复制作品链接或二维码分享作品。

图3-27 作品发布分享

3.2 在H5页面中添加各种元素

在H5页面中添加各种元素，可以说是每个设计师在设计H5页面时都会进行的工作。在页面中添加相关的元素，不仅可以增加页面的趣味性，还可以使用户与界面增加更多的交互性。本节主要介绍在H5页面中添加各种元素的操作方法。

3.2.1 添加弹幕元素

弹幕（Barrage）这个词本来的意思是指"密集的炮火射击"，如今，在视频中经常可以看到大量以弹出字幕形式显示的用户评论，这种形式也被称为弹幕，它可以给人们带来一种"实时互动"的体验。

以易企秀为例，在制作H5作品时，用户可以选择是否开启弹幕功能。通过易企秀H5页面制作工具制作的H5作品，可以单击底部的留言按钮，输入相应内容，以弹幕的形式出现在H5页面中，如图3-28所示。

图3-28 添加弹幕

在H5页面中加入弹幕,既不影响用户的观看效果,同时又能体现出热闹的气氛,构成一种虚拟的社群氛围,可以为品牌带来较强的宣传效果。

> **专家指点** 在页面中不同弹幕的发送时间是不同的,但在页面中的特定事件点或者时间点会出现相同时刻发送的具有相同主题的弹幕。

3.2.2 添加地图元素

目前,根据热门H5制作平台的相关数据显示,市场上H5应用得最多的场景就是邀请函。邀请函有一些比较固定的信息元素,那就是通知时间和地点,而地图则是展现地点信息的最佳方式。通过在H5邀请函中添加地图插件,甚至还可以搜索地点,让大家对活动地点了然于胸,特别适用于企业招聘、亲友聚会、婚礼庆典等线下活动的H5邀请函页面。

以人人秀为例,打开人人秀编辑器,更换好背景。❶单击"互动"按钮展开其操作面板;❷在"搜索插件"栏中输入"地图";❸选择查找到的"地图"插件,如图3-29所示。

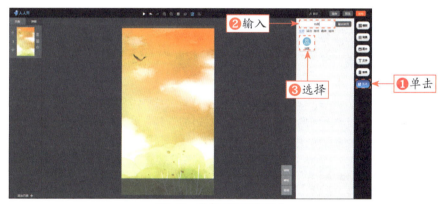

图3-29 选择"地图"插件

接下来,❶在弹出的窗口中输入目标地点;❷单击"搜索"按钮,找到正确位置后;❸单击"确定"按钮保存设置,如图3-30所示。人人秀提供的地图默认为腾讯地图,同时还支持替换为访问者移动端所安装的地图APP,支持打开外部地图进行替换。

图3-30 在地图上选择位置

在屏幕的右边，选中"内嵌地图"复选框，在操作台将地图放大，并调整至合适的位置，如图3-31所示。

如果不选中"内嵌地图"复选框，则在H5页面上会显示一个地图图标，图标样式可以在按钮图标中进行选择，如图3-32所示。人人秀的地图内置4种常用按钮图标，如果用户不满意，也可以添加自制图标。

图3-31　在页面中添加地图

图3-32　设置地图图标

设置完成后，即可在H5页面中添加腾讯地图，指明活动场所，如图3-33所示。通过在H5作品中内嵌地图，用户使用时无须打开外部的地图链接，即可让显示效果更加自然，而且查看起来也非常方便，让用户享受更舒适的体验。

图3-33　在页面中添加地图

在人人秀H5制作页面中添加地图的同时，可以为地图添加动画效果，在设置触发事件之后，地图的展开动画，可以使页面与用户的交互性大大提高。

3.2.3 添加倒计时元素

在H5作品中添加倒计时插件，可以通过计时器来记录一段时间的长度，适合制作节日倒计时、电商活动倒计时、会议倒计时、考试倒计时以及纪念日倒计时等场景，作为H5页面的点缀。

扫码看视频

下面以人人秀为例，介绍在H5页面中添加倒计时元素的操作方法。其操作步骤如下。

STEP 01 打开人人秀编辑器，更换好背景。❶单击"互动"按钮展开其操作面板；❷在"搜索插件"栏中输入"倒计时"；❸选择查找到的"倒计时"插件，如图3-34所示。

图3-34　选择"倒计时"插件

STEP 02 执行操作后，即可导入倒计时插件，在到达时间中设置倒计时截止日期，如图3-35所示。

图3-35　设置倒计时截止日期

STEP 03 在屏幕右边的"显示字体"选项中设置字体样式，共有普通、卡通、动画、数码、苹果字体共5种可供选择，可根据需求进行选择设置，如图3-36所示。

STEP 04 在"显示内容"选项中可以设置倒计时插件的计时单位，有日、时、分、秒等计时单位可供选择，可根据需求进行选择设置，如图3-37所示。

图3-36　设置字体样式

图3-37　设置计时单位

● **STEP 05** 在"时间标记"下拉列表框中可以设置中文、英文、时钟,可根据需求进行选择设置,如图3-38所示。

● **STEP 06** 在"标记位置"下拉列表框中可以设置时间标记的显示方位为上方、下方、左侧、右侧,可根据需求进行选择设置,如图3-39所示。

图3-38　设置时间标记　　　　　　　　图3-39　设置标记位置

● **STEP 07** 在"显示比例"和"字体颜色"选项中可以设置字体大小及颜色,如果希望提醒用户时间已到,可以在设置到达通知中选择需要的选项,如网址、页面、事件、启动分享页,如图3-40所示。

图3-40　设置显示比例、字体颜色及到达通知

　　倒计时是指从未来某个时间点开始,到现在的时间点来计算时间,可以展现出到达未来那个时间点还有多久,可以增加事件的紧迫感。

3.2.4　添加动画文字元素

在H5作品中可以设置触发事件使文字以动画形式展现,动画文字会使得整个页面更具趣味性。

下面以人人秀为例,介绍在H5页面中添加动画文字元素的操作方法。其操作步骤如下。

● **STEP 01** 打开人人秀编辑器,更换好背景。❶单击"文字"按钮展开其操作面板,并在编辑页面自动生成一个文本框;❷可在文本框中添加所需文本,如图3-41所示。

图3-41 添加设置文字

● STEP 02 添加文字之后，❶单击右侧的"动画"按钮，展开操作面板，单击"添加动画"按钮，即可为文字添加动画；❷可以根据自身需求，对方式、延迟、持续、次数、类型、动画效果及动画方向进行选择，如图3-42所示。

图3-42 添加动画设置

专家指点 可以添加多种动画效果，只需掌握好动画的间隔时间与连续性，且在人人秀H5制作平台中，普通用户暂时只能添加基本动画，高级动画需升级至企业标准版或以上版本，方能使用。

3.2.5 添加图表插件元素

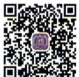

扫码看视频

在H5作品中添加图表插件元素，可以使一些文字数据信息集中至图表中展示，方便直接，多用于企业总结汇报或者商务数据汇报中。

下面以人人秀为例，介绍在H5页面中添加图表插件元素的操作方法。其操作步骤如下。

● STEP 01 打开人人秀编辑器，更换好背景。❶单击"互动"按钮展开其操作面板；❷在"搜索插件"栏中输入"图表"；❸选择查找到的"图表"插件，如图3-43所示。

● STEP 02 执行操作后，即可导入图表插件，在右侧设置图表类型，有柱状图、条形图、曲线图、饼图

及面积图几种选项，如图3-44所示。

⦿ **STEP 03** 在屏幕右边的"显示方式"下拉列表框中可以设置图表的显示方式，如基础、标签、堆叠，同时可根据自身需求，设置字体颜色及图表颜色，如图3-45所示。

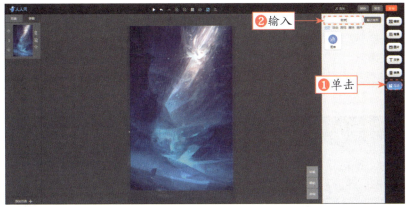

图3-43　选择"图表"插件

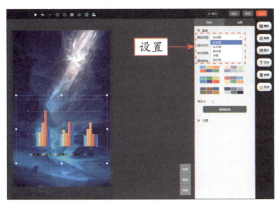

图3-44　设置图表类型　　　　　　　　　图3-45　设置图表的显示方式

⦿ **STEP 04** ❶单击屏幕右边的"编辑数据"按钮；❷在弹出的"数据设置"窗口中可以设置图表的文字信息；❸设置完成后单击"保存"按钮，如图3-46所示。调整图表至适当的位置，即可完成图表插件的添加。

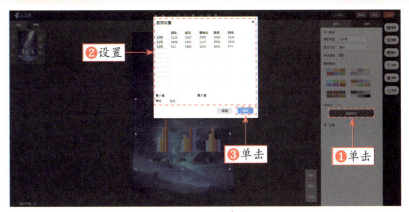

图3-46　设置图表数据

3.2.6 添加祝福贺卡元素

在H5作品中添加祝福贺卡元素,多用于节日活动或较为喜庆的活动,例如新年贺卡、圣诞贺卡、母亲节贺卡、生日贺卡等,贺卡上一般有祝福的话语,往往用短句表达,用来互相表示问候。下面以人人秀为例,介绍在H5页面中添加祝福贺卡元素的操作方法。其操作步骤如下。

扫 码 看 视 频

● **STEP 01** 打开人人秀编辑器,更换好背景。❶单击"互动"按钮展开其操作面板;❷在"搜索插件"栏中输入"贺卡";❸选择查找到的"贺卡"插件,如图3-47所示。

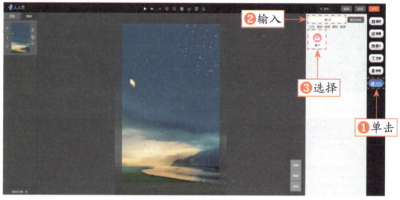

图3-47 选择"贺卡"插件

● **STEP 02** 执行操作后,即可导入贺卡插件,在屏幕右侧"贺卡内容"处,可输入所需的文本内容,如图3-48所示。

● **STEP 03** 在屏幕右侧的"字体"选项组中,设置"选择字型"为"宋体"、"行间距"为50px、"字间距"为2px、"文字样式"为"文字加粗"、"文字颜色"为"白色"、"文字大小"为26px,如图3-49所示。

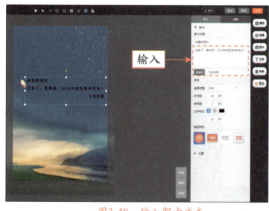

图3-48 输入贺卡文本　　　　　　　　　图3-49 设置文字

● **STEP 04** 在屏幕右侧的"按钮样式"选项组中,可以选择喜欢的样式,但在页面编辑窗口中看不到效果,需单击右上角的"预览"按钮才能显示所选的"按钮样式",或者直接发布生成页面也会显示。在这里作者选择第一款样式进行效果展示,单击右上角的"预览"按钮,跳转进入预览界面,效果如图3-50所示。

第3章　H5设计的基本操作

图3-50　预览按钮样式

3.2.7　添加雷达扫描元素

人人秀还为用户提供了很多有趣的交互方式，如雷达扫描、问卷调查、答题等。其中，雷达扫描主要是模拟雷达的扫描效果，可以让观众的注意力更加集中，快速体现设计页面要表现的要点。

扫码看视频

下面以人人秀为例，介绍在H5页面中添加雷达扫描元素的操作方法。其操作步骤如下。

STEP 01 打开人人秀编辑器，更换好背景。❶单击"互动"按钮展开其操作面板；❷选择"趣味"类目中的"雷达扫描"插件，如图3-51所示。

图3-51　选择"雷达扫描"插件

STEP 02 执行操作后，即可插入雷达扫描插件，在屏幕右侧的"雷达扫描"选项区中单击"更换图标"按钮，在弹出的窗口中上传图片或选取背景库中的图片替换图标，如图3-52所示。

STEP 03 在"雷达扫描"选项区下方的"文字"处输入所需文本，效果如图3-53所示。

> **专家指点**　因为雷达扫描插件自带动画效果，所以在保存并发布H5作品后，即可预览雷达扫描的效果。用户只有在等雷达扫出了图标及文字之后，才可以通过单击或其余设置好的交互操作进入下一页。在实际制作过程中，我们需要注意雷达扫描后续页面的衔接性，可以增加一些福利，如抽奖、优惠券、刮刮卡等，来吸引用户单击参与，降低用户在等待雷达扫描时的枯燥性。

图3-52 更换图标

图3-53 输入文本

3.2.8 添加语音留言元素

扫码看视频

人人秀H5平台提供了很多H5页面的交互方式，其中的语音留言交互形式得到了很多用户的追捧，不同于弹幕形式的留言，语音留言更具针对性，不会像弹幕形式一样被淹没，同时点放的方式，也大大增强了页面与用户的交互性。

下面以人人秀为例，介绍在H5页面中添加语音留言元素的操作方法。其操作步骤如下。

● **STEP 01** 打开人人秀编辑器，更换好背景。❶单击"互动"按钮展开其操作面板；❷选择"活动"类目中的"语音留言"插件，如图3-54所示。

图3-54 选择"语音留言"插件

● **STEP 02** 执行操作后，即可插入语音留言插件，在屏幕右侧中的"语音留言"选项区中可以选择相对应的图标进行替换，或单击"上传图片"按钮，在弹出的窗口中选择需要更改的状态，进行图片上传替换操作，也可选取图库中的图片进行替换，如图3-55所示。

图3-55　更换语音状态图标

● **STEP 03** 在"语音留言"选项区中，还可以选择设置"按钮样式"，但在页面编辑窗口中展示不出效果，只能通过预览或保存发布作品，才能显示"按钮样式"效果。这里作者选取第一个按钮样式进行效果展示，并单击右上角的"预览"按钮，跳转到预览界面，效果如图3-56所示。

图3-56　设置按钮样式

> **专家指点**　在"语音留言"选项区中，可以设置"自动播放"，但大多数的H5作品不会使用自动播放功能：①自动播放功能会降低页面与用户的交互性；②并不是每个用户都会选择听语音留言，且在用户使用的场景中或许并不适合播放页面声音，如果设置自动播放的功能，会导致用户反感。

3.2.9　添加照片海报元素

扫码看视频

优秀的H5作品是由文字+图片形成的，所以只有"一句话"是不够的，还必须有一张能配合"一句话"并能展现出产品特性，抑或广告信息，抑或活动主题的"一幅图"，才能起到传播广告的目的。

使用人人秀的照片海报功能，可以快速在H5页面中添加富有画面感的海报图、广告图，企业可以在其中利用推广信息勾起消费者的兴趣，不过促销信息不能太多，有一个主题即可。

下面以人人秀为例，介绍在H5页面中添加照片海报元素的操作方法。其操作步骤如下。

● **STEP 01** 打开人人秀编辑器,更换好背景。❶ 单击"互动"按钮展开其操作面板;❷ 选择"活动"类目中的"海报"插件,如图3-57所示。

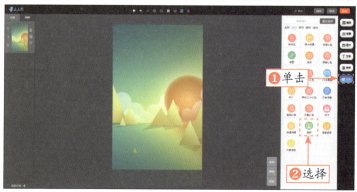

图3-57 选择"海报"插件

● **STEP 02** 单击"上传"按钮可以上传自定义的海报图片,然后调整海报图片,生成专属海报,并发布作品即可,如图3-58所示。

图3-58 设置"海报"插件

专家指点 在H5作品中加入海报可以用于裂变传播,成功的海报需要卖点,有了卖点就能吸引消费者的眼球,只有吸引了消费者的眼球,才能将产品详情展现在消费者的面前,从而更好地宣传产品。

海报一般是体现促销信息的图,并且海报的风格很重要,这是决定消费者能否被海报所吸引的重要因素,并且一般海报需要注意构图方式、是否突出广告主题、是否具有一个独特的风格等问题。

3.2.10 制作长页面H5

长页面又称为"一页""单页",也就是说一个H5作品只有一个页面,可以让画面更具张力,吸引眼球,是一种比较流行的H5排版方式,从而受到很多运营商、广告行业人员的欢迎。

扫码看视频

在手机上展示信息时,长页面就是一种非常好的排版方式,不但可以放置大量信息,而且还可以让信息的排序更有条理。

下面以人人秀为例,介绍制作长页面H5的操作方法。其操作步骤如下。

第3章　H5设计的基本操作

● **STEP 01** 打开人人秀编辑器，❶单击"背景"按钮展开其操作面板；❷单击"更换"按钮，如图3-59所示。

图3-59　单击"更换"按钮

● **STEP 02** 在弹出的窗口中更换背景，用户可以上传自己设计的长页面，也可以在人人秀的背景库中寻找合适的图片使用，如图3-60所示。

图3-60　选择背景

● **STEP 03** 选择相应背景后，选中"长页面"复选框，如图3-61所示。
● **STEP 04** 适当调节背景选区，让背景中的图案显示在合适位置，预览栏中的明亮部分为长页面在手机中显示的第一页，如图3-62所示。

图3-61　选中"长页面"复选框

图3-62　调节背景选区

53

● **STEP 05** 然后设置"背景模式"为"固定",这样会自动填充手机屏幕。如果将"背景模式"设置为"滚动",则在背景大小和长页面大小不一致的情况下页面会出现空白,如图3-63所示。

● **STEP 06** 通常情况下,单页的长页面都会选中"停止翻页"复选框,因为下划长页面和向后翻页手势一致,如果不选中该选项,则在滑动长页面时有可能会翻至后一页,如图3-64所示。

图3-63 设置"背景"模式　　　　　　　　图3-64 选中"停止翻页"复选框

执行上述操作后,即可制作一个长页面背景,用户只需要在长页面上添加诸如图片、音乐、互动等其他元素,就能够成功地制作出一个完整的长页面了。

在人人秀H5制作平台中,制作长页面中的"停止翻页"选项,至少需要升级到企业标准版或以上版本才能使用。

3.3 为设计加分的4个要点

在设计H5页面时,除了通常的选取适用的图像与文字结合,以及添加一些相关元素的方式为页面提升整体效果外,还有不少能够为页面加分的要点,接下来我们详细介绍4个为设计加分的要点。

3.3.1 细节与统一

在众多H5页面中,细节的修饰一定是脱颖而出的关键,但过多且杂乱的修饰则会形成强烈的负面效果,如何通过细节与统一的方式为H5页面提升档次?接下来我们看看如图3-65所示的大众点评为电影《一步之遥》所做的H5推广。

整个页面对细节的把握可以说非常好,从首页的动画效果到页面的加载都表现得十分到位,同时整体的素材和主题非常贴合,该页面的设计师按"细节与统一"的观点进行设计,巧妙地将作品的画面细节设计及动画与电影的主题相融合,让用户产生共鸣联想到电影的主题。如图3-66所示,"先走一步"巧妙地运用了一语双关的写法,在提示用户扫描二维码即可进入下一个页面的同时也暗示电影的名称《一步之遥》,同时二维码和品牌名的整个版面布局非常融洽。

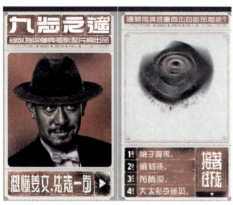

图3-65 《一步之遥》电影H5推广页面　　　图3-66 细节设计

3.3.2 热点与话题

H5的页面设计推广，表现最成功的一点应该就是能够让用户在观看页面的最后，自发地将H5转发出去，而巧妙地将品牌与相关的实时热点话题相结合，可以使整个页面更具吸引力。

例如，腾讯互娱为推广腾讯动漫APP所做的H5页面，邀请了热度高的艺人为品牌代言，且找准了动漫二次元的性质，将代言人与画面风格、内容文化展示及弹幕元素等巧妙地结合起来，能够让用户在看完之后不会忘记推广，并且能够利用代言人粉丝群体的转发宣传，起到很好的推广效果，如图3-67所示。

图3-67 腾讯动漫APP H5推广页面

3.3.3 故事与情感

首草是一家健康发展有限公司，2016年为了推动品牌旗舰产品的销量，结合盛行的HTML 5推出了一款H5互动网页。页面整体以一位男生的口吻讲述自己在成长历程中对妻子的爱与愧疚，到最后引出"首草——滋阴圣品，爱妻首选"的宣传语。通过讲故事，引发用户情感共鸣的同时，也达到了宣传品牌的目的，如图3-68所示。

图3-68 《首草先生的情书》H5页面

3.3.4 技术与互动

交互设计可以说是H5页面的一大亮点，不同于APP般的烦琐。合理运用技术与页面结合，打造出流畅的互动体验，可以为设计页面加分不少。

如图3-69所示，这是雀巢咖啡为品牌推广所做的H5案例——一杯咖啡，遇见有意思的人。

图3-69 "一杯咖啡，遇见有意思的人"H5案例

整个案例主要以第一人称的视角让用户仿若置身于场景中，端着一杯咖啡，在咖啡馆里寻人聊天，同时利用VR的技术，让画面更具沉浸感，技术的巧妙利用，可以让用户更愿意沉醉其中，从而达到很好的推广效果。

章前知识导读

视觉交互设计是指视觉设计与交互设计综合运用的一种设计方式，视觉设计是指设计师要从自身到用户对整个页面的视觉感受进行设计，而交互设计是为页面添加人机互动的一种机制。本章主要介绍H5视觉交互页面的设计方法。

第4章　H5的视觉交互设计

新手重点索引

- H5页面的版式设计
- H5页面的字体设计
- H5页面的色彩设计
- H5页面的交互设计
- H5页面的视觉流程设计

效果图片欣赏

4.1 H5页面的版式设计

如何制作出美观、酷炫的H5作品？除了简单的图文搭配，以及一些元素的添加修饰外，整个页面的版式设计也是非常重要的。下面我们详细了解一下如何对H5页面的版式进行专业的设计，制作出吸引人眼球的H5版面。

4.1.1 H5版式设计的原则

在大多数的H5设计工具中，不论是移动端的小程序、APP上的H5设计工具，还是PC端的网站H5设计工具，所制作的H5页面都是适合在移动手机端屏幕展示的。

版式设计要考虑的因素是非常多的，例如手机屏幕适用H5页面的尺寸，以及如何在有限的屏幕中对所需传达的内容进行排版设计等。下面详细介绍H5版式设计的原则。

1. 内容分类整理

对H5页面进行设计排版时，对需要向用户传达的信息进行分类整理，把相关的信息归类在一起，排版时将相关的元素进行整体排列，可以对用户在观赏H5页面时的逻辑思维提供信息组织帮助，提高用户信息的获取量。图4-1所示为对页面信息进行的分类整理。

图4-1 信息分类整理

2. 元素对齐排列

将页面元素进行对齐排列，为的是能够让整个页面中的元素形成整体视觉效果。对齐排列作为常用的排版方式，能够使页面整体元素具有条理性，形成一个统一的整体，建立一种清晰的视觉效果。图4-2所示为对页面元素进行对齐排列的效果。

图4-2 元素对齐排列

3. 布局重复交错

重复是指在H5页面布局中，对相关的元素、图像或文字使用相同的属性设计，使其形成一种视觉上的重复；而交错的应用就是为了避免生硬的重复，导致整个页面过于死板，如图4-3所示。

图4-3　对页面进行重复交错

4. 关键点的对比布局

在H5页面制作时，图文元素一定会存在主次之分。作为主要信息存在的元素，在页面中为了吸引用户眼球，就要对元素进行着重设计，使得主要元素与其他元素呈现完全不同的效果，形成对比性，有助于用户的阅读逻辑性。

如图4-4所示，这是在页面中突出重点信息的版式效果。

图4-4　突出重点信息

4.1.2　H5页面的网格设计

网格设计，又称为"网格系统"，起源于20世纪初的西欧国家，完善成熟于20世纪中期的瑞士。最早对这个概念进行阐释的是瑞士的约瑟夫·米勒-布罗克曼，其于1961年出版的《平面艺术家及其设计议题》一书，使网格设计成为了平面设计史上的先驱。

优秀的版式设计决定了整个作品的基调以及美观程度，在形成良好的视觉信息传递时，也能够很好地进行传播。但不是所有的行业企业都会为自己的品牌聘请一个设计师，接下来便带大家学习如何在零基础的情况下掌握网格设计。

网格的运用在设计领域可以说是非常普遍的,在所有的常用绘图软件中都必然存在着网格工具,例如,图4-5所示为Photoshop CC 2018绘图页面中的网格工具。

图4-5　Photoshop CC 2018绘图页面中的网格工具

1. 设计原理

网格设计的风格形成,最早是对建筑的应用,其风格特点是通过严格的数字比例关系进行运算,再把版心划分为无数统一尺寸的网格。将版面分为若干个均匀的格子,形成网状式的网格,将图片与文字置入其中,使版面具有一定的节奏变化,从而形成一种优美的韵律,但也会使版面产生呆板的负面影响。

网格为所有的设计元素提供了一个结构,可以使设计创造更轻松、灵活。采用这种方法设计的页面有着非常好的比例感和秩序感,同时也能形成很好的准确性与严密性,帮助设计师设计出美观、大方,而又实用的版面。

图4-6所示为现代杂志中运用的网格设计。

图4-7所示为网页中运用的网格设计。

图4-6　现代杂志中运用的网格设计

图4-7　网页中运用的网格设计

网格设计尽管能够追溯到很远的历史年代,会让用户觉得难以琢磨,但网格设计实际上就是将页面平均分割,以网格的形式来规范页面中的图形信息。

其实，网格设计之所以应用广泛，也正是因为其包含了版式设计的四大基本原理：信息的分类整理、元素的对齐排列、布局的重复统一、关键点的强调对比。

2. 设计原则

对网格设计系统进行细致划分，可以分为三种类别：水平构成、水平/垂直构成以及倾斜构成。所以，在此之前，我们需要了解以下网格设计的原则：

- 将重要的元素排列到用户视觉中心点，利于用户获取重要信息。
- 相关元素进行紧密排列，有助于用户弄清阅读逻辑。
- 元素的排版需要在页面控制的范围内。
- 元素之间不可进行重复、叠加、覆盖。
- 当所需排列元素过多时，重要元素占据的网格比例一定要大，突出视觉重点。

下面列举几种分割形式的网格设计案例，在设计网格页面时可以参考学习。

图4-8所示为运用一刀切分法将页面横向切割成两块，然后进行元素填充。

图4-8　一刀切分法

一刀切分法的网格设计，能够使整个页面布局非常清晰，一般应用于图片摄影展示以及商品陈列展示。

如图4-9所示，这是运用横纵各一刀切分法将页面切割成四个等分的格子，然后进行元素填充。如图4-10所示，同样也是运用横纵各一刀切分法将页面切割成四个格子，但重要元素占据了两个格子，突出视觉重点。

图4-9　横纵各一刀切分法（1）　　图4-10　横纵各一刀切分法（2）

以上列举的案例都是一些简单基础的切分法的运用，在实际H5页面网格设计过程中还有大量的切分法：横向两道切分法、横纵各两刀切分法以及对角线切分法等。

4.1.3 H5页面版式的突破

在H5页面中总会有一些必要的元素需要进行排版，但这些元素搭配会使画面显得过于生硬，需利用一些元素融入排版以突破整个版式的气氛。

如图4-11所示的H5杂志封面，将人物头像融入页面，不但没有使整个页面显得奇怪，反而打破了一些元素排版所营造的生硬气氛。

图4-11　H5杂志封面

4.2　H5页面的字体设计

在进行页面设计时，文字是必不可少的一个关键元素，通过一些简单的文字讲解，可以向用户解答所传达的图片信息，但生硬的文字穿插会导致用户对整个页面失去阅读兴趣，所以H5页面的字体设计也是必不可少的掌握要点。

下面详细介绍H5页面的字体设计方法。

4.2.1 设置H5页面的字体

随着设计行业的发展，文字已经渐渐成为各大制作软件中的字体库或字体包。除了特别定制的页面需要对字体进行有针对性的设计外，只需在字体库中选取合适的字体选项即可，但如何在众多字体选项中快速地找到适合页面的字体，就需要对每种类别的字体特点有所了解。下面我们详细介绍几种常用的中英文字体。

1. 中文字体

常用的中文字体大致分为以下几类。

- 有衬线体：通常这种字体笔画的提笔、落笔处有装饰效果。有衬线体的字体相对严肃，易读性较高，大多应用于文字较多的深阅读，可以使阅读视觉变得清晰、舒适。
- 无衬线体：通常这种字体笔画较为机械和统一，线条笔直、转角锐利，且笔画大小变化小，易于换行阅读的识别性，适合在标题和小段文字中使用。
- 其他字体：大多指的是艺术字体或手写体，这些字体创造力强，且变换大，大多应用于文艺性的H5页面设计或关键文字信息突出时使用。

如图4-12所示的H5页面中，对标题和正文使用有衬线的宋体，利于提高阅读性。

图4-13所示为无衬线黑体的应用，通常用于信函、通知单之类较为正规的页面中。

如图4-14所示，对正文大段文字也可以使用无衬线黑体，可以显得整个页面干净利索。

图4-12　有衬线宋体

图4-13　无衬线黑体（1）

图4-14　无衬线黑体（2）

图4-15中应用的是SHOWG字体，文字效果贴近图片主题，显得画面主题更具亲切感。

图4-16中应用的手写字体，能够给人一种特有的韵味，这种字体大多应用于赏析类的页面。

图4-17所示为钢笔字体的应用，可以通过自身的笔线使整个画面更具特色。

图4-15　SHOWG字体

图4-16　手写字体

图4-17　钢笔字体

2. 英文字体

对英文字体，主要介绍无衬线体的应用。

无衬线英文字体非常适合在小段文字中使用，使页面整体表现得清爽、利落，如图4-18所示。

无衬线英文字体由于比较醒目，所以应用于标题的效果也非常好，如图4-19所示。

图4-18 无衬线英文字体（1） 图4-19 无衬线英文字体（2）

4.2.2 设置H5页面的字号

在大多数的H5页面中，由于屏幕大小的限制，文字内容较少，主要分为标题和正文两个部分，而有的标题划分较细的时候，还会分为大标题与小标题。

在H5页面中，大标题应放置于页面的视觉中心点，让用户一眼能够看到主题重点，且字号保持在100～200磅；而小标题的字号通常保持在30~100磅，如图4-20所示。

正文字号过大会掩盖标题，过小则会影响阅读体验，所以正文的字号应保持在20磅以上，如图4-21所示。

图4-20 设置标题字号的效果　　图4-21 设置正文字号的效果

4.2.3 设置H5页面的字间距

字间距是指文字之间相互间隔的距离，字间距的设置能够控制一行或者一个段落文字的密度。中文汉字与汉字之间的间距，需要根据页面的布局、文本的数量以及自身的需求进行设置。字间距影响着用户的阅读体验，字间距的设置一定要保持一致性，时长时短的间距会造成严重的阅读障碍，而中英文字之间的间距有一个固定的数值，大多数情况下是不用更改的。

如图4-22所示的页面中,三个标题的字间距都比较大,显得整个版面懒散,不仅视觉效果呈现差,同时也影响用户阅读时的观感。

如果将图4-22所示页面中的标题字间距调小,并统一字间距,可以使整个页面的布局效果非常精神,效果如图4-23所示。

图4-22　字间距过大　　　　图4-23　调整字间距

4.2.4　设置H5页面的行间距

行间距是指邻近两行文字中的一行文字底部到另一行文字底部的间距,行间距的设置通常依据字间距的设定而更改。行间距的设定过小,会使页面布局过于紧张,容易给用户在阅读时造成压迫感,尤其会导致视觉疲劳,如图4-24所示。

如果将图4-24所示页面中的行间距调大,可以使整个页面的布局更饱满,同时会使用户阅读时更舒适,效果如图4-25所示。

图4-24　行间距过小　　　　图4-25　调整行间距

4.2.5　H5字体设计的基本技巧

为了让H5的页面布局变得更有条理,同时提高整体内容的表述力,从而有利于用户进行有效的

阅读以及接受其主题信息，在设计中还需要考虑整体编排的规整型，并适当加入带有装饰性的设计元素，用来提升画面美感，让文字编排更加具有设计感。

要做到这些要求，必须深入了解H5字体设计的基本技巧，即文字描述必须符合页面主题的要求、段落排列的易读性以及整齐布局的审美性。

1. 文字描述符合页面主题

在H5页面设计中，文字编排不但要达到表达主题内容的要求，其整体排列风格还必须要符合设计对象的形象，才能保证页面文字准确无误地传达信息。

例如，在页面中使用简洁的词组对所设计的页面主题进行介绍，让词组与图片产生关联性，同时利用文字的准确描述来提高用户对页面的认知和理解。

2. 段落排列的易读性

在H5页面的文字编排设计中，易读性是指通过特定的排列方式使文字能带给用户更好的阅读体验，让用户阅读起来更加顺遂、流畅。

在实际的设计过程中，可以通过宽松的文字间隔、大号字体、多种不同字体进行对比阅读等方式，让段落文字之间产生一定的差异，使得文字信息主次清晰，能够增强文字的易读性，让用户更快地抓住页面的重点信息。

例如，设计师可以将版面中的部分文字设定为大号字体，并配以适当的间距，同时使用修饰元素对文字信息进行分割，使得它们的阅读性得到提高，同时利于用户掌握重要信息。

3. 整齐布局的审美性

对设计师来说，页面的美感是所有设计工作中必不可缺的重要因素。整齐布局的审美性就是指通过事物的美感来吸引用户，使其对画面中的信息和商品产生兴趣。在字体编排方面，设计者可以为字体本身添加一些带有艺术性的设计元素，从结构上增添它的美感。

例如，通过添加一些相关的设计元素，将其与单一的文字组合在一起，利用位置的巧妙安排，提升整体文字的艺术性。

4.3 H5页面的色彩设计

对于H5页面的设计来说，色彩的选择搭配是一个非常重要的元素，页面的基调不取决于图文的样式，而是色彩的搭配。本节我们将逐步从色彩的原理、色彩三要素、色彩关系、色彩心理、色彩搭配技巧以及实用H5配色技巧的角度对H5页面的色彩设计进行剖析。

4.3.1 了解色彩原理

其实对于色彩，早在很久之前中外的科学家们就已经开始关注研究，但直到18世纪英国科学家牛顿真正地对色彩进行科学解释后，才让大众对色彩有了一定的概念性了解。牛顿进行的大量科学研究成果报告，使我们知道色彩是以色光为主体的客观存在，对于人则是一种视觉现象，是一种光、眼、物三者之间的综合关系。

4.3.2 了解色彩三要素

人眼所看到的任何彩色光都是色彩三要素特性的综合效果，而色彩三要素包括：色相、明度以及纯度，如图4-26所示。

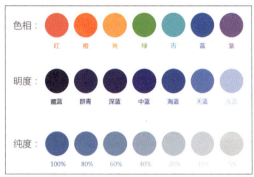

图4-26　色彩三要素

1. 色相

色相也就是色彩本身，是色彩性格的外在体现。色相是色彩的首要特征，是区别各种不同色彩最准确的标准。

从光学意义上讲，即便是同一类色彩，也能分为几种色相，如黄色可以分为中黄、土黄、柠檬黄等。人的眼睛可以分辨出约180种不同色相的色彩。

最初的基本色相为：红、橙、黄、绿、蓝、紫。在各色中间加插一两个中间色，按光谱顺序为：红、红橙、橙、黄橙、黄、黄绿、绿、蓝绿、蓝、蓝紫、紫和红紫，可制出12种基本色相。

将12种基本的色相按照环状排列起来，就形成了色相环。色相环由原色、间色、复色构成，它是我们选择色彩的一个强有力的工具，如图4-27所示。

1) 原色

色相环首先包含的是色彩三原色，即红、黄、蓝。色彩中不能再分解的基本色称为原色。原色能合成出其他颜色，而其他颜色不能还原出本来的色彩。

三原色是色相环的"母色"，它们是唯一不能由其他颜色调出来的色彩，三原色围绕色相环平均分布，两两之间夹角为120°，如图4-28所示。

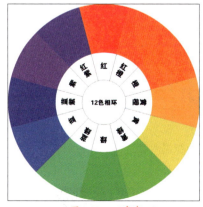

图4-27　12色相环

图4-28　三原色

由于三原色的不可协调性，在信息图的色彩使用中，画面会给人浮躁的感觉，搭配绿色、紫色和橙色三种间色，可以使画面色彩饱满且具有秩序性。

2）间色

原色混合产生了间色，间色位于色相环中两种三原色中间的地方，如图4-29所示。每一种间色都是由离它最近的两种原色等量混合而成的，例如，黄色和红色等量混合形成橙色，那么橙色就为间色。

3）复色

复色又叫三次色，是由相邻的两种色彩混合而成的，它可以由两个间色混合而成，也可以由一种原色和其对应的间色混合而成，例如，原色黄色和间色橙色可以混合出黄橙色，那么黄橙色就称为复色，如图4-30所示。

图4-29　间色

图4-30　复色

2. 明度

明度就是色彩的明暗差别、光亮程度，所有色彩都有自己的光亮。其中，暗色被称为低明度，亮色被称为高明度。外部较大的两个环由深色组成，内部较小的两个环由浅色组成，如图4-31所示。

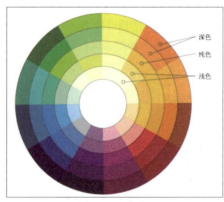
图4-31　明度对比

有彩色的明度有两方面的差别，一方面是某一色相在混入黑色或者白色后，产生的深浅变化，如图4-32所示。

图4-32　深浅变化

另一方面不同彩色之间的明度存在差别，比如在红、橙、黄、绿、蓝、紫6种标准色中，黄最浅，紫最深，橙和绿、红和蓝处于相近的明度之间。我们可以将有彩色转换为无彩色，来更加直观地观察明度变化，如图4-33所示。

图4-33　不同色相的明度差别

明度是决定配色的光感、明快感、清晰感以及心理作用的关键要素。简单来说，明度就是通过对比的手法，把握作品中黑、白、灰的关系。

依据明度色标，可以大致将明度分为三个区域：0～3度为低明度；4～6度为中明度；7～10度为高明度，如图4-34所示。

按照明度不同，明度配色可分为同明度（画面色彩采用同一个明度）、近似明度（相差3度以内）、中差明度（相差3～5度）和对比明度（相差5度以上）4种。

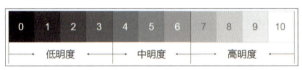

图4-34　明度变化

3. 纯度

纯度也称饱和度或彩度、鲜艳度。色彩的纯度强弱，是指色相感觉明确或含糊、鲜艳或混浊的程度。

根据色相环的色彩排列，相邻色相混合，纯度基本不变。比如，红色和黄色混合，将得到相同纯度的橙色，如图4-35所示。

对比色相混合，最易降低纯度，以至成为灰暗色彩，例如，红色和绿色混合，则得到浊色，如图4-36所示。

图4-35　相邻色混合，纯度不变

图4-36　对比色混合，降低纯度

专家指点　　色彩的纯度变化，可以产生丰富的强弱不同的色相，而且能够使色彩产生独特的韵味与美感。

纯度越高，色彩愈显鲜艳、引人注意，独立性及冲突性愈强；纯度愈低，色彩愈显朴素而典雅、安静而温和，独立性及冲突性愈弱。因此，主体色通常以高纯度配色来达到突显的效果。

纯度本身的刺激作用不如明度的变化大，因此纯度变化应该搭配明度变化和色相变化，才能达到较活泼的配色效果。

以红色为例，从纯红色到灰色分为10个阶段，根据纯度之间的差别，可以形成不同的纯度对比的纯度色调和纯度序列。相差4个阶段以内的纯度为近似纯度，8个阶段以内的纯度为对比纯度，如图4-37所示。

图4-37　纯度变化

4.3.3　实用H5配色技巧

从视觉的角度来说，用户最先感知的便是H5页面中的色彩，任何色彩都具备色相、明度和纯度3个基本要素。如何正确地运用常见的配色方案，是设计H5页面必备的技能。

1. H5中的对比配色技巧

在我们生活的世界中，时时处处都充满着各种不同的色彩。人们在接触这些色彩的时候，常常都会以为色彩是独立的：天空是蓝色的，植物是绿色的，而花朵是红色的。

其实，色彩就像音符一样，唯有将一个个的音符组合才能谱出美妙的乐章，色彩亦是。实际上没有一个色彩是独立存在的，也没有哪一种颜色本身是好看的颜色或是不好看的颜色；而相反地，只有当某个色彩成为一组颜色中的一个时，我们才会说这个色彩在这里协调或是不协调、适合或不适合。

前面介绍过色彩是由色相、明度以及纯度3种属性所组成的，其中的色相是人在最早认识色彩的时候所理解到的属性，也就是色彩的名称，例如红色、黄色、蓝色等。图4-38所示为最常见的12色相环的互补色。

图4-38　色相环互补色

因为互补色有强烈的分离性，所以使用互补色的配色设计，可以有效加强整体配色的对比度、产生距离感，而且能表现出特殊的视觉对比与平衡效果，使用得好能让作品令人感觉活泼、充满生命力。

使用差异较大的单色背景对元素进行突显，使色相之间产生较大的差异，这样产生的对比效果就是色相对比配色，它可以让画面色彩丰富，具有感官刺激性，能够很容易地吸引用户的眼球，如图4-39所示。

图4-39　对比配色的页面效果

当然如果将色彩的条件稍微放宽一点，比如说180°互补色的邻近色系也搭入配色考虑的话，可以形成的色彩配色就更宽广、更丰富了。

由于互补色彩之间的对比相当强烈，因此想要适当地运用互补色，必须慎重考虑色彩的比例问题。当使用对比色配色时，必须利用面积较大的一种颜色与另一个面积较小的互补色来达到平衡。如果两种色彩所占的比例相同，那么对比会显得过于强烈。

页面使用大面积的黑色与小面积的白色形成对比。同一种色彩，面积大而光量、色量亦增强，易见性及稳定性高，当较大面积的色彩成为主色时受周围色彩影响小，色彩的面积差异越大越容易调和。

图4-40所示为采用了面积对比配色方案的横向H5页面，可以让重点元素的特点更加醒目和清晰，产生较大的视觉冲击力，能够起到引人注目的效果。

图4-40　面积对比配色的页面效果

例如，红与绿如果在画面上占有同样面积，就容易让人头晕目眩。可以增加其中一种颜色的面积，构成主调色，而另一种颜色的面积缩小，作为对比色。通常情况下，会以3∶7或者2∶8的比例来作为分配原则。

2. H5中的调和配色技巧

"调"具有调整、调理、调停、调配、安顿、安排、搭配、组合等意思；"和"可理解为和易、和顺、和谐、和平、融洽、相安、适宜、有秩序、有规矩、有条理、恰当，没有尖锐的冲突，相互依存，相得益彰等。

配色的目的就是为了制造美的色彩组合，而和谐是色彩美的首要前提，色彩的和谐让人感觉到愉悦，同时还能满足人们视觉上的需求以及心理上的平衡。

我们知道，和谐来自对比，和谐就是美。没有对比就没有刺激神经兴奋的因素，但只有兴奋而没有舒适的休息会造成过分的疲劳，会造成精神的紧张。

如此看来，既要有对比来产生和谐的刺激——美的享受，又要有适当的调和来抑制过分的对比——刺激，从而产生一种恰到好处的对比——和谐的、美的享受。总的来说，色彩的对比是绝对的，而调和是相对的，调和是实现色彩美的重要手段。

1）以色相为基础的调和配色

在保证色相大致不变的前提下，通过改变色彩的明度和纯度来达到配色的效果，这类配色方式保持了色相上的一致性，所以色彩在整体效果上很容易达到调和。

以色相为基础的配色方案主要有以下几种。

（1）同一色相配色：指相同的颜色在一起的搭配，比如蓝色的上衣配上蓝色的裤子或者裙子，这样的配色方法就是同一色相配色法。

（2）类似色相配色：指色相环中类似或相邻的两个或两个以上的色彩搭配。例如，黄色、橙黄色、橙色的组合；紫色、紫红色、紫蓝色的组合等都是类似色相配色。类似色相的配色在大自然中有特别多，有嫩绿、鲜绿、黄绿等，这些都是类似色相配色的自然造化。

（3）对比色相配色：指在色相环中，位于色相环直径两端的色彩或较远位置的色彩搭配。它包含中差色相配色、对照色相配色、辅助色相配色。在24色的色相环中，两色相相差4~7个色，称为基色的中差色；在色相环上有90°左右角度差的配色就是中差配色；它的色彩对比效果明快，是深受人们喜爱的颜色。在色相环上，色相差为8~10的色相组合，被称为对照色；从角度上说，相差135°左右的色彩配色就是对照色。色相差为11~12，角度为165°~180°的色相组合，称为辅助色配色。

如图4-41所示的H5作品，画面中的图像与背景都使用黄色作为主色调，而文字使用白色，使画面产生强烈的差异，也使得配色不单调，能突出重要信息。

图4-41　色相调和配色

2）以明度为基础的调和配色

明度是人类分辨物体最敏锐的色彩反应，它的变化可以表现事物的立体感和远近感。如希腊的雕刻艺术就是通过光影的作用产生了许多黑白灰的相互关系；中国的国画也经常使用无彩色的明度搭配。有彩色的物体会受到光影的影响产生明暗效果，如紫色和黄色就有明显的明度差。

明度可以分为高明度、中明度和低明度3类，这样明度就有了高明度配高明度、高明度配中明度、高明度配低明度、中明度配中明度、中明度配低明度、低明度配低明度6种搭配方式。其中，高明度配高明度、中明度配中明度、低明度配低明度，属于相同明度配色。在页面设计中，一般使用明度相同、色相和纯度变化的配色方式，如图4-42所示。

图4-42　明度调和配色

图4-42所示画面中，背景图片的配色均为高明度调和配色，带给人清爽、亮丽、干净的印象，营造出优雅、含蓄的氛围，是一组柔和、明朗的色彩组合方式，非常符合页面中家装的形象和特点。

画面中通过间隙来对布局进行分割，利用相同明度的不同色相完成配色，得到一种安静的视觉体验。

3）以纯度为基础的调和配色

纯度的强弱代表着色彩的显灰程度，在一组色彩中当纯度的水平相对一致时，色彩的搭配也就很容易达到调和的效果，随着纯度高低的不同，色彩的搭配也会有不一样的视觉呈现感。

> **专家指点**
>
> PCCS（Practical Color Coordinate System，实用色彩配色体系）色彩体系提出了色调这个观点，色调经过命名分类后，分布于不同的区域，更加方便配色使用，凡色调配色，要领有三，即同一色调配色、类似色调配色以及对比色调配色。
>
> ➢ **同一色调配色**：同一色调配色是将相同色调的不同颜色搭配在一起形成的一种配色关系。同一色调的颜色，色彩的纯度和明度具有共同性，明度按照色相略有变化。不同色调会产生不同的色彩印象，将纯色调全部放在一起，会产生活泼感，如婴儿服饰和玩具都以淡色调为主。在对比色相和中差色相的配色中，一般采用同一色调的配色手法进行色彩调和。
>
> ➢ **类似色调配色**：即以色调配图中相邻或接近的两个或两个以上色调搭配在一起的配色。类似色调的特征在于色调和色调之间差异微小，较同一色调有变化，不易产生呆滞感。
>
> ➢ **对比色调配色**：对比色调配色是指相隔较远的两个或两个以上的色调搭配在一起的配色。对比色调配色在配色选择时，会因纵向或横向对比有明度及彩度上的差异，比如：浅色调和深色调配色，即为深与浅的明暗对比。

4）无彩色的调和配色

无彩色的色彩个性并不明显，将无彩色与任何色彩搭配都可以取得调和的色彩效果。通过无彩色与无彩色搭配，可以传达出一种经典的永恒美感；将无彩色与有彩色搭配，可以将无彩色作为主要的色彩来调和色彩间的关系。

在H5页面的设计中，有时为了达到某种特殊的效果，或者突显出某个特殊的对象，可以通过无彩色调和配色来对设计的画面进行创作。

使用无彩色作为画面背景和辅助文字的颜色，而其余的图像使用有彩色，这样的配色让产品的细节和主题文字更加突出，如图4-43所示。

图4-43　无彩色调和配色

4.4 H5页面的交互设计

交互设计是H5页面的重中之重,我们必须以用户体验为基本出发点来进行开发,着重设计H5的所有细节流程,尽可能将如何做活动、用户如何参与、规则等都写清楚,让用户的互动体验更加流畅。

4.4.1 了解H5交互设计

交互设计是指用户与产品或服务之间产生互动的一种机制,简单地说就是人与机器的交流互动方式,就是用户的每一步操作,产品或服务都会做出相应的反应。而H5交互设计就是建立在H5页面基础上的交互设计。H5的交互设计要以用户体验为基础,同时考虑用户的背景、使用经验以及操作过程中的体验感受,从而设计出符合用户使用逻辑,且高效使用完成的产品。

交互设计大多用于移动手机端,且交互元素也是H5页面盛行的关键因素之一,交互元素加深了用户与界面的互动交流,将以往被动接受信息的形式,转变为用户参与到互动中,主动接受信息传递,达到远超过以往的推广效果。

4.4.2 制作H5交互设计

下面以人人秀为例,制作抽奖活动H5页面的交互设计。其操作步骤如下:

● **STEP 01** 首先要新建一个人人秀的H5场景,并制作好作品的背景,单击屏幕最右侧的"互动"按钮,如图4-44所示。

扫码看视频

图4-44 单击"互动"按钮

● **STEP 02** 在互动菜单中单击"抽奖"标签,添加抽奖插件,如图4-45所示。
● **STEP 03** 单击屏幕右侧的"抽奖设置"按钮,在弹出的对话框中完善互动插件设置,如图4-46所示。
● **STEP 04** 首先是基本设置,包括填写活动名称、设置开始时间和结束时间以及显示方式,如图4-47所示。
● **STEP 05** 需要注意的是,活动名称将是用户在后台查看数据时的分组依据,必须准确填写;如果用户的参与时间不在设置范围之内,将无法参与抽奖活动。在显示方式菜单中,可以选择大转盘、九宫格、摇一摇等多种不同的抽奖皮肤,如图4-48所示。

第4章　H5的视觉交互设计

图4-45　添加"抽奖"插件

图4-46　单击"抽奖设置"按钮

图4-47　基本设置　　　　　　　图4-48　显示方式设置

- **STEP 06** 接下来是奖品设置，包括奖品图片、文字颜色、奖品名称、奖品类型、奖品数量以及中奖概率，如图4-49所示。
- **STEP 07** 奖品图片可以单击"笑脸"图标，在弹出的对话框中进行选择上传替换，也可以在人人秀自带的图片库中选择替换，图片标准大小为50像素×50像素，超过则会自动压缩，如图4-50所示。
- **STEP 08** 如果要设置文字颜色，❶可以单击文字；❷在弹出的对话框中选取所需的颜色进行更换，也可单击"更多"按钮，进行自由选色，如图4-51所示。
- **STEP 09** 对于奖品名称、奖品数量以及中奖概率，只需要用鼠标单击输入框，就可以根据需要进行输入设置，如图4-52所示。

75

图4-49 奖品设置

图4-50 替换奖品图片

图4-51 文字颜色

图4-52 更改所需设置

- **STEP 10** 可以单击"奖品类型"右侧的箭头，展开"奖品类型"选项，有非奖品、实物奖、兑奖券、红包、微信卡券、第三方发奖以及积分共七种，如图4-53所示。
- **STEP 11** 选择奖品类型后，会出现相应的奖品设置，若想要更改设置，可单击右侧的 ⊕ 按钮更改。例如，在奖品类型中选择"实物奖"选项后，还可以设置兑奖方式、领奖人信息以及中奖提示等选项，如图4-54所示。

图4-53 展开"奖品类型"选项

图4-54 奖品设置

- **STEP 12** 接下来是抽奖设置，用户可以分别对抽奖次数、总中奖次数和每日中奖次数3个选项进行设置，同时还有添加了分享后额外获得一次抽奖机会的选项，以及防作弊选项，如图4-55所示。
- **STEP 13** 接下来是领奖设置，可以在此选择所需要的用户信息，当鼠标移动到领奖信息的某个选项上时，会显示此项的详细介绍，参与者在领奖时，需要先填写领奖信息表单，如图4-56所示。

图4-55　抽奖设置

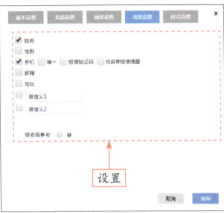
图4-56　领奖设置

> **专家指点**　在人人秀H5制作平台中，在"抽奖"互动插件的领奖设置中可以选中"报名后参与"，使用户即便在参与抽奖后没有中奖，也可以留下联系方式，方便企业或商家进行追踪销售，最大限度地提升活动效果，挽回流失客户。

- **STEP 14** 最后是样式设置，在导航栏中可以选择多种抽奖样式，例如：大转盘、九宫格、摇一摇、水果机、刮刮乐、砸金蛋等，如图4-57所示。
- **STEP 15** 选中所需样式，单击"保存"按钮即可，效果如图4-58所示。
- **STEP 16** 制作完成后，可以单击制作页面右上角的"预览"按钮，预览抽奖活动的效果，奖品图片不仅显示在大转盘中，用户在领取奖品时也能看到，并可以在设置好的领奖信息中填写联系方式，如图4-59所示。

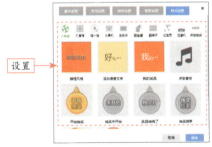
图4-57　样式设置

图4-58　样式效果

图4-59　预览抽奖活动

4.5 H5页面的视觉流程设计

视觉流程设计也是H5页面版式设计中的一种，但与其他设计原则和网格设计不同的是，视觉流程设计是单从用户视觉角度进行设计，视觉流程设计依据的是用户长久以来的视觉习惯和规律，从而对页面进行排版。

下面详细介绍有关的视觉流程设计内容。

4.5.1 什么是视觉流程设计

视觉流程是指H5页面设计相关元素排列的一种视觉顺序，能够吸引用户注意、引导用户阅读操作、促进页面主题信息传达、保证页面形式与内容统一。主要是对页面中的相关元素，文字、图片、图形、线条和色彩等进行主次关系的划分，进行先后顺序的排列，而视觉流程的形成是由用户的视觉习惯决定的。

4.5.2 H5常见的视觉流程设计类型

一般而言，根据H5页面中相关元素排列顺序的不同，视觉流程设计可以分为以下几种不同类型。

1. 单向视觉构图

单向视觉流程的特点是使页面更为简明，直接表达主题内容，达到简洁又强烈的视觉效果，其表现有以下3个方式。

- 竖向视觉构图：具有稳定性的构图，给用户直白、明了的感觉，如图4-60所示。
- 横向视觉构图：安宁、平静的构图，给用户稳定、平和的感觉，如图4-61所示。

图4-60 竖向视觉构图　　　　　　　　　　图4-61 横向视觉构图

- 斜向视觉构图：强固而不稳定的动态构图，给用户造成强烈的视觉冲击，吸引用户注意，如图4-62所示。

图4-62 斜向视觉构图

2. 曲线视觉构图

曲线视觉构图区别于单向视觉构图的是,单向视觉构图简洁明了,而曲线视觉构图是各元素依据弧线或回旋线变化运动产生的视觉流动,更具节奏和韵律美,如图4-63所示。

图4-63 曲线视觉构图

3. 反复视觉构图

相同或相近元素在版面中重复出现,具有趣味性和节奏感,就是反复视觉流程的特点,重复有强调的作用,能够给用户留下深刻的印象,如图4-64所示。

图4-64 反复视觉构图

4. 导向视觉构图

导向视觉构图是采用不同手法对用户起到引导的作用，由主及次，引导用户对页面进行阅读汲取信息，如图4-65所示。

图4-65　导向视觉构图

5. 散点视觉构图

散点视觉构图是指各元素之间自由分散的排列方式，整体版面呈现出感情性、无序性、个性化的非常规状态，如图4-66所示。

图4-66　散点视觉构图

章前知识导读

随着H5的兴起，各企业纷纷加入H5的潮流中，那么如何在众多的H5页面中脱颖而出呢？本章就来详细介绍针对不同的营销场景，如何对H5页面进行创意性的内容设计，希望读者熟练掌握本章内容。

第5章　H5的创意内容设计

新手重点索引

- 创建H5活动营销页面
- 创建H5趣味营销页面

效果图片欣赏

5.1 创建H5活动营销页面

在H5的制作过程中，除了要对内容进行优化外，活动也是必不可少的一环，活动是H5吸引用户的有力形式，可以最大限度地引爆H5页面的热度，提升粉丝的黏性。H5活动营销的类别众多，例如答题、问卷调查、抽奖、微信红包、VR全景等。

接下来以人人秀为例，详细介绍创建H5活动营销页面的操作方法。

5.1.1 答题活动的H5页面

答题活动是企业推广的一种特殊方式，通过答题赢好礼的活动，在页面中植入广告，使用户在参与答题的过程中，也能够了解所推广的信息。其操作步骤如下。

扫码看视频

● **STEP 01** 打开人人秀编辑器，更换好背景。❶单击"互动"按钮，展开其操作面板；❷选择"活动"类目中的"答题"插件，如图5-1所示。

● **STEP 02** 执行操作后，即可导入答题插件，单击右侧的"设置"按钮，如图5-2所示。

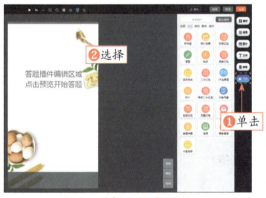
图5-1 选择"答题"插件

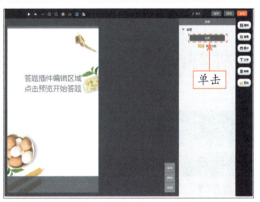
图5-2 单击"设置"按钮

● **STEP 03** 在弹出的"设置"面板的"基本设置"选项卡中，设置"活动名称"为"猜灯谜 赢大奖"，单击"开始时间"和"结束时间"右侧的文本框，可以设置投票活动的起止时间，如图5-3所示，设置好活动时间后，如果用户不在此时间范围内浏览H5，是无法参与活动的。

● **STEP 04** 在"活动规则"下拉列表框中，可以选择"不显示"或"弹框显示"两种选项，❶这里选择"弹框显示"；❷在下方新增的"规则内容"文本框中输入所需的活动规则，如图5-4所示。

● **STEP 05** ❶选中"自定义分享"复选框；❷并在下方新增的"分享标题"文本框中可以输入所需的标题内容，这里我们选择默认标题，如图5-5所示。

● **STEP 06** ❶选中"关注我们"复选框，在下方展开的"公众号"选项中；❷单击"更改"按钮，在弹出的面板中，可以上传企业的公众号二维码，在这里我们选择默认的图片库中的一张图片，如图5-6所示。

第5章 H5的创意内容设计

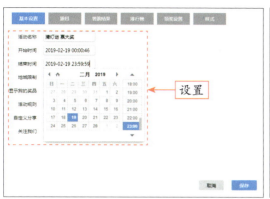

图5-3 设置活动名称及时间

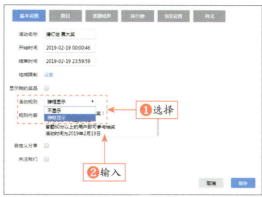

图5-4 设置活动规则内容

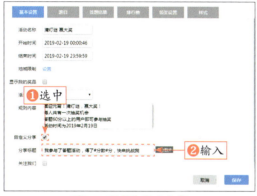

图5-5 设置自定义分享

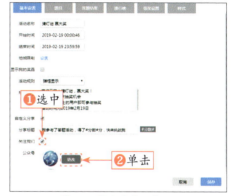

图5-6 更改设置二维码

● **STEP 07** 切换至"题目"选项卡，单击"题库"按钮，在弹出的面板中，根据分类（例如知识问答、在线测评以及趣味测试）选取所需的题目，单击"元宵节灯谜"右侧的"选择"按钮，如图5-7所示。

● **STEP 08** 执行操作后，即可导入元宵节灯谜题库，如图5-8所示。

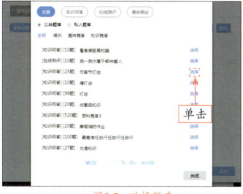

图5-7 选择题库

图5-8 导入题库

● **STEP 09** ❶切换至"答题结果"选项卡；❷在此可以设置答题结果、抽奖条件、抽奖次数以及奖品设置，用户可以根据所需要的设置进行更改，如图5-9所示。

● **STEP 10** ❶切换至"排行榜"选项卡；❷选中"全国排行榜"复选框，在展开的选项中还可以选中"好友排行榜"或"排行榜奖品"复选框；❸在下方用户可以根据需要设置相关的奖品名称等选项，如图5-10所示。

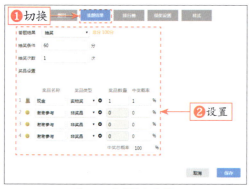
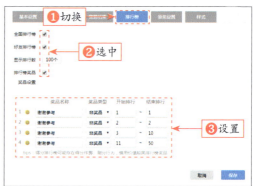

图5-9 设置答题结果　　　　　　　　　图5-10 设置排行榜

- **STEP 11** ❶切换至"领奖设置"选项卡,在此可以设置添加用户抽奖之后的领奖信息;❷这里默认选中"姓名"和"手机"复选框,用户可以根据所需选中信息复选框即可,如图5-11所示。
- **STEP 12** ❶切换至"样式"选项卡,其中提供了"标准""卡通"两套模板样式;❷这里选择"卡通"模板,用户也可以根据需求对页面风格、样式、图标以及音效等进行修改,如图5-12所示。

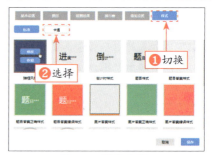

图5-11 领奖设置　　　　　　　　　图5-12 样式设置

- **STEP 13** 设置完成后,单击"保存"按钮,即可完成答题插件的设置。在制作页面中,单击页面右上角的"预览"按钮,进入预览界面,即可预览答题活动H5页面,也可以通过手机微信端扫描二维码预览。图5-13所示为答题活动H5手机移动端预览界面。

图5-13 预览答题活动

5.1.2　问卷调查活动的H5页面

产品的销量取决于大众,所以一般企业在发布新产品前都会选择进行问卷调查,了解新产品是否会受大众欢迎。其操作步骤如下:

扫码看视频

● **STEP 01** 打开人人秀编辑器，更换好背景；❶单击"互动"按钮展开其操作面板；❷选择"活动"类目中的"问卷调查"插件，如图5-14所示。

● **STEP 02** 执行操作后，即可插入"问卷调查"插件，单击右侧的"设置"按钮，如图5-15所示。

图5-14　选择"问卷调查"插件　　　　　图5-15　插入"问卷调查"插件

● **STEP 03** 弹出相应面板，在"基本设置"选项卡中，设置"活动名称"为"手表问卷调查"，单击"开始时间"和"结束时间"右侧的文本框，可以设置问卷调查的起止时间，如图5-16所示。

● **STEP 04** 单击"投票选项"右侧的"设置"按钮，在弹出的"选项设置"面板中添加相应选项，如图5-17所示。

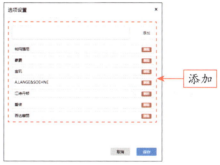

图5-16　设置活动名称及事件　　　　　图5-17　选项设置

● **STEP 05** 单击"保存"按钮，即可添加相应选项，效果如图5-18所示。

● **STEP 06** 单击右侧的"设置"按钮，在弹出的面板中，❶切换至"投票设置"选项卡；❷在"最多选择"选项中可以设置用户最多选中几个选项，输入相对应的数字即可，如图5-19所示。

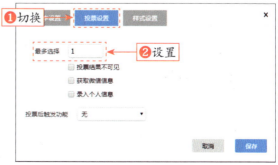

图5-18　添加相应选项　　　　　图5-19　投票设置

● **STEP 07** 在"投票后触发功能"下拉列表框中，可以选择"无""跳转到页面""打开弹框页面"3种选项，在这里选择"无"选项，如图5-20所示。

● **STEP 08** ❶切换至"样式设置"选项卡；❷在"按钮文字"右侧输入文本"投票"；❸单击"风格颜色"右侧的色块，展开颜色拾取器；❹选择红色色块，如图5-21所示。

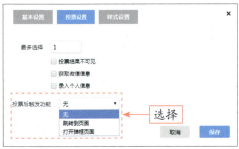
图5-20 设置"投票后触发功能"选项

图5-21 设置按钮文字及颜色

● **STEP 09** 设置完成后，单击"保存"按钮，即可完成问卷调查插件的设置。在制作页面中，单击页面右上角的"预览"按钮，进入预览界面，即可预览问卷调查活动H5页面。图5-22所示为问卷调查活动H5手机移动端预览界面。

图5-22 预览问卷调查活动

5.1.3 微信红包活动的H5页面

扫码看视频

微信红包活动是企业推广涨粉增粉的一种营销利器，通过发放红包，在用户关注企业领取红包后，推送相关活动广告，达到营销目的。其操作步骤如下。

● **STEP 01** 打开人人秀编辑器，更换好背景；❶单击"互动"按钮展开其操作面板；❷选择"活动"类目中的"微信红包"插件，如图5-23所示。

● **STEP 02** 执行操作后，即可插入"微信红包"插件，单击右侧的"红包设置"按钮，如图5-24所示。

图5-23 选择"微信红包"插件　　　　图5-24 插入"微信红包"插件

> **STEP 03** 弹出相应面板，在"基本设置"选项卡中，❶单击"活动时间"右侧的文本框；❷可以设置微信红包的起止时间，如图5-25所示。

> **STEP 04** 在其他选项中，可以设置红包总金额、单个红包最高最低金额以及中奖率，如图5-26所示。

 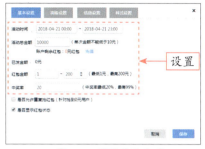

图5-25 设置"活动时间" 　　　　　　图5-26 设置其他选项

> **STEP 05** 切换至"高级设置"选项卡，可以设置位置限制、分享后获得额外一次抽奖机会、时段红包、红包弹幕、公众号关注后领红包等多种选项，但因为平台限制，用户需将账户升级至企业标准版或以上版本方能使用，如图5-27所示。

> **STEP 06** ❶切换至"信息设置"选项卡；❷设置"活动名称"为微信红包、"公司名称"为"李四"、"活动祝福"为"恭喜发财，大吉大利"、"活动备注"为"微信红包"，如图5-28所示。

 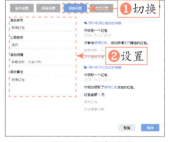

图5-27 高级设置 　　　　　　图5-28 信息设置

> **STEP 07** ❶切换至"样式设置"选项卡；❷可以修改恢复红包按钮以及各种提示信息弹窗样式，如图5-29所示。

> **STEP 08** 设置完成后，单击"保存"按钮，即可完成微信红包插件的设置。在制作页面中，单击页面右上角的"预览"按钮，进入预览界面，如图5-30所示。

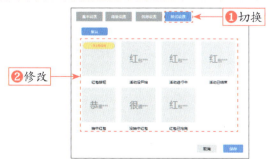

图5-29 样式设置 　　　　　　图5-30 进入"预览"界面

> **STEP 09** 通过微信扫描预览界面中的二维码，即可在手机端查看制作的微信红包活动H5界面，效果如图5-31所示。

图5-31　微信红包活动H5手机移动端预览界面

5.1.4　VR全景的H5页面

扫码看视频

VR全景是3D和虚拟现实技术结合生成的一种方式，可以360度全方位地展示场景，大多用于企业展现场景，现在结合应用于H5页面中，可以方便快捷地展示企业场景。其操作步骤如下。

○ **STEP 01** 打开人人秀编辑器，❶单击"互动"按钮展开其操作面板；❷选择"活动"类目中的"VR全景图"插件，如图5-32所示。

○ **STEP 02** 执行操作后，即可插入"VR全景图"插件，单击右侧的"VR全景图设置"按钮，如图5-33所示。

图5-32　选择"VR全景"插件　　　　　图5-33　插入"VR全景"插件

○ **STEP 03** 弹出相应面板，在"全景设置"选项卡中，单击 ➕ 按钮，如图5-34所示，可以添加全景图片。

○ **STEP 04** ❶切换至"高级设置"选项卡；❷可以选中"支持VR模式"和"小行星开场"复选框，如图5-35所示。

图5-34　添加"VR全景图片"　　　　　图5-35　高级设置

○ **STEP 05** 设置完成后，单击"保存"按钮，即可完成VR全景插件的设置。在制作页面中，单击页面右上角的"预览"按钮，进入预览界面，即可预览VR全景H5页面。

5.1.5 一镜到底的H5页面

一镜到底的概念一开始形成于电影或纪录片的一种拍摄方式,意指为镜头不cut,后由于H5的盛行,一镜到底也被引用到H5页面中作为一种特有的交互切换方式。其操作步骤如下。

扫码看视频

- **STEP 01** 打开人人秀编辑器,❶单击"互动"按钮展开其操作面板;❷选择"趣味"类目中的"一镜到底"插件,如图5-36所示。
- **STEP 02** 执行操作后,即可导入"一镜到底"插件,❶单击"一镜到底"预览栏左下角的"添加页面"按钮,可以增加新的一镜到底页面,并将事先准备好的素材;❷按照出现顺序依次插入到一镜到底页面中,如图5-37所示。

图5-36 选择"一镜到底"插件

图5-37 添加素材

- **STEP 03** ❶单击"一镜到底"预览栏右侧的"设置"按钮;❷在弹出的"设置"对话框中设置"页面间距"为600,营造空间感,如图5-38所示。

图5-38 设置"页面间距"

- **STEP 04** 在人人秀的"模板商店"中提供了很多精美的"一镜到底"模板,可以让我们快速、省力地制作"一镜到底"H5作品。在页面中选取"重阳节一镜到底"模板,效果如图5-39所示。

图5-39 使用模板制作"一镜到底"的H5作品

5.1.6 快闪活动的H5页面

快闪是一种新型的行为方式,也指一种短暂的行为艺术,在H5页面中主要表现在页面间快速切换形成的一种视觉效果。其操作步骤如下。

扫码看视频

- **STEP 01** 打开人人秀编辑器,更换好背景后,单击"页面"面板左下角的"添加页面"按钮,新增一个空白页面,如图5-40所示。
- **STEP 02** ❶单击"互动"按钮展开其操作面板;❷选择"趣味"类目中的"快闪"插件,如图5-41所示。

图5-40 更换背景并新增页面　　　图5-41 选择"快闪"插件

- **STEP 03** 执行操作后,即可导入"快闪"插件,❶单击"快闪"预览栏左下角的"添加页面"按钮,可以增加新的快闪页面,并将事先准备好的素材;❷按照出现顺序依次插入到快闪的页面中,如图5-42所示。
- **STEP 04** ❶单击"快闪"预览栏右侧的"设置"按钮;❷在弹出的"设置"对话框中设置"停留时间"为0(设置为0,表示页面完成动画后自动切换),如图5-43所示。

图5-42 添加素材　　　图5-43 设置"停留时间"

- **STEP 05** 在人人秀的"模板商店"中,也提供了大量的"快闪"模板,在页面中选取"九月的小编都TM经历了神马!!!"模板,最终如图5-44所示。

图5-44 使用模板制作"快闪"H5作品

5.1.7 砍价活动的H5页面

砍价活动也是一种增粉涨粉的企业营销方式，通过抓住用户想低价购买产品的欲望，让其分享活动，进一步扩大推广范围。其操作步骤如下。

扫码看视频

● **STEP 01** 打开人人秀编辑器，❶单击"互动"按钮展开其操作面板；❷选择"活动"类目中的"砍价"插件，如图5-45所示。

● **STEP 02** 执行操作后，即可导入"砍价"插件，单击右侧的"砍价设置"按钮，如图5-46所示。

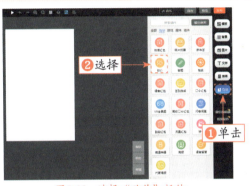
图5-45 选择"砍价"插件

图5-46 导入"砍价"插件

● **STEP 03** 在"基本设置"选项卡中，❶设置"活动名称"为"疯狂大砍价"；❷单击"活动时间"右侧的文本框；❸可以设置砍价活动的起止时间，如图5-47所示。

● **STEP 04** ❶在下方设置"联系电话"以及"显示排行数"；❷并选中"自定义分享"复选框；❸在新增的"分享标题"栏中输入分享标题的内容，如图5-48所示。

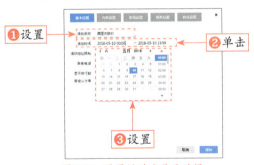
图5-47 设置活动名称及时间

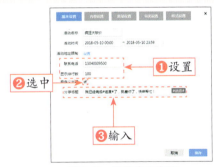
图5-48 设置其他选项

● **STEP 05** 切换至"内容设置"选项卡，在"内容模板"中，可以对各模块进行顺序调整，以及添加修改模块，在这里选择默认的设置，如图5-49所示。

● **STEP 06** ❶切换至"奖品设置"选项卡；❷选中"领取奖品次数"右侧的"限数"单选按钮；❸并输入"1"次；❹在下方的设置栏中可以更换奖品图片，以及对"奖品名称""奖品类型""奖品原价""奖品底价""奖品数量"进行相关设置，如图5-50所示。

● **STEP 07** ❶切换至"领奖设置"选项卡；❷选中需要的信息复选框，即可在用户砍价完成后，输入所对应的信息才可以进行领奖，如图5-51所示。

● **STEP 08** ❶切换至"样式设置"选项卡；❷其中提供了"默认"以及"插画"两种模板可供选择，用户也可以根据自身需求对"弹框风格""文字风格"以及各种按钮样式进行修改设置，如图5-52所示。

● **STEP 09** 设置完成后,单击"保存"按钮,即可完成砍价插件的设置。单击制作页面中右上角的"预览"按钮,进入预览界面,通过微信扫描二维码,在手机端预览制作的H5界面效果,如图5-53所示。

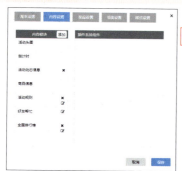
图5-49 内容设置

图5-50 奖品设置

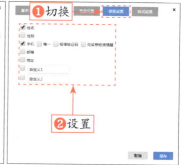
图5-51 领奖设置

图5-52 样式设置

图5-53 砍价活动预览界面

5.2 创建H5趣味营销页面

优秀的H5营销案例,通常都是具有一定亮点的,如精致的创意策划、精美的视觉设计、精彩的互动体验等,可以让用户快速联想到具体的情景。因此,很多H5营销都开始借鉴各种模拟手机或微信的趣味营销方式,来让H5快速刷爆朋友圈。

下面以人人秀为例,详细介绍创建H5趣味营销页面的操作方法。

5.2.1 互动游戏设计

互动游戏H5主要是为H5页面添加趣味小游戏,使用户的注意力集中在页面中,在参与游戏互动的同时,又能够使用户了解企业所要推广的信息。其操作步骤如下。

● **STEP 01** 打开人人秀编辑器,❶单击"互动"按钮展开其操作面板;❷选择"游戏"类目中的"寻碑谷2",如图5-54所示。

● **STEP 02** 执行操作后,即可导入"寻碑谷2"插件,单击右侧的"游戏设置"按钮,如图5-55所示。

扫码看视频

第5章 H5的创意内容设计

图5-54 选择"寻碑谷2"插件

图5-55 单击"游戏设置"按钮

● **STEP 03** 在弹出"游戏设置"面板中,切换至所需的选项卡,对所需选项进行设置与更改,如图5-56所示。

● **STEP 04** 设置完成后,单击"保存"按钮,即可完成寻碑谷2插件的制作。单击制作页面右上角的"预览"按钮,进入预览界面,通过微信扫描二维码,在手机端预览制作的H5界面效果,如图5-57所示。

图5-56 游戏设置

图5-57 砍价活动手机移动端预览界面

> **专家指点** 由于人人秀H5平台提供了大量的游戏插件,所以用户在设计互动游戏H5页面时,只需在制作页面中,选取并导入所需要的游戏主题插件,对插件的游戏参数及背景样式进行设置,即可完成互动游戏页面的设计。

5.2.2 微信场景模拟

微信群聊场景的模拟,可以使用户在打开推广页面时,通过一些趣味的聊天方式,将广告语结合起来,让用户在观看群员"聊天"中了解到广告内容。其操作步骤如下。

扫码看视频

● **STEP 01** 打开人人秀编辑器,❶单击"互动"按钮展开其操作面板;❷选择"趣味"类目中的"微信群聊",如图5-58所示。

STEP 02 执行操作后，即可导入"微信群聊"插件，单击右侧的"消息设置"按钮，如图5-59所示。

图5-58　选择"微信群聊"插件　　　　　　　图5-59　单击"消息设置"按钮

STEP 03 弹出相应面板，在"基本设置"选项卡中，选择"模板列表"中的"三生三世"，如图5-60所示。

STEP 04 ❶切换至"样式设置"选项卡；❷设置"群聊主题"为"十里桃花"、"显示昵称"为"显示"、"自动翻页"为"允许"、"消息间隔"为1.2秒，如图5-61所示。

 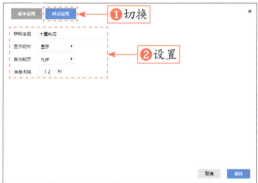

图5-60　基本设置　　　　　　　　　　图5-61　样式设置

STEP 05 设置完成后，单击"保存"按钮，即可完成微信群聊插件设置。在制作页面中，单击右上角的"预览"按钮，进入预览界面，通过微信扫描二维码，在手机端预览制作的H5界面效果，如图5-62所示。

图5-62　微信场景模拟H5手机移动端预览界面

5.2.3 来电界面模拟

来电界面模拟是通过一种交互方式,以接听电话的形式,进入广告推广的页面,产生一种实时的趣味交互。其操作步骤如下。

扫码看视频

- **STEP 01** 打开人人秀编辑器,❶单击"互动"按钮展开其操作面板;❷选择"趣味"类目中的"语音来电"插件,如图5-63所示。
- **STEP 02** 执行操作后,即可导入"语音来电"插件,如图5-64所示。

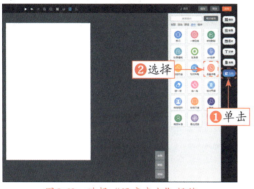
图5-63 选择"语音来电"插件

图5-64 导入"语音来电"插件

- **STEP 03** 在右侧的"语音来电"面板中,❶设置"名称"为"小六";❷单击"头像"右侧的"更换"按钮,更换所需头像,如图5-65所示。
- **STEP 04** 设置完成后,即可完成语音来电插件的设置。在制作页面中,单击右上角的"预览"按钮,进入预览界面,通过微信扫描二维码,在手机端预览制作的H5界面效果,如图5-66所示。

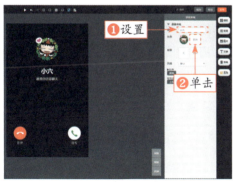
图5-65 设置"语音来电"

图5-66 来电界面模拟H5手机移动端预览界面

5.2.4 通知界面模拟

锁屏通知界面的模拟,是将页面设计成锁屏时的信息通知,用户在单击信息查看时,页面跳转到广告界面,从而达到推广目的。其操作步骤如下。

扫码看视频

- **STEP 01** 打开人人秀编辑器,❶单击"互动"按钮展开其操作面板;❷选择"趣味"类目中的"锁屏通知",如图5-67所示。
- **STEP 02** 执行操作后,即可导入"锁屏通知"插件,单击右侧的"消息设置"按钮,如图5-68所示。

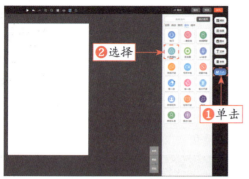

图5-67 选择"锁屏通知"插件　　　　　图5-68 单击"消息设置"按钮

- **STEP 03** 弹出相应面板,在"基本设置"选项卡中,选择"模板列表"中的"开启聊天"选项,如图5-69所示。
- **STEP 04** ❶切换至"样式设置"选项卡;❷设置"消息主题"为"短信",如图5-70所示。

图5-69 基本设置　　　　　图5-70 样式设置

- **STEP 05** 设置完成后,单击"保存"按钮,即可完成锁屏通知插件设置。在制作页面中,单击右上角的"预览"按钮,进入预览界面,通过微信扫描二维码,在手机端预览制作的H5界面效果,如图5-71所示。

图5-71 预览界面及手机移动端预览H5界面

章前知识导读

产品推广的诞生源于市场的推动，随着市场的不断扩张，以及品牌的竞争对手增多，早期纸质的广告推广力度早已不够，而需要借助一定的平台及资源为产品进行推广。本章主要介绍常见H5推广广告设计。

第6章 产品推广：营销展示的H5广告设计

新手重点索引

- 新品上市：掌握新品发布的H5页面设计
- 数码宣传：掌握电商产品的H5页面设计
- 品牌汽车：掌握汽车产品的H5页面设计

效果图片欣赏

6.1 新品上市：掌握新品发布的H5页面设计

随着新品的上市，举办新品发布会便是一种最重要的产品推广手段。对企业来说，新品发布页面的设计是商界非常重视的一个环节，关系着未来自身产品的影响及销售。

本实例最终效果如图6-1所示。

图6-1　实例效果

素材文件	素材\第6章\模特.psd
效果文件	效果\第6章\掌握新品发布H5页面设计.psd、掌握新品发布H5页面设计.jpg

6.1.1　设计新品发布背景形状效果

新品发布会的主题是新产品的上市，制作H5界面便要突出主题，背景形状的设计要与之相符，不能反差过大。下面详细介绍设计新品发布背景形状效果的方法。其操作步骤如下。

扫码看视频

● **STEP 01** 选择"文件"|"新建"命令，弹出"新建"文档对话框，❶设置"名称"为"掌握新品发布会H5页面设计"、"宽度"为1080像素、"高度"为1920像素、"分辨率"为300像素/英寸、"颜色模式"为"RGB颜色"、"背景内容"为"白色"，如图6-2所示；❷单击"创建"按钮，新建一个空白图像。

图6-2　设置各选项

● **STEP 02** 选取工具箱中的渐变工具,打开"渐变编辑器"对话框,❶在渐变条上设置青色到淡青色的渐变(RGB参数值分别为5、235、205;206、255、253);❷单击"新建"按钮,新建渐变预设,如图6-3所示。

● **STEP 03** 展开"图层"面板,在面板下方单击"创建新图层"按钮,新建一个"矩形1"图层,并选取工具箱中的矩形选框工具,在图像编辑窗口中绘制一个矩形选区,效果如图6-4所示。

● **STEP 04** 选取工具箱中的渐变工具,打开"渐变编辑器"对话框,选择新建的青色到淡青色的渐变预设,并单击工具属性栏中的"线性渐变"按钮,在矩形选区内从左至右填充渐变,然后按Ctrl+D组合键取消选区,效果如图6-5所示。

图6-3 新建渐变预设　　　　图6-4 绘制矩形选区　　　　图6-5 填充线性渐变

● **STEP 05** 选取工具箱中的矩形工具,❶在工具属性栏中设置"选择工具模式"为"形状"、"填充"为新建的青色到淡青色的渐变预设;❷设置"指定渐变样式"为"线性渐变";❸设置"旋转渐变"为90、"描边"为无,如图6-6所示。

● **STEP 06** 在图像编辑窗口中,绘制一个矩形,并按Enter键确认绘制,得到"矩形2"图层,效果如图6-7所示。

● **STEP 07** 选取工具箱中的直接选择工具,在"矩形2"图像左上角锚点处单击鼠标左键,选中锚点,如图6-8所示。

图6-6 设置选项　　　　图6-7 绘制矩形　　　　图6-8 选中锚点

⊙ **STEP 08** 按Delete键删除锚点，并按Enter键确认删除，效果如图6-9所示。

⊙ **STEP 09** 选择"矩形2"图层，按Ctrl+T组合键调出变换控制框，适当调整图像的大小及位置，效果如图6-10所示。

⊙ **STEP 10** 按Enter键确认变换，效果如图6-11所示。

图6-9 删除锚点

图6-10 调整图像

图6-11 确认变换

专家指点 在Photoshop CC 2018工作界面中，变换图像是非常有效的图像编辑手段，用户可以根据需要对图像进行调整缩放、斜切、扭曲、透视等操作。

除了上述操作外，用户还可以运用"自由变换"命令，斜切图像制作逼真的倒影效果。

与斜切不同的是，执行扭曲操作时，控制点可以随意拖动，不受调整边框方向的限制，若在拖曳鼠标的同时按住Alt键，则可以制作出对称扭曲效果，而斜切则会受到调整边框的限制。

如果需要将平面图变换为透视效果，就可以运用透视功能进行调节。选择"透视"命令，即可显示变换控制框，此时单击鼠标左键并拖动可以进行透视变换。

⊙ **STEP 11** 在图像编辑窗口中，按住Alt键的同时，按住鼠标左键拖动"矩形2"图层，复制得到"矩形2 拷贝"图层，效果如图6-12所示。

⊙ **STEP 12** 选择"矩形2 拷贝"图层，选择"编辑"|"变换"|"缩放"命令，调出变换控制框，适当调整图像的大小及位置，效果如图6-13所示。

⊙ **STEP 13** 按Enter键确认变换，效果如图6-14所示。

图6-12 复制图像

图6-13 调整图像

图6-14 确认变换

● **STEP 14** 在图像编辑窗口中,按住Alt键的同时,按住鼠标左键拖动"矩形 2 拷贝"图层,复制得到"矩形 2 拷贝 2"图层,效果如图6-15所示。

● **STEP 15** 选择"矩形 2 拷贝 2"图层,按Ctrl+T组合键,调出变换控制框,适当调整图像大小及位置,效果如图6-16所示。

● **STEP 16** 按Enter键确认变换,效果如图6-17所示。

图6-15　复制图像　　　　　图6-16　调整图像　　　　　图6-17　确认变换

6.1.2　设计新品发布图文信息效果

新品发布会所设计的内容一定要图文并茂,在展现新品发布会信息的同时,也要选择性地突出要发布的新产品。下面详细介绍设计新品发布图文信息效果的方法。其操作步骤如下。

扫码看视频

● **STEP 01** 按Ctrl+O组合键,打开"模特.psd"素材图像,用移动工具拖曳到图像编辑窗口中,得到"模特"图层,效果如图6-18所示。

● **STEP 02** 选择"编辑"|"变换"|"缩放"命令,调出变换控制框,适当调整图像的大小及位置,效果如图6-19所示。

● **STEP 03** 按Enter键确认变换,效果如图6-20所示。

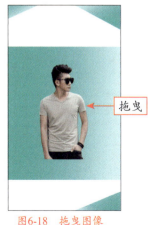

图6-18　拖曳图像　　　　　图6-19　调整图像　　　　　图6-20　确认变换

● **STEP 04** 选取工具箱中的横排文字工具,选择"窗口"|"字符"命令,在弹出的"字符"面板中,

❶设置"字体系列"为"黑体"、"字体大小"为13.61点、"行距"为18.74点、"设置所选字符的字距调整"为0、"颜色"为暗蓝色（RGB参数值分别为1、63、116）；❷激活仿粗体图标，如图6-21所示。

● STEP 05 输入相应文本，并调整至合适的位置，效果如图6-22所示。

● STEP 06 在"字符"面板中，❶设置"字体系列"为"方正综艺简体"、"字体大小"为11.91点、"行距"为24.15点、"设置所选字符的字距调整"为0、"颜色"为暗蓝色（RGB参数值分别为1、63、116）；❷激活仿粗体图标，如图6-23所示。

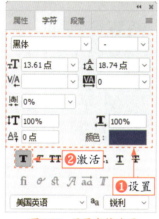

图6-21 设置字符选项　　　图6-22 输入文本　　　图6-23 设置字符选项

● STEP 07 输入相应文本，并调整至合适的位置，效果如图6-24所示。

● STEP 08 在"字符"面板中，❶设置"字体系列"为"方正综艺简体"、"字体大小"为30.29点、"行距"为36点、"设置所选字符的字距调整"为0、"颜色"为暗蓝色（RGB参数值分别为1、63、116）；❷激活仿粗体图标，如图6-25所示。

● STEP 09 ❶单击"字符"右侧的"段落"按钮，展开"段落"面板；❷设置"居中对齐文本"，如图6-26所示。

图6-24 输入文本　　　图6-25 设置字符选项　　　图6-26 设置段落选项

> **专家指点**　　在Photoshop CC 2018工作界面中，"段落"面板中的对齐方式包括左对齐文本▣、居中对齐文本▣、右对齐文本▣、最后一行左对齐▣、最后一行居中对齐▣、最后一行右对齐▣和全部对齐▣。

● **STEP 10** 输入相应文本，并调整至合适的位置，效果如图6-27所示。

STEP 11 在"字符"面板中，❶设置"字体系列"为"黑体"、"字体大小"为12点、"行距"为22.03点、"设置所选字符的字距调整"为-150、"颜色"为暗蓝色（RGB参数值分别为1、63、116）；❷激活仿粗体图标，如图6-28所示。

● **STEP 12** 输入相应文本，并调整至合适的位置，效果如图6-29所示。

图6-27　输入文本　　　　图6-28　设置字符选项　　　　图6-29　输入文本

● **STEP 13** 在"字符"面板中，❶设置"字体系列"为"黑体"、"字体大小"为12点、"行距"为19.01点、"设置所选字符的字距调整"为0、"颜色"为暗蓝色（RGB参数值分别为1、63、116）；❷激活仿粗体图标，如图6-30所示。

● **STEP 14** 输入相应文本，并调整至合适的位置，效果如图6-31所示。

● **STEP 15** 选取工具箱中的矩形工具，在工具属性栏中设置"选择工具模式"为"形状"、"填充"为无、"描边"为蓝色（RGB参数值分别为45、97、136）、"设置形状描边宽度"为10像素，在图像编辑窗口中绘制一个矩形，并按Enter键确认绘制，效果如图6-32所示。

图6-30　设置字符选项　　　　图6-31　输入文本　　　　图6-32　绘制矩形

● **STEP 16** 按Ctrl+T组合键，调出变换控制框，适当调整图像位置及大小，并按Enter键确认调整，效果如图6-33所示。

● **STEP 17** 选取工具箱中的钢笔工具，在工具属性栏中设置"选择工具模式"为"形状"、"填充"为无、"描边"为蓝色（RGB参数值分别为45、97、136）、"设置形状描边宽度"为10像素，在图像

编辑窗口中绘制一个如图6-34所示的形状,得到"形状1"图层,并按Enter键确认绘制。

● **STEP 18** 展开"图层"面板,复制"形状 1"图层,得到"形状 1 拷贝"图层,用移动工具拖曳形状,适当调整形状位置,效果如图6-35所示。

图6-33 调整图像

图6-34 绘制形状

图6-35 复制调整形状

● **STEP 19** 选取工具箱中的横排文字工具,选择"窗口"|"字符"命令,在弹出的"字符"面板中,❶设置"字体系列"为"黑体"、"字体大小"为12点、"行距"为22.03点、"设置所选字符的字距调整"为0、"颜色"为暗蓝色(RGB参数值分别为1、63、116);❷激活仿粗体图标,如图6-36所示。

● **STEP 20** 输入相应文本,并调整至合适的位置,效果如图6-37所示。

● **STEP 21** 在"字符"面板中,❶设置"字体系列"为"黑体"、"字体大小"为12点、"行距"为14点、"设置所选字符的字距调整"为500、"颜色"为暗蓝色(RGB参数值分别为1、63、116);❷激活仿粗体图标,如图6-38所示。

图6-36 设置字符选项

图6-37 输入文本

图6-38 设置字符选项

● **STEP 22** ❶单击"字符"右侧的"段落"按钮,展开"段落"面板;❷设置"居中对齐文本",如图6-39所示。

在Photoshop CC 2018工作界面中,要设置文字居中对齐,可以在"段落"面板中单击"居中对齐文本"按钮,也可以在文字工具属性栏中单击"居中对齐文本"按钮。

◎ **STEP 23** 输入相应文本，并调整至合适的位置，效果如图6-40所示。

图6-39　设置段落选项　　　　图6-40　输入文本

◎ **STEP 24** 选取工具箱中的横排文字工具，选择"窗口"|"字符"命令，在弹出的"字符"面板中，❶设置"字体系列"为"黑体"、"字体大小"为7点、"行距"为8点、"设置所选字符的字距调整"为-50、"颜色"为暗蓝色（RGB参数值分别为1、63、116）；❷激活仿粗体图标，如图6-41所示。

◎ **STEP 25** 输入相应文本，并调整至合适的位置，效果如图6-42所示。

图6-41　设置字符选项　　　　图6-42　输入文本

6.1.3　设计新品发布图层装饰效果

在新品发布H5界面设计中，图层的修饰与效果样式的添加，可以进一步从视觉上区分主次。下面详细介绍设计新品发布图层装饰效果的方法。其操作步骤如下。

扫码看视频

◎ **STEP 01** 展开"图层"面板，双击"模特"图层，弹出"图层样式"对话框，❶选中"投影"复选框；❷设置"混合模式"为"正片叠底"、"阴影颜色"为黑色（RGB参数值均为0）、"不透明度"为57%、"角度"为118度、"距离"为18像素、"扩展"为11%，如图6-43所示。

◎ **STEP 02** 单击"确定"按钮，为图层添加投影图层样式，效果如图6-44所示。

105

图6-43 设置图层样式　　　　　　图6-44 添加图层样式

● **STEP 03** 在"图层"面板中，新建一个"矩形4"图层，将图层拖曳至"模特"图层上方，如图6-45所示。

● **STEP 04** 选取工具箱中的矩形工具，在工具属性栏中设置"选择工具模式"为"形状"、填充为淡青色（RGB参数值分别为199、255、251）、"描边"为无，在图像编辑窗口中绘制一个矩形，效果如图6-46所示。

● **STEP 05** 在"图层"面板中，选取"矩形4"图层，将图层的"不透明度"设置为34%，效果如图6-47所示。

 在Photoshop CC 2018工作界面中，位于上方的图像会将下方的图像遮住，用户可以通过调整各图像的顺序，改变整幅图像的显示效果。

图6-45 新建并拖曳图层　　　图6-46 绘制矩形　　　图6-47 调整图层不透明度

● **STEP 06** 新建一个"椭圆1"图层，将图层拖曳至"模特"图层下方，如图6-48所示。

● **STEP 07** 单击"模特"图层缩览图左侧的"指示图层可见性"按钮，将"模特"图层隐藏，效果如图6-49所示。

● **STEP 08** 选取工具箱中的椭圆工具，在工具属性栏中设置"选择工具模式"为形状、"填充"为白色（RGB参数值均为255）、"描边"为无，选中"椭圆1"图层，在图像编辑窗口中，按住Shift键的同时拖动鼠标左键，绘制一个如图6-50所示的正圆形。

第6章 产品推广：营销展示的H5广告设计

图6-48 新建并拖曳图层　　图6-49 隐藏图层　　图6-50 绘制椭圆

- **STEP 09** 在"图层"面板中，双击"椭圆1"图层，弹出"图层样式"对话框，❶选中"外发光"复选框；❷设置"混合模式"为"滤色"、"不透明度"为100%、"杂色"为100%、"发光颜色"为白色（RGB参数值均为255）、"方法"为"柔和"、"大小"为250像素、"范围"为50%，如图6-51所示。
- **STEP 10** 单击"确定"按钮，为图层添加外发光图层样式，效果如图6-52所示。

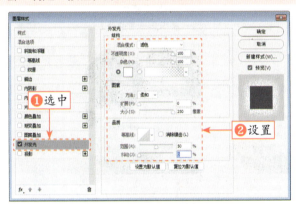

图6-51 设置图层样式　　图6-52 添加图层样式

- **STEP 11** 选中"椭圆1"图层，将图层"填充"设置为0，效果如图6-53所示。
- **STEP 12** 单击"模特"图层缩览图左侧的"指示图层可见性"按钮，显示"模特"图层，效果如图6-54所示。至此，完成新品发布的H5页面设计。

图6-53 调整设置填充　　图6-54 显示图层

107

专家指点 在Photoshop CC 2018工作界面中,图层缩览图前面的"指示图层可见性"图标 ◉ 可以用来控制图层的可见性。显示该图标的图层为可见图层,无该图标的图层为隐藏图层。单击图层前面的眼睛图标,便可以隐藏该图层。如果需要显示该图层,则在原眼睛图标处单击鼠标左键即可。

6.2 数码宣传:掌握电商产品的H5页面设计

在这个科技快速发展的时代,数码产品的更新换代非常频繁,一份好的电商产品H5页面设计就是使自己的产品从众多的数码产品及竞争对手中脱颖而出的有力武器。

本实例最终效果如图6-55所示。

图6-55 实例效果

素材文件	素材\第6章\相机1.psd、烟雾.psd、相机2.jpg、地球.jpg、黑白镜头.jpg
效果文件	效果\第6章\掌握电商产品H5页面设计.psd、掌握电商产品H5页面设计.jpg

6.2.1 设计电商产品杂色背景效果

电商产品页面的背景设计,侧重于渲染烘托氛围,反衬内容,提高内容识别度。下面详细介绍设计电商产品杂色背景效果的方法。其操作步骤如下:

扫码看视频

● **STEP 01** 选择"文件"|"新建"命令,弹出"新建文档"对话框,❶设置"名称"为"掌握电商产品H5页面设计"、"宽度"为1080像素、"高度"为1920像素、"分辨率"为300像素/英寸、"颜色模式"为"RGB颜色"、"背景内容"为"白色",如图6-56所示;❷单击"创建"按钮,新建一个空白图像。

● **STEP 02** 展开"图层"面板,新建"图层1"图层,设置前景色为米白色(RGB参数值分别为248、248、246),为"图层1"图层填充米白色,效果如图6-57所示。

● **STEP 03** 选择"滤镜"|"杂色"|"添加杂色"命令,弹出"添加杂色"对话框,❶设置"数量"为7%;❷选中"高斯分布"单选按钮和"单色"复选框,如图6-58所示。

第6章 产品推广：营销展示的H5广告设计

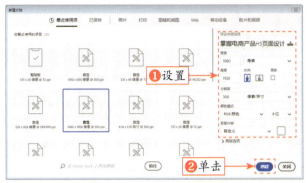

图6-56 设置各选项

 在Photoshop CC 2018工作界面中，用"杂色"滤镜组下的命令可以添加或移去图像中的杂色及带有随机分布色阶的像素。

● **STEP 04** 单击"确定"按钮，为图层添加杂色，效果如图6-59所示。

图6-57 填充前景色　　　　图6-58 设置杂色参数　　　　图6-59 添加杂色

● **STEP 05** 按Ctrl+O组合键，打开"烟雾.psd"素材图像，用移动工具拖曳图像到图像编辑窗口，效果如图6-60所示。

● **STEP 06** 按Ctrl+T组合键，调出变换控制框，适当调整图像位置及大小，如图6-61所示。

● **STEP 07** 按Enter键确认变换，效果如图6-62所示。

图6-60 拖曳图像　　　　图6-61 调整图像　　　　图6-62 确认调整

6.2.2 设计电商产品主体布局效果

电商产品页面的设计，首先要考虑到将所发布的产品放在页面的第一视觉中心。下面详细介绍设计电商产品杂色背景效果的方法。其操作步骤如下。

扫码看视频

● **STEP 01** 按Ctrl+O组合键，打开"相机 1.psd"素材图像，用移动工具拖曳到图像窗口中，得到"相机1"图层，效果如图6-63所示。

● **STEP 02** 按Ctrl+T组合键，调出变换控制框，适当调整图像大小及位置，如图6-64所示。

● **STEP 03** 按Enter键，确认图像调整，效果如图6-65所示。

图6-63　拖曳图像　　　　　图6-64　调整图像　　　　　图6-65　确认调整

● **STEP 04** 在图像编辑窗口中，选中"相机 1"图层所对应的图像，按住Alt键的同时，用鼠标左键拖动图像，复制得到"相机 1 拷贝"图层，效果如图6-66所示。

● **STEP 05** 选中"相机 1 拷贝"图层所对应的图像，按Ctrl+T组合键，调出变换控制框，将图层自由变形，按住Ctrl键的同时，用鼠标调整变换控制框上的锚点到合适的位置，如图6-67所示。

● **STEP 06** 将图像调整到合适的效果之后，按Enter键确认图像，并用移动工具拖曳至合适的位置，效果如图6-68所示。

图6-66　拖曳复制图像　　　图6-67　自由变形　　　　　图6-68　拖曳图像

● **STEP 07** 展开"图层"面板，双击"相机 1 拷贝"图层，弹出"图层样式"对话框，❶选中"颜色叠

加"复选框;❷设置"混合模式"为"正常"、"叠加颜色"为黑色(RGB参数值均为0)、"不透明度"为100%,如图6-69所示。

> **STEP 08** 单击"确定"按钮,为图层添加图层样式,效果如图6-70所示。

图6-69 设置图层样式

图6-70 添加图层样式

> **STEP 09** 选择"滤镜"|"模糊"|"动感模糊"命令,弹出"动感模糊"对话框,设置"角度"为19度、"距离"为100像素,如图6-71所示。

> **STEP 10** 单击"确定"按钮,为图层添加滤镜,效果如图6-72所示。

> **STEP 11** 在"图层"面板中,选中"相机 1 拷贝"图层,将图层的"不透明度"设置为90%,效果如图6-73所示。

图6-71 设置动感模糊

图6-72 添加滤镜

图6-73 设置不透明度

> **STEP 12** 按Ctrl+O组合键,打开"相机 2.jpg"素材图像,按Ctrl+J组合键,复制"背景"图层,得到"图层1"图层,并隐藏"背景"图层,如图6-74所示。

> **STEP 13** 选取工具箱中的魔棒工具,在工具属性栏中设置"容差"为30,在图像编辑窗口中的背景区域单击鼠标左键,创建选区,按Delete键,删除选区内的图像,效果如图6-75所示。

> **STEP 14** 按Ctrl+D组合键,取消选区,用移动工具将素材图像拖曳至背景图像编辑窗口中,得到"相机 2"图层,效果如图6-76所示。

图6-74　隐藏背景图层　　　　图6-75　删除选区内的图像　　　　图6-76　拖曳图像

- **STEP 15** 按Ctrl+T组合键，调出变换控制框，适当调整图像大小及位置，并按Enter键确认调整，效果如图6-77所示。
- **STEP 16** 在图像编辑窗口中，选中"相机 2"图层所对应的图像，按住Alt键的同时，用鼠标左键拖动图像，复制得到"相机 2 拷贝"图层，效果如图6-78所示。
- **STEP 17** 选中"相机 2 拷贝"图层所对应的图像，按Ctrl+T组合键，调出变换控制框，将图层自由变形，按住Ctrl键的同时，用鼠标调整变换控制框上的锚点到合适的位置，如图6-79所示。

图6-77　调整图像　　　　图6-78　拖曳复制图像　　　　图6-79　自由变形

- **STEP 18** 将图像调整到合适的效果之后，按Enter键确认图像，并用移动工具调整到合适的位置，效果如图6-80所示。
- **STEP 19** 展开"图层"面板，双击"相机 2 拷贝"图层，弹出"图层样式"对话框，❶选中"颜色叠加"复选框；❷设置"混合模式"为"正常"、"叠加颜色"为黑色（RGB参数值均为0）、"不透明度"为100%，如图6-81所示。
- **STEP 20** 单击"确定"按钮，为图层添加图层样式，效果如图6-82所示。
- **STEP 21** 选择"滤镜"|"模糊"|"动感模糊"命令，弹出"动感模糊"对话框，设置"角度"为19度、"距离"为100像素，如图6-83所示。
- **STEP 22** 单击"确定"按钮，为图层添加滤镜，效果如图6-84所示。
- **STEP 23** 在"图层"面板中，选中"相机 2 拷贝"图层，将图层的"不透明度"设置为68%，效果如图6-85所示。

第6章 产品推广：营销展示的H5广告设计

图6-80 拖曳图像

图6-81 设置图层样式

图6-82 添加图层样式

图6-83 设置动感模糊

图6-84 添加滤镜

图6-85 设置不透明度

- **STEP 24** 按Ctrl＋O组合键，打开"地球.jpg"素材图像，按Ctrl＋J组合键，复制"背景"图层，得到"图层1"图层，并隐藏"背景"图层，如图6-86所示。
- **STEP 25** 选取工具箱中的魔棒工具，在工具属性栏中设置"容差"为30，在图像编辑窗口中的背景区域单击鼠标左键，创建选区，按Delete键，删除选区内的图像，效果如图6-87所示。
- **STEP 26** 按Ctrl＋D组合键取消选区，用移动工具将素材图像拖曳至背景图像编辑窗口中，将得到的新图层命名为"地球"图层，效果如图6-88所示。

图6-86 隐藏背景图层

图6-87 删除选区内的图像

图6-88 拖曳图像

> 在Photoshop CC 2018工作界面中，魔棒工具用来创建与图像颜色相近或相同的像素选区，在颜色相近的图像上单击鼠标左键，即可选取到相近的颜色范围。

- **STEP 27** 展开"图层"面板，选中"地球"图层，将其拖曳至"相机1"图层下方，如图6-89所示。
- **STEP 28** 按Ctrl+T组合键，调出变换控制框，适当调整图像大小及位置，并按Enter键确认调整，效果如图6-90所示。
- **STEP 29** 在图像编辑窗口中，选中"地球"图层所对应的图像，按住Alt键的同时，用鼠标左键拖曳图像，复制得到"地球 拷贝"图层，效果如图6-91所示。

图6-89　拖动图层位置

图6-90　调整图像

图6-91　拖曳复制图像

- **STEP 30** 在"图层"面板中，选中"地球 拷贝"图层，将其拖曳至"相机2"图层上方，如图6-92所示。
- **STEP 31** 选择"编辑"|"变换"|"扭曲"命令，调出变换控制框，将鼠标移至控制框锚点上，将锚点分别拖曳至合适位置，使图像贴合"相机2"图层图像镜头，如图6-93所示。
- **STEP 32** 按Enter键，确认变换扭曲，效果如图6-94所示。

图6-92　调整图层顺序

图6-93　拖动锚点

图6-94　确认变换扭曲

6.2.3 设计电商产品信息点缀效果

设计电商产品页面信息时,文字一定要与背景及图像互衬,简单明了的广告词与简洁的背景图像会形成一种很好的视觉搭配。下面详细介绍设计电商产品信息点缀效果的方法。其操作步骤如下。

扫码看视频

- **STEP 01** 选取工具箱中的横排文字工具,选择"窗口"|"字符"命令,在弹出的"字符"面板中,❶设置"字体系列"为"黑体"、"字体大小"为25.12点、"行距"为"自动"、"设置所选字符的字距调整"为-50、"颜色"为黑色(RGB参数值均为0);❷激活仿粗体图标,如图6-95所示。
- **STEP 02** 输入相应文本,并调整至合适的位置,效果如图6-96所示。
- **STEP 03** 在"字符"面板中,设置"字体系列"为"经典细隶书简"、"字体大小"为24点、"行距"为"自动"、"设置所选字符的字距调整"为0、"颜色"为黑色(RGB参数值均为0),如图6-97所示。

图6-95 设置字符选项

图6-96 输入文本

图6-97 设置字符选项

- **STEP 04** 输入相应文本,并调整至合适的位置,效果如图6-98所示。
- **STEP 05** 按Ctrl+O组合键,打开"黑白镜头.jpg"素材图像,按Ctrl+J组合键,复制"背景"图层,得到"图层1"图层,并隐藏"背景"图层,如图6-99所示。
- **STEP 06** 选取工具箱中的魔棒工具,在工具属性栏中设置"容差"为30,在图像编辑窗口中的背景区域单击鼠标左键,创建选区,按Delete键删除选区内的图像,效果如图6-100所示。

图6-98 输入文本

图6-99 隐藏背景图层

图6-100 删除选取区内的图像

专家指点　在Photoshop CC 2018工作界面中，当图像中相邻像素的颜色相近时，用户可以运用魔棒工具或快速选择工具进行选取。容差用来控制创建选区范围的大小，数值越小，所要求的颜色越相近，数值越大，则颜色相差越大。

- **STEP 07** 按Ctrl+D组合键取消选区，用移动工具将素材图像拖曳至背景图像编辑窗口中，效果如图6-101所示。
- **STEP 08** 按Ctrl+T组合键，调出变换控制框，适当调整图像大小及位置，并按Enter键确认图像调整，效果如图6-102所示。至此，完成电商产品的H5页面设计。

图6-101　拖曳图像

图6-102　调整图像

6.3　品牌汽车：掌握汽车产品的H5页面设计

随着时代的进步，汽车已经从生活中的奢侈品逐渐转变为必备品，同时伴随着的也是汽车品牌的增多，以及汽车产品的面市，设计出一个极具吸引力的汽车产品H5页面效果，有利于推动汽车品牌的宣传及销量，使其从众多竞争品牌中脱颖而出。

本实例的最终效果如图6-103所示。

图6-103　实例效果

素材文件	素材\第6章\汽车.psd
效果文件	效果\第6章\掌握汽车产品H5页面设计.psd、掌握汽车产品H5页面设计.jpg

6.3.1 设计汽车产品页面背景效果

汽车产品的页面设计通常采用黑白色调，渲染气氛，给品牌带来一种神秘感。下面详细介绍设计汽车产品页面背景效果的方法。其操作步骤如下。

扫码看视频

STEP 01 选择"文件"|"新建"命令，弹出"新建文档"对话框，❶设置"名称"为"掌握汽车发布H5页面设计"、"宽度"为1080像素、"高度"为1920像素、"分辨率"为300像素/英寸、"颜色模式"为"RGB颜色"、"背景内容"为"白色"，如图6-104所示；❷单击"创建"按钮，新建一个空白图像。

STEP 02 选取工具箱中的渐变工具，打开"渐变编辑器"对话框，❶在渐变条上设置黑色到白色的渐变（RGB参数值分别为0、0、0；255、255、255）；❷单击"新建"按钮，新建渐变预设，如图6-105所示。

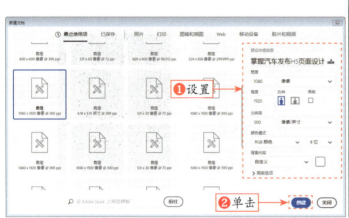

图6-104 设置各选项

图6-105 新建渐变预设

STEP 03 展开"图层"面板，在面板下方单击"创建新图层"按钮，新建一个"图层1"图层，并选取工具箱中的渐变工具，在图像编辑窗口中，由上至下拖动鼠标填充黑白线性渐变，效果如图6-106所示。

STEP 04 选取工具箱中的椭圆工具，在工具属性栏中设置"选择工具模式"为"形状"、"填充"为黑色（RGB参数值均为0）、"描边"为无，在图像编辑窗口中绘制一个如图6-107所示的椭圆，得到"椭圆1"图层。

STEP 05 按Ctrl+T组合键，调出变换控制框，适当调整图像大小及位置，并按Enter键确认调整，效果如图6-108所示。

在Photoshop CC 2018工作界面中，如果需要调整图像的大小及位置，可以选择"编辑"|"自由变换"命令，用移动工具可以对图像进行位置调整。

图6-106 填充线性渐变　　　图6-107 绘制椭圆　　　图6-108 调整图像

● **STEP 06** 在"图层"面板中,双击"椭圆 1"图层,弹出"图层样式"对话框,❶选中"内发光"复选框;❷设置"混合模式"为"正常"、"不透明度"为100%、"杂色"为0、"发光颜色"为白色(RGB参数值均为255)、"方法"为"精确"、"源"为"边缘"、"阻塞"为43%、"大小"为38像素、"范围"为100%、"抖动"为100%,如图6-109所示。

● **STEP 07** 单击"确定"按钮,为图层添加图层样式,效果如图6-110所示。

图6-109 设置图层样式　　　　　　图6-110 添加图层样式

6.3.2 设计汽车产品界面框架效果

大多数汽车产品都会在车身的线条上下功夫,为了迎合汽车的特色,在汽车页面效果的设计中可以加入一些线条框架,这样既能够增加页面的美观度,又能够突出产品的特色。下面详细介绍设计汽车产品界面框架效果的方法。其操作步骤如下。

扫码看视频

● **STEP 01** 按Ctrl+O组合键,打开"汽车.psd"素材图像,用移动工具拖曳到图像编辑窗口中,得到"汽车"图层,效果如图6-111所示。

● **STEP 02** 按Ctrl+T组合键,调出变换控制框,适当调整图像大小及位置,如图6-112所示。

● **STEP 03** 选取工具箱中的矩形工具,在工具属性栏中设置"选择工具模式"为"形状"、"填充"为无、"描边"为白色(RGB参数值均为255)、"宽度"为2像素,在图像编辑窗口中绘制一个如图

6-113所示的矩形，得到"矩形1"图层。

图6-111　拖曳图像

图6-112　调整图像

图6-113　绘制矩形

● **STEP 04** 在图像编辑窗口中，选中"矩形1"图层所对应的图像，按住Alt键的同时用鼠标左键拖曳图像，复制得到"矩形1 拷贝"图层，效果如图6-114所示。

● **STEP 05** 按Ctrl+T组合键，调出变换控制框，在工具属性栏中设置"旋转"为-90度，适当调整图像大小及位置，效果如图6-115所示。

● **STEP 06** 在图像编辑窗口中，选中"矩形1 拷贝"图层所对应的图像，按住Shift+Alt组合键的，同时用鼠标左键垂直拖曳图像至合适的位置，得到"矩形1 拷贝2"图层，效果如图6-116所示。

> **专家指点**
>
> 在Photoshop CC 2018工作界面中，在设计或修图时可以配合使用shift键。
> ➤ 绘制直线：按住Shift键，拖动鼠标时可以强制笔触沿水平或者垂直方向移动。
> ➤ 移动图像：按住Shift键，拖动图像时可以让图像进行水平或者垂直方向的移动。
> ➤ 执行强制比例：在缩放图形时，按住Shift键，会按照图像的原比例进行缩放。

图6-114　拖曳复制图像

图6-115　调整图像

图6-116　拖曳复制图像

● **STEP 07** 选中"矩形1"图层所对应的图像，按住Shift+Alt组合键，同时按住鼠标左键水平拖曳图像至合适的位置，得到"矩形1 拷贝3"图层，效果如图6-117所示。

● **STEP 08** 按Ctrl+T组合键，调出变换控制框，适当调整图像大小，效果如图6-118所示。

图6-117 拖曳复制图像　　　　　图6-118 调整图像

- **STEP 09** 选中"矩形 1 拷贝 3"图层对应的图像,按住Shift+Alt组合键,同时按住鼠标左键垂直拖曳图像至合适的位置,得到"矩形 1 拷贝 4"图层,效果如图6-119所示。
- **STEP 10** 按Ctrl+T组合键,调出变换控制框,适当调整图像大小,效果如图6-120所示。

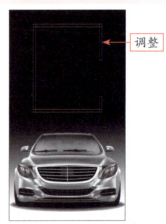

图6-119 拖曳复制图像　　　　　图6-120 调整图像

6.3.3 设计汽车产品文字修饰效果

设计汽车产品的推广页面时,一定要简单,不用赋予过多的信息,要让产品保持神秘感,以勾起人们的兴趣。下面详细介绍设计汽车产品文字修饰效果的方法。其操作步骤如下。

扫码看视频

- **STEP 01** 选取工具箱中的横排文字工具,选择"窗口"|"字符"命令,在弹出的"字符"面板中,设置"字体系列"为"创艺繁隶书"、"字体大小"为64点、"行距"为"自动"、"设置所选字符的字距调整"为0、"颜色"为白色(RGB参数值均为255),如图6-121所示。
- **STEP 02** 输入相应文本,并调整至合适的位置,效果如图6-122所示。
- **STEP 03** 选取工具箱中的横排文字工具,选择"窗口"|"字符"命令,在弹出的"字符"面板中,设置"字体系列"为"黑体"、"字体大小"为18点、"行距"为"自动"、"设置所选字符的字距调整"为0、"颜色"为白色(RGB参数值均为255),如图6-123所示。

第6章 产品推广：营销展示的H5广告设计

图6-121 设置字符选项

图6-122 输入文本

图6-123 设置字符选项

- **STEP 04** 输入相应文本，并调整至合适的位置，效果如图6-124所示。
- **STEP 05** 选取工具箱中的横排文字工具，选择"窗口"|"字符"命令，在弹出的"字符"面板中，❶设置"字体系列"为"黑体"、"字体大小"为38.77点、"行距"为"自动"、"设置所选字符的字距调整"为0、"颜色"为白色（RGB参数值均为255）；❷激活仿粗体图标，如图6-125所示。
- **STEP 06** 输入相应文本，并调整至合适的位置，效果如图6-126所示。

图6-124 输入文本

图6-125 设置字符选项

图6-126 输入文本

- **STEP 07** 展开"图层"面板，在"汽车"图层上方新建一个"图层2"图层，如图6-127所示。
- **STEP 08** 选中"图层2"图层，设置前景色为白色（RGB参数值均为255），选取工具箱中的画笔工具，在工具属性栏中设置"大小"为200像素、"模式"为"正常"、"不透明度"为100%、"流量"为100%、"平滑"为10%，在如图6-128所示的两个位置涂抹两个白斑。
- **STEP 09** 在"图层"面板中，设置"图层2"图层的"混合模式"为"线性光"，如图6-129所示。
- **STEP 10** 选择"滤镜"|"模糊"|"径向模糊"命令，弹出"径向模糊"对话框，设置"数量"为100、"模糊方法"为"缩放"、"品质"为"好"，如图6-130所示。

> **专家指点** 在Photoshop CC 2018工作界面中，图层混合模式用于控制图层之间像素颜色相互融合的效果，不同的混合模式会得到不同的效果。由于混合模式用于控制上下两个图层在叠加时所显示的总体效果，通常为上方的图层选择合适的混合模式。

 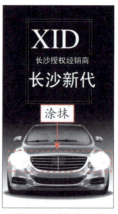

图6-127　新建图层　　　　　图6-128　涂抹画笔　　　　　图6-129　更改混合模式

- STEP 11　单击"确定"按钮，为图层添加滤镜，效果如图6-131所示。
- STEP 12　按Ctrl+T组合键，调出变换控制框，适当调整图像大小及位置，效果如图6-132所示。

图6-130　设置径向模糊　　　　图6-131　添加滤镜　　　　　图6-132　调整图像

- STEP 13　在"图层"面板中，选中"汽车"图层，选择"图像"|"调整"|"曲线"命令，弹出"曲线"对话框，❶在曲线上单击鼠标左键新建一个控制点；❷在下方设置"输入"为206、"输出"为162，如图6-133所示。
- STEP 14　单击"确定"按钮，即可调整"汽车"图像的色阶，效果如图6-134所示。至此，完成汽车产品H5页面设计。

图6-133　设置曲线　　　　　　　　　　图6-134　调整图像色阶

章前知识导读

活动推广是企业或公司根据自身的一些需求，举办的一些创意性的活动，吸引消费者参与，从而推广企业或公司的形象，以及促进产品的销售。本章主要介绍活动推广H5广告设计的方法。

第7章

活动推广：互动投票的H5广告设计

新手重点索引

- 新春活动：掌握砸金蛋的H5页面设计
- 商场活动：掌握抽奖活动的H5页面设计
- 营销活动：掌握投票活动的H5页面设计

效果图片欣赏

7.1 新春活动：掌握砸金蛋的H5页面设计

新春也意指为春节，是中国传统上的农历新年，而春节举办的新春活动则可以说是中国的特色活动，一些企业为博取热点，会在春节举行一些喜庆活动，大部分都是以向客户赠送福利来吸引客户，从而提高产品销量。

本实例最终效果如图7-1所示。

图7-1 实例效果

素材文件	素材\第7章\房子.psd、红毯楼梯.psd、金蛋红带.psd、敲金蛋.psd、小黄鸡.psd、灯笼.psd、新春烟火.psd
效果文件	效果\第7章\掌握砸金蛋H5页面设计.psd、掌握砸金蛋H5页面设计.jpg

7.1.1 设计砸金蛋新春背景效果

本节H5的页面设计主题是新春活动，所以在设计背景时，突出主题便是设计的重点。下面详细介绍设计砸金蛋新春背景效果的方法。其操作步骤如下。

扫码看视频

● **STEP 01** 选择"文件"|"新建"命令，弹出"新建文档"对话框，设置"名称"为"掌握砸金蛋H5页面设计"、"宽度"为1080像素、"高度"为1920像素、"分辨率"为300像素/英寸、"颜色模式"为"RGB颜色"、"背景内容"为"白色"，如图7-2所示，然后单击"创建"按钮，新建一个空白图像。

图7-2 设置各选项

● **STEP 02** 选取工具箱中的渐变工具，打开"渐变编辑器"对话框，❶在渐变条上设置深蓝色到紫色的渐变（RGB参数值分别为9、42、217；131、5、166）；❷单击"新建"按钮，新建渐变预设，如图7-3所示。

● **STEP 03** 展开"图层"面板，在面板下方单击"创建新图层"按钮，新建一个"图层 1"图层。选取工具箱中的渐变工具，选择新建的深蓝色到紫色的渐变色，在工具属性栏中单击"径向渐变"按钮，在图像编辑窗口中的适当位置，拖动鼠标左键为图层添加径向渐变，效果如图7-4所示。

● **STEP 04** 按Ctrl+O组合键，打开"房子.psd"素材图像，用移动工具将图像拖曳至图像编辑窗口中的合适位置，并将图层命名为"房子"，效果如图7-5所示。

　　图7-3　新建渐变预设　　　　　　图7-4　填充径向渐变　　　　　图7-5　拖曳图像

● **STEP 05** 按Ctrl+T组合键，调出变换控制框，适当调整图像位置及大小，并按Enter键确认变换，效果如图7-6所示。

● **STEP 06** 选取工具箱中的钢笔工具，在工具属性栏中设置"选择工具模式"为"形状"、"填充"为粉色（RGB参数值分别为255、145、148）、"描边"为无，在图像编辑窗口中绘制一个如图7-7所示的形状，得到"形状 1"图层。

● **STEP 07** 按Enter键确认形状绘制，效果如图7-8所示。

　　图7-6　调整图像　　　　　　　图7-7　绘制形状　　　　　　图7-8　确认绘制

● **STEP 08** 选取工具箱中的钢笔工具，在工具属性栏中设置"选择工具模式"为"形状"、"填充"为红色（RGB参数值分别为255、0、0）、"描边"为无，在图像编辑窗口中绘制一个如图7-9所示的形状，得到"形状 2"图层。

⊙ **STEP 09** 按Enter键，确认形状绘制，效果如图7-10所示。

⊙ **STEP 10** 按Ctrl+O组合键，打开"红毯楼梯.psd"素材图像，用移动工具将图像拖曳至图像编辑窗口中的合适位置，效果如图7-11所示。

图7-9 绘制形状　　　　　图7-10 确认绘制　　　　　图7-11 拖曳图像

⊙ **STEP 11** 按Ctrl+T组合键，调出变换控制框，适当调整图像大小及位置，并按Enter键确认变换，效果如图7-12所示。

⊙ **STEP 12** 按Ctrl+O组合键，打开"金蛋红带.psd"素材图像，用移动工具将图像拖曳至图像编辑窗口中的合适位置，效果如图7-13所示。

⊙ **STEP 13** 按Ctrl+T组合键，调出变换控制框，适当调整图像大小及位置，并按Enter键确认变换，效果如图7-14所示。

图7-12 调整图像　　　　　图7-13 拖曳图像　　　　　图7-14 调整图像

7.1.2 设计砸金蛋元素装饰效果

在设计新春活动页面时，相关元素的添加装饰能够让页面整体更贴近主题。下面详细介绍设计砸金蛋元素装饰效果的方法。其操作步骤如下。

⊙ **STEP 01** 按Ctrl+O组合键，打开"灯笼.psd"素材图像，用移动工具将图像拖曳至图像编辑窗口中的合适位置，并将图层命名为"灯笼"，效果如图7-15所示。

扫码看视频

- **STEP 02** 按Ctrl+T组合键,调出变换控制框,适当调整图像大小及位置,并按Enter键确认变换,效果如图7-16所示。
- **STEP 03** 选择"滤镜"|"模糊"|"动感模糊"命令,在弹出的"动感模糊"对话框中设置"角度"为55度、"距离"为25像素,如图7-17所示。

图7-15 拖曳图像　　　　图7-16 调整图像　　　　图7-17 设置滤镜选项

- **STEP 04** 单击"确定"按钮,为图层添加动感模糊滤镜,效果如图7-18所示。
- **STEP 05** 在图像编辑窗口中,按住Alt键的同时,拖曳"灯笼"图层所对应的图像至合适位置,复制得到"灯笼 拷贝"图层,效果如图7-19所示。
- **STEP 06** 按Ctrl+T组合键,调出变换控制框,适当调整图像位置及大小,并按Enter键确认变换,效果如图7-20所示。

图7-18 添加动感模糊　　　图7-19 复制图像　　　图7-20 调整图像

- **STEP 07** 展开"图层"面板,选中"灯笼 拷贝"图层,按Ctrl+J组合键,复制得到"灯笼 拷贝2"图层,将"灯笼 拷贝2"图层拖曳至"灯笼"图层下方,如图7-21所示。
- **STEP 08** 在图像编辑窗口中,用移动工具适当调整图像位置,效果如图7-22所示。
- **STEP 09** 在图像编辑窗口中,按住Alt键的同时,拖曳"灯笼"图层所对应的图像至合适位置,得到"灯笼 拷贝3"图层,效果如图7-23所示。
- **STEP 10** 按Ctrl+T组合键,调出变换控制框,适当调整图像大小及位置,按Enter键确认变换,并在"图层"面板中调整图像的"不透明度"为87%,效果如图7-24所示。

图7-21 复制并拖曳图层　　图7-22 调整图像位置　　图7-23 复制拖曳图像

- **STEP 11** 展开"图层"面板，选中"灯笼"图层，按Ctrl+J组合键，复制得到"灯笼 拷贝4"图层按Ctrl+T组合键，调出变换控制框，适当调整图像大小及位置，按Enter键确认变换，效果如图7-25所示。

- **STEP 12** 在图像编辑窗口中，按住Alt键的同时，拖曳"灯笼"图层所对应的图像至合适位置，得到"灯笼 拷贝5"图层，效果如图7-26所示。

图7-24 调整图像　　图7-25 复制并调整图像　　图7-26 拖曳复制

- **STEP 13** 展开"图层"面板，选中"灯笼 拷贝"图层，按Ctrl+J组合键，复制得到"灯笼 拷贝6"图层，用移动工具适当调整图像位置，并在"图层"面板中，设置图层的"不透明度"为78%，效果如图7-27所示。

- **STEP 14** 在图像编辑窗口中，按住Alt键的同时，拖曳"灯笼"图层所对应的图像至合适位置，得到"灯笼 拷贝7"图层，效果如图7-28所示。

- **STEP 15** 按Ctrl+T组合键，调出变换控制框，适当调整图像位置及大小，按Enter键确认变换，并在"图层"面板中，设置图层的"不透明度"为78%，效果如图7-29所示。

- **STEP 16** 按Ctrl+O组合键，打开"新春烟火.psd"素材图像，用移动工具将图像拖曳到图像编辑窗口中的合适位置，并将"图层"命名为"新春烟火"，效果如图7-30所示。

- **STEP 17** 展开"图层"面板，将"新春烟火"图层拖曳到"灯笼 拷贝7"图层下方，如图7-31所示。

- **STEP 18** 按Ctrl+T组合键，调出变换控制框，适当调整图像位置及大小，并按Enter键确认变换，效果如图7-32所示。

图7-27 复制并调整图层

图7-28 拖曳复制图像

图7-29 调整图像

图7-30 导入并拖曳图像

图7-31 拖曳图层

图7-32 调整图像

- **STEP 19** 在图像编辑窗口中，按住Alt键的同时，拖动"新春烟火"图层所对应的图像至合适位置，复制得到"新春烟火 拷贝"图层，效果如图7-33所示。
- **STEP 20** 展开"图层"面板，将"新春烟火 拷贝"图层拖曳至"灯笼 拷贝 6"图层下方，如图7-34所示。
- **STEP 21** 按Ctrl+T组合键，调出变换控制框，适当调整图像大小及位置，并按Enter键确认变换，效果如图7-35所示。

图7-33 复制图像

图7-34 拖曳图层

图7-35 调整图像

● **STEP 22** 按Ctrl+O组合键，打开"小黄鸡.psd"素材图像，用移动工具将图像拖曳至图像编辑窗口中的合适位置，并将图层命名为"小黄鸡"，效果如图7-36所示。

● **STEP 23** 按Ctrl+T组合键，调出变换控制框，适当调整图像大小及位置，并按Enter键确认变换，效果如图7-37所示。

图7-36　导入并拖曳图像　　　　图7-37　调整图像

● **STEP 24** 按Ctrl+O组合键，打开"敲金蛋.psd"素材图像，用移动工具将图像拖曳至图像编辑窗口中的合适位置，并将图层命名为"敲金蛋"，效果如图7-38所示。

● **STEP 25** 按Ctrl+T组合键，调出变换控制框，适当调整图像大小及位置，并按Enter键确认变换，效果如图7-39所示。

图7-38　拖曳图像　　　　图7-39　调整图像

7.1.3　设计砸金蛋文字按钮效果

新春活动H5的页面设计，要体现出新春主题，同时也要在H5的基础上体现出交互设计。下面详细介绍设计砸金蛋文字按钮效果的方法。其操作步骤如下。

扫码看视频

● **STEP 01** 选取工具箱中的横排文字工具，选择"窗口"|"字符"命令，在弹出的"字符"面板中，设置"字体系列"为"方正粗圆简体"、"字体大小"为20.03点、"行距"为"自动"、"设置所选字符的字距调整"为500、"颜色"为黄色（RGB参数值分别为255、255、0），如图7-40所示。

● **STEP 02** 输入相应文本，并调整至合适位置，效果如图7-41所示。

图7-40　设置字符各选项　　　　图7-41　输入文本

- **STEP 03** 展开"图层"面板，选中"欢乐砸金蛋"文字图层，选取工具箱中的横排文字工具，在工具属性栏中，单击"创建文字变形"按钮，在弹出的"变形文字"对话框中，❶设置"样式"为"扇形"；❷设置"弯曲"为33%；❸选中"水平"单选按钮，如图7-42所示。
- **STEP 04** 单击"确定"按钮，添加文字变形，效果如图7-43所示。

图7-42　设置变形文字　　　　图7-43　添加文字变形

> **专家指点**　　平时看到的文字广告，很多都采用了变形文字的效果，因此显得更美观，很容易就会引起人们的注意。
>
> 　　在Photoshop CC 2018工作界面中，通过"变形文字"对话框可以对选定的文字进行多种变形操作，使文字更加富有灵动感。
>
> 　　在"文字变形"对话框中，有以下几种设置。
> - 水平/垂直：文本的扭曲方向为水平方向或垂直方向。
> - 样式：在该选项的下拉列表中有15种变形样式。
> - 弯曲：设置文本的弯曲程度。
> - 水平扭曲/垂直扭曲：可以对文本应用透视。

- **STEP 05** 在"字符"面板中，设置"字体系列"为"方正粗圆简体"、"字体大小"为20.03点、"行距"为"自动"、"设置所选字符的字距调整"为500、"颜色"为黄色（RGB参数值分别为255、255、0），如图7-44所示。

● **STEP 06** 输入相应文本，并调整至合适位置，效果如图7-45所示。
● **STEP 07** 在"字符"面板中，设置"字体系列"为"方正粗圆简体"、"字体大小"为10点、"行距"为"自动"、"设置所选字符的字距调整"为500、"颜色"为黄色（RGB参数值分别为255、255、0），如图7-46所示。

图7-44　设置字符各选项　　图7-45　输入文本　　图7-46　设置字符各选项

● **STEP 08** 输入相应文本，并调整至合适位置，效果如图7-47所示。
● **STEP 09** 选取工具箱中的矩形工具，在工具属性栏中设置"选择工具模式"为"形状"、"填充"为深黄色（RGB参数值分别为243、152、0）、"描边"为无，在图像编辑窗口中绘制一个矩形，得到"矩形1"图层，适当调整矩形的大小及位置，效果如图7-48所示。
● **STEP 10** 展开"图层"面板，选中"矩形1"图层，按Ctrl+J组合键，复制得到"矩形1 拷贝"图层，如图7-49所示。
● **STEP 11** 选中"矩形1 拷贝"图层，选取工具箱中的矩形工具，在工具属性栏中将"填充"更改为黄色（RGB参数值分别为255、255、0），效果如图7-50所示。

图7-47　输入文本　　图7-48　绘制矩形　　图7-49　复制图层　　图7-50　更改填充

● **STEP 12** 按Ctrl+T组合键，调出变换控制框，适当调整矩形的大小，效果如图7-51所示。
● **STEP 13** 选取工具箱中的横排文字工具，选择"窗口"|"字符"命令，在弹出的"字符"面板中，设置"字体系列"为"方正粗圆简体"、"字体大小"为14点、"行距"为"自动"、"设置所选字符

的字距调整"为500、"颜色"为褐色（RGB参数值分别为128、42、42），如图7-52所示。

○ **STEP 14** 输入相应文本，并调整至合适位置，效果如图7-53所示。至此，完成砸金蛋的H5页面设计。

图7-51 调整矩形

图7-52 设置字符各选项

图7-53 输入文本

7.2 商场活动：掌握抽奖活动的H5页面设计

抽奖活动可以说是各个商场每年都会举办的活动，先引起消费者的注意，然后在别人抽取到奖品时，产生购买欲望，在提升商场形象的同时又能够提高商场货物的销售额度。

本实例的最终效果如图7-54所示。

图7-54 实例效果

素材文件	素材\第7章\哭脸.psd、手机.psd、积分金币1.psd、积分金币2.psd、积分金币3.psd、相机.psd、笔记本.psd、无人机.psd、现金.psd、液晶电视.psd、花筒.psd、烟火.psd、爆竹.psd、灯笼2.psd
效果文件	效果\第7章\掌握抽奖活动H5页面设计.psd、掌握抽奖活动H5页面设计.jpg

7.2.1 设计抽奖活动转盘底盘效果

扫码看视频

抽奖活动的方式有很多,最能刺激消费者心理的就是转盘转动抽奖,所以在设计商场抽奖活动页面时,选取转盘的效果设计。下面详细介绍设计抽奖活动转盘底盘效果的方法。其操作步骤如下。

- **STEP 01** 选择"文件"|"新建"命令,弹出"新建文档"对话框,❶设置"名称"为"掌握抽奖活动H5页面设计"、"宽度"为1080像素、"高度"为1920像素、"分辨率"为300像素/英寸、"颜色模式"为"RGB颜色"、"背景内容"为"白色",如图7-55所示;❷单击"创建"按钮,新建一个空白图像。

图7-55 设置各选项

- **STEP 02** 展开"图层"面板,在面板下方单击"创建新图层"按钮,新建一个"图层1"图层,设置前景色为深红色(RGB参数值分别为197、4、4),为图层填充前景色,效果如图7-56所示。
- **STEP 03** 在图像编辑窗口中,按Ctrl+R组合键调出标尺,拖动横竖两根参考线,分别至于画布水平居中及垂直居中位置,效果如图7-57所示。
- **STEP 04** 在"图层"面板下方单击"创建新图层"按钮,新建一个"图层2"图层,选取工具箱中的椭圆选框工具,在图像编辑窗口中的参考线交点位置,按住Alt+Shift组合键的同时,在参考线交点处按住鼠标左键拖曳,绘制一个如图7-58所示的圆形选框。

图7-56 填充前景色　　图7-57 添加参考线　　图7-58 绘制圆形选框

- **STEP 05** 设置前景色为米白色（RGB参数值分别为253、242、214），为圆形选框填充前景色，效果如图7-59所示。
- **STEP 06** 选取工具箱中的钢笔工具，在工具属性栏中设置"选择工具模式"为"路径"，在图像编辑窗口中绘制一个三角形，其中一个锚点在圆心（参考线的交点处），效果如图7-60所示。
- **STEP 07** 在工具属性栏中单击"建立选区"按钮，❶在弹出的"建立选区"对话框中设置"羽化半径"为0像素；❷选中"消除锯齿"单选按钮，如图7-61所示。

图7-59 填充前景色　　　图7-60 绘制三角形　　　图7-61 设置各选项

- **STEP 08** 单击"确定"按钮，建立选区，效果如图7-62所示。
- **STEP 09** 按Ctrl+Shift+I组合键，反选选区，效果如图7-63所示。
- **STEP 10** 按Ctrl+J组合键，复制出反选选区内容，得到"图层3"图层，如图7-64所示。

图7-62 建立选区　　　图7-63 反选选区　　　图7-64 复制反选选区

- **STEP 11** 展开"路径"面板，按住Ctrl键的同时，用鼠标左键单击"工作路径"缩览图，调出选区，按Ctrl+Shift+I组合键反选选区，效果如图7-65所示。
- **STEP 12** 展开"图层"面板，选中"图层2"图层，按Delete键删除与"图层3"重叠的部分，并单击"图层3"图层左侧"指示图层可见性"按钮，隐藏"图层3"图层，效果如图7-66所示。
- **STEP 13** 按Ctrl+D组合键取消选区，得到扇形图像，在"图层"面板中删除"图层3"图层，并将"图层2"命名为"扇形"，效果如图7-67所示。

图7-65　反选工作路径选区　　图7-66　删除图层重叠部分　　图7-67　取消选区

- **STEP 14** 选中"扇形"图层，按Ctrl+J组合键，复制得到"扇形 拷贝"图层，并按Ctrl+T组合键，调出变换控制框，将图像旋转中心点拖曳至参考线交点处，如图7-68所示。
- **STEP 15** 在工具属性栏中设置"旋转"为60度，并按Enter键确认旋转，效果如图7-69所示。
- **STEP 16** 按4次Shift+Ctrl+Alt+T组合键，重复上一步操作，得到"扇形 拷贝 2""扇形 拷贝 3""扇形 拷贝 4""扇形 拷贝 5"4个图层，效果如图7-70所示。

图7-68　拖曳旋转中心点　　图7-69　旋转图像　　图7-70　重复上一步操作

- **STEP 17** 展开"图层"面板，选中"扇形"图层，按Ctrl+J组合键，复制得到"扇形 拷贝 6"图层。按住Ctrl键的同时，用鼠标左键单击"扇形 拷贝 6"图层左侧的图层缩览图，调出选区，为图层填充白色（RGB参数值均为255），效果如图7-71所示。
- **STEP 18** 选中"扇形 拷贝 6"图层，按Ctrl+T组合键调出变换控制框，将图像旋转中心点拖曳至参考线交点处，在工具属性栏中设置"旋转"为30度，并按Enter键确认旋转，效果如图7-72所示。
- **STEP 19** 在"图层"面板中，选中"扇形 拷贝 6"图层，按Ctrl+J组合键，复制得到"扇形 拷贝 7"图层。按Ctrl+T组合键，调出变换控制框，将图像旋转中心点拖曳至参考线交点处，在工具属性栏中设置"旋转"为60度，并按Enter键确认旋转，效果如图7-73所示。

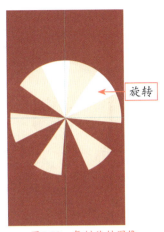

图7-71 复制填充图像　　图7-72 旋转图像　　图7-73 复制旋转图像

- **STEP 20** 按4次Shift+Alt+Ctrl+T组合键，重复上一步操作，得到"扇形 拷贝 8""扇形 拷贝 9""扇形 拷贝 10""扇形 拷贝 11"4个图层，效果如图7-74所示。
- **STEP 21** 选取工具箱中的椭圆工具，在工具属性栏中设置"选择工具模式"为"形状"、"填充"为褐色（RGB参数值分别为168、66、0）、"描边"为无，在图像编辑窗口中以参考线交点为圆心，按住Shift+Alt组合键的同时，向外拖动鼠标绘制一个圆，得到"椭圆 1"图层，效果如图7-75所示。
- **STEP 22** 在"图层"面板中，将"椭圆 1"图层拖曳至"扇形"图层下方，效果如图7-76所示。

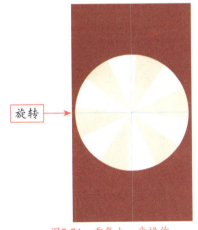

图7-74 重复上一步操作　　图7-75 绘制圆形　　图7-76 拖曳图层

- **STEP 23** 选取工具箱中的椭圆工具，在工具属性栏中设置"选择工具模式"为"形状"、"填充"为深红色（RGB参数值分别为197、4、4）、"描边"为无，在图像编辑窗口中以参考线交点为圆心，按住Shift+Alt组合键的同时，向外拖动鼠标绘制一个圆，得到"椭圆 2"图层，效果如图7-77所示。
- **STEP 24** 在"图层"面板中，选中"椭圆 2"图层，按Ctrl+J组合键，复制得到"椭圆 2 拷贝"图层，选取工具箱中的椭圆工具，在工具属性栏中将"填充"设置为红色（RGB参数值分别为253、30、30），效果如图7-78所示。
- **STEP 25** 按Ctrl+T组合键，调出变换控制框，按住Shift+Alt组合键的同时缩放图像，形成同心圆的效果，如图7-79所示。

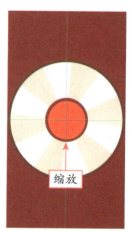

图7-77 绘制圆形　　　　图7-78 复制图层更改填充　　　　图7-79 缩放图像

- **STEP 26** 在"图层"面板中，选中"椭圆 2 拷贝"图层，按Ctrl+J组合键，复制得到"椭圆 2 拷贝 2"图层，选取工具箱中的椭圆工具，在工具属性栏中将"填充"设置为深红色（RGB参数值分别为197、4、4），效果如图7-80所示。
- **STEP 27** 按Ctrl+T组合键，调出变换控制框，按住Shift+Alt组合键的同时，缩放图像，形成同心圆的效果，如图7-81所示。
- **STEP 28** 选取工具箱中的多边形工具，在工具属性栏中设置"选取工具模式"为"形状"、"填充"为深红色（RGB参数值分别为197、4、4）、"描边"为无、"边"为3，在图像编辑窗口中绘制一个三角形，得到"多边形 1"图层，效果如图7-82所示。

图7-80 复制图层更改填充　　　　图7-81 缩放图像　　　　图7-82 绘制三角形

- **STEP 29** 在"图层"面板中，选中"多边形 1"图层，选取工具箱中的直接选择工具，拖曳三角形图像的三个锚点至合适位置，并按Enter键确认变形，效果如图7-83所示。
- **STEP 30** 在"图层"面板中，选中"多边形 1"图层，按Ctrl+J组合键，复制得到"多边形 1 拷贝"图层，选取工具箱中的多边形工具，在工具属性栏中更改设置"填充"为红色（RGB参数值分别为253、30、30），效果如图7-84所示。
- **STEP 31** 选择"编辑"|"变换"|"水平翻转"命令，水平翻转图像，并调整图像至合适位置，效果如图7-85所示。

第7章 活动推广：互动投票的H5广告设计

图7-83 变形图像　　　　图7-84 复制图层更改填充　　　　图7-85 翻转图像

- **STEP 32** 在"图层"面板中，将"多边形1"和"多边形1拷贝"图层拖曳至"椭圆2拷贝"图层下方，效果如图7-86所示。
- **STEP 33** 选取工具箱中的横排文字工具，选择"窗口"|"字符"命令，在弹出的"字符"面板中设置"字体系列"为"方正综艺简体"、"字体大小"为18点、"行距"为"自动"、"设置所选字符的字距调整"为0、"颜色"为黄色（RGB参数值分别为255、255、0），如图7-87所示。
- **STEP 34** 输入相应文本，调整至合适位置，并移除参考线，效果如图7-88所示。

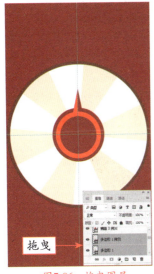

图7-86 拖曳图层　　　　图7-87 设置字符选项　　　　图7-88 输入文本

7.2.2 设计抽奖活动奖品文字信息

抽奖活动最吸引消费者的就是奖品，奖品越丰厚，对消费者心理的影响就越大。下面详细介绍设计抽奖活动奖品文字信息的方法。其操作步骤如下。

扫码看视频

- **STEP 01** 选取工具箱中的横排文字工具，选择"窗口"|"字符"命令，在弹出的"字符"面板中，设置"字体系列"为"黑体"、"字体大小"为7点、"行距"为"自动"、"设

置所选字符的字距调整"为0、"颜色"为红色（RGB参数值分别为255、0、0），并在工具属性栏中单击"居中对齐文本"按钮，在图像编辑窗口中输入相应文本并调整至合适位置。按Ctrl+T组合键，调出变换控制框，适当调整文本角度，效果如图7-89所示。

- **STEP 02** 按Ctrl+O组合键，打开"手机.psd"素材图像，用移动工具将图像拖曳至图像编辑窗口中，并将图层命名为"手机"，按Ctrl+T组合键，调出变换控制框，适当调整图像大小、位置及角度，效果如图7-90所示。

图7-89　输入并调整文本　　　　图7-90　拖曳并调整图像

- **STEP 03** 根据STEP01中设置的文字属性，在图像编辑窗口中输入相应文本内容，并适当调整文本位置按Ctrl+T组合键，调出变换控制框，适当调整文本角度，效果如图7-91所示。
- **STEP 04** 按Ctrl+O组合键，打开"哭脸.psd"素材图像，用移动工具将图像拖曳至图像编辑窗口中，并将图层命名为"哭脸"。按Ctrl+T组合键，调出变换控制框，适当调整图像大小、位置及角度，效果如图7-92所示。

图7-91　输入并调整文本　　　　图7-92　拖曳并调整图像

● **STEP 05** 根据STEP01中设置的文字属性，在图像编辑窗口中输入相应文本内容，并适当调整文本位置。按Ctrl+T组合键，调出变换控制框，适当调整文本角度，效果如图7-93所示。

● **STEP 06** 按Ctrl+O组合键，打开"笔记本.psd"素材图像，用移动工具将图像拖曳至图像编辑窗口中，并将图层命名为"笔记本"。按Ctrl+T组合键，调出变换控制框，适当调整图像大小、位置及角度，效果如图7-94所示。

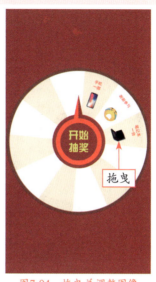

图7-93 输入并调整文本　　图7-94 拖曳并调整图像

● **STEP 07** 根据STEP01中设置的文字属性，在图像编辑窗口中输入相应文本内容，并适当调整文本位置。按Ctrl+T组合键，调出变换控制框，适当调整文本角度，效果如图7-95所示。

● **STEP 08** 按Ctrl+O组合键，打开"积分金币 1.psd"素材图像，用移动工具将图像拖曳至图像编辑窗口中，并将图层命名为"积分金币 1"。按Ctrl+T组合键，调出变换控制框，适当调整图像大小、位置及角度，效果如图7-96所示。

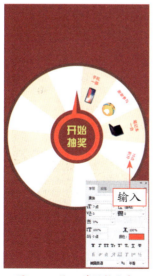
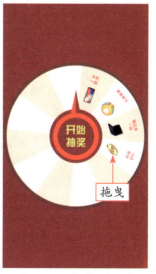

图7-95 输入并调整文本　　图7-96 拖曳并调整图像

● **STEP 09** 根据STEP01中设置的文字属性,在图像编辑窗口中输入相应文本内容,并适当调整文本位置按Ctrl+T组合键,调出变换控制框,适当调整文本角度,效果如图7-97所示。

● **STEP 10** 按Ctrl+O组合键,打开"相机.psd"素材图像,用移动工具将图像拖曳至图像编辑窗口中,并将图层命名为"相机"。按Ctrl+T组合键,调出变换控制框,适当调整图像大小、位置及角度,效果如图7-98所示。

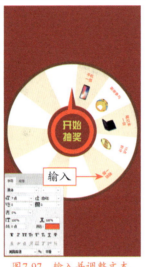

图7-97　输入并调整文本　　　　图7-98　拖曳并调整图像

● **STEP 11** 根据STEP01中设置的文字属性,在图像编辑窗口中输入相应文本内容,并适当调整文本位置。按Ctrl+T组合键,调出变换控制框,适当调整文本角度,效果如图7-99所示。

● **STEP 12** 在图像编辑窗口中,按住Alt键的同时,拖曳"哭脸"图层所对应的图像至合适位置。按Ctrl+T组合键,调出变换控制框,适当调整图像角度,效果如图7-100所示。

图7-99　输入并调整文本　　　　图7-100　拖曳并调整图像

● **STEP 13** 根据STEP01中设置的文字属性,在图像编辑窗口中输入相应文本内容,并适当调整文本位置。按Ctrl+T组合键,调出变换控制框,适当调整文本角度,效果如图7-101所示。

● **STEP 14** 按Ctrl+O组合键,打开"液晶电视.psd"素材图像,用移动工具将图像拖曳至图像编辑窗口

中，并将图层命名为"液晶电视"。按Ctrl+T组合键，调出变换控制框，适当调整图像大小、位置及角度，效果如图7-102所示。

图7-101　输入并调整文本　　　图7-102　拖曳并调整图像

● **STEP 15** 根据STEP01中设置的文字属性，在图像编辑窗口中输入相应文本内容，并适当调整文本位置。按Ctrl+T组合键，调出变换控制框，适当调整文本角度，效果如图7-103所示。

● **STEP 16** 按Ctrl+O组合键，打开"积分金币 3.psd"素材图像，用移动工具将图像拖曳至图像编辑窗口中，并将图层命名为"积分金币 3"。按Ctrl+T组合键，调出变换控制框，适当调整图像大小、位置及角度，效果如图7-104所示。

图7-103　输入并调整文本　　　图7-104　拖曳并调整图像

● **STEP 17** 用与上同样的方法，在图像编辑窗口中的适当位置输入相应文本内容，插入相应素材图像，并分别命名素材图像图层的名称，效果如图7-105所示。

● **STEP 18** 将本小节操作所生成的图层进行全选编组，并命名为"转盘奖品"，在"图层"面板中将"转盘奖品"图层组拖曳至"椭圆2"图层下方，效果如图7-106所示。

图7-105 重复以上步骤　　　图7-106 图层编组

7.2.3 设计抽奖活动页面装饰效果

在设计抽奖活动页面时,适当融入一些喜庆元素,可以使整个页面与主题更为融洽。下面详细介绍设计抽奖活动页面装饰效果的方法。其操作步骤如下。

扫码看视频

- **STEP 01** 按Ctrl+O组合键,打开"烟火.psd"素材图像,用移动工具将图像拖曳至图像编辑窗口中适当的位置,并将图层命名为"烟火",效果如图7-107所示。
- **STEP 02** 选取工具箱中的横排文字工具,选择"窗口"|"字符"命令,在弹出的"字符"面板中,设置"字体系列"为"方正综艺简体"、"字体大小"为36点、"行距"为"自动"、"设置所选字符的字距调整"为0、"颜色"为黄色(RGB参数值分别为255、255、0),在图像编辑窗口中输入相应文本,调整至合适位置,效果如图7-108所示。

图7-107 拖曳图像　　　图7-108 输入文本

- **STEP 03** 在制作的文本内容中,按Enter键进行换行操作,并在第二行文本前多次按空格键,调整文本段前间距,效果如图7-109所示。

- **STEP 04** 在"图层"面板中,双击"幸运抽奖"文字图层空白处,在弹出的"图层样式"对话框中,❶选中"外发光"复选框;❷设置"混合模式"为"正常"、"不透明度"为79%、"杂色"为0%、"发光颜色"为白色(RGB参数值均为255)、"方法"为"柔和"、"扩展"为0%、"大小"为191像素、"范围"为50%,如图7-110所示。

图7-109 调整文本

图7-110 设置图层样式

- **STEP 05** 单击"确定"按钮,为图层添加外发光样式,效果如图7-111所示。
- **STEP 06** 按Ctrl+O组合键,打开"灯笼 2.psd"素材图像,用移动工具将图像拖曳至图像编辑窗口中适当的位置,并将图层命名为"灯笼 2",效果如图7-112所示。
- **STEP 07** 按Ctrl+O组合键,打开"爆竹.psd"素材图像,用移动工具将图像拖曳至图像编辑窗口中适当的位置,并将图层命名为"爆竹"。按Ctrl+T组合键,适当调整图像大小,并按Enter键确认调整,效果如图7-113所示。

图7-111 添加外发光样式

图7-112 拖曳图像

图7-113 拖曳并调整图像

- **STEP 08** 按Ctrl+O组合键,打开"花筒.psd"素材图像,用移动工具将图像拖曳至图像编辑窗口中适当的位置,并将图层命名为"花筒"。按Ctrl+T组合键,适当调整图像大小,并按Enter键确认调整,效果如图7-114所示。
- **STEP 09** 选取工具箱中的圆角矩形工具,在工具属性栏中设置"选择工具模式"为"形状"、"填

充"为黄色（RGB参数值分别为255、255、0）、"描边"为无、"半径"为100像素，在图像编辑窗口中适当的位置绘制一个圆角矩形，得到"圆角矩形1"图层，效果如图7-115所示。

● **STEP 10** 在图像编辑窗口中，按住Alt+Shift组合键，水平拖曳"圆角矩形1"图层所对应的图像至合适位置，复制得到"圆角矩形1拷贝"图层，效果如图7-116所示。

图7-114 拖曳并调整图像　　图7-115 绘制圆角矩形　　图7-116 拖曳复制图像

● **STEP 11** 选取工具箱中的横排文字工具，选择"窗口"|"字符"命令，在弹出的"字符"面板中，设置"字体系列"为"黑体"、"字体大小"为16点、"行距"为"自动"、"设置所选字符的字距调整"为0、"颜色"为红色（RGB参数值分别为255、0、0），在图像编辑窗口中输入相应文本，并调整至合适位置，效果如图7-117所示。

● **STEP 12** 根据STEP11中设置的文字属性，在图像编辑窗口中输入相应的文本内容，适当调整文本位置，效果如图7-118所示。

● **STEP 13** 在"字符"面板中，设置"字体系列"为"黑体"、"字体大小"为10点、"行距"为"自动"、"设置所选字符的字距调整"为0、"颜色"为黑色（RGB参数值均为0），在图像编辑窗口中输入相应文本，并适当调整文本位置，效果如图7-119所示。至此，完成抽奖活动H5页面设计。

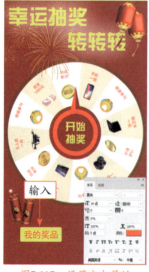
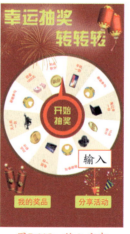
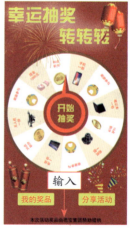

图7-117 设置文本属性　　图7-118 输入文本　　图7-119 输入并调整文本

第7章 活动推广：互动投票的H5广告设计

7.3 营销活动：掌握投票活动的H5页面设计

投票活动是营销活动的一种形式，在用户参与投票活动的时候，能够传递出品牌的信息及价值，进而提升品牌影响力。

本实例的最终效果如图7-120所示。

图7-120 实例效果

素材文件	素材\第7章\模特.psd、皇冠1.psd、皇冠2.psd、人物.psd
效果文件	效果\第7章\掌握投票活动H5页面设计.psd、掌握投票活动H5页面设计.jpg

7.3.1 设计投票活动背景效果

扫码看视频

设计活动页面背景效果时，背景的主色调要与活动主题相符合。下面详细介绍设计投票活动背景效果的方法。其操作步骤如下。

▶ **STEP 01** 选择"文件"|"新建"命令，弹出"新建文档"对话框，设置"名称"为"掌握投票活动H5页面设计"、"宽度"为1080像素、"高度"为1920像素、"分辨率"为300像素/英寸、"颜色模式"为"RGB颜色"、"背景内容"为"白色"，如图7-121所示，单击"创建"按钮，新建一个空白图像。

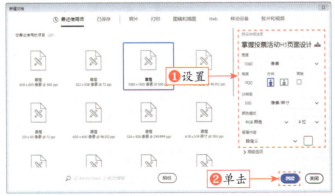

图7-121 设置各选项

- **STEP 02** 展开"图层"面板,在面板下方单击"创建新图层"按钮,新建一个"图层 1"图层,设置前景色为橙色(RGB参数值分别为254、212、14),为图层填充前景色,效果如图7-122所示。
- **STEP 03** 在图像编辑窗口中,选取工具箱中的椭圆工具,在工具属性栏中设置"选择工具模式"为"形状"、"填充"为黄色(RGB参数值为255、255、0)、"描边"为无,在图像编辑窗口中按住shift键的同时绘制一个正圆形,得到"椭圆 1"图层,效果如图7-123所示。
- **STEP 04** 在图像编辑窗口中,使用移动工具拖曳"椭圆 1"图层对应的图像至合适位置,并在"图层"面板中,设置图层的"不透明度"为45%,效果如图7-124所示。

图7-122 填充前景色　　　　　图7-123 绘制正圆形　　　　　图7-124 拖曳并调整不透明度

- **STEP 05** 在"图层"面板中,选中"椭圆 1"图层,按Ctrl+J组合键,复制得到"椭圆 1 拷贝"图层。按Ctrl+T组合键,调出变换控制框,适当调整圆位置及大小,效果如图7-125所示。
- **STEP 06** 按Ctrl+O组合键,打开"模特.psd"素材图像,用移动工具将图像拖曳至图像编辑窗口中的合适位置,并将图层命名为"模特"。按Ctrl+T组合键,调出变换控制框,适当调整图像大小,效果如图7-126所示。
- **STEP 07** 选取工具箱中的钢笔工具,在工具属性栏中设置"选择工具模式"为"形状"、"填充"为灰色(RGB参数值分别为235、233、234)、"描边"为无,在图像编辑窗口中绘制一个如图7-127所示的形状,并按Enter键确认绘制得到"形状 1"图层。

图7-125 复制调整图像　　　　图7-126 拖曳图像　　　　　图7-127 绘制形状

● **STEP 08** 在"图层"面板中，选中"形状 1"图层，按Ctrl+J组合键，复制得到"形状 1 拷贝"图层。选取工具箱中的钢笔工具，在工具属性栏中将"填充"更改为白色（RGB参数值均为255），效果如图7-128所示。

● **STEP 09** 选取工具箱中的直接选择工具，在图像编辑窗口中选中"形状 1 拷贝"图层所对应的图像，拖曳图像两侧锚点分别至合适位置，效果如图7-129所示。

图7-128　复制更改填充图像

图7-129　拖曳锚点

7.3.2　设计投票活动文字信息

投票活动的文字信息要表明活动时间、活动内容等重要信息。下面详细介绍设计投票活动文字信息的方法。其操作步骤如下。

扫码看视频

● **STEP 01** 选取工具箱中的横排文字工具，选择"窗口"|"字符"命令，在弹出的"字符"面板中，设置"字体系列"为"方正综艺简体"、"字体大小"为41.36点、"行距"为"自动"、"设置所选字符的字距调整"为0、"颜色"为白色（RGB参数值均为255），如图7-130所示。

● **STEP 02** 输入相应文本并调整至合适位置，效果如图7-131所示。

图7-130　设置字符选项

图7-131　输入文本

● **STEP 03** 在"图层"面板中,按住Ctrl键的同时,用鼠标左键单击"我是"文字图层左侧的图层缩览图,调出选区。选择"选择"|"修改"|"扩展"命令,在弹出的"扩展选区"对话框中,设置"扩展量"为15像素,单击"确定"按钮扩展选区,效果如图7-132所示。

● **STEP 04** 在"图层"面板下方单击"创建新图层"按钮,新建一个"图层 2"图层,设置前景色为深褐色(RGB参数值分别为70、1、29),为选区填充前景色,并将"图层 2"图层拖曳至"我是"文字图层下方,效果如图7-133所示。

● **STEP 05** 在"字符"面板中,设置"字体系列"为"方正综艺简体"、"字体大小"为50.58点、"行距"为"自动"、"设置所选字符的字距调整"为0、"颜色"为深橙色(RGB参数值为255、156、0),如图7-134所示。

图7-132 扩展选区

图7-133 填充选区

图7-134 设置字符选项

● **STEP 06** 输入相应文本并调整至合适位置,效果如图7-135所示。

● **STEP 07** 在"图层"面板中,按住Ctrl键的同时,用鼠标左键单击"女神"文字图层左侧的图层缩览图,调出选区。选择"选择"|"修改"|"扩展"命令,在弹出的"扩展选区"对话框中,设置"扩展量"为20像素,单击"确定"按钮扩展选区,效果如图7-136所示。

● **STEP 08** 在"图层"面板下方单击"创建新图层"按钮,为选区填充前景色,并将"图层 3"图层拖曳至"女神"文字图层下方,效果如图7-137所示。

图7-135 输入文本

图7-136 扩展选区

图7-137 填充选区

◉ **STEP 09** 选区工具箱中的横排文字工具，在"字符"面板中，设置"字体系列"为Franklin Gothic Heavy、"字体大小"为36点、"行距"为"自动"、"设置所选字符的字距调整"为0、"颜色"为白色（RGB参数值均为255），如图7-138所示。

◉ **STEP 10** 输入相应文本并调整至合适位置，效果如图7-139所示。

图7-138　设置字符各选项　　　　图7-139　输入文本

◉ **STEP 11** 在文字工具属性栏中单击"创建文字变形"按钮，在弹出的"变形文字"对话框中，❶设置"样式"为"波浪"；❷设置"弯曲"为+50%、"水平扭曲"为0、"垂直扭曲"为0；❸选中"水平"单选按钮，如图7-140所示。

◉ **STEP 12** 单击"确定"按钮变形文字，效果如图7-141所示。

图7-140　设置变形文字　　　　图7-141　变形文字

◉ **STEP 13** 用与上同样的方法，在图像编辑窗口中的适当位置输入相应文本内容，并创建文字变形，效果如图7-142所示。

◉ **STEP 14** 选取工具箱中的矩形工具，在工具属性栏中设置"选择工具模式"为"形状"、"填充"为深褐色（RGB参数值分别为70、1、29）、"描边"为无，在图像编辑窗口中绘制一个矩形，得到"矩形1"图层，效果如图7-143所示。

◉ **STEP 15** 选取工具箱中的直接选择工具，在图像编辑窗口中，选中"矩形1"图层所对应的图像，用鼠标左键拖曳图像左下角和右下角的两个锚点分别至合适位置，效果如图7-144所示。

图7-142　输入文本并变形　　　图7-143　绘制矩形　　　图7-144　拖曳锚点

- **STEP 16** 选取工具箱中的横排文字工具，选择"窗口"|"字符"命令，在弹出的"字符"面板中，❶设置"字体系列"为"黑体"、"字体大小"为16点、"行距"为"自动"、"设置所选字符的字距调整"为0、"颜色"为白色（RGB参数值均为255）；❷激活仿粗体图标，如图7-145所示。
- **STEP 17** 输入相应文本并调整至合适位置，效果如图7-146所示。
- **STEP 18** 在"字符"面板中，❶设置"字体系列"为"黑体"、"字体大小"为10点、"行距"为"自动"、"设置所选字符的字距调整"为0、"颜色"为深褐色（RGB参数值分别为70、1、29）；❷激活仿粗体图标，如图7-147所示。

图7-145　设置字符选项　　　图7-146　输入文本　　　图7-147　设置字符选项

- **STEP 19** 输入相应文本并调整至合适位置，效果如图7-148所示。
- **STEP 20** 在"字符"面板中，❶设置"字体系列"为"黑体"、"字体大小"为10点、"行距"为"16点"、"设置所选字符的字距调整"为0、"颜色"为黑色（RGB参数值均为255）；❷激活下划线图标，如图7-149所示。
- **STEP 21** 输入相应文本并调整至合适位置，效果如图7-150所示。
- **STEP 22** 选取工具箱中的圆角矩形工具，在工具属性栏中设置"选择工具模式"为"形状"、"填充"为红褐色（RGB参数值分别为197、50、40）、"描边"为无、"半径"为100像素，在图像编辑

窗口中绘制一个圆角矩形，得到"圆角矩形1"图层。按Ctrl+T组合键，调出变换控制框，适当调整图像大小及位置，效果如图7-151所示。

◉ **STEP 23** 在"图层"面板中，选中"圆角矩形1"图层，按Ctrl+J组合键，复制得到"圆角矩形1拷贝"图层。选取工具箱中的圆角矩形工具，在工具属性栏中将"填充"更改为红色（RGB参数值分别为226、74、63），用移动工具将圆角矩形调整至合适位置，效果如图7-152所示。

◉ **STEP 24** 在图像编辑窗口中，按住Alt+Shift键的同时，水平拖曳"圆角矩形1"图层所对应的圆角矩形至合适位置，得到"圆角矩形1拷贝2"图层。选取工具箱中的圆角矩形工具，在工具属性栏中将"填充"更改为橙色（RGB参数值为254、212、14)，效果如图7-153所示。

图7-148 输入文本

图7-149 设置字符选项

图7-150 输入文本

图7-151 绘制圆角矩形

图7-152 复制更改填充

图7-153 复制更改填充

◉ **STEP 25** 在"图层"面板中，选中"圆角矩形1拷贝2"图层，按Ctrl+J组合键，复制得到"圆角矩形1拷贝3"图层。选取工具箱中的圆角矩形工具，在工具属性栏中将"填充"更改为黄色（RGB参数值分别为255、255、0），用移动工具将圆角矩形调整至合适位置，效果如图7-154所示。

◉ **STEP 26** 选取工具箱中的横排文字工具，选择"窗口"|"字符"命令，在弹出的"字符"面板中，❶设置"字体系列"为"黑体"、"字体大小"为14点、"行距"为"自动"、"设置所选字符的字距调整"为0、"颜色"为白色（RGB参数值均为255）；❷激活仿粗体图标，效果如图7-155所示。

图7-154　复制更改填充　　　　图7-155　设置字符选项

◎ **STEP 27** 输入相应文本并调整至合适位置，效果如图7-156所示。

◎ **STEP 28** 在"字符"面板中，设置"字体系列"为"黑体"、"字体大小"为14点、"行距"为"自动"、"设置所选字符的字距调整"为0、"颜色"为深褐色（RGB参数值分别为70、1、29），激活仿粗体图标，输入相应文本并调整至合适位置，效果如图7-157所示。

图7-156　输入文本　　　　图7-157　输入文本

7.3.3　设计投票活动点缀效果

投票活动页面的设计，是为了吸引用户参与互动，适当添加一些点缀效果，可以很好地达到目的。下面详细介绍设计投票活动点缀效果的方法。其操作步骤如下。

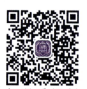

◎ **STEP 01** 按Ctrl+O组合键，打开"皇冠1.psd"素材图像，用移动工具将图像拖曳至图像编辑窗口中的合适位置，并将图层命名为"皇冠1"，效果图7-158所示。

◎ **STEP 02** 按Ctrl+T组合键，调出变换控制框，适当调整图像的角度、大小及位置，效果如图7-159所示。

> **STEP 03** 按Ctrl+O组合键，打开"皇冠 2.psd"素材图像，用移动工具将图像拖曳至图像编辑窗口中的合适位置，并将图层命名为"皇冠2"，效果图7-160所示。

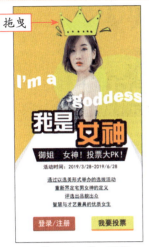
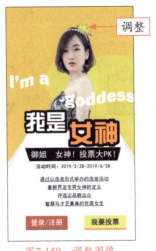

图7-158　导入图像　　　　图7-159　调整图像　　　　图7-160　拖曳图像

> **STEP 04** 按Ctrl+T组合键，调出变换控制框，适当调整图像大小及位置，效果如图7-161所示。
> **STEP 05** 在"图层"面板中，按住Ctrl键的同时，用鼠标左键单击"皇冠 2"图层左侧的图层缩览图，调出选区。选择"选择"|"修改"|"扩展"命令，在弹出的"扩展选区"对话框中，设置"扩展量"为5像素，选择"确定"按钮，为图层扩展选区，效果图7-162所示。
> **STEP 06** 在"图层"面板下方单击"创建新图层"按钮，新建一个"图层4"图层，设置前景色为深褐色（RGB参数值分别为70、1、29），为选区填充前景色，并将"图层4"拖曳至"皇冠2"图层下方，效果如图7-163所示。

图7-161　调整图像　　　　图7-162　扩展选区　　　　图7-163　填充选区

> **STEP 07** 按Ctrl+O组合键，打开"人物.psd"素材图像，用移动工具将图像拖曳至图像编辑窗口中的合适位置，并将图层命名为"人物"，效果图7-164所示。
> **STEP 08** 按Ctrl+T组合键，调出变换控制框，适当调整图像的大小及位置，效果如图7-165所示。

图7-164 导入图像　　图7-165 调整图像

- **STEP 09** 选取工具箱中的自定形状工具，在工具属性栏中设置"选择工具模式"为"形状"、"填充"为黄色（RGB参数值分别为255、255、0）、"描边"为无、"形状"为"星爆"，在图像编辑窗口中绘制一个自定形状，得到"形状2"图层，适当调整位置及大小，效果如图7-166所示。
- **STEP 10** 在图像编辑窗口中，按住Alt键的同时，拖曳"形状2"图层所对应的图像至合适位置，复制得到"形状2拷贝"图层，效果如图7-167所示。至此，完成投票活动H5页面设计。

图7-166 绘制自定形状　　图7-167 拖曳复制图像

| 章前知识导读 |

随着互联网时代的加速进步，各大互联网络平台，如微博、头条号、论坛、公众号等，已经成为信息传播的主要媒介。互粉增粉是为了让平台影响力加大，传播范围更广。本章主要介绍互粉增粉类H5广告设计方法。

第8章 互粉增粉：游戏红包的H5广告设计

| 新手重点索引 |

▶ **游戏程序**：掌握小游戏的H5页面设计
▶ **摄影论坛**：掌握旅行相册的H5页面设计
▶ **微信增粉**：掌握口令红包的H5页面设计

| 效果图片欣赏 |

8.1 游戏程序：掌握小游戏的H5页面设计

小游戏是互联网市场一直不可或缺的一项设计，尤其伴随着最近微信小程序的兴起，让小游戏程序的开发又赢来了第二春。

本实例的最终效果如图8-1所示。

图8-1 实例效果

素材文件	素材\第8章\城堡.psd，，飞机.psd、飞龙标志.psd
效果文件	效果\第8章\掌握小游戏H5页面设计.psd、掌握小游戏H5页面设计.jpg

8.1.1 设计小游戏背景底纹效果

小游戏的开发设计，要考虑多重因素，例如背景效果，就得根据游戏针对的不同人群来进行设计。下面详细介绍设计小游戏背景底纹效果的方法。其操作步骤如下。

扫码看视频

> **STEP 01** 选择"文件"|"新建"命令，弹出"新建文档"对话框，❶设置"名称"为"掌握小游戏H5页面设计"、"宽度"为1080像素、"高度"为1920像素、"分辨率"为300像素/英寸、"颜色模式"为"RGB颜色"、"背景内容"为"白色"，如图8-2所示；❷单击"创建"按钮，新建一个空白图像。

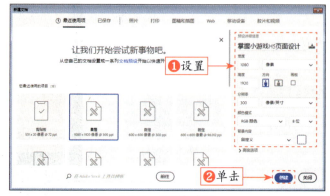

图8-2 设置各选项

● **STEP 02** 展开"图层"面板，新建"图层1"图层，设置前景色为淡青色（RGB参数值为242、246、244），为"图层1"图层填充淡青色，效果如图8-3所示。

● **STEP 03** 选择"滤镜"|"杂色"|"添加杂色"命令，弹出"添加杂色"对话框，设置"数量"为6.3%，选中"高斯分布"单选按钮和"单色"复选框，单击"确定"按钮，即可为图像添加杂色，效果如图8-4所示。

图8-3 填充颜色　　　　　　　　图8-4 添加杂色

● **STEP 04** 选择"滤镜"|"模糊"|"动感模糊"命令，弹出"动感模糊"对话框，设置"角度"为0度、"距离"为1725像素，如图8-5所示。

● **STEP 05** 单击"确定"按钮，即可应用"动感模糊"滤镜，效果如图8-6所示。

图8-5 设置各参数　　　　　　　　图8-6 添加"动感模糊"滤镜

8.1.2 设计小游戏界面按钮效果

小游戏界面除了背景、文本信息外，更多的是交互设计按钮。下面详细介绍制作小游戏界面按钮效果的方法。其操作步骤如下。

扫码看视频

● **STEP 01** 选取工具箱中的圆角矩形工具，在工具属性栏中设置"选择工具模式"为"形状"、"填充"为白色（RGB参数值均为255）、"描边"为黑色、"像素"为2、"圆角半径"为20像素，在图像编辑窗口中绘制一个圆角矩形，得到"圆角矩形1"图层，效果如图8-7所示。

● **STEP 02** 展开"图层"面板，选择"圆角矩形 1"图层，栅格化图层。选取工具箱中的橡皮擦工具，在工具属性栏中设置"模式"为"画笔"、"大小"为125像素、"硬度"为100%、"不透明度"为100%、"流量"为100%、"平滑"为0，擦除圆角矩形的左上角，效果如图8-8所示。

● **STEP 03** 按Ctrl+T组合键，调出变换控制框，适当调整图像位置及大小，效果如图8-9所示。

　　图8-7　绘制圆角矩形　　　　　　图8-8　擦除图像　　　　　图8-9　调整图像大小及位置

● **STEP 04** 选取工具箱中的横排文字工具，选择"窗口"|"字符"命令，在弹出的"字符"面板中，设置"字体系列"为"黑体"、"字体大小"为9.2点、"行距"为"自动"、"设置所选字符的字距调整"为0、"颜色"为黑色（RGB参数值均为0），如图8-10所示。

● **STEP 05** 输入相应文本并调整至合适位置，效果如图8-11所示。

● **STEP 06** 选取工具箱中的钢笔工具，在工具属性栏中设置"选择工具模式"为"形状"、"填充"为白色（RGB参数值均为255）、"描边"为黑色（RGB参数值均为0）、"像素"为0.5点，在图像编辑窗口中绘制一个如图8-12所示的不规则图形，并按Enter确认形状；按Ctrl+T组合键，调出变换控制框，适当调整图像大小及位置，效果如图8-12所示。

　　图8-10　设置各选项　　　　　　图8-11　输入文本　　　　　图8-12　绘制调整不规则形状

● **STEP 07** 选取工具箱中的钢笔工具，在工具属性栏中设置"选择工具模式"为"形状"、"填充"为黑色（RGB参数值均为0）、"描边"为无，在图像编辑窗口中绘制一个如图8-13所示的不规则图形，并按Enter确认形状，得到"形状 2"图层。

- **STEP 08** 在钢笔工具属性栏中设置"模式"为"形状"、"填充"为无、"描边"为黑色(RGB参数值均为0)、"像素"为2,在图像编辑窗口中绘制3个方向的线条,并按Enter键确认形状,得到"形状 3""形状 4""形状 5"3个图层,效果如图8-14所示。
- **STEP 09** 展开"图层"面板,按住Shift键的同时,用鼠标左键单击"形状 2""形状 3""形状 4""形状 5"4个图层,按Ctrl+G组合键,将所选图层编组,命名为"喇叭"图层。并按Ctrl+T组合键,调出变换控制框,适当调整图像大小及位置,效果如图8-15所示。

图8-13 绘制不规则图形　　　图8-14 绘制线条　　　图8-15 调整图像大小及位置

- **STEP 10** 选择"圆角矩形 1"图层,按住Alt键的同时,用鼠标左键拖动所选图层至合适位置,复制得到"圆角矩形 1 拷贝"图层。选择"圆角矩形 1 拷贝"图层,按Ctrl+T组合键,调出变换控制框,在图像编辑窗口中适当调整图像位置及大小,效果如图8-16所示。
- **STEP 11** 选择"圆角矩形 1 拷贝"图层,按住Alt键的同时,用鼠标左键拖动所选图层至图层上方,复制得到"圆角矩形 1 拷贝 2"图层,选择"圆角矩形 1 拷贝 2"图层,按Ctrl+T组合键,调出变换控制框,在图像编辑窗口中适当调整图像位置及大小,效果如图8-17所示。
- **STEP 12** 按住Shift键的同时,用鼠标左键单击"圆角矩形 1 拷贝""圆角矩形 1 拷贝 2"图层,按住Alt键的同时,用鼠标左键拖动所选图层至合适位置,得到两个"圆角矩形 1 拷贝 3"图层,按Ctrl+T组合键,调出变换控制框,适当调整图像大小及位置,效果如图8-18所示。

图8-16 复制调整图像　　　图8-17 复制调整图像　　　图8-18 复制调整图像

◎ **STEP 13** 按住Shift键的同时，用鼠标左键单击两个"圆角矩形 1 拷贝 3"图层。然后按住Alt键的同时，用移动工具拖曳所选图层中的图像至合适位置，得到两个"圆角矩形 1 拷贝 4"图层。按Ctrl+T组合键，调出变换控制框，适当调整图像大小及位置，效果如图8-19所示。

◎ **STEP 14** 按住Ctrl键的同时，单击"圆角矩形 1 拷贝 2"图层缩览图，使其载入选区，选择"编辑"|"填充"命令，将图像填充为浅褐色（RGB参数值分别为212、209、209），并按Ctrl+D组合键取消选区，效果如图8-20所示。

◎ **STEP 15** 按住Ctrl键的同时，单击"圆角矩形 1 拷贝 4"图层右侧的图层缩览图，使其载入选区，并填充"颜色"为红色（RGB参数值分别为255、0、0），按Ctrl+D组合键取消选区，效果如图8-21所示。

图8-19　复制调整图像　　　　图8-20　填充图像　　　　图8-21　填充图像

◎ **STEP 16** 选取工具箱中的横排文字工具，选择"窗口"|"字符"命令，在弹出的"字符"面板中，设置"字体系列"为"黑体"、"字体大小"为11.65点、"行距"为"自动"、"设置所选字符的字距调整"为0、"颜色"为黑色（RGB参数值均为0），如图8-22所示。

◎ **STEP 17** 输入相应文本并调整至合适位置，效果如图8-23所示。

◎ **STEP 18** 选取工具箱中的自定义形状工具，在工具属性栏中设置"模式"为"形状"、"填充"为红色（RGB参数值分别为255、0、0）、"描边"为无、"形状"为心形♥，在图像编辑窗口中绘制一个红色爱心，并将图层命名为"爱心"，效果如图8-24所示。

图8-22　设置字符选项　　　　图8-23　输入文本　　　　图8-24　绘制爱心

> **专家指点** 在Photoshop CC 2018工作界面中，使用自定形状工具 可以通过设置不同的形状来绘制形状路径或图形，在"自定形状"拾色器中有大量的特殊形状可供用户选择。

● **STEP 19** 选取工具箱中的横排文字工具，选择"窗口"|"字符"命令，在弹出的"字符"面板中，设置"字体系列"为"黑体"、"字体大小"为11.65点、"行距"为"自动"、"设置所选字符的字距调整"为0、"颜色"为黑色（RGB参数值均为0），如图8-25所示。

● **STEP 20** 输入相应文本并调整至合适位置，效果如图8-26所示。

图8-25　设置字符选项　　　图8-26　输入文本

● **STEP 21** 在"字符"面板中，设置"字体系列"为"黑体"、"字体大小"为11.65点、"行距"为"自动"、"设置所选字符的字距调整"为0、"颜色"为白色（RGB参数值均为255），如图8-27所示。

● **STEP 22** 输入相应文本并调整至合适位置，效果如图8-28所示。

> **专家指点** 在Photoshop CC 2018工作界面中，"字符"面板中有以下几个主要的属性选项。
> ➢ 字体：在该选项列表框中可以选择字体。
>
> ➢ 字体大小：可以选择字体的大小。
> ➢ 字距微调：用来调整两个字符之间的距离。
> ➢ 水平缩放/垂直缩放：水平缩放用于调整字符宽度，垂直缩放用于调整字符高度。

图8-27　设置字符选项　　　图8-28　输入文本

8.1.3 设计小游戏素材插件效果

扫码看视频

小游戏界面除了背景、文本信息以及交互按钮的设计外，一些素材图像插件也是提高界面设计档次的关键因素。下面详细介绍设计小游戏素材插件效果的方法。其操作步骤如下。

- **STEP 01** 按Ctrl＋O组合键，打开"城堡.psd"素材图像，用移动工具将图像拖曳至背景图像编辑窗口中，按Ctrl＋T组合键，调出变换控制框，适当调整图像大小及位置，效果如图8-29所示。
- **STEP 02** 按Ctrl＋O组合键，打开"飞机.psd"素材图像，用移动工具将图像拖曳至背景图像编辑窗口中，得到"飞机"图层。按Ctrl＋T组合键，调出变换控制框，适当调整图像大小及位置，效果如图8-30所示。
- **STEP 03** 按Ctrl＋O组合键，打开"飞龙标志.psd"素材图像，用移动工具将图像拖曳至背景图像编辑窗口中。按Ctrl＋T组合键，调出变换控制框，适当调整图像大小及位置，效果如图8-31所示。

图8-29　导入并调整图像

图8-30　导入并调整图像

图8-31　导入并调整图像

- **STEP 04** 展开"图层"面板，用鼠标左键双击"飞机"图层，弹出"图层样式"对话框，❶选中"投影"复选框；❷设置"混合模式"为"正片叠底"、"不透明度"为23%、"角度"为90度、"距离"为7像素、"扩展"为15%、"大小"为3像素，如图8-32所示。
- **STEP 05** 单击"确定"按钮，即可应用图层样式，效果如图8-33所示。
- **STEP 06** 选取工具箱中的横排文字工具，选择"窗口"|"字符"命令，在弹出的"字符"面板中，❶设置"字体系列"为"黑体"、"字体大小"为14.6点、"行距"为"自动"、"设置所选字符的字距调整"为50、"颜色"为深红色（RGB参数值分别为187、28、34）；❷输入相应文本，并调整至合适的位置，效果如图8-34所示。
- **STEP 07** 在"字符"面板中，❶设置"字体系列"为"黑体"、"字体大小"为7.91点、"行距"为"自动"、"设置所选字符的字距调整"为0、"颜色"为深红色（RGB参数值分别为187、28、34）；❷输入相应文本，并调整至合适的位置，效果如图8-35所示。
- **STEP 08** 在"字符"面板中，❶设置"字体系列"为"黑体"、"字体大小"为16点、"行距"为30

点、"设置所选字符的字距调整"为0、"颜色"为黑色（RGB参数值均为0）；❷输入相应文本，并调整至合适的位置，效果如图8-36所示。至此，完成小游戏H5页面设计。

图8-32 设置图层样式参数

图8-33 应用图层样式

图8-34 输入文本

图8-35 输入文本

图8-36 输入文本

8.2 摄影论坛：掌握旅行相册的H5页面设计

摄影论坛是摄影爱好者发布自己的原创摄影作品的一个平台，每位爱好者都希望自己的作品能够得到更多人的欣赏，那么最直接的方式就是增长粉丝，而一个好的旅行相册集的设计就是吸引路人转粉的关键点。

本实例最终效果如图8-37所示。

图8-37 实例效果

素材文件	素材\第8章\旅行照片.psd
效果文件	效果\第8章\掌握旅行相册H5页面设计.psd、掌握旅行相册H5页面设计.jpg

8.2.1 设计旅行相册颗粒背景效果

旅行相册设计的重点在于突出主题照片，不能用过多的修饰掩盖掉主题的吸引力。下面详细介绍设计旅行相册颗粒背景效果的方法。其操作步骤如下。

扫码看视频

● **STEP 01** 选择"文件"|"新建"命令，弹出"新建文档"对话框，❶设置"名称"为"掌握旅行相册H5页面设计"、"宽度"为1080像素、"高度"为1920像素、"分辨率"为300像素/英寸、"颜色模式"为"RGB颜色"、"背景内容"为"白色"，如图8-38所示；❷单击"创建"按钮，新建一个空白图像。

图8-38 设置各选项

● **STEP 02** 展开"图层"面板，新建"图层1"图层，设置前景色为淡黄色（RGB参数值为255、250、240），为"图层1"图层填充淡黄色，效果如图8-39所示。

● **STEP 03** 选择"滤镜"|"杂色"|"添加杂色"命令，弹出"添加杂色"对话框，设置"数量"为6.3%，选中"高斯分布"单选按钮，单击"确定"按钮，即可为图像添加杂色，效果如图8-40所示。

图8-39 填充颜色　　　　　　　　图8-40 添加杂色

> **专家指点**
>
> 在Photoshop中新建图层的方式有很多,以下列举了4种常用的方法。
> ➤ 按钮:单击"图层"面板底部的"创建新图层"按钮,即可新建图层。
> ➤ 快捷键:按Ctrl+J组合键,即可快速复制选中的图层,得到一个新图层。
> ➤ 运用"通过拷贝的图层"命令:如果在图像中创建了选区,则可以在选区内单击鼠标右键,在弹出的快捷菜单中选择"通过拷贝的图层"命令,即可将选区内的图像复制到一个新的图层中。
> ➤ 运用"通过剪切的图层"命令:在图像中创建了选区后,可以在选区内单击鼠标右键,在弹出的快捷菜单中选择"通过剪切的图层"命令,即可将选区内的图像剪切到一个新的图层中。

8.2.2 设计旅行相册文字信息效果

扫码看视频

旅行相册的文字信息,可以是时间、地点、人物介绍,也可以是自己对旅行中所见所闻所的感慨。下面详细介绍设计旅行相册文字信息效果的方法。其操作步骤如下。

- **STEP 01** 选取工具箱中的横排文字工具,选择"窗口"|"字符"命令,在弹出的"字符"面板中,设置"字体系列"为"叶根友毛笔行书2.0版"、"字体大小"为30点、"行距"为22.03、"设置所选字符的字距调整"为50、"颜色"为暗蓝色(RGB参数值为0、101、183),如图8-41所示。
- **STEP 02** 输入相应文本并调整至合适位置,效果如图8-42所示。

> **专家指点**
>
> 在Photoshop CC 2018工作界面中,文字的属性主要是在"字符"面板中进行设置,包括字体、字体大小、字符间距和文字倾斜等属性。

- **STEP 03** 在"字符"面板中,设置"字体系列"为"宋体"、"字体大小"为10点、"行距"为22.03点、"设置所选字符的字距调整"为50、"颜色"为暗蓝色(RGB参数值分别为0、101、183),如图8-43所示。
- **STEP 04** 输入相应文本并调整至合适位置,效果如图8-44所示。
- **STEP 05** 在"字符"面板中,设置"字体系列"为"宋体"、"字体大小"为10点、"行距"为"自动"、"设置所选字符的字距调整"为50、"颜色"为暗蓝色(RGB参数值分别为0、101、183),如图8-45所示。
- **STEP 06** 输入相应文本并调整至合适位置,效果如图8-46所示。

图8-41　设置字符选项

图8-42　输入文本

图8-43　设置字符选项

图8-44　输入文本

图8-45　设置字符选项

图8-46　输入文本

● **STEP 07** 在"字符"面板中，设置"字体系列"为"黑体"、"字体大小"为16点、"行距"为22.03点、"设置所选字符的字距调整"为50、"颜色"为白色（RGB参数值均为255），如图8-47所示。

● **STEP 08** 输入相应文本并调整至合适位置，效果如图8-48所示。

图8-47　设置字符选项

图8-48　输入文本

8.2.3 设计旅行相册照片装饰效果

扫码看视频

旅行相册的设计与制作，是与照片分不开的，作为设计页面的照片，一定要突出这次旅行的主题，并且能够与页面相互映衬，从而提升整个页面的视觉效果。下面详细介绍制作旅行相册照片装饰效果的方法。其操作步骤如下。

● **STEP 01** 选取工具箱中的矩形工具，在属性工具栏中设置"选择工具模式"为"形状"、"填充"为浅蓝色（RGB参数值分别为126、206、244）、"描边"为白色（RGB参数值均为255）、"像素"为1，在图像编辑窗口中绘制一个矩形，得到"矩形1"图层，效果如图8-49所示。

● **STEP 02** 展开"图层"面板，选择"矩形1"图层，选择"窗口"|"属性"命令，调出"实时形状属性"面板，在面板中将"矩形1"图层4个角的半径均设为83像素，效果如图8-50所示。

图8-49 绘制矩形

图8-50 调整图像

● **STEP 03** 在"图层"面板中，双击"矩形1"图层，在弹出的"图层样式"对话框中，❶选中"投影"复选框；❷设置"混合模式"为"正片叠底"、"不透明度"为32%、"角度"为120度、"距离"为12像素、"扩展"为8%，如图8-51所示。

● **STEP 04** 单击"确定"按钮应用图层样式，效果如图8-52所示。

图8-51 设置各参数

图8-52 应用图层样式

● **STEP 05** 按Ctrl+O组合键，打开"旅行照片.psd"素材，用移动工具将图像拖曳至图像编辑窗口中适当的位置，并将图层命名为"旅行照片"，效果如图8-53所示。

● **STEP 06** 按Ctrl+T组合键调出变换控制框，适当调整图像大小及位置，效果如图8-54所示。

图8-53 拖曳图像　　　　　图8-54 调整图像

● **STEP 07** 展开"图层"面板，选择"旅行照片"图层，在"图层"面板下方，单击"添加矢量蒙版"按钮，为图层添加一个蒙版，效果如图8-55所示。

● **STEP 08** 将"前景色"设置为"黑色"（RGB参数值均为0），"背景色"设置为"白色"（RGB参数值均为255），单击"旅行照片"图层新建的图层蒙版缩览图，选取工具箱中的渐变工具，选择前景色到背景色的渐变。在图像编辑窗口中，将渐变从下方拖曳至上方，为蒙版添加渐变，效果如图8-56所示。至此，完成旅行相册H5页面设计。

 在Photoshop CC 2018工作界面中，蒙版突出的作用就是屏蔽，无论是什么样的蒙版，都可以对图像的某些区域起到屏蔽作用。

图8-55 添加蒙版　　　　　图8-56 绘制蒙版渐变

8.3 微信增粉：掌握口令红包的H5页面设计

微信平台已经成为很多大咖、网红以及微商传播信息的媒介，在固有的粉丝群体上，如何实现快速增粉，就是本节要学习的：利用微信口令红包实现快速增粉。

本实例的最终效果如图8-57所示。

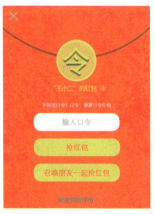

图8-57　实例效果

素材文件	素材\第8章\手机界面.jpg
效果文件	效果\第8章\掌握口令红包H5页面设计.psd、掌握口令红包H5页面设计.jpg

8.3.1 设计口令红包页面效果

口令红包的设计风格，是用红、黄两种暖色来表达群众抢红包时的热烈、兴奋之情。下面详细介绍设计口令红包页面效果的方法。其操作步骤如下。

扫码看视频

● **STEP 01** 选择"文件"|"新建"命令，弹出"新建文档"对话框，❶设置"名称"为"掌握口令红包H5页面设计"、"宽度"为1080像素、"高度"为1920像素、"分辨率"为300像素/英寸、"颜色模式"为"RGB颜色"、"背景内容"为"白色"，如图8-58所示；❷单击"创建"按钮，新建一个空白图像。

图8-58　设置各选项

● **STEP 02** 选取工具箱中的圆角矩形工具,在工具属性栏中设置"选择工具模式"为"形状"、"填充"为红色(RGB参数值为分别253、0、0)、"描边"为无、"半径"为10像素,在图像编辑窗口中绘制一个圆角矩形,并在属性栏中修改"W"为938像素、"H"为1250像素,效果如图8-59所示。

● **STEP 03** 选取工具箱中的钢笔工具,在工具属性栏中设置"选择工具模式"为"形状"、"填充"为红色(RGB参数值为253、0、0)、"描边"为无,在图像编辑窗口中绘制一个如图8-60所示的形状。

图8-59 绘制圆角矩形　　　　图8-60 绘制形状

专家指点 在Photoshop CC 2018工作界面中,钢笔工具 可以创建直线和平滑流畅的曲线,形状的轮廓称为路径,通过编辑路径的锚点,可以很方便地改变路径的形状。

● **STEP 04** 按Enter键确定形状绘制,得到"形状1"图层。

● **STEP 05** 展开"图层"面板,双击"形状1"图层,弹出"图层样式"对话框,❶选中"投影"复选框;❷设置"混合模式"为"正片叠底"、"投影颜色"为"黑色"(RGB参数值均为0)、"不透明度"为15%、"角度"为90度、"距离"为11像素、"扩展"为100%、"大小"为3像素,如图8-61所示。

● **STEP 06** 单击"确定"按钮即可应用图层样式,效果如图8-62所示。

图8-61 设置图层样式　　　　图8-62 应用图层样式

- **STEP 07** 选取工具箱中的椭圆工具,在工具属性栏中设置"填充"为无、"描边"为亮黄色(RGB参数值分别为255、255、0)、"描边宽度"为10像素,在图像编辑窗口中绘制一个正圆,得到"椭圆1"图层,效果如图8-63所示。
- **STEP 08** 复制"椭圆1"图层,得到"椭圆1 拷贝"图层,适当调整其大小,并在"属性"面板中,设置"填充"为暗黄色(RGB参数值分别为251、218、47)、"描边"为无,效果如图8-64所示。

图8-63 绘制正圆 图8-64 复制调整图像

- **STEP 09** 双击"椭圆1拷贝"图层,弹出"图层样式"对话框,❶选中"斜面和浮雕"复选框;❷设置"样式"为"内斜面"、"方法"为平滑、"深度"为100%、"方向"为"上"、"大小"为5像素、"角度"为90度、"高度"为32度、"高光模式"为"滤色"、"不透明度"为50%、"阴影模式"为"正片叠底"、"阴影颜色"为暗黄色(RGB参数值分别为251、218、47)、"不透明度"为50%,如图8-65所示。
- **STEP 10** 单击"确定"按钮即可添加图层样式,效果如图8-66所示。

> **专家指点** 这里介绍几种与创建椭圆选框有关的技巧:按Shift+M组合键,可快速选择椭圆选框工具;按Shift键,可创建正圆选区;按Alt键,可创建以起点为中心的椭圆选区;按Alt+Shift组合键,可创建以起点为中心的正圆选区。

图8-65 设置图层样式 图8-66 添加图层样式

- **STEP 11** 选取工具箱中的横排文字工具，在"字符"面板中，❶设置"字体系列"为"黑体"、"字体大小"为43.78、"行距"为68.39、"颜色"为亮黄色（RGB参数值分别为255、255、0）、"字距"为50；❷激活仿粗体图标；❸在图像编辑窗口中输入文字，适当调整图像位置，效果如图8-67所示。
- **STEP 12** 单击"图层"面板底部的"添加图层样式"按钮，并在弹出的列表框中选择"投影"选项，打开"图层样式"对话框，设置"混合模式"为"正片叠底"、"阴影颜色"为黑色（RGB参数值均为0）、"不透明度"为46%、"角度"为90、"距离"为10像素、"扩展"为0、"大小"为2像素，单击"确定"按钮即可添加图层样式，效果如图8-68所示。

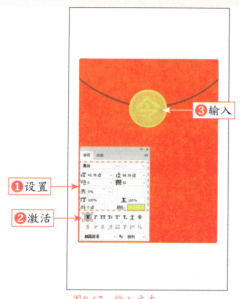

图8-67　输入文本　　　　　　　　　图8-68　添加图层样式

8.3.2　设计口令红包按钮效果

口令红包的按钮设计，是为了告诉人们下一步应该做什么。下面详细介绍设计口令红包按钮效果的方法。其操作步骤如下。

- **STEP 01** 选取工具箱中的横排文字工具，选择"窗口"|"字符"命令，在"字符"面板中，❶设置"字体系列"为"方正细黑一简体"、"字体大小"为10.79点、"行距"为16.86点、"设置所选字符的字距调整"为-200、"颜色"为亮黄色（RGB参数值分别为255、255、0）；❷激活仿粗体图标，如图8-69所示。
- **STEP 02** 输入相应文本并适当调整位置，效果如图8-70所示。
- **STEP 03** 选取工具箱中的椭圆工具，在工具属性栏中设置"填充"为无、"描边"为亮黄色（RGB参数值分别为255、255、0）、"描边宽度"为2像素，在图像编辑窗口中绘制一个正圆，如图8-71所示。
- **STEP 04** 展开"图层"面板，复制"令"文字图层，得到"令 拷贝"文字图层，在文字属性栏中设置"字体大小"为7.7点，用移动工具将其移动至合适位置，然后右键单击图层右侧的"指示图层效果"按钮，在弹出的列表框中选择"清除图层样式"，如图8-72所示。

第8章 互粉增粉：游戏红包的H5广告设计

图8-69 设置字符选项　　　图8-70 输入文本　　　图8-71 绘制正圆

- **STEP 05** 选取工具箱中的横排文字工具，在"字符"面板中，❶设置"字体系列"为"方正细黑一简体"、"字体大小"为7.65点、"行距"为11.95点、"设置所选字符的字距调整"为-100、"颜色"为白色（RGB参数值分别为255、255、255）；❷激活仿粗体图标，如图8-73所示。
- **STEP 06** 输入相应文本并适当调整位置，效果如图8-74所示。

> **专家指点**　在Photoshop CC 2018工作界面中，"图层"面板是进行图层编辑操作时必不可少的工具。"图层"面板显示了当前图像的图层信息，从中可以调节图层叠放顺序、图层透明度以及图层混合模式等参数，几乎所有的图层操作都可以通过它来实现。选择"窗口"|"图层"命令，即可在工作区中显示"图层"面板。

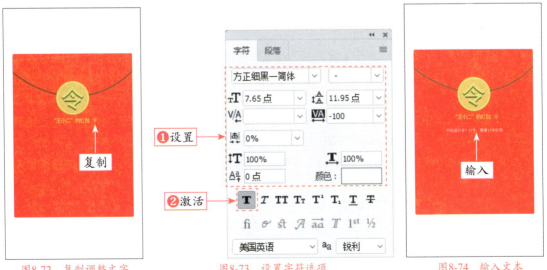

图8-72 复制调整文字　　　图8-73 设置字符选项　　　图8-74 输入文本

- **STEP 07** 选取工具箱中的圆角矩形工具，在工具属性栏中设置"填充"为白色（RGB参数值均为255）、"描边"为无、"半径"为46像素，在图像编辑窗口中绘制一个圆角矩形，效果如图8-75所示。

> **STEP 08** 选取工具箱中的横排文字工具,在"字符"面板中,❶设置"字体系列"为"方正细黑一简体"、"字体大小"为12.16点、"行距"为26.79点、"设置所选字符的字距调整"为-100、"颜色"为灰色(RGB参数值为195、192、192);❷激活仿粗体图标;❸在图像编辑窗口中输入相应文本,并适当调整位置,如图8-76所示。

> **STEP 09** 选取工具箱中的圆角矩形工具,在工具属性栏中设置"填充"为亮黄色(RGB参数值为255、255、0)、"描边"为无、"半径"为46像素,在图像编辑窗口中绘制一个圆角矩形,效果如图8-77所示。

图8-75　绘制圆角矩形　　　　　图8-76　输入文本　　　　　图8-77　绘制圆角矩形

> **STEP 10** 选取工具箱中的横排文字工具,在"字符"面板中,❶设置"字体系列"为"方正细黑一简体"、"字体大小"为12.16点、"行距"为26.79点、"设置所选字符的字距调整"为-100、"颜色"为暗红色(RGB参数值为255、38、38);❷激活仿粗体图标;❸在图像编辑窗口中输入相应文本,并适当调整位置,效果如图8-78所示。

> **STEP 11** 选取工具箱中的圆角矩形工具,在工具属性栏中设置"填充"为亮黄色(RGB参数值为255、255、0)、"描边"为无、"半径"为46像素,在图像编辑窗口中绘制一个圆角矩形,效果如图8-79所示。

> **STEP 12** 选取工具箱中的横排文字工具,在"字符"面板中,❶设置"字体系列"为"方正细黑一简体"、"字体大小"为12.16点、"行距"为26.79点、"设置所选字符的字距调整"为-100、"颜色"为暗红色(RGB参数值为255、38、38);❷激活仿粗体图标;❸在图像编辑窗口中输入相应文本,并适当调整位置,效果如图8-80所示。

> **STEP 13** 选取工具箱中的横排文字工具,在"字符"面板中,❶设置"字体系列"为"方正细黑一简体"、"字体大小"为10点、"行距"为22.03点、"设置所选字符的字距调整"为-100、"颜色"为灰色(RGB参数值为173、170、170);❷激活仿粗体图标,效果如图8-81所示。

> **STEP 14** 输入相应文本并适当调整位置,效果如图8-82所示。

在Photoshop CC 2018工作界面中,圆角矩形工具 用来绘制圆角矩形,选取工具箱中的圆角矩形工具,在工具属性栏的"半径"文本框中可以设置圆角半径。

图8-78 输入文本　　　图8-79 绘制圆角矩形　　　图8-80 输入文本

图8-81 设置字符选项　　　图8-82 输入文本

- **STEP 15** 选取工具箱中的钢笔工具，在工具属性栏中设置"填充"为无、"描边"为灰色（RGB参数值为173、170、170），在图像编辑窗口中绘制一个效果如图8-83所示的形状，按Enter键确认绘制，并适当调整形状位置。

- **STEP 16** 选取工具箱中的直线工具，在工具属性栏中设置"选择工具模式"为"形状"、"填充"为灰色（RGB参数值分别为173、170、170）、"粗细"为2像素，在图像的左上角绘制一个直线形状，效果如图8-84所示。

- **STEP 17** 按Ctrl+J组合键，复制直线形状，按Ctrl+T组合键，调出变换控制框，在控制框上单击鼠标右键，在弹出的快捷菜单中选择"水平翻转"命令，效果如图8-85所示。

| 图8-83 绘制形状 | 图8-84 绘制直线 | 图8-85 水平翻转复制直线 |

8.3.3 设计口令红包背景效果

扫码看视频

口令红包在微信中一般以聊天窗口的形式出现，下面详细介绍制作口令红包背景效果的方法。其操作步骤如下。

- **STEP 01** 按Ctrl+O组合键，打开"手机界面.jpg"素材图像，在"图层"面板中，解锁图层，用移动工具将图像拖曳至图像编辑窗口中，将图层命名为"手机界面"。按Ctrl+T组合键，调出变换控制框，适当调整图像大小及位置，效果如图8-86所示。
- **STEP 02** 在"手机界面"图层上方新建一个"黑色不透明"图层，选取工具箱中的矩形选框工具，绘制一个矩形选框，选择"编辑"|"填充"命令，为选框填充黑色（RGB参数值均为0），设置图层的"不透明度"为73%，按Ctrl+D组合键取消选框，效果如图8-87所示。
- **STEP 03** 展开"图层"面板，按住Shift键的同时，选择"手机界面"和"黑色不透明"图层，将两个图层拖曳至最底层锁住的"背景"图层上方，效果如图8-88所示。至此，完成口令红包H5页面设计。

| 图8-86 拖曳图像 | 图8-87 新建图层 | 图8-88 拖曳图层 |

章前知识导读

人才招聘对于每个企业集团都是一个重要环节，常见的招聘方式有企业专场招聘会、校园招聘会等。本章主要介绍招聘求职H5广告设计的方法。

第9章 人才招募：招聘求职的H5广告设计

新手重点索引

▶ 企业招聘：掌握专场招聘会的H5页面设计
▶ 实习招募：掌握校园招聘会的H5页面设计
▶ 应聘求职：掌握个人简历的H5页面设计

效果图片欣赏

9.1 企业招聘：掌握专场招聘会的H5页面设计

企业专场招聘会是为了满足企业的用人需求，一方面补充离职人员和扩大企业规模，另一方面也能够增强企业的竞争优势，同时专场招聘会所招聘的员工，他们的教育背景、工作经历以及思维方式等都不同，可以使企业人力资源更加丰富和全面。

本实例的最终效果如图9-1所示。

图9-1 实例效果

素材文件	素材\第9章\风景照.jpg、标志.psd
效果文件	效果\第9章\掌握专场招聘会H5页面设计.psd、掌握专场招聘会H5页面设计.jpg

9.1.1 设计专场招聘会渐变合成背景效果

在设计背景时，将图片与背景运用渐变合成的效果进行制作，可以使图片与背景更为融洽。下面详细介绍设计专场招聘会渐变合成背景效果的方法。其操作步骤如下。

扫码看视频

STEP 01 选择"文件"|"新建"命令，弹出"新建文档"对话框，❶设置"名称"为"掌握专场招聘会H5页面设计"、"宽度"为1080像素、"高度"为1920像素、"分辨率"为300像素/英寸、"颜色模式"为"RGB颜色"、"背景内容"为"白色"，如图9-2所示；❷单击"创建"按钮，新建一个空白图像。

图9-2 设置各选项

● **STEP 02** 在"图层"面板下方,单击"创建新图层"按钮,新建一个"图层 1"图层。选取工具箱中的渐变工具,打开"渐变编辑器"对话框,❶在渐变条上设置红褐色到褐色的渐变(RGB参数值分别为152、53、44;39、11、1);❷单击"新建"按钮,新建渐变预设,如图9-3所示。

● **STEP 03** 在工具属性栏中设置渐变方式为"线性渐变",在图像编辑窗口中的"图层 1"图层上,由上至下拖动鼠标,为图层填充线性渐变,效果如图9-4所示。

图9-3 新建渐变预设　　　　　图9-4 填充线性渐变

● **STEP 04** 按Ctrl+O组合键,打开"风景照.jpg"素材图像,按Ctrl+J组合键,复制得到"副本"图层,用移动工具将素材图像拖曳至背景图像编辑窗口中,并将图层命名为"风景照",效果如图9-5所示。

● **STEP 05** 按Ctrl+T组合键,调出变换控制框,适当调整图像大小及位置,并按Enter键确认变换,效果如图9-6所示。

图9-5 拖曳图像　　　　　图9-6 调整图像

● **STEP 06** 在"图层"面板中,选中"风景照"图层,单击面板下方的"添加矢量蒙版"按钮,为图层添加蒙版,如图9-7所示。

● **STEP 07** 设置前景色为黑色(RGB参数值均为0),背景色为白色(RGBC参数值均为255),选取工具箱中的渐变工具,打开"渐变编辑器"对话框,❶选择"预设"为"前景色到背景色渐变";❷单击"确定"按钮,选择渐变预设,如图9-8所示。

图9-7 添加矢量蒙版

图9-8 选择渐变预设

- **STEP 08** 在"图层"面板中,单击"风景照"图层中的"图层蒙版缩览图",并选取工具箱中的渐变工具,在工具属性栏中设置渐变方式为"线性渐变",在图像编辑窗口中的"风景照"图像上,由上至下垂直拖曳鼠标至合适位置,为图层蒙版添加线性渐变,效果如图9-9所示。
- **STEP 09** 选择"窗口"|"调整"命令,在弹出的"调整"面板中,单击"创建新的曲线调整图层"按钮,创建一个"曲线1"图层,如图9-10所示。

图9-9 添加线性渐变

图9-10 创建新的曲线调整图层

> **专家指点** 在Photoshop CC 2018工作界面中,"曲线"命令是功能强大的图像校正命令,这个命令可以在图像的整个色调范围调整不同的色调,还可以对图像中的个别颜色通道进行精确的调整。

- **STEP 10** 在"图层"面板中,单击"曲线1"图层缩览图,弹出曲线"属性"面板,在曲线上单击鼠标左键,新建一个控制点,在下方设置"输入"为190、"输出"为255,再次单击曲线,增加一个新的控制点,在下方设置"输入"为10、"输出"为0,效果如图9-11所示。
- **STEP 11** 在"调整"面板中,单击"创建新的自然饱和度调整图层"按钮,创建一个"自然饱和度1"图层,如图9-12所示。
- **STEP 12** 在"图层"面板中,单击"自然饱和度1"图层缩览图,弹出自然饱和度"属性"面板,设置"自然饱和度"为70,"饱和度"为14,效果如图9-13所示。

第9章 人才招募：招聘求职的H5广告设计

图9-11 设置曲线效果　　图9-12 创建新的自然饱和度调整图层　　图9-13 设置自然饱和度效果

> **专家指点**
>
> 在Photoshop CC 2018工作界面中，"自然饱和度"命令可以调整整幅图像或单个颜色分量的饱和度和亮度值。
> - 自然饱和度：在颜色接近最大饱和度时，最大限度地减少修剪，可以防止过度饱和。
> - 饱和度：用于调整所有颜色，而不考虑当前的饱和度。

9.1.2 设计专场招聘会招聘信息边框效果

在设计招聘页面时，为了突出招聘主题，可以制作一个边框效果，将招聘主题置入边框内。下面详细介绍设计专场招聘会招聘信息边框效果的方法。其操作步骤如下。

扫码看视频

● **STEP 01** 选取工具箱中的多边形工具，在工具属性栏中设置"选择工具模式"为"形状"、"填充"为无、"描边"为白色（RGB参数值均为255）、"描边宽度"为6像素、"边"为6，按住Shift键的同时，在图像编辑窗口中的适当位置绘制一个六边形形状，得到"多边形1"图层，效果如图9-14所示。

● **STEP 02** 选取工具箱中的直线工具，在工具属性栏中设置"选择工具模式"为"形状"、"填充"为白色（RGB参数值均为255）、"描边"为无、"粗细"为6像素，在图像编辑窗口中绘制一个直线形状，得到"形状1"图层，效果如图9-15所示。

图9-14 绘制六边形　　　　　　图9-15 绘制直线

- **STEP 03** 在"图层"面板中,选中"形状1"图层,将其栅格化,选取工具箱中的橡皮擦工具,在工具属性栏中设置"硬度"为100%、"不透明度"为100%,适当擦除部分图像,效果如图9-16所示。
- **STEP 04** 选取工具箱中的横排文字工具,选择"窗口"|"字符"命令,在弹出的"字符"面板中,❶设置"字体系列"为"方正细黑—简体"、"字体大小"为55点、"行距"为22.03点、"设置所选字符的字距调整"为0、"颜色"为白色(RGB参数值均为255);❷激活仿粗体图标,如图9-17所示。

图9-16 擦除图像　　　　　图9-17 设置字符选项

- **STEP 05** 输入相应文本并调整至合适位置,效果如图9-18所示。
- **STEP 06** 在"字符"面板中,❶设置"字体系列"为"方正细黑—简体"、"字体大小"为11点、"行距"为22.03点、"设置所选字符的字距调整"为100、"颜色"为白色(RGB参数值均为255);❷激活仿粗体图标,效果如图9-19所示。
- **STEP 07** 输入相应文本并调整至合适位置,效果如图9-20所示。

图9-18 输入文本　　　图9-19 设置字符选项　　　图9-20 输入文本

9.1.3 设计专场招聘会的文字宣传内容

招聘页面的设计除了需要彰显主题外,还需要将一些重要的文字信息标明,例如招聘会的主题、时间、地点等。下面详细介绍设计专场招聘会的文字宣传内容的方法。其操作步骤如下。

扫码看视频

● **STEP 01** 选取工具箱中的横排文字工具，选择"窗口"|"字符"命令，在弹出的"字符"面板中，设置"字体系列"为"方正小标宋简体"、"字体大小"为18点、"行距"为22.03点、"设置所选字符的字距调整"为50、"颜色"为白色（RGB参数值均为255），如图9-21所示。

● **STEP 02** 输入相应文本并调整至合适位置，效果如图9-22所示。

图9-21 设置字符选项　　　　　图9-22 输入文本

● **STEP 03** 在"字符"面板中，❶设置"字体系列"为"方正小标宋简体"、"字体大小"为21.76点、"行距"为19.97点、"设置所选字符的字距调整"为0、"颜色"为白色（RGB参数值均为255）；❷激活仿粗体图标，如图9-23所示。

● **STEP 04** 输入相应文本并调整至合适位置，效果如图9-24所示。

图9-23 设置字符选项　　　　　图9-24 输入文本

● **STEP 05** 在"字符"面板中，设置"字体系列"为"方正中倩简体"、"字体大小"为10点、"行距"为22.03点、"设置所选字符的字距调整"为50、"颜色"为白色（RGB参数值均为255），如图9-25所示。

● **STEP 06** 输入相应文本并调整至合适位置，效果如图9-26所示。

● **STEP 07** 在"字符"面板中，设置"字体系列"为"方正中倩简体"、"字体大小"为6.9点、"行距"为15.2点、"设置所选字符的字距调整"为50、"颜色"为白色（RGB参数值均为255），如图9-27所示。

● **STEP 08** 输入相应文本并调整至合适位置，效果如图9-28所示。

图9-25 设置字符选项　　图9-26 输入文本

图9-27 设置字符选项　　图9-28 输入文本

- **STEP 09** 在"字符"面板中,设置"字体系列"为"方正细黑—简体"、"字体大小"为10点、"行距"为22.03点、"设置所选字符的字距调整"为50、"颜色"为白色(RGB参数值均为255),如图9-29所示。
- **STEP 10** 输入相应文本并调整至合适位置,效果如图9-30所示。

图9-29 设置字符选项　　图9-30 输入文本

- STEP 11 在"字符"面板中,设置"字体系列"为"方正细黑—简体"、"字体大小"为6点、"行距"为22.03点、"设置所选字符的字距调整"为0、"颜色"为白色(RGB参数值均为255),如图9-31所示。
- STEP 12 输入相应文本并调整至合适位置,效果如图9-32所示。

图9-31 设置字符选项　　　　　图9-32 输入文本

- STEP 13 在"字符"面板中,设置"字体系列"为"方正细黑—简体"、"字体大小"为10点、"行距"为16点、"设置所选字符的字距调整"为0、"颜色"为白色(RGB参数值均为255),如图9-33所示。
- STEP 14 输入相应文本并调整至合适位置,效果如图9-34所示。
- STEP 15 按Ctrl+O组合键,打开"标志.psd"素材图像,用移动工具将素材图像拖曳至图像编辑窗口中合适位置,并将"图层"命名为"标志",效果如图9-35所示。

图9-33 设置字符选项　　　图9-34 输入文本　　　图9-35 拖曳图像

- STEP 16 按Ctrl+T组合键,调出变换控制框,适当调整图像位置及大小,并按Enter键确认变换,效果如图9-36所示。
- STEP 17 选取工具箱中的横排文字工具,选择"窗口"|"字符"命令,在弹出的"字符"面板中,❶设置"字体系列"为"方正细黑—简体"、"字体大小"为8点、"行距"为22.03点、"设置所选字符的字距调整"为0、"颜色"为白色(RGB参数值均为255);❷激活仿粗体图标,如图9-37所示。

● **STEP 18** 输入相应文本，并调整至合适位置，效果如图9-38所示。至此，完成专场招聘会的H5页面设计。

图9-36　调整图像　　　　　　图9-37　设置字符选项　　　　　　图9-38　输入文本

9.2 实习招募：掌握校园招聘会的H5页面设计

校园招聘是指企业在学校通过举办招聘会、校园宣讲招募等方式，直接从学校招聘，邀请学生到企业实习并选拔留用。正因为应届毕业生具有对未来抱有憧憬、富有热情、学习能力强、善于接受新事物、可塑性强等特质，吸引了企业的眼球，校园招聘成为企业重要的招聘渠道之一。

本实例的最终效果如图9-39所示。

图9-39　实例效果

素材文件	素材\第9章\蓝色水墨.psd、鸿鹄1.psd、鸿鹄2.psd、卡通人物1.psd、卡通人物2.psd、城市.psd、电话.psd
效果文件	效果\第9章\掌握校园招聘会H5页面设计.psd、掌握校园招聘会H5页面设计.jpg

9.2.1 设计校园招聘会动感模糊背景效果

扫码看视频

校园招聘会招聘的都是洋溢着青春气息、对未来充满希冀的年轻人，所以在设计背景效果时，可以使用动感模糊的效果，让整个页面更加贴近主题气氛。下面详细介绍设计招聘会动感模糊背景效果的方法。其操作步骤如下。

● **STEP 01** 选择"文件"|"新建"命令，弹出"新建文档"对话框，设置"名称"为"掌握校园招聘会H5页面设计"、"宽度"为1080像素、"高度"为1920像素、"分辨率"为300像素/英寸、"颜色模式"为"RGB颜色"、"背景内容"为"白色"，如图9-40所示，单击"创建"按钮，新建一个空白图像。

图9-40　设置各选项

● **STEP 02** 在"图层"面板下方，单击"创建新图层"按钮，新建一个"图层1"图层，设置前景色为灰白色（RGB参数值均为250），为"图层1"图层填充前景色，效果如图9-41所示。

● **STEP 03** 选择"滤镜"|"杂色"|"添加杂色"命令，在弹出的"添加杂色"对话框中，❶设置"数量"为12.5%；❷选中"高斯分布"单选按钮和"单色"复选框，如图9-42所示。

● **STEP 04** 单击"确定"按钮为图层添加杂色，效果如图9-43所示。

图9-41　填充前景色　　　图9-42　设置各选项　　　图9-43　添加杂色

> **专家指点**　在Photoshop CC 2018工作界面中，"添加杂色"里的高斯分布在某一个参数范围内，与平均分布相比，可以让画面对比更强烈，对原图的信息保留得更少。但超过一个阈值的时候，二者对画面影响的差别基本上可以忽略不计了。

> **STEP 05** 选择"滤镜"|"模糊"|"动感模糊"命令,在弹出的"动感模糊"对话框中,设置"角度"为45度、"距离"为2000像素,如图9-44所示。
> **STEP 06** 单击"确定"按钮为图层添加动感模糊,效果如图9-45所示。
> **STEP 07** 按Ctrl+O组合键,打开"蓝色水墨.psd"素材图像,用移动工具将素材图像拖曳至图像编辑窗口中的合适位置,并将图层命名为"蓝色水墨",效果如图9-46所示。

图9-44 设置各选项　　　　图9-45 添加动感模糊　　　　图9-46 拖曳图像

> **STEP 08** 按Ctrl+T组合键,调出变换控制框,适当调整图像大小及位置,并按Enter键确认变换,效果如图9-47所示。
> **STEP 09** 按Ctrl+O组合键,打开"城市.psd"素材图像,用移动工具将素材图像拖曳至背景图像编辑窗口中,效果如图9-48所示。
> **STEP 10** 按Ctrl+T组合键,调出变换控制框,适当调整图像大小及位置,并按Enter键确认变换,并将图层命名为"城市",效果如图9-49所示。

图9-47 调整图像　　　　图9-48 拖曳图像　　　　图9-49 调整图像

9.2.2 设计校园招聘会页面主题宣传信息

为了更加贴近校园招聘会的主题,在设计招聘主题信息时,本实例采用了一个蓝色调为主的色彩。下面详细介绍设计招聘会页面主题宣传信息的方法。其操作步骤如下。

扫码看视频

> **STEP 01** 选取工具箱中的横排文字工具,选择"窗口"|"字符"命令,在弹出的"字符"面板中,设置"字体系列"为"方正综艺简体"、"字体大小"为72点、"行距"为72点、

"所选字符的字距调整"为0、"颜色"为白色（RGB参数值均为255），并在工具属性栏中激活"居中对齐文本"按钮，如图9-50所示。

● **STEP 02** 输入相应文本并调整至合适位置，效果如图9-51所示。

图9-50 设置字符选项　　　　图9-51 输入文本

● **STEP 03** 选取工具箱中的渐变工具，打开"渐变编辑器"对话框，❶在渐变条上设置蓝色到紫色的渐变（RGB参数值分别为3、44、220；33、4、128）；❷单击"新建"按钮，新建渐变预设，如图9-52所示。

● **STEP 04** 在"图层"面板中，双击"校园 招聘会"文字图层空白处，弹出"图层样式"对话框，❶选中"渐变叠加"复选框；❷设置"混合模式"为"正片叠底"、"不透明度"为100%、"渐变"为新建的蓝色到紫色的渐变色、"样式"为"线性"、"角度"为-122度、"缩放"为51%，如图9-53所示。

图9-52 新建渐变预设　　　　图9-53 设置图层样式

● **STEP 05** 单击"确定"按钮为文字图层添加渐变叠加，效果如图9-54所示。

● **STEP 06** 在"字符"面板中，设置"字体系列"为"方正综艺简体"、"字体大小"为18点、"行距"为72点、"所选字符的字距调整"为200、"颜色"为紫色（RGB参数值分别为33、4、128），如图9-55所示。

● **STEP 07** 输入相应文本并调整至合适位置，效果如图9-56所示。

图9-54 添加渐变叠加

图9-55 设置字符选项

图9-56 输入文本

- **STEP 08** 在"字符"面板中,设置"字体系列"为"方正综艺简体"、"字体大小"为10点、"行距"为"自动"、"所选字符的字距调整"为50、"颜色"为黑色(RGB参数值均为0),如图9-57所示。然后在工具属性栏中激活"居中对齐文本"按钮。
- **STEP 09** 输入相应文本并调整至合适位置,效果如图9-58所示。
- **STEP 10** 选取工具箱中的矩形工具,在工具属性栏中设置"选择工具模式"为"形状"、"填充"为白色(RGB参数值均为255)、"描边"为无,在图像编辑窗口中绘制一个矩形,得到"矩形 1"图层,效果如图9-59所示。

图9-57 设置字符选项

图9-58 输入文本

图9-59 绘制矩形

- **STEP 11** 按Ctrl+T组合键,调出变换控制框,适当调整矩形大小及位置,并按Enter键确认变换,并在"图层"面板中,设置"矩形 1"图层的"不透明度"为66%,效果如图9-60所示。
- **STEP 12** 按Ctrl+O组合键,打开"电话.psd"素材图像,用移动工具拖曳素材图像至图像编辑窗口中的适当位置,并将图层命名为"电话",效果如图9-61所示。
- **STEP 13** 按Ctrl+T组合键,调出变换控制框,适当调整图像大小及位置,并按Enter键确认变换,效果如图9-62所示。
- **STEP 14** 选取工具箱中的横排文字工具,选择"窗口"|"字符"命令,在弹出的"字符"面板中,❶设置"字体系列"为"黑体"、"字体大小"为18点、"行距"为"自动"、"所选字符的字距调整"为0、"颜色"为黑色(RGB参数值均为0);❷激活仿粗体图标,效果如图9-63所示。
- **STEP 15** 输入相应文本并调整至合适位置,效果如图9-64所示。

◎ **STEP 16** 选取工具箱中的直线工具，在工具属性栏中设置"选择工具模式"为"形状"、"填充"为无、"描边"为黑色（RGB参数值均为0）、"描边宽度"为10像素、"描边类型"为 ┈┈ 、"粗细"为5像素，在图像编辑窗口中的适当位置绘制一条直线，得到"形状1"图层，效果如图9-65所示。

图9-60 调整图像

图9-61 拖曳图像

图9-62 调整图像

图9-63 设置字符选项

图9-64 输入文本

图9-65 绘制直线

◎ **STEP 17** 选取工具箱中的横排文字工具，选择"窗口"|"字符"命令，在弹出的"字符"面板中，❶设置"字体系列"为"黑体"、"字体大小"为11点、"行距"为"自动"、"所选字符的字距调整"为0、"颜色"为黑色（RGB参数值均为0）；❷激活仿粗体图标，如图9-66所示。

◎ **STEP 18** 输入相应文本并调整至合适位置，效果如图9-67所示。

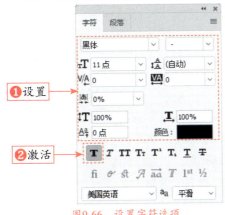
图9-66 设置字符选项

图9-67 输入文本

9.2.3 设计校园招聘会元素装饰效果

融入相关主题元素,是做页面设计时必须考虑到的一点,本节运用校园招聘会的相关元素来添加设计页面。下面详细介绍设计校园招聘会元素装饰效果的方法。其操作步骤如下。

扫码看视频

● **STEP 01** 按Ctrl+O组合键,打开"卡通人物 1.psd"素材图像,用移动工具,将素材图像拖曳至图像编辑窗口中适当的位置,并将图层命名为"卡通人物 1",效果如图9-68所示。

● **STEP 02** 按Ctrl+T组合键调出变换控制框,适当调整图像位置及大小,并按Enter键确认变换,效果如图9-69所示。

图9-68 拖曳图像　　　　图9-69 调整图像

● **STEP 03** 按Ctrl+O组合键,打开"鸿鹄 1.psd"素材图像,用移动工具将素材图像拖曳至图像编辑窗口中适当位置,并将图层命名为"鸿鹄 1",效果如图9-70所示。

● **STEP 04** 按Ctrl+T组合键,调出变换控制框,适当调整图像位置及大小,并按Enter键确认变换,效果如图9-71所示。

图9-70 拖曳图像　　　　图9-71 调整图像

● **STEP 05** 选取工具箱中的钢笔工具,在工具属性栏中设置"选择工具模式"为"形状"、"填充"为新建的蓝色到紫色的渐变色、"渐变样式"为"线性"、"旋转渐变"为90度、"描边"为无,在图像编辑窗口中绘制一个如图9-72所示的形状,得到"形状 2"图层。

● **STEP 06** 在图像编辑窗口中,按住Alt键的同时,拖曳"形状 2"图层所对应的图像至合适位置,得到

"形状2拷贝"图层,效果如图9-73所示。
- **STEP 07** 按Ctrl+T组合键,调出变换控制框,适当调整图像的角度、位置及大小,并按Enter键确认变换,效果如图9-74所示

图9-72 绘制形状

图9-73 拖曳复制图像

图9-74 调整图像

- **STEP 08** 在图像编辑窗口中,按住Alt键的同时,拖曳"形状2"图层所对应的图像至其他位置,得到"形状2拷贝2"图层,效果如图9-75所示。
- **STEP 09** 按Ctrl+T组合键调出变换控制框,适当调整图像的角度、位置及大小,并按Enter键确认变换,效果如图9-76所示。
- **STEP 10** 在"图层"面板中,将"形状2拷贝2"图层拖曳至"形状2"图层下方,将"形状2拷贝"图层拖曳至"形状2拷贝2"图层下方,效果如图9-77所示。

图9-75 拖曳复制图像

图9-76 调整图像

图9-77 调整图层顺序

- **STEP 11** 按Ctrl+O组合键,打开"卡通人物2.psd"素材图像,用移动工具将素材图像拖曳至图像编辑窗口中适当位置,并将图层命名为"卡通人物2",效果如图9-78所示。
- **STEP 12** 按Ctrl+T组合键调出变换控制框,适当调整图像大小及位置,并按Enter键确认变换,效果如图9-79所示。
- **STEP 13** 在图像编辑窗口中,按住Alt键的同时,拖曳"卡通人物2"图层所对应的图像至合适位置,得到"卡通人物2拷贝"图层,效果如图9-80所示。

图9-78 拖曳图像

图9-79 调整图像

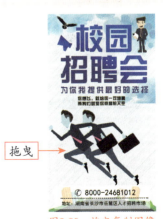
图9-80 拖曳复制图像

◉ **STEP 14** 按Ctrl+T组合键，调出变换控制框，按住Ctrl键的同时，用鼠标拖曳锚点至合适位置，并在"图层"面板中将"卡通人物 2 拷贝"图层拖曳至"卡通人物 2"图层下方，效果如图9-81所示。

◉ **STEP 15** 在"图层"面板中，双击"卡通人物 2 拷贝"图层空白处，弹出"图层样式"对话框，❶选中"颜色叠加"复选框；❷设置"混合模式"为"正常"、"叠加颜色"为黑色（RGB参数值均为0）、"不透明度"为100%，如图9-82所示。

图9-81 调整图像

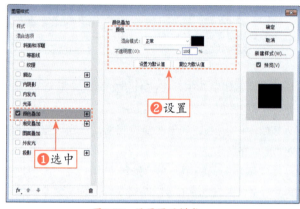
图9-82 设置图层样式

◉ **STEP 16** 单击"确定"按钮为图层添加颜色叠加，效果如图9-83所示。

◉ **STEP 17** 选择"滤镜"|"模糊"|"动感模糊"命令，在弹出的"动感模糊"对话框中设置"角度"为45度、"距离"为37像素，如图9-84所示。

◉ **STEP 18** 单击"确定"按钮为图层添加动感模糊，效果如图9-85所示。

在Photoshop CC 2018工作界面中，动感模糊是对像素进行线性位移，从而产生一种沿某一方向模糊的效果。

图9-83 添加颜色叠加

图9-84 设置滤镜

图9-85 添加动感模糊

◉ **STEP 19** 按Ctrl+O组合键，打开"鸿鹄 2.psd"素材图像，用移动工具将素材图像拖曳至图像编辑窗口中适当位置，并将图层命名为"鸿鹄 2"，效果如图9-86所示。

◉ **STEP 20** 按Ctrl+T组合键调出变换控制框，适当调整图像位置及大小，并按Enter键确认变换，效果如图9-87所示。

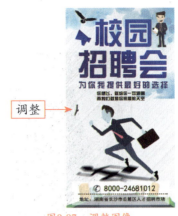

图9-86 拖曳图像　　　　　　　图9-87 调整图像

● **STEP 21** 在"图层"面板中,双击"城市"图层空白处,在弹出的"图层样式"对话框中,❶选中"外发光"复选框;❷设置"混合模式"为"滤色"、"不透明度"为100%、"杂色"为0、"发光颜色"为红色(RGB参数值分别为255、0、0)、"方法"为"柔和"、"扩展"为29%、"大小"为250像素、"范围"为50%、"抖动"为0,如图9-88所示。

● **STEP 22** 单击"确定"按钮为图层添加外发光,并在"图层"面板中,将"卡通人物2"和"卡通人物2 拷贝"两个图层拖曳至"城市"图层下方,效果如图9-89所示。至此,完成招聘会的H5页面设计。

> **专家指点** 在Photoshop CC 2018工作界面中,使用"外发光"图层样式可以为所选图层中的图像外边缘添加发光效果。虽然该图层样式的名称为"外发光",但并不表示它只能向外发出白色或亮色的光,在适当的参数设置下,利用该图层样式一样可以使图像发出深色的光。

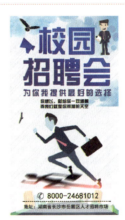

图9-88 设置图层样式　　　　　　　图9-89 添加外发光

9.3 应聘求职:掌握个人简历的H5页面设计

应聘求职是每一个人走入社会寻求工作时都必须经历的一个过程,而个人简历就是这段过程中必不可少的一个组成部分。一份良好的个人简历对于获得面试机会至关重要,求职时要将自己与所申请

职位紧密相关的个人信息简明扼要地陈列出来。

本实例最终效果如图9-90所示。

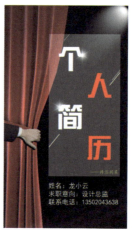

图9-90 实例效果

素材文件	素材\第9章\红幕布.psd、手.psd
效果文件	效果\第9章\掌握个人简历H5页面设计.psd、掌握个人简历H5页面设计.jpg

9.3.1 设计个人简历舞台揭幕效果

本节制作的个人简历页面的背景，采用了舞台揭幕式的效果，同时也意指面试官翻开你的个人简历。下面详细介绍设计个人简历舞台揭幕效果的方法。其操作步骤如下。

扫码看视频

STEP 01 选择"文件"|"新建"命令，弹出"新建文档"对话框，❶设置"名称"为"掌握个人简历H5页面设计"、"宽度"为1080像素、"高度"为1920像素、"分辨率"为300像素/英寸、"颜色模式"为"RGB颜色"、"背景内容"为"白色"，如图9-91所示；❷单击"创建"按钮，新建一个空白图像。

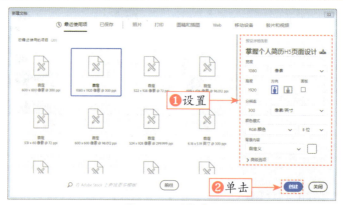

图9-91 设置各选项

STEP 02 在"图层"面板下方，单击"创建新图层"按钮，新建一个"图层 1"图层，将其命名为"光照效果"，设置前景色为白色（RGB参数值均为255），为"图层 1"填充前景色，效果如图9-92所示。

● **STEP 03** 选择"滤镜"|"渲染"|"光照效果"命令，在右侧弹出的"属性"面板中，❶设置"光照效果"为"聚光灯"；❷在图像编辑窗口中适当调整光照效果的位置，效果如图9-93所示。

图9-92 填充前景色　　　　图9-93 设置光照效果

专家指点　　在Photoshop CC 2018中，可以在图像上制作各种光照效果（只能用于RGB文件）。光照效果是一个比较复杂的滤镜，可以创造出许多奇妙的灯光纹理效果。

● **STEP 04** 单击图像编辑窗口上方的"确定"按钮，为图层添加光照效果，效果如图9-94所示。
● **STEP 05** 按Ctrl+O组合键，打开"红幕布.psd"素材图像，用移动工具将素材图像拖曳至背景图像编辑窗口中，并将图层命名为"红幕布"，效果如图9-95所示。

图9-94 添加光照效果　　　　图9-95 拖曳"红幕布"图像

● **STEP 06** 按Ctrl+T组合键，调出变换控制框，适当调整图像大小及位置，并按Enter键确认变换，效果如图9-96所示。
● **STEP 07** 按Ctrl+O组合键，打开"手.psd"素材图像，用移动工具将素材图像拖曳至背景图像编辑窗口中的适当位置，并将图层命名为"手"，效果如图9-97所示。

图9-96　调整图像　　　　　　　图9-97　拖曳"手"图像

- **STEP 08** 在"图层"面板中,双击"手"图层的空白处,在弹出的"图层样式"对话框中,❶选中"投影"复选框;❷设置"混合模式"为"正片叠底"、"阴影颜色"为黑色(RGB参数值均为0)、"不透明度"为100%、"角度"为28度、"距离"为15像素、"扩展"为0、"大小"为0像素、"杂色"为0,如图9-98所示。

- **STEP 09** 单击"确定"按钮为图层添加投影,效果如图9-99所示。

图9-98　设置图层样式　　　　　　　图9-99　添加投影

9.3.2　设计个人简历主题文字效果

扫码看视频

个人简历的主题文字设计要简明扼要、贴近主题。下面详细介绍设计个人简历主题文字效果的方法。其操作步骤如下。

- **STEP 01** 选取工具箱中的矩形工具,在工具属性栏中设置"选择工具模式"为形状、"填充"为白色(RGB参数值均为255)、"描边"为无,在图像编辑窗口中绘制一个矩形,得到"矩形1"图层,效果如图9-100所示。

- **STEP 02** 按Ctrl+T组合键,调出变换控制框,适当调整矩形的位置及大小,并在"图层"面板中,设置"矩形1"图层的"不透明度"为33%,效果如图9-101所示。

- **STEP 03** 选取工具箱中的横排文字工具,选择"窗口"|"字符"命令,在弹出的"字符"面板中设置

"字体系列"为"方正综艺简体"、"字体大小"为56.77点、"行距"为"自动"、"所选字符的字距调整"为0、"颜色"为白色（RGB参数值均为255），如图9-102所示。

图9-100　绘制矩形

图9-101　调整图像

图9-102　设置字符选项

- **STEP 04** 输入相应文本并调整至合适位置，效果如图9-103所示。
- **STEP 05** 在"字符"面板中设置"字体系列"为"方正综艺简体"、"字体大小"为56.77点、"行距"为"自动"、"所选字符的字距调整"为0、"颜色"为红色（RGB参数值分别为255、0、0），如图9-104所示。
- **STEP 06** 输入相应文本并调整至合适位置，效果如图9-105所示。

图9-103　输入文本

图9-104　设置字符选项

图9-105　输入文本

- **STEP 07** 在"字符"面板中设置"字体系列"为"方正综艺简体"、"字体大小"为56.77点、"行距"为"自动"、"所选字符的字距调整"为0、"颜色"为白色（RGB参数值均为255），如图9-106所示。
- **STEP 08** 输入相应文本并调整至合适位置，效果如图9-107所示。
- **STEP 09** 在"字符"面板中设置"字体系列"为"方正综艺简体"、"字体大小"为56.77点、"行距"为"自动"、"所选字符的字距调整"为0、"颜色"为红色（RGB参数值分别为255、0、0），如图9-108所示。
- **STEP 10** 输入相应文本并调整至合适位置，效果如图9-109所示。
- **STEP 11** 在"字符"面板中设置"字体系列"为"楷体"、"字体大小"为10点、"行距"为"自动"、"所选字符的字距调整"为0、"颜色"为黄色（RGB参数值分别为255、255、0），如图9-110所示。

○ **STEP 12** 输入相应文本并调整至合适位置，效果如图9-111所示。

图9-106 设置字符选项

图9-107 输入文本

图9-108 设置字符选项

图9-109 输入文本

图9-110 设置字符选项

图9-111 输入文本

○ **STEP 13** 在"字符"面板中设置"字体系列"为"黑体"、"字体大小"为14点、"行距"为"自动"、"所选字符的字距调整"为0、"颜色"为白色（RGB参数值均为255），如图9-112所示。

○ **STEP 14** 输入相应文本并调整至合适位置，效果如图9-113所示。

图9-112 设置字符选项

图9-113 输入文本

9.3.3 设计个人简历光斑点缀效果

扫码看视频

为了迎合背景舞台揭幕灯光的效果，适当在文字上方添加光斑点缀，可以为页面增添不少色彩。下面详细介绍设计个人简历光斑点缀效果的方法。其操作步骤如下。

- **STEP 01** 在"图层"面板下方，单击"创建新图层"按钮，新建一个"图层1"图层，选取工具箱中的画笔工具，在工具属性栏中打开"画笔预设"选取器，设置"大小"为150像素、"硬度"为0，选取"常规画笔"中的"柔边圆"，在图像编辑窗口中画一个白色圆点，效果如图9-114所示。
- **STEP 02** 按Ctrl+T组合键，调出变换控制框，为圆点自由变形，并按Enter键确认变换，效果如图9-115所示。
- **STEP 03** 在"图层"面板中，选中"图层1"图层，按Ctrl+J组合键，复制得到"图层1 拷贝"图层；按Ctrl+T组合键，调出变换控制框，在工具属性栏中，设置"旋转"为60度，按Enter键确认旋转，效果如图9-116所示。

图9-114 绘制圆点

图9-115 调整圆点

图9-116 复制旋转图像

- **STEP 04** 选中"图层1 拷贝"图层，按Shift+Ctrl+Alt+T组合键，重复上一步操作，得到"图层1 拷贝2"图层，效果如图9-117所示。
- **STEP 05** 选取工具箱中的画笔工具，在图像编辑窗口中的适当位置画一个圆点，效果如图9-118所示。
- **STEP 06** 在"图层"面板中，按住Shift键的同时，选中"图层1"、"图层1 拷贝"和"图层1 拷贝2"3个图层，单击鼠标右键，在弹出的快捷菜单中，选择"合并图层"命令，将3个图层合并，得到"图层1 拷贝2"图层，如图9-119所示。

图9-117 重复上一步操作

图9-118 绘制圆点

图9-119 合并图层

- **STEP 07** 选择"滤镜"|"模糊"|"高斯模糊"命令,在弹出的"高斯模糊"对话框中设置"半径"为1.5像素,然后单击"确定"按钮为图层添加高斯模糊滤镜,效果如图9-120所示。
- **STEP 08** 按Ctrl+T组合键,调出变换控制框,适当调整图像大小及位置,效果如图9-121所示。
- **STEP 09** 在图像编辑窗口中,按住Alt键的同时,拖曳"图层 1 拷贝 2"图层所对应的图像至合适位置,得到"图层 1 拷贝 3"图层,效果如图9-122所示。

图9-120 添加滤镜　　　　　图9-121 调整图像　　　　　图9-122 拖曳复制图像

- **STEP 10** 选取工具箱中的直线工具,在工具属性栏中设置"选择工具模式"为"形状"、"填充"为白色(RGB参数值均为255)、"描边"为无、"粗细"为5像素,在图像编辑窗口中的适当位置绘制一条直线,效果如图9-123所示,得到"形状 1"图层。

> **专家指点**　　在Photoshop CC 2018工作界面中,选取工具箱中的直线工具绘制直线的时候,按住Shift键,可以强制直线按水平、垂直或者45°方向绘制。另外,还可以选取工具箱中的钢笔工具绘制直线。

- **STEP 11** 在图像编辑窗口中,按住Alt键的同时,拖曳"形状 1"图层所对应的图像至合适位置,得到"形状 1 拷贝"图层,效果如图9-124所示。
- **STEP 12** 在图像编辑窗口中,按住Alt键的同时,拖曳"形状 1 拷贝"图层所对应的图像至合适位置,得到"形状 1 拷贝 2"图层,效果如图9-125所示。

图9-123 绘制直线　　　　　图9-124 拖曳复制图像　　　　　图9-125 拖曳复制图像

- **STEP 13** 按Ctrl+T组合键，调出变换控制框，适当调整图像位置及大小，在"图层"面板中，设置"形状 1 拷贝 2"图层的"不透明度"为79%，效果如图9-126所示。
- **STEP 14** 在图像编辑窗口中，按住Alt键的同时，拖曳"形状 1"图层所对应的图像至合适位置，得到"形状 1 拷贝 3"图层，然后按Ctrl+T组合键调出变换控制框，适当调整图像大小，效果如图9-127所示。

图9-126 调整图像

图9-127 拖曳复制图像

- **STEP 15** 在"图层"面板下方，单击"创建新图层"按钮，新建一个"图层 1"图层，选取工具箱中的画笔工具，在工具属性栏中打开"画笔预设"选取器，设置"大小"为175像素，选取"圆形素描圆珠笔 1（画笔工具）"，在图像编辑窗口中，画三个白色圆点，效果如图9-128所示。
- **STEP 16** 选择"滤镜"|"模糊"|"动感模糊"命令，在弹出的"动感模糊"对话框中设置"角度"为25度、"距离"为2000像素，如图9-129所示。
- **STEP 17** 单击"确定"按钮为图层添加动感模糊效果，效果如图9-130所示。至此，完成个人简历的H5页面设计。

图9-128 绘制圆点

图9-129 设置动感模糊

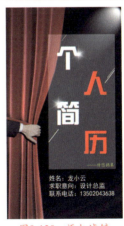

图9-130 添加滤镜

章前知识导读

企业宣传是为了提升企业形象，让外界对企业有一个统一的认识，在提升企业形象的同时也可以提升企业知名度，传递企业信息，增强信任感，从而带来商机。

第10章 企业宣传：品牌介绍的H5广告设计

新手重点索引

▶ 会议宣传：掌握商务汇报的H5页面设计

▶ 公司简介：掌握公司介绍的H5页面设计

▶ 企业品牌：掌握品牌展示的H5页面设计

效果图片欣赏

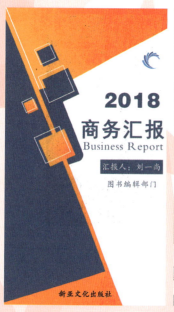
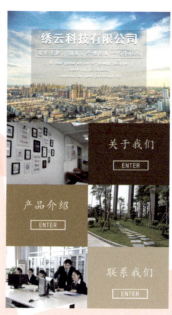

10.1 会议宣传：掌握商务汇报的H5页面设计

商务汇报是指定期对各项商务业务活动进行的分析评价，能够及时发现业务活动中出现的问题和存在的不足，以便调整修正工作计划和措施。

本实例的最终效果如图10-1所示。

图10-1 实例效果

素材文件	素材\第10章\标志.psd
效果文件	效果\第10章\掌握商务汇报H5页面设计.psd、掌握商务汇报H5页面设计.jpg

10.1.1 设计商务汇报页面背景效果

商务汇报的背景效果一定要沉稳大气，一个企业的广告宣传的效果，与背景的设计有很大关系。下面详细介绍制作商务汇报页面背景效果的方法。其操作步骤如下。

扫码看视频

▶ **STEP 01** 选择"文件"|"新建"命令，弹出"新建文档"对话框，❶设置"名称"为"掌握商务汇报H5页面设计"、"宽度"为1080像素、"高度"为1920像素、"分辨率"为300像素/英寸、"颜色模式"为"RGB颜色"、"背景内容"为"白色"，如图10-2所示；❷单击"创建"按钮，新建一个空白图像。

图10-2 设置"新建"对话框

● **STEP 02** 选取工具箱中的渐变工具，打开"渐变编辑器"对话框，❶在渐变条上设置橙色到黄色的渐变（RGB参数值分别为252、97、4；254、173、1）；❷单击"新建"按钮，新建渐变预设，如图10-3所示。

● **STEP 03** 选取工具箱中的矩形工具，在工具属性栏中设置"填充"为渐变，❶在"渐变"选项区中选择新建的橙色到黄色的渐变色；❷设置"描边"为无、"旋转渐变"为132，如图10-4所示。

● **STEP 04** 在图像编辑窗口中拖动矩形工具绘制一个渐变矩形，得到"矩形 1"图层，效果如图10-5所示。

图10-3　新建渐变预设　　　　　图10-4　选择渐变色　　　　　图10-5　绘制渐变矩形

● **STEP 05** 选取工具箱中的直接选择工具，选中渐变矩形控制框右上角的锚点，如图10-6所示。

● **STEP 06** 按Delete键删除锚点，并按Ctrl+T组合键调出变换控制框，适当调整图像大小及位置，效果如图10-7所示。

● **STEP 07** 展开"图层"面板，复制"矩形"图层，得到"矩形 拷贝"图层，按Ctrl+T组合键调出变换控制框，适当调整图像大小及位置，然后旋转一定的角度，在"图层"面板中，拖动"矩形 拷贝"图层至"矩形"图层下方，效果如图10-8所示。

图10-6　选中锚点　　　　图10-7　删除锚点并调整图像　　　　图10-8　复制调整图像

● **STEP 08** 在图像编辑窗口状态下，用鼠标左键单击"矩形"图层，按住Alt键的同时，拖动到合适的位置，得到"矩形 拷贝2"图层，效果如图10-9所示。

第10章 企业宣传：品牌介绍的H5广告设计

> **专家指点** 在Photoshop CC 2018工作界面中，只要用鼠标左键单击图像或图层，然后按住Alt键拖动图像或图层便可以进行复制；也可以通过选中图像或图层，运用快捷键Ctrl+J，进行原位复制粘贴，再将图像移动到合适位置。

- **STEP 09** 展开"图层"面板，选择"矩形 拷贝2"图层，按Ctrl+T组合键，调出变换控制框，适当调整图像大小及位置，并填充为暗蓝色（RGB参数值为0、89、130），效果如图10-10所示。
- **STEP 10** 按住Ctrl键的同时，用鼠标左键分别拖曳暗蓝色矩形控制框上的三个锚点至合适的位置，改变图形形状，效果如图10-11所示。

图10-9 复制图像　　　图10-10 调整填充图像　　　图10-11 拖动锚点

10.1.2 设计商务汇报主题内容效果

商务汇报的内容一定要突出时间、公司、所在部门以及汇报人等信息，不宜过多，点明主题即可。下面详细介绍制作商务汇报主题内容效果的方法。其操作步骤如下。

扫码看视频

- **STEP 01** 选取工具箱中的矩形工具，在工具属性栏中设置"填充"为暗蓝色（RGB参数值为0、89、130），"描边"为无，在图像编辑窗口中绘制一个矩形，效果如图10-12所示。
- **STEP 02** 选取工具箱中的横排文字工具，选择"窗口"|"字符"命令，在弹出的"字符"面板中，设置"字体系列"为"方正楷体简体"、"字体大小"为12.06点、"行距"为22.03点、"设置所选字符的字距调整"为50、"颜色"为白色（RGB参数值均为255），如图10-13所示。
- **STEP 03** 输入相应文本并调整至合适位置，效果如图10-14所示。
- **STEP 04** 在"字符"面板中，设置"字体系列"为"方正超粗黑简体"、"字体大小"为32.34点、"行距"为23.75点、"设置所选字符的字距调整"为50、"颜色"为暗蓝色（RGB参数值为0、89、130），如图10-15所示。
- **STEP 05** 输入相应文本并调整至合适位置，效果如图10-16所示。
- **STEP 06** 在"字符"面板中，设置"字体系列"为"黑体"、"字体大小"为30点、"行距"为22.03点、"设置所选字符的字距调整"为50、"颜色"为暗蓝色（RGB参数值0、89、130），并激活仿粗体图标，如图10-17所示。

图10-12 绘制矩形

图10-13 设置各选项

图10-14 输入相应文本

图10-15 设置各选项

图10-16 输入相应文本

图10-17 设置各选项

- **STEP 07** 输入相应文本并调整至合适位置，效果如图10-18所示。
- **STEP 08** 在"字符"面板中，设置"字体系列"为"方正楷体简体"、"字体大小"为18.28点、"行距"为13.42点、"设置所选字符的字距调整"为50、"颜色"为暗蓝色（RGB参数值0、89、130），如图10-19所示。
- **STEP 09** 输入相应文本，并调整至合适位置，效果如图10-20所示。

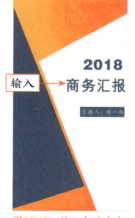
图10-18 输入相应文本

图10-19 设置各选项

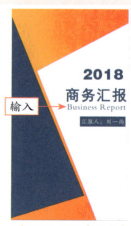
图10-20 输入相应文本

● **STEP 10** 按Ctrl+O组合键,打开"标志.psd"素材图像,用移动工具将素材图像拖曳至背景图像编辑窗口中,适当调整图像的位置,效果如图10-21所示。

> **专家指点**
>
> 在Photoshop CC 2018工作界面中,使用"图层样式"可以为当前图层添加特殊效果,如投影、内阴影、外发光、浮雕等样式,可以使整幅图像更加富有真实感和突出性。双击所需图层,可以弹出"图层样式"对话框,进行参数设置。
>
> 也可以在"图层"面板底部单击"添加图层样式"按钮 fx.,在弹出的列表框中选择所需的图层样式。

● **STEP 11** 选取工具箱中的横排文字工具,选择"窗口"|"字符"命令,在弹出的"字符"面板中,❶设置"字体系列"为"方正楷体简体"、"字体大小"为12.94点、"行距"为23.75点、"设置所选字符的字距调整"为50、"颜色"为暗蓝色(RGB参数值0、89、130);❷输入相应文本,并调整至合适位置,效果如图10-22所示。

● **STEP 12** 在"字符"面板中,❶设置"字体系列"为"方正楷体简体"、"字体大小"为12点、"行距"为22.03点、"设置所选字符的字距调整"为50、"颜色"为黑色(RGB参数值均为0);❷输入相应文本,并调整至合适位置,效果如图10-23所示。

图10-21 拖曳图像　　　　图10-22 输入相应文本　　　　图10-23 输入相应文本

10.1.3 设计商务汇报背景装饰效果

商务汇报如果插入太多生硬的信息,便会使页面显得呆板,适当制作一些装饰效果,会使整个页面更加完美。下面详细介绍设计商务汇报背景装饰效果的方法。其操作步骤如下。

扫码看视频

● **STEP 01** 选取工具箱中的直线工具,在工具属性栏中设置"填充"为白色(RGB参数值均为255)、"描边"为无,在图像编辑窗口中绘制一条直线,按Ctrl+T组合键调出变换控制框,适当调整位置及大小,效果如图10-24所示。

● **STEP 02** 选取工具箱中的圆角矩形工具，❶在工具属性栏中设置"填充"为暗蓝色（RGB参数值为0、89、130）、"描边"为无、"圆角半径"均设为86像素；❷在图像编辑窗口中绘制一个圆角矩形，效果如图10-25所示。

图10-24 绘制直线　　　　图10-25 绘制圆角矩形

● **STEP 03** 按Ctrl+T组合键，调出变换控制框，适当调整图像位置及大小，展开"图层"面板，将"圆角矩形1"图层拖曳至"矩形"图层下方，效果如图10-26所示。

● **STEP 04** 选取工具箱中的矩形工具，在工具属性栏中设置"填充"为暗蓝色（RGB参数值为0、89、130）、"描边"为无，在图像编辑窗口中绘制一个矩形，得到"矩形 001"图层，效果如图10-27所示。

图10-26 调整圆角矩形　　　　图10-27 绘制矩形

● **STEP 05** 按住Alt键，拖动"矩形 001"图层，复制得到"矩形001 拷贝"图层，在工具属性栏中设置"填充"为无、"描边"为白色（RGB参数值均为255）、"像素"为4，并适当调整图像位置，效果如图10-28所示。

● **STEP 06** 按住Shift键，同时选取"矩形001""矩形001 拷贝"图层，按Ctrl+T组合键调出变换控制框，适当调整图像位置及大小，并旋转一定角度，按Enter键确认变换，效果如图10-29所示。

● **STEP 07** 按住Shift键，同时选取"矩形001""矩形001 拷贝"图层，按住Alt键拖动图像，得到两个"矩形001 拷贝2"图层，按Ctrl+T组合键，调出变换控制框，适当调整图像位置及大小，并按Enter键确认变换，效果如图10-30所示。

图10-28　调整复制图像　　　图10-29　调整拖曳图像　　　图10-30　调整复制图像

● **STEP 08** 按住Shift键，同时选取两个"矩形001 拷贝2"图层。然后按住Alt键同时，用移动工具拖曳选图层的图像至合适位置，得到两个"矩形001 拷贝3"图层。选择下方"矩形001 拷贝3"图层，右键栅格化图层，按住Ctrl键的同时，用鼠标左键单击"图层"面板中栅格化的"矩形001 拷贝3"的图层缩览图，将"矩形001 拷贝3"图层载入选区，如图10-31所示。

● **STEP 09** 选取工具箱中的渐变工具，打开"渐变编辑器"对话框，选择新建的橙色到黄色的渐变预设，在选区内从右下角至左上角填充线性渐变，并取消选区，效果如图10-32所示。

● **STEP 10** 按住Shift键，同时选取两个"矩形001 拷贝3"图层。然后按住Alt键的同时，用移动工具拖曳所选图层的图像至合适位置，得到两个"矩形001 拷贝4"图层，按Ctrl+T组合键调出变换控制框，适当调整图像位置及大小，并按Enter键确认变换，效果如图10-33所示。至此，完成商务汇报H5页面设计。

图10-31　载入选区　　　图10-32　填充线性渐变　　　图10-33　复制调整图像

10.2 公司简介：掌握公司介绍的H5页面设计

公司介绍是公司对外传播的信息，简单明了的介绍，能够使外界清楚明白地了解公司。好的公司介绍，不仅要有文字介绍，还要有一个好看的版面设计。

本实例的最终效果如图10-34所示。

图10-34 实例效果

10.2.1 设计公司介绍背景色块效果

设计一个好的背景效果，不仅要有好的色彩或图片搭配，更为重要的是要与公司性质相吻合。下面详细介绍制作公司介绍背景色块效果的方法。其操作步骤下。

扫码看视频

- **STEP 01** 选择"文件"|"新建"命令，弹出"新建文档"对话框，❶设置"名称"为"掌握公司介绍H5页面设计"、"宽度"为1080像素、"高度"为1920像素、"分辨率"为300像素/英寸、"颜色模式"为"RGB颜色"、"背景内容"为"白色"，如图10-35所示；❷单击"创建"按钮，新建一个空白图像。
- **STEP 02** 按Ctrl+O组合键，打开"主题图.jpg"素材图像，解锁图层，用移动工具将素材图像拖曳至背景图像编辑窗口中，并按Ctrl+T组合键调出变换控制框，适当调整图像大小，将图层命名为"主题图"，效果如图10-36所示。

第10章 企业宣传：品牌介绍的H5广告设计

图10-35 设置"新建"对话框

图10-36 拖曳图像

- **STEP 03** 选取工具箱中的矩形工具，在工具属性栏中设置"填充"为深褐色（RGB参数值分别为106、57、6）、"描边"为无，在图像编辑窗口中绘制一个矩形，并按Enter键确认绘制，效果如图10-37所示。

- **STEP 04** 选取工具箱中的矩形工具，在工具属性栏中设置"填充"为浅褐色（RGB参数值分别为178、136、80）、"描边"为无，在图像编辑窗口中绘制一个矩形，并按Enter键确认，效果如图10-38所示。

- **STEP 05** 选取工具箱中的矩形工具，在工具属性栏中设置"填充"为暗米色（RGB参数值分别为209、192、165）、"描边"为无，在图像编辑窗口中绘制一个矩形，并按Enter键确认，效果如图10-39所示。

图10-37 绘制深褐色矩形

图10-38 绘制浅褐色矩形

图10-39 绘制暗米色矩形

10.2.2 设计公司介绍图片文字效果

公司介绍中的内容要注意关键点，例如公司名称、关于公司、公司产品以及联系方式等。下面详细介绍设计公司介绍图片文字效果的方法。其操作步骤如下。

扫码看视频

- **STEP 01** 按Ctrl+O组合键，打开"插图1.jpg"素材图像，解锁图层，用移动工具将素材图像拖曳至背景图像编辑窗口中，并按Ctrl+T组合，调出变换控制框，适当调整图像位置及大小，效果如图10-40所示。
- **STEP 02** 按Ctrl+O组合键，打开"插图2.jpg"素材图像，解锁图层，用移动工具将素材图像拖曳至背景图像编辑窗口中，并按Ctrl+T组合键调出变换控制框，适当调整图像位置及大小，效果如图10-41所示。
- **STEP 03** 按Ctrl+O组合键，打开"插图3.jpg"素材图像，解锁图层，用移动工具将素材图像拖曳至背景图像编辑窗口中，并按Ctrl+T组合键调出变换控制框，适当调整图像位置及大小，效果如图10-42所示。

图10-40 拖曳图像　　　图10-41 拖曳图像　　　图10-42 拖曳图像

- **STEP 04** 选取工具箱中的横排文字工具，选择"窗口"|"字符"命令，在弹出的"字符"面板中，❶设置"字体系列"为"黑体"、"字体大小"为18点、"行距"为"自动"、"设置所选字符的字距调整"为50、"颜色"为白色（RGB参数值均为255）；❷激活仿粗体图标，如图10-43所示。
- **STEP 05** 输入相应文本并适当调整位置，效果如图10-44所示。

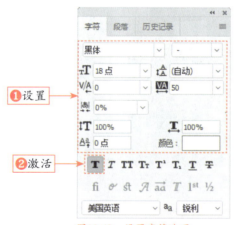

图10-43 设置字符选项　　　图10-44 输入文本

- **STEP 06** 在"字符"面板中，❶设置"字体系列"为"楷体"、"字体大小"为9点、"行距"为"自动"、"设置所选字符的字距调整"为50、"颜色"为白色（RGB参数值均为255）；❷激活仿

粗体图标，如图10-45所示。

- **STEP 07** 输入相应文本并适当调整位置，效果如图10-46所示。
- **STEP 08** 在"字符"面板中，❶设置"字体系列"为"楷体"、"字体大小"为6.69点、"行距"为10点、"设置所选字符的字距调整"为50、"颜色"为白色（RGB参数值均为255）；❷激活仿粗体图标，如图10-47所示。

图10-45　设置字符选项　　　图10-46　输入文本　　　图10-47　设置字符选项

- **STEP 09** 输入相应文本并适当调整位置，效果如图10-48所示。
- **STEP 10** 按住Shift键的同时，选取3个文字图层，按Ctrl+G组合键，进行图层编组，将编组得到的图层命名为"文字组1"，如图10-49所示。
- **STEP 11** 双击"文字组1"图层，弹出"图层样式"对话框，选中"投影"复选框，设置"混合模式"为"正片叠底"、"不透明度"为32%、"角度"为90度、"距离"为4像素、"扩展"为8%，单击"确定"按钮为图层添加图层样式，效果如图10-50所示。

图10-48　输入文本　　　图10-49　文字图层编组　　　图10-50　添加图层样式

- **STEP 12** 在"字符"面板中，设置"字体系列"为"楷体"、"字体大小"为18点、"行距"为"自动"、"设置所选字符的字距调整"为50、"颜色"为白色（RGB参数值均为255），如图10-51所示。
- **STEP 13** 输入相应的3个文本，并分别调整至合适位置，效果如图10-52所示。
- **STEP 14** 选取工具箱中的矩形工具，在工具属性栏中设置"填充"为无、"描边"为白色（RGB参数

值均为255)、"像素"为5,在图像编辑窗口中绘制一个矩形,得到"矩形4"图层,适当调整图像大小及位置,效果如图10-53所示。

图10-51 设置字符选项

图10-52 输入文本

图10-53 绘制矩形

STEP 15 在"字符"面板中,❶设置"字体系列"为"楷体"、"字体大小"为10.43点、"行距"为"自动"、"设置所选字符的字距调整"为50、"颜色"为白色(RGB参数值均为255);❷在相应位置输入文本,效果如图10-54所示。

> **专家指点** 在Photoshop CC 2018工作界面中,文字工具是工具箱中最常用的一种工具,在很多设计作品尤其是商业作品中不可或缺,通过对文字进行编排与设计,不但能够更加有效地表现设计主题,而且可以对图像起到美化作用。

STEP 16 按住Shift键,同时选取"矩形4"图层和ENTER文本图层,按住Alt键,拖曳图层至合适的位置,得到"矩形4拷贝"图层和"ENTER 拷贝"文本图层,效果如图10-55所示。

STEP 17 按住Shift键,同时选取"矩形4 拷贝"图层和"ENTER 拷贝"文本图层,按住Alt键拖曳图层至合适的位置,得到"矩形4 拷贝2"图层和"ENTER 拷贝2"文本图层,效果如图10-56所示。

图10-54 输入文本

图10-55 复制拖曳图像

图10-56 复制拖曳图像

10.2.3 设计公司介绍文字装饰效果

扫码看视频

公司介绍界面的设计，一定要适当融入公司特色，不要过于偏执地使用文字和图片进行公司宣传。下面详细介绍设计公司介绍文字装饰效果的方法。其操作步骤如下。

- **STEP 01** 展开"图层"面板，选择"主题图"图层，选择"图像"|"调整"|"曲线"命令，弹出"曲线"对话框，❶在曲线上单击鼠标左键新建一个控制点；❷在下方设置"输入"为147、"输出"为216，单击"确定"按钮调整曲线，效果如图10-57所示。

- **STEP 02** 选择"窗口"|"调整"命令，展开"调整"面板，在其中单击"自然饱和度"按钮，在属性面板中设置"自然饱和度"为42、"饱和度"为27，效果如图10-58所示。

- **STEP 03** 展开"图层"面板，选择"自然饱和度"图层，在图层上方新建一个"主题文字阴影"图层。选取工具箱中的矩形工具，在工具属性栏中设置"填充"为黑色（RGB参数值均为0）、"描边"为白色（RGB参数值均为255）、"像素"为1，在"图层"面板中设置图层的"不透明度"为10%，在图像编辑窗口中绘制一个矩形，并按Ctrl+T组合键调出变换控制框，适当调整矩形大小及位置，效果如图10-59所示。

- **STEP 04** 新建一个"矩形边框"图层，选取工具箱中的矩形工具，在工具属性栏中设置"填充"为无、"描边"为白色（RGB参数值均为255）、"像素"为2，在图像编辑窗口中绘制一个矩形，如图10-60所示。

图10-57 调整"曲线"

图10-58 调整"自然饱和度"

图10-59 绘制矩形

图10-60 绘制矩形

在Photoshop CC 2018工作界面中，"自然饱和度"命令可以调整整幅图像或单个颜色分量的饱和度和亮度值。

● **STEP 05** 双击"矩形边框"图层,弹出"图层样式"对话框,❶选中"投影"复选框;❷设置"混合模式"为"正片叠底"、"阴影颜色"为黑色(RGB参数值均为0)、"不透明度"为32%、"角度"为90、"距离"为4像素、"扩展"为8%、"大小"为0像素,如图10-61所示。

● **STEP 06** 单击"确定"按钮,即可添加投影图层样式,效果如图10-62所示。至此,完成公司介绍的H5页面设计。

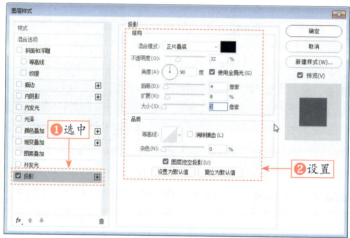

图10-61　设置各选项　　　　　　　　图10-62　添加投影图层样式

10.3 企业品牌:掌握品牌展示的H5页面设计

企业的宣传离不开对自身品牌的宣传,在设计企业宣传页面时,要制作出一份极具吸引力的品牌展示页面。

本实例的最终效果如图10-63所示。

图10-63　实例效果

素材文件	素材\第10章\彩带.psd、飞龙标志.psd、手指.psd、相机.psd
效果文件	效果\第10章\掌握品牌展示H5页面设计.psd、掌握品牌展示H5页面设计.jpg

第10章 企业宣传：品牌介绍的H5广告设计

10.3.1 设计品牌展示色彩搭配效果

扫码看视频

大多数的品牌展示页面都是运用厚重的色调，看上去缺少一些趣味和新鲜感，难免会让人觉得厌倦，不如在结合自身品牌的时候尝试一下新颖又百搭的CP色——红蓝。下面详细介绍设计品牌展示色彩搭配效果的方法。其操作步骤如下。

● **STEP 01** 选择"文件"|"新建"命令，弹出"新建文档"对话框；❶设置"名称"为"掌握品牌展示H5页面设计"、"宽度"为1080像素、"高度"为1920像素、"分辨率"为300像素/英寸、"颜色模式"为"RGB颜色"、"背景内容"为"白色"，如图10-64所示；❷单击"创建"按钮，新建一个空白图像。

● **STEP 02** 选取工具箱中的矩形工具，在工具属性栏中设置"填充"为瓷蓝色（RGB参数值为240、242、254）、"描边"为无，在图像编辑窗口中绘制一个矩形图形，效果如图10-65所示。

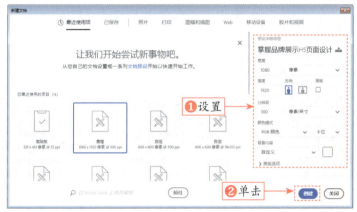

图10-64　设置"新建文档"对话框

● **STEP 03** 在矩形工具属性栏中设置"填充"为青蓝色（RGB参数值为50、138、209）、"描边"为无，在图像编辑窗口中绘制一个矩形，效果如图10-66所示。

● **STEP 04** 在矩形工具属性栏中设置"填充"为蔚蓝色（RGB参数值为13、140、233）、"描边"为无，在图像编辑窗口中绘制一个矩形，效果如图10-67所示。

图10-65　绘制矩形

图10-66　绘制矩形

图10-67　绘制矩形

● **STEP 05** 选取工具箱中的椭圆工具，在工具属性栏中设置"填充"为深蓝色（RGB参数值为3、71、146）、"描边"为无，在图像编辑窗口中绘制一个椭圆，得到"椭圆1"图层，效果如图10-68所示。

◎ **STEP 06** 展开"图层"面板,选择"椭圆 1"图层,将图层进行栅格化处理。选择工具箱中的矩形选框工具,在"椭圆 1"图层上方绘制一个矩形选区,用键盘左右方向键适当调整选区位置,效果如图10-69所示。

◎ **STEP 07** 在选择的"椭圆 1"图层上,按Ctrl+Shift+J组合键,将"椭圆 1"图层所在选区内的图像截取出来,得到"椭圆 1"图层,效果如图10-70所示。

> **专家指点** 在Photoshop CC 2018工作界面中,如果要使用绘图工具和滤镜编辑文字图层、形状图层、矢量蒙版或智能对象等包含矢量数据的图层,需要先将图层栅格化,使图层中的内容转换为栅格图像,然后才能够进行相应的操作。

图10-68 绘制椭圆　　　图10-69 绘制选区　　　图10-70 截取图层

◎ **STEP 08** 按住Ctrl键的同时,用鼠标左键单击"椭圆 1"图层的缩览图,使"椭圆 1"图层载入选区;选择"编辑"|"填充"命令,为选区填充红色(RGB参数值为209、6、35),并删除"椭圆 1"图层,效果如图10-71所示。

◎ **STEP 09** 选取工具箱中的钢笔工具,在工具属性栏中设置"选择工具模式"为"形状"、"填充"为暗蓝色(RGB参数值为26、115、197)、"描边"为无,在图像编辑窗口中绘制一个如图10-72所示的形状,得到"形状 1"图层。

◎ **STEP 10** 展开"图层"面板,选择"形状 1"图层,按Ctrl+J组合键复制图层,得到"形状 1 拷贝"图层;按住Ctrl键的同时,用鼠标左键单击"形状 1 拷贝"图层的缩览图,使"形状 1 拷贝"图层载入选区,并填充为深蓝色(RGB参数值为3、71、146),效果如图10-73所示。

图10-71 填充图层

> **专家指点** 在Photoshop CC 2018工作界面中,载入选区是指在已经保存选区之后,把保存的选区再次调出来。而按住Ctrl键单击图层缩览图,是自动将该图层中所有的有效像素全部选中,而且,根据图层中不同的透明度与深度,选区的选择范围也不相同。

◎ **STEP 11** 在"图层"面板中,选择"形状 1 拷贝"图层,选择"编辑"|"变换"|"水平翻转"命令,将"形状 1 拷贝"图层进行水平翻转,用移动工具将图像移动至合适的位置,效果如图10-74所示。

◎ **STEP 12** 选取工具箱中的钢笔工具,在工具属性栏中设置"选择工具模式"为"形状"、"填充"为

蔚蓝色（RGB参数值为13、140、233）、"描边"为无，在图像编辑窗口中绘制一个如图10-75所示的形状，得到"形状2"图层。

图10-72　绘制形状　　　　图10-73　复制填充图层　　　　图10-74　调整图像

● **STEP 13** 展开"图层"面板，选择"形状2"图层，按Ctrl+J组合键复制图层，得到"形状2拷贝"图层；按住Ctrl键的同时，用鼠标左键单击"形状2拷贝"图层的图层缩览图，使"形状2拷贝"图层载入选区，右键栅格化图层，并填充为深蓝色（RGB参数值为3、71、146），效果如图10-76所示。

● **STEP 14** 在"图层"面板中，选择"形状2拷贝"图层，选择"编辑"|"变换"|"水平翻转"命令，将"形状2拷贝"图层进行水平翻转，用移动工具将图像移动至合适的位置，效果如图10-77所示。

> **专家指点**　在Photoshop CC 2018工作界面中，复制图层有3种方式：第一种是使用快捷键Ctrl+J；第二种是用鼠标右键单击图层，在弹出的快捷菜单中选择"复制图层"命令；第三种是将要复制的图层拖曳至面板下方的"创建新图层"按钮上 🗔 。

图10-75　绘制形状　　　　图10-76　填充复制图像　　　　图10-77　调整图像

10.3.2　设计品牌展示主题文字效果

品牌展示不仅要在色彩搭配上做到有吸引力，还要让群众能一眼明白企业的主营业务。下面详细介绍制作品牌展示主题文字效果的方法。其操作步骤如下。

扫码看视频

STEP 01 选取工具箱中的矩形工具,在属性工具栏中设置"填充"为无、"描边"为白色(RGB参数值均为255)、"像素"为15,在图像编辑窗口中绘制一个矩形,得到"矩形 4"图层,适当调整图像大小及位置,效果如图10-78所示。

STEP 02 展开"图层"面板,选择"矩形 4"图层,右键栅格化图层,用橡皮擦工具擦掉适量长度的边框,效果如图10-79所示。

STEP 03 按Ctrl+O组合键,打开"彩带.psd"素材图像,用移动工具将素材图像拖曳至背景图像编辑窗口中;按Ctrl+T组合键调出变换控制框,适当调整图像大小及位置,效果如图10-80所示。

图10-78 绘制矩形　　　　图10-79 擦除矩形边框　　　　图10-80 拖曳图像

 在Photoshop CC 2018工作界面中,橡皮擦工具可以将图像区域擦除为透明或用背景色填充。

STEP 04 按Ctrl+O组合键,打开"相机.psd"素材图像,用移动工具将素材图像拖曳至背景图像编辑窗口中;按Ctrl+T组合键调出变换控制框,适当调整图像大小及位置,效果如图10-81所示。

STEP 05 选取工具箱中的横排文字工具,选择"窗口"|"字符"命令,在弹出的"字符"面板中,❶设置"字体系列"为"方正大黑简体"、"字体大小"为31.22点、"行距"为"自动"、"设置所选字符的字距调整"为400、"颜色"为白色(RGB参数值均为255);❷并激活仿粗体图标,如图10-82所示。

STEP 06 输入相应文本并调整至合适位置,效果如图10-83所示。

STEP 07 选取工具箱中的横排文字工具,选择"窗口"|"字符"命令,在弹出的"字符"面板中,❶设置"字体系列"为"方正大黑简体"、"字体大小"为9点、"行距"为"自动"、"设置所选字符的字距调整"为400、"颜色"为白色(RGB参数值均为255);❷并激活仿粗体图标,如图10-84所示。

STEP 08 输入相应文本并调整至合适位置,效果如图10-85所示。

在Photoshop CC 2018工作界面中,提供了4种输入文字工具,分别是横排文字工具、直排文字工具以及横排/直排文字蒙版工具,利用不同的文字工具可以创建不同的文字效果。

第10章 企业宣传：品牌介绍的H5广告设计

图10-81 拖曳图像　　图10-82 设置各选项　　图10-83 输入文本

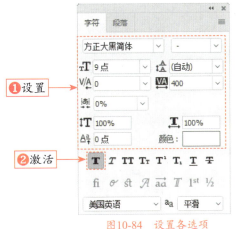

图10-84 设置各选项　　图10-85 输入文本

10.3.3 设计品牌展示企业标志效果

扫码看视频

在企业品牌展示中，企业信息可谓是重中之重，除了企业名称外，其次便是企业标志。下面详细介绍制作品牌展示企业标志效果的方法。其操作步骤如下。

- **STEP 01** 选取工具箱中的椭圆工具，在属性工具栏中设置"填充"为白色（RGB参数均为255）、"描边"为无，在图像编辑窗口中绘制一个椭圆，效果如图10-86所示。
- **STEP 02** 按Ctrl+O组合键，打开"飞龙标志.psd"素材图像，用移动工具将素材图像拖曳到背景图像编辑窗口中，适当调整图像位置，得到"飞龙标志"图层，效果如图10-87所示。
- **STEP 03** 展开"图层"面板，复制"飞龙标志"图层，得到"飞龙标志 拷贝"图层，右键栅格化图层；按住Ctrl键的同时，用鼠标左键单击"飞龙标志 拷贝"图层缩览图，将"飞龙标志 拷贝"图层载入选区，填充为白色（RGB参数值均为255），用移动工具将图像移动到适当的位置，然后按Ctrl+T组合键，适当调整图像位置及大小，效果如图10-88所示。
- **STEP 04** 按Ctrl+O组合键，打开"手指.psd"素材图像，用移动工具并选择"编辑"|"自由变换"命令，适当调整图像位置及大小，效果如图10-89所示。

225

图10-86 绘制椭圆　　　　图10-87 拖曳图像　　　　图10-88 调整复制图像

- **STEP 05** 选取工具箱中的横排文字工具，选择"窗口"|"字符"命令，在弹出的"字符"面板中，❶设置"字体系列"为"楷体"、"字体大小"为8点、"行距"为"自动"、"设置所选字符的字距调整"为0、"颜色"为白色（RGB参数值均为255）；❷并激活仿粗体图标，如图10-90所示。
- **STEP 06** 输入文本并调整至合适的位置，效果如图10-91所示。至此，完成品牌展示的H5页面设计。

图10-89 调整图像　　　　图10-90 设置各选项　　　　图10-91 输入文本

章前知识导读

节日活动是当今社会不可或缺的一个重要组成部分,已经从原来的传统节日活动演变开来,形成了一些特定的主题活动,在固定或不固定的日期内举办各种营销活动。本章主要介绍常见节日活动H5广告设计的方法。

第11章 节日活动:电商购物的H5广告设计

新手重点索引

▶ 购物活动:掌握年中大促的H5页面设计

▶ 电商活动:掌握双十二促销的H5页面设计

▶ 七夕活动:掌握情人节的H5页面设计

效果图片欣赏

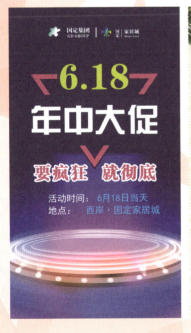
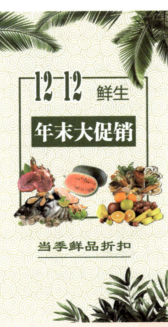

11.1 购物活动：掌握年中大促的H5页面设计

年中大促是各商业性企业在上半年过完举办的一种促销活动，价格及优惠力度十分诱人，给消费者打造购物盛宴。

本实例的最终效果如图11-1所示。

 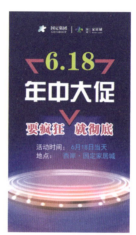

图11-1 实例效果

素材文件	素材\第11章\舞台.psd
效果文件	效果\第11章\掌握年中大促H5页面设计.psd、掌握年中大促H5页面设计.jpg

11.1.1 设计年中大促渐变背景效果

促销活动就是为消费者打造购物盛宴，所以渐变背景的设计，能够很好地渲染营销活动的气氛，营造消费购物的激情。下面详细介绍设计年中大促渐变背景效果的方法。其操作步骤如下。

扫码看视频

- **STEP 01** 选择"文件"|"新建"命令，弹出"新建文档"对话框，❶设置"名称"为"掌握年中大促H5页面设计"、"宽度"为1080像素、"高度"为1920像素、"分辨率"为300像素/英寸、"颜色模式"为"RGB颜色"、"背景内容"为"白色"，如图11-2所示；❷单击"创建"按钮，新建一个空白图像。

- **STEP 02** 展开"图层"面板，新建"图层 1"图层，选取工具箱中的渐变工具，打开"渐变编辑器"对话框，❶在渐变条上设置淡紫色到深紫色的渐变（RGB参数值分别为189、73、208；34、4、128）；❷并单击"新建"按钮，新建渐变预设，如图11-3所示。

- **STEP 03** 选中"图层 1"图层，在渐变工具属性栏中的"渐变"选项区中，选择新建的淡紫色到深紫色的渐变色，设置"径向渐变"，在图像编辑窗口中，从图像最下方正中心往图像中心点垂直拖曳填充径向渐变，效果如图11-4所示。

第11章 节日活动：电商购物的H5广告设计

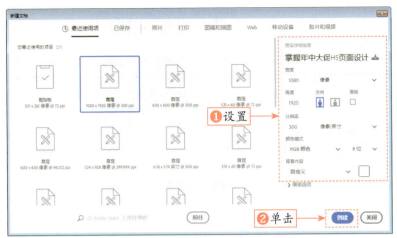

图11-2 设置各选项

图11-3 新建渐变预设

图11-4 填充径向渐变

11.1.2 设计年中大促底部装饰效果

年中大促页面的设计可以采用舞台灯光的装饰效果，为购物盛宴打造一种华丽的色彩。下面详细介绍设计年中大促底部装饰效果的方法。其操作步骤如下。

扫码看视频

STEP 01 按Ctrl+O组合键，打开"舞台.psd"素材图像，展开"图层"面板中的"底盘"图层组，如图11-5所示。

STEP 02 按住Shift键的同时，用鼠标左键选中"底盘"图层组中的"图层191""图层171""图层192""图层161（合并）"，用移动工具拖曳到图像编辑窗口中，效果如图11-6所示。

STEP 03 按Ctrl+O组合键，将拖曳的图像所对应的图层进行编组，并命名为"舞台"图层组，如图11-7所示。

图11-5 展开图层

图11-6 拖曳图像

图11-7 图层编组

● **STEP 04** 选中"舞台"图层组,按Ctrl+T组合键调出变换控制框,适当调整图像大小及位置,效果如图11-8所示。

● **STEP 05** 选取工具箱中的矩形工具,在工具属性栏中设置"选择工具模式"为"形状"、"填充"为白色(RGB参数值均为255)、"描边"为无,在图像编辑窗口中绘制一个矩形,得到"矩形 1"图层,效果如图11-9所示。

● **STEP 06** 在"图层"面板中,用鼠标右键单击"矩形 1"图层,在弹出的快捷菜单中选择"转换为智能对象"命令,将图层转换为智能对象,如图11-10所示。

图11-8 调整图像

图11-9 绘制矩形

图11-10 图层转换

● **STEP 07** 选中"矩形 1"图层,选择"滤镜"|"模糊"|"径向模糊"命令,在弹出的"径向模糊"对话框中,设置"数量"为100、"模糊方法"为"缩放"、"品质"为"好",如图11-11所示。

● **STEP 08** 单击"确定"按钮,为图层添加径向模糊,效果如图11-12所示。

● **STEP 09** 在"图层"面板中,设置"矩形 1"图层的"不透明度"为20%,效果如图11-13所示。

第11章 节日活动：电商购物的H5广告设计

图11-11 设置径向模糊　　图11-12 添加图层滤镜　　图11-13 设置图层的不透明度

11.1.3 设计年中大促标志文字效果

设计年中大促的活动页面时，要将标志、举办方、时间以及地点等信息突出显示，让消费者直观地了解到促销活动的详细信息。下面介绍制作年中大促标志文字效果的方法。其操作步骤如下。

扫码看视频

- **STEP 01** 选取工具箱中的多边形工具，在工具属性栏中设置"选择工具模式"为"形状"、"填充"为无、"描边"为粉色（RGB参数值分别为229、0、126）、"像素"为30、"边"为3，在图像编辑窗口中绘制一个多边形，得到"多边形 1"图层，如图11-14所示。
- **STEP 02** 按Ctrl＋T组合键调出变换控制框，适当调整图像的形状、大小及位置，效果如图11-15所示。

图11-14 绘制多边形　　　　　图11-15 调整图像

- **STEP 03** 展开"图层"面板，双击"多边形 1"图层，弹出"图层样式"对话框，❶选中"描边"复选框；❷设置"大小"为9像素、"位置"为"外部"、"混合模式"为"正常"、"不透明度"为

100%、"填充类型"为"颜色"、"颜色"为深紫色（RGB参数值分别为34、4、128），如图11-16所示。

STEP 04 单击"确定"按钮，为图层添加描边，效果如图11-17所示。

图11-16　设置图层样式

图11-17　添加描边

STEP 05 在"图层"面板中，右键单击"多边形"图层，将其栅格化处理；选取工具箱中的橡皮擦工具，在图像编辑窗口中，适当擦除"多边形 1"图层所对应图像的三个边缘线段的一部分，效果如图11-18所示。

STEP 06 选取工具箱中的横排文字工具，选择"窗口"|"字符"命令，在弹出的"字符"面板中，设置"字体系列"为"方正综艺简体"、"字体大小"为49.23点、"行距"为"自动"、"设置所选字符的字距调整"为0、"颜色"为白色（RGB参数值均为255），如图11-19所示。

STEP 07 输入相应文本并调整文字至合适的位置，效果如图11-20所示。

图11-18　擦除图像　　　　图11-19　设置字符各选项　　　　图11-20　输入文本

> **专家指点**　　在Photoshop CC 2018的工作界面中，用橡皮擦工具可以擦除图像。如果处理的是"背景"图层或锁定了透明区域的图层，涂抹区域会显示为背景色；处理其他图层时，可以擦除涂抹区域的像素。

STEP 08 在"字符"面板中，设置"字体系列"为"方正粗宋简体"、"字体大小"为54点、"行距"为"自动"、"设置所选字符的字距调整"为0、"颜色"为黄色（RGB参数值分别为240、

255、5），如图11-21所示。

> **STEP 09** 输入相应文本并调整文字至合适的位置，效果如图11-22所示。
> **STEP 10** 在"字符"面板中，设置"字体系列"为"方正粗宋简体"、"字体大小"为24点、"行距"为"自动"、"设置所选字符的字距调整"为150、"颜色"为粉色（RGB参数值分别为229、0、126），如图11-23所示。

图11-21　设置字符各选项　　图11-22　输入文本　　图11-23　设置字符各选项

> **STEP 11** 输入相应文本并调整文字至合适的位置，效果如图11-24所示。
> **STEP 12** 展开"图层"面板，双击"要疯狂 就彻底"文字图层，弹出"图层样式"对话框，❶选中"描边"复选框；❷设置"大小"为9像素、"位置"为"外部"、"混合模式"为"正常"、"不透明度"为100%、"填充类型"为"颜色"、"颜色"为白色（RGB参数值均为255），如图11-25所示。

图11-24　输入文本　　　　图11-25　设置图层样式

> **STEP 13** 单击"确定"按钮为图层添加描边，效果如图11-26所示。
> **STEP 14** 选取工具箱中的横排文字工具，选择"窗口"|"字符"命令，在弹出的"字符"面板中，设置"字体系列"为"黑体"、"字体大小"为14点、"行距"为18点、"设置所选字符的字距调整"为0、"颜色"为白色（RGB参数值均为255），并设置左对齐文本，如图11-27所示。
> **STEP 15** 输入相应文本，并调整文字至合适的位置，效果如图11-28所示。

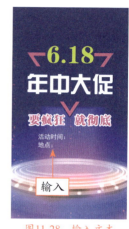

图11-26　添加描边　　　图11-27　设置字符选项　　　图11-28　输入文本

- **STEP 16** 在"字符"面板中，设置"字体系列"为"黑体"、"字体大小"为14点、"行距"为18点、"设置所选字符的字距调整"为0、"颜色"为蓝色（RGB参数值分别为3、196、255），并设置居中对齐文本，如图11-29所示。
- **STEP 17** 输入相应文本，并调整文字至合适的位置，效果如图11-30所示。
- **STEP 18** 选取工具箱中的移动工具，展开"图层"面板，按住Shift键的同时，用鼠标左键选中"活动时间：地点："、"6月18日当天 西岸·国定"两个文字图层，在移动工具属性栏中单击"垂直居中对齐"按钮，效果如图11-31所示。

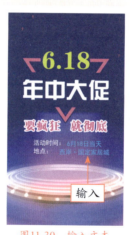
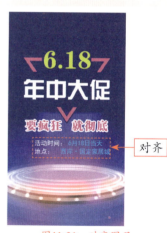

图11-29　设置字符选项　　　图11-30　输入文本　　　图11-31　对齐图层

- **STEP 19** 选取工具箱中的渐变工具，打开"渐变编辑器"对话框，❶在渐变条上设置青色到淡青色的渐变（RGB参数值分别为5、235、205；206、255、253）；❷单击"新建"按钮，新建渐变预设，如图11-32所示。
- **STEP 20** 选取工具箱中的自定义形状工具，在工具属性栏中设置"选择工具模式"为"形状"、"填充"为"渐变"（在"渐变"选项中选择新建的青色到淡青色的渐变色）、"描边"为无、"形状"为"模糊点1"，在图像编辑窗口中绘制一个如图11-33所示的形状。

　　在Photoshop CC 2018工作界面中，使用自定形状工具 可以通过设置不同的形状来绘制形状路径或图形，在"自定形状"拾色器中有大量的特殊形状可供选择。

图11-32 新建渐变预设　　　　图11-33 绘制自定义形状

- **STEP 21** 选取工具箱中的横排文字工具，选择"窗口"|"字符"命令，在弹出的"字符"面板中设置"字体系列"为"方正粗宋简体"、"字体大小"为8点、"行距"为"自动"、"设置所选字符的字距调整"为0、"颜色"为白色（RGB参数值均为255），如图11-34所示。
- **STEP 22** 输入相应文本，并调整至适当的位置，效果如图11-35所示。

图11-34 设置字符选项　　　　图11-35 输入文本

- **STEP 23** 在"字符"面板中设置"字体系列"为"方正粗宋简体"、"字体大小"为6点、"行距"为"自动"、"设置所选字符的字距调整"为0、"颜色"为白色（RGB参数值均为255），如图11-36所示。
- **STEP 24** 输入相应文本，并调整至适当的位置，效果如图11-37所示。
- **STEP 25** 选取工具箱中的钢笔工具，在工具属性栏中设置"选择工具模式"为"形状"、"填充"为无、"描边"为白色（RGB参数值均为255）、"描边宽度"为6像素，在图像编辑窗口中绘制一个形状，并适当调整形状位置，效果如图11-38所示。
- **STEP 26** 选取工具箱中的自定义形状工具，在工具属性栏中设置"选择工具模式"为"形状"、"填充"为"渐变"（在"渐变"选项中选择"色谱"渐变色）、"渐变样式"为"线性"、"旋转渐变"为-27、"描边"为无、"形状"为"百合形状"，在图像编辑窗口中绘制一个如图11-39所示的形状。

图11-36　设置字符选项

图11-37　输入文本

图11-38　绘制形状

图11-39　绘制形状

- **STEP 27** 选取工具箱中的直排文字工具，选择"窗口"|"字符"命令，在弹出的"字符"面板中设置"字体系列"为"方正粗宋简体"、"字体大小"为6点、"行距"为"自动"、"设置所选字符的字距调整"为0、"颜色"为白色（RGB参数值均为255），如图11-40所示。
- **STEP 28** 输入相应文本，并调整至合适的位置，效果如图11-41所示。

图11-40　设置字符选项

图11-41　输入文本

- **STEP 29** 选取工具箱中的钢笔工具，在工具属性栏中设置"选择工具模式"为"形状"、"填充"为无、"描边"为白色（RGB参数值均为255）、"描边宽度"为3像素，在图像编辑窗口中绘制一个形状，并适当调整形状位置，效果如图11-42所示。
- **STEP 30** 选取工具箱中的横排文字工具，在"字符"面板中设置"字体系列"为"方正粗宋简体"、

"字体大小"为7点、"行距"为"自动"、"设置所选字符的字距调整"为0、"颜色"为白色（RGB参数值均为255），如图11-43所示。

图11-42 绘制形状

图11-43 设置字符选项

- **STEP 31** 输入相应文本，并调整文字至合适的位置，效果如图11-44所示。
- **STEP 32** 在"字符"面板中，设置"字体系列"为"方正粗宋简体"、"字体大小"为4点、"行距"为"自动"、"设置所选字符的字距调整"为0、"颜色"为白色（RGB参数值均为255），如图11-45所示。
- **STEP 33** 输入相应文本，并调整文字至合适的位置，效果如图11-46所示。至此，完成年中大促H5页面设计。

图11-44 输入文本

图11-45 设置字符选项

图11-46 输入文本

11.2 电商活动：掌握双十二促销的H5页面设计

双十二促销活动最早来源于阿里巴巴在电商造节中的首秀，但逐渐被市场演化成一年一次的商品促销活动。

本实例的最终效果如图11-47所示。

图11-47　实例效果

素材文件	素材\第11章\海浪纹理.jpg、海鲜堆.psd、火龙果.psd、绿叶1.psd、绿叶2.psd、绿叶3.psd、水果堆.psd、西瓜.psd、鱼虾.psd
效果文件	效果\第11章\掌握双十二促销H5页面设计.psd、掌握双十二促销H5页面设计.jpg

11.2.1　设计双十二促销纹理绿叶效果

这次设计双十二促销活动的主题是"鲜生"——新鲜海鲜、生果，所以在设计制作背景时，采用偏暖色调，可以与主题更加呼应。下面详细介绍设计双十二促销纹理绿叶效果的方法。其操作步骤如下。

扫码看视频

- **STEP 01** 选择"文件"|"新建"命令，弹出"新建文档"对话框，❶设置"名称"为"掌握双十二促销H5页面设计"、"宽度"为1080像素、"高度"为1920像素、"分辨率"为300像素/英寸、"颜色模式"为"RGB颜色"、"背景内容"为"白色"，如图11-48所示；❷单击"创建"按钮，新建一个空白图像。

- **STEP 02** 按Ctrl+O组合键，打开"海浪纹理.jpg"素材图像，解锁图层，用移动工具将图像拖曳至图像编辑窗口中的合适位置，并命名为"海浪纹理 背景"，效果如图11-49所示。

图11-48　设置各选项　　　　　　　　　图11-49　拖曳图像

第11章 节日活动：电商购物的H5广告设计

◎ **STEP 03** 按Ctrl+T组合键调出变换控制框，适当调整图像大小及位置，效果如图11-50所示。
◎ **STEP 04** 按Ctrl+O组合键，打开"绿叶 1.psd"素材图像，用移动工具将图像拖曳至图像编辑窗口中的合适位置，并将图层命名为"绿叶1"，效果如图11-51所示。
◎ **STEP 05** 按Ctrl+T组合键调出变换控制框，适当调整图像大小及位置，效果如图11-52所示。

图11-50 调整图像　　　图11-51 拖曳图像　　　图11-52 调整图像

◎ **STEP 06** 按Ctrl+O组合键，打开"绿叶 2.psd"素材图像，用移动工具将图像拖曳至图像编辑窗口中的合适位置，并将图层命名为"绿叶2"，效果如图11-53所示。
◎ **STEP 07** 按Ctrl+T组合键调出变换控制框，适当调整图像大小及位置，效果如图11-54所示。
◎ **STEP 08** 按Ctrl+O组合键，打开"绿叶 3.psd"素材图像，用移动工具将图像拖曳至图像编辑窗口中的合适位置，并将图层命名为"绿叶3"，效果如图11-55所示。

图11-53 拖曳图像　　　图11-54 调整图像　　　图11-55 拖曳图像

11.2.2 设计双十二促销文字边框效果

在设计双十二促销页面时，为文字适当加上边框，可以更好地突出文字主题。下面详细介绍设计双十二促销文字边框效果的方法。其操作步骤如下。

扫码看视频

- **STEP 01** 选取工具箱中的横排文字工具，选择"窗口"|"字符"命令，在弹出的"字符"面板中，设置"字体系列"为Stencil、"字体大小"为"64.99点"、"行距"为"自动"、"设置所选字符的字距调整"为0、"颜色"为深绿色（RGB参数值分别为57、109、26），如图11-56所示。
- **STEP 02** 输入相对应的文本，按Ctrl+T组合键调出变换控制框，对文本变形，并调整至合适的位置，效果如图11-57所示。

图11-56　设置字符选项　　　　　　　　　　图11-57　输入文本

- **STEP 03** 展开"图层"面板，双击"12 12"文字图层空白处，弹出"图层样式"对话框，❶选中"描边"复选框；❷设置"大小"为9像素、"位置"为"外部"、"混合模式"为"正常"、"不透明度"为100%、"填充类型"为"颜色"、"颜色"为白色（RGB参数值均为255），如图11-58所示。
- **STEP 04** 单击"确定"按钮，为图层添加描边，效果如图11-59所示。

图11-58　设置图层样式　　　　　　　　　　图11-59　添加描边

- **STEP 05** 选取工具箱中的横排文字工具，选择"窗口"|"字符"命令，在弹出的"字符"面板中，设置"字体系列"为"微软雅黑"、"字体大小"为"24点"、"行距"为"自动"、"设置所选字符

的字距调整"为0、"颜色"为深绿色（RGB参数值分别为57、109、26），如图11-60所示。
- **STEP 06** 输入相应文本，并适当调整文字至合适的位置，效果如图11-61所示。
- **STEP 07** 在"字符"面板中，设置"字体系列"为"方正粗宋简体"、"字体大小"为"30点"、"行距"为"自动"、"设置所选字符的字距调整"为0、"颜色"为白色（RGB参数值均为255），如图11-62所示。

图11-60　设置字符选项

图11-61　输入文本

图11-62　设置字符选项

- **STEP 08** 输入相应文本，并调整至合适的位置，效果如图11-63所示。
- **STEP 09** 展开"图层"面板，选中"鲜生"文字图层，❶单击面板下方的"创建新图层"按钮，在图层上方新建一个图层；❷并命名为"矩形 1"，如图11-64所示。
- **STEP 10** 在"矩形 1"图层上，选取工具箱中的矩形工具，在工具属性栏中设置"选择工具模式"为"形状"、"填充"为深绿色（RGB参数值分别为57、109、26）、"描边"为无，在图像编辑窗口中绘制一个矩形，效果如图11-65所示。

图11-63　输入文本

图11-64　新建图层

图11-65　绘制矩形

- **STEP 11** 按Ctrl+T组合键，调出变换控制框，适当调整图像大小及位置，效果如图11-66所示。
- **STEP 12** 展开"图层"面板，选中"绿叶 2"图层，❶单击面板下方的"创建新图层"按钮，在图层上方新建一个图层；❷并命名为"矩形 2"，如图11-67所示。
- **STEP 13** 在"矩形 2"图层上，选取工具箱中的矩形工具，在工具属性栏中设置"选择工具模式"为

"形状"、"填充"为无、"描边"为深绿色（RGB参数值分别为57、109、26）、"描边宽度"为10像素，在图像编辑窗口中绘制一个矩形，效果如图11-68所示。

- **STEP 14** 按Ctrl+T组合键调出变换控制框，适当调整图像大小及位置，效果如图11-69所示。

图11-66 调整图像

图11-67 新建图层

图11-68 绘制矩形

图11-69 调整图像

- **STEP 15** 选取工具箱中的横排文字工具，选择"窗口"|"字符"命令，在弹出的"字符"面板中，设置"字体系列"为"隶书"、"字体大小"为"24点"、"行距"为"自动"、"设置所选字符的字距调整"为0、"颜色"为深绿色（RGB参数值分别为57、109、26），如图11-70所示。
- **STEP 16** 输入相对应文本，并调整至合适的位置，效果如图11-71所示。
- **STEP 17** 选取工具箱中的直线工具，在工具属性栏中设置"选择工具模式"为"形状"、"填充"为深绿色（RGB参数值分别为57、109、26）、"描边"为无、"粗细"为5像素，在图像编辑窗口中绘制一条直线，效果如图11-72所示。

图11-70 设置字符选项

图11-71 输入文本

图11-72 绘制直线

11.2.3 设计双十二促销产品布局效果

商品促销界面的设计，要注重产品的布局。下面详细介绍设计双十二促销产品布局效果的方法。其操作步骤如下。

扫码看视频

◎ **STEP 01** 按Ctrl+O组合键，打开"火龙果.psd"素材图像，用移动工具拖曳图像至图像编辑窗口中合适的位置，并将图层命名为"火龙果"，效果如图11-73所示。

◎ **STEP 02** 按Ctrl+O组合键，打开"西瓜.psd"素材图像，用移动工具拖曳图像至图像编辑窗口中合适的位置，并将图层命名为"西瓜"，效果如图11-74所示。

◎ **STEP 03** 按Ctrl+O组合键，打开"海鲜堆.psd"素材图像，用移动工具拖曳图像至图像编辑窗口中合适的位置，并将图层命名为"海鲜堆"，效果如图11-75所示。

图11-73 拖曳图像　　　　　　图11-74 拖曳图像　　　　　　图11-75 拖曳图像

◎ **STEP 04** 按Ctrl+O组合键，打开"鱼虾.psd"素材图像，用移动工具拖曳图像至图像编辑窗口中合适的位置，并将图层命名为"鱼虾堆"，效果如图11-76所示。

◎ **STEP 05** 按Ctrl+O组合键，打开"水果堆.psd"素材图像，用移动工具拖曳图像至图像编辑窗口中合适的位置，并将图层命名为"水果堆"，效果如图11-77所示。

◎ **STEP 06** 展开"图层"面板，按住Shift键的同时，用鼠标左键选取"火龙果""西瓜""海鲜堆""鱼虾堆""水果堆"5个图层，按Ctrl+G组合键，将图层编组，得到"组 1"图层组，如图11-78所示。

图11-76 拖曳图像　　　　　　图11-77 拖曳图像　　　　　　图11-78 图层编组

◎ **STEP 07** 双击"组 1"图层组空白处，在弹出的"图层样式"对话框中，❶选中"投影"复选框；❷设置"混合模式"为"正片叠底"、"阴影颜色"为黑色（RGB参数值均为0）、"不透明度"为

51%、"角度"为156度、"距离"为4像素、"扩展"为0、"大小"为0像素,如图11-79所示。

● **STEP 08** 单击"确定"按钮,为图层添加投影,效果如图11-80所示。至此,完成双十二促销H5页面设计。

图11-79 设置图层样式

图11-80 添加投影

11.3 七夕活动:掌握情人节的H5页面设计

七夕始于中国汉代,起源于对自然的崇拜及妇女穿针乞巧,但后来逐渐被牛郎织女的传说演变为象征爱情的情人节。

本实例的最终效果如图11-81所示。

图11-81 实例效果

素材文件	素材\第11章\星空背景.jpg、爱心1.psd、爱心2.psd、情侣1.psd、情侣2.psd
效果文件	效果\第11章\掌握情人节H5页面设计.psd、掌握情人节H5页面设计.jpg

11.3.1 设计情人节浪漫星空背景效果

扫码看视频

情人节活动的消费群体大都是女性，而女性的潜意识里都对爱情充满美好向往，希冀浪漫的爱情，所以在设计情人节活动页面背景时，需要将浪漫美好的元素融入背景中。下面详细介绍设计情人节浪漫星空背景效果的方法。其操作步骤如下。

STEP 01 选择"文件"|"新建"命令，弹出"新建文档"对话框，❶设置"名称"为"掌握情人节活动H5页面设计"、"宽度"为1080像素、"高度"为1920像素、"分辨率"为300像素/英寸、"颜色模式"为"RGB颜色"、"背景内容"为"白色"，如图11-82所示；❷单击"创建"按钮，新建一个空白图像。

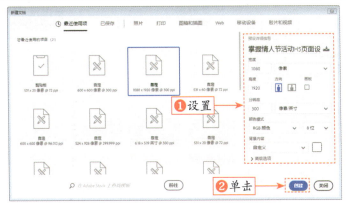

图11-82 设置各选项

STEP 02 按Ctrl+O组合键，打开"星空背景.jpg"素材图像，在"图层"面板中，单击"背景"图层右侧"指示图层部分锁定"按钮，解锁图层，如图11-83所示。

STEP 03 用移动工具拖曳解锁后的"图层 0"图层所对应的图像至图像编辑窗口中，将图层命名为"星空背景"，效果如图11-84所示。

STEP 04 按Ctrl+T组合键调出变换控制框，适当调整图像位置及大小，效果如图11-85所示。

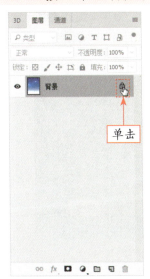
图11-83 解锁图层

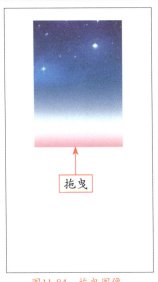
图11-84 拖曳图像

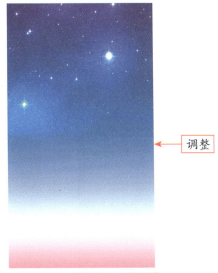
图11-85 调整图像

- **STEP 05** 选择"图像"|"调整"|"曲线"命令，弹出"曲线"对话框，在曲线上单击鼠标左键新建一个控制点，在下方设置"输入"为211、"输出"为173，如图11-86所示。
- **STEP 06** 单击"确定"按钮为图层添加曲线，效果如图11-87所示。

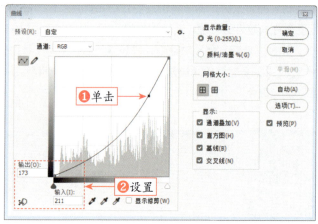

图11-86 设置曲线　　　　　图11-87 添加曲线

11.3.2 设计情人节渐变文字按钮效果

扫码看视频

在情人节活动页面的文字设计中，添加渐变效果是为了与设计的渐变星空背景更加融合，而按钮是H5页面不可或缺的一个交互设计。下面详细介绍设计情人节渐变文字按钮效果的方法。其操作步骤如下。

- **STEP 01** 选取工具箱中的矩形工具，在工具属性栏中设置"选择工具模式"为"形状"、"填充"为白色（RGB参数值均为255），"描边"为无，在图像编辑窗口中用鼠标左键双击，弹出"创建矩形"对话框，设置"宽度"为935像素，"高度"为946像素，然后单击"确定"按钮，确认绘制矩形，得到"矩形 1"图层，效果如图11-88所示。
- **STEP 02** 展开"图层"面板，将"矩形 1"图层的"不透明度"设置为33%，效果如图11-89所示。
- **STEP 03** 按Ctrl+O组合键，打开"爱心 1"素材图像，用移动工具拖曳图像至图像编辑窗口中，并将图层命名为"爱心 1"，效果如图11-90所示。

图11-88 绘制矩形　　　图11-89 调整不透明度　　　图11-90 拖曳图像

> **STEP 04** 按Ctrl+T组合键调出变换控制框，适当调整图像位置及大小，效果如图11-91所示。
> **STEP 05** 选取工具箱中的横排文字工具，选择"窗口"|"字符"命令，在弹出的"字符"面板中，设置"字体系列"为"叶根友毛笔行书2.0版"、"字体大小"为72点、"行距"为"自动"、"设置所选字符的字距调整"为0、"颜色"为白色（RGB参数值均为255），如图11-92所示。
> **STEP 06** 输入相应的文本，在文字工具属性栏中设置"居中对齐文本"，并调整文字至适当位置，效果如图11-93所示。

图11-91 调整图像

图11-92 设置字符选项

图11-93 输入文本

> **STEP 07** 选取工具箱中的渐变工具，打开"渐变编辑器"对话框，❶在渐变条上设置暗黄、金色、浅黄、金色、暗黄的渐变（RGB参数值分别为153、81、35；236、198、43；247、240、181）；❷单击"新建"按钮，新建渐变预设，如图11-94所示。
> **STEP 08** 展开"图层"面板，双击"七夕情人节"文字图层空白处，在弹出的"图层样式"对话框中，❶选中"渐变叠加"复选框；❷设置"混合模式"为"正片叠底"、"不透明度"为100%、"渐变"选择新建的渐变色（暗黄、金色、浅黄、金色、暗黄的渐变色）、"样式"为"线性"、"角度"为-49度、"缩放"为100%，如图11-95所示。

图11-94 新建渐变预设

图11-95 设置图层样式

> **STEP 09** 单击"确定"按钮为图层添加渐变叠加，效果如图11-96所示。
> **STEP 10** 双击"七夕情人节"文字图层右侧的"指示图层效果"按钮，在弹出的"图层样式"对话框中，❶选中"投影"复选框；❷设置"混合模式"为"正片叠底"、"阴影颜色"为黑色（RGB参数

值均为0）、"不透明度"为100%、"角度"为138度、"距离"为14像素、"扩展"为0、"大小"为18像素，如图11-97所示。

图11-96　添加渐变叠加

图11-97　设置图层样式

● **STEP 11** 单击"确定"按钮为图层添加投影，效果如图11-98所示。

● **STEP 12** 选取工具箱中的横排文字工具，选择"窗口"|"字符"命令，在弹出的"字符"面板中，设置"字体系列"为"叶根友毛笔行书2.0版"、"字体大小"为20.71点、"行距"为"自动"、"设置所选字符的字距调整"为75、"颜色"为白色（RGB参数值均为255），如图11-99所示。

图11-98　添加投影

图11-99　设置字符选项

● **STEP 13** 输入相应文本，并调整文字至适当的位置，效果如图11-100所示。

● **STEP 14** 展开"图层"面板，双击输入的文字图层空白处，在弹出的图层样式对话框中，❶选中"渐变叠加"复选框；❷设置"混合模式"为"正片叠底"、"不透明度"为100%、"渐变"选择新建的渐变色（暗黄、金色、浅黄、金色、暗黄的渐变色）、"样式"为"线性"、"角度"为0度、"缩放"为150%，如图11-101所示。

● **STEP 15** 单击"确定"按钮为图层添加渐变叠加，效果如图11-102所示。

● **STEP 16** 选取工具箱中的横排文字工具，在"字符"面板中，❶设置"字体系列"为"隶书"、"字体大小"为30点、"行距"为"自动"、"设置所选字符的字距调整"为75、"颜色"为深紫色（RGB参数值分别为71、59、141）；❷并激活仿粗体图标，如图11-103所示。

● **STEP 17** 输入相对应的文本，并调整文字至适当的位置，效果如图11-104所示。

第11章 节日活动：电商购物的H5广告设计

图11-100　输入文本　　　　　　　图11-101　设置图层样式

图11-102　添加渐变叠加　　　　图11-103　设置字符选项　　　　图11-104　输入文本

- **STEP 18** 在"字符"面板中，❶设置"字体系列"为"隶书"、"字体大小"为48点、"行距"为"自动"、"设置所选字符的字距调整"为75、"颜色"为深紫色（RGB参数值为71、59、141）；❷并激活仿粗体图标，如图11-105所示。
- **STEP 19** 输入相应的文本，并调整文字至适当的位置，效果如图11-106所示。
- **STEP 20** 选取工具箱中的直排文字工具，在"字符"面板中，❶设置"字体系列"为"隶书"、"字体大小"为30点、"行距"为"自动"、"设置所选字符的字距调整"为75、"颜色"为深紫色（RGB参数值分别为71、59、141）；❷并激活仿粗体图标，如图11-107所示。

图11-105　设置字符选项　　　　图11-106　输入文本　　　　　图11-107　设置字符选项

● **STEP 21** 输入相应的文本，并调整文字至适当的位置，效果如图11-108所示。

● **STEP 22** 选取工具箱中的横排文字工具，在"字符"面板中，❶设置"字体系列"为"黑体"、"字体大小"为14点、"行距"为"自动"、"设置所选字符的字距调整"为0、"颜色"为深紫色（RGB参数值分别为71、59、141）；❷并激活仿粗体图标，如图11-109所示。

● **STEP 23** 输入相应的文本，并调整文字至适当的位置，效果如图11-110所示。

图11-108　输入文本　　　图11-109　设置字符选项　　　图11-110　输入文本

● **STEP 24** 选取工具箱中的矩形工具，在工具属性栏中设置"选择工具模式"为"形状"、"填充"为无、"描边"为红色（RGB参数值分别为255、0、0）、"描边宽度"为10像素，在图像编辑窗口中绘制一个如图11-111所示的矩形，得到"矩形2"图层。

● **STEP 25** 选取工具箱中的矩形工具，在工具属性栏中设置"选择工具模式"为"形状"、"填充"为红色（RGB参数值分别为255、0、0）、"描边"为无、在图像编辑窗口中绘制一个矩形，得到"矩形3"图层，效果如图11-112所示。

● **STEP 26** 在图像编辑窗口中选中"矩形3"图层所对应的图像，选取工具箱中的直接选择工具，用鼠标左键单击矩形图像右上角的锚点，如图11-113所示。

图11-111　绘制矩形　　　图11-112　绘制矩形　　　图11-113　选择锚点

● **STEP 27** 按Delete键，删除锚点，得到一个正三角形，并按Enter键确认删除，效果如图11-114所示。

● **STEP 28** 按Ctrl+T组合键调出变换控制框，适当调整并旋转图像至合适的位置，效果如图11-115所示。

图11-114 删除锚点

图11-115 调整图像

● **STEP 29** 选取工具箱中的横排文字工具，选择"窗口"|"字符"命令，在弹出的"字符"面板中，设置"字体系列"为"黑体"、"字体大小"为14点、"行距"为"自动"、"设置所选字符的字距调整"为0、"颜色"为红色（RGB参数值分别为255、0、0），并激活仿粗体图标，如图11-116所示。

● **STEP 30** 输入相应的文本，适当调整文本图像的位置，效果如图11-117所示。

图11-116 设置字符选项

图11-117 输入文本

11.3.3 设计情人节情侣装饰效果

情人节少不了的主角便是情侣，所以在设计情人节页面时，可以适当在页面空白处添加情侣装饰。下面详细介绍设计情人节情侣装饰效果的方法。其操作步骤如下。

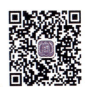
扫码看视频

● **STEP 01** 按Ctrl+O组合键，打开"情侣1.psd"素材图像，用移动工具拖曳图像至图像编辑窗口中合适的位置，并将图层命名为"情侣1"，效果如图11-118所示。

● **STEP 02** 展开"图层"面板，选中"情侣1"图层，用鼠标拖曳图层至"七夕情人节"文字图层的下方，如图11-119所示。

图11-118 拖曳图像　　　　　　　　图11-119 拖曳图层

> **专家指点**　　在Photoshop CC 2018工作界面中，调整图层顺序的方法有：上下拖曳来改变图层顺序；选择"图层"|"排列"命令中的选项，来调整图层顺序；选中要移动的图层，按Ctrl＋]组合键前移一层、Ctrl＋[组合键后移一层、Ctrl＋Shift＋]组合键置为顶层、Ctrl＋Shift＋[组合键置为底层。

- **STEP 03** 按Ctrl＋T组合键调出变换控制框，适当调整图像大小及位置，并旋转图像至如图11-120所示的角度。
- **STEP 04** 在"图层"面板中，双击"情侣 1"图层空白处，在弹出的"图层样式"对话框中，❶选中"投影"复选框；❷设置"混合模式"为"正片叠底"、"阴影颜色"为黑色（RGB参数值均为0）、"不透明度"为100%、"角度"为138度、"距离"为14像素、"扩展"为0、"大小"为18像素，如图11-121所示。

图11-120 调整图像　　　　　　　　图11-121 设置图层样式

- **STEP 05** 单击"确定"按钮为图层添加投影，效果如图11-122所示。
- **STEP 06** 按Ctrl＋O组合键，打开"情侣 2.psd"素材图像，用移动工具将图像拖曳至图像编辑窗口中合适的位置，并将图层命名为"情侣 2"，效果如图11-123所示。

第11章 节日活动：电商购物的H5广告设计

图11-122 添加投影　　　　　图11-123 拖曳图像

- **STEP 07** 展开"图层"面板，按住Ctrl键的同时，用鼠标左键单击"情侣 2"图层左侧的"图层缩览图"，将图像载入选区，并填充为深紫色（RGB参数值分别为71、59、141），效果如图11-124所示。
- **STEP 08** 按Ctrl+T组合键调出变换控制框，适当调整图像大小及位置，效果如图11-125所示。
- **STEP 09** 按Ctrl+O组合键，打开"爱心 2.psd"素材图像，用移动工具将图像拖曳至图像编辑窗口中合适的位置，效果如图11-126所示。至此，完成情人节H5页面设计。

图11-124 填充图像　　　图11-125 调整图像　　　图11-126 拖曳图像

章前知识导读

邀请函是一场会议中非常重要的一部分，在商业社交活动中，邀请函的使用范围非常广泛，使用频率也非常高。与以往不同的是，随着时代的发展，书信方式的邀请函已逐渐被H5界面的互联网邀请函替代。本章主要介绍常见邀请函H5广告设计方法。

第12章 会议邀请：年会晚会邀请函的H5广告设计

新手重点索引

▶ 企业年会：掌握年会邀请函的H5页面设计
▶ 招商加盟：掌握招商邀请函的H5页面设计
▶ 颁奖晚会：掌握颁奖典礼邀请函的H5页面设计

效果图片欣赏

第12章 会议邀请：年会晚会邀请函的H5广告设计

12.1 企业年会：掌握年会邀请函的H5页面设计

年会邀请函是企业举办年会时对公司内部人员以及一些合作企业发出的请约性书信，多为年终大型活动晚会。

本实例的最终效果如图12-1所示。

图12-1 实例效果

素材文件	素材\第12章\边框.psd、标志.psd、花纹.psd、文字.psd
效果文件	效果\第12章\掌握年会邀请函H5页面设计.psd、掌握年会邀请函H5页面设计.jpg

12.1.1 设计年会邀请函欧式边框效果

边框往往是年会邀请函设计必不可少的一个组成部分，一个好看的邀请函的边框能够起到点睛效果。下面详细介绍设计年会邀请函欧式边框效果的方法。其操作步骤如下。

扫码看视频

● **STEP 01** 选择"文件"|"新建"命令，弹出"新建文档"对话框，❶设置"名称"为"掌握年会邀请函H5页面设计"、"宽度"为1080像素、"高度"为1920像素、"分辨率"为300像素/英寸、"颜色模式"为"RGB颜色"、"背景内容"为"白色"，如图12-2所示；❷单击"创建"按钮，新建一个空白图像。

● **STEP 02** 展开"图层"面板，新建"图层1"图层，设置前景色为黑色（RGB参数值均为0），为"图层1"图层填充黑色，如图12-3所示。

● **STEP 03** 按Ctrl+O组合键，打开"边框.psd"素材图像，用移动工具将素材图像拖曳至背景图像编辑窗口中，适当调整图像的位置，得到"边框"图层，效果如图12-4所示。

● **STEP 04** 复制"边框"图层，得到"边框 拷贝"图层，垂直翻转拷贝的图像并移动至合适位置，效果如图12-5所示。

图12-2 设置各选项

图12-3 填充颜色

图12-4 拖曳图像

图12-5 移动图像

- **STEP 05** 选中"边框"图层，选取工具箱中的矩形选框工具，在图像编辑窗口中绘制一个矩形选框，如图12-6所示。
- **STEP 06** 按Ctrl+T组合键调出变换控制框，适当调整选区内图像的大小，如图12-7所示。
- **STEP 07** 在变换控制框内双击鼠标左键，即可确认变换，按Ctrl+D组合键取消选区，效果如图12-8所示。

图12-6 绘制矩形选框

图12-7 调整选区内图像大小

图12-8 取消选区

在Photoshop CC 2018工作界面中，按Ctrl+T组合键可以调用"自由变换"命令，也可以选择"编辑"|"自由变换"命令，然后等待所选图层调出变换控制框时调整图像。

● **STEP 08** 用与上同样的方法制作出另一侧的边框，效果如图12-9所示。
● **STEP 09** 选中"边框 拷贝"图层，用橡皮擦工具擦去底部中间的装饰图案，如图12-10所示。
● **STEP 10** 用矩形选框工具和"自由变换"功能调整图像，效果如图12-11所示。

图12-9　图像效果　　　　图12-10　擦除图像　　　　图12-11　调整图像

12.1.2 设计年会邀请函主题内容效果

年会邀请函标志是邀请函必不可少的一个组成部分，标志能够让受邀者明白活动的组办单位，同时简单明了的邀请信息也能使受邀者明确活动的主要内容。下面详细介绍设计年会邀请函主题内容效果的方法。其操作步骤如下。

扫码看视频

● **STEP 01** 选择"文件"|"打开"命令，打开"标志.psd"素材图像，用移动工具将素材图像拖曳至背景图像编辑窗口中，适当调整图像的位置，效果如图12-12所示。
● **STEP 02** 选取工具箱中的渐变工具，打开"渐变编辑器"对话框，❶在渐变条上设置暗黄、金色、浅黄、金色、暗黄的渐变（RGB参数值分别为153、81、35；236、198、43；247、240、181）；❷单击"新建"按钮，新建渐变预设，如图12-13所示。
● **STEP 03** 选取工具箱中的矩形工具，在工具属性栏中设置"填充"为无、"描边"为渐变，❶在"渐变"选项区中选择新建的暗黄、金色、浅黄、金色、暗黄渐变色；❷设置"旋转渐变"为51，如图12-14所示。
● **STEP 04** 在工具属性栏中设置"描边宽度"为4像素，并新建"矩形 1"图层，在图像编辑窗口中绘制一个矩形，如图12-15所示。
● **STEP 05** 复制"矩形1"图层，得到"矩形 1 拷贝"图层，按Ctrl+T组合键调出变换控制框，按住Shift+Alt组合键的同时，从中心缩小图像，并按Enter键确认变换，效果如图12-16所示。

图12-12 拖曳图像　　　　图12-13 新建渐变预设

图12-14 选择相应渐变色　　图12-15 绘制矩形　　图12-16 缩小图像

- **STEP 06** 选取工具箱中的矩形工具,在工具属性栏中设置"填充"为渐变,在"渐变"选项区中选择新建的暗黄、金色、浅黄、金色、暗黄渐变色,设置"旋转渐变"为0、"描边"为无,并新建一个"矩形2"图层,在图像编辑窗口中绘制一个矩形,如图12-17所示。
- **STEP 07** 复制"矩形2"图层,得到"矩形 2 拷贝"图层,并适当调整图像的位置,效果如图12-18所示。

图12-17 绘制矩形　　　　图12-18 调整图像位置

- **STEP 08** 按Ctrl+O组合键,打开"文字.psd"素材图像,用移动工具将素材图像拖曳至背景图像编辑

窗口中，并按Ctrl+G组合键进行编组，得到"文字"图层组，按Ctrl+T组合键调出变换控制框，适当调整图像大小及位置，效果如图12-19所示。

● **STEP 09** 双击"文字"图层组，弹出"图层样式"对话框，选中"渐变叠加"复选框，选择新建的暗黄、金色、浅黄、金色、暗黄渐变色，并设置"角度"为0度，单击"确定"按钮，效果如图12-20所示。

● **STEP 10** 选取工具箱中的椭圆工具，在工具属性栏中设置"填充"为渐变，在"渐变"选项区中选择新建的暗黄、金色、浅黄、金色、暗黄渐变色，设置"旋转渐变"为0、"描边"为无，在图像编辑窗口中绘制一个圆形，并选取图层"函"设置为黑色，置于绘制的渐变圆形图层上方，效果如图12-21所示。

图12-19 拖曳图像

图12-20 添加图层样式

图12-21 绘制渐变圆形图层

> **专家指点** 在Photoshop CC 2018工作界面中，双击图层组，或在图层面板下方单击"添加图层样式"按钮，都可以弹出"图层样式"对话框。设置好参数之后，图层相对应下方，便会显示添加的效果"指示图层可见性"按钮 ◉ ，单击 ◉ 按钮，隐藏效果，可以对比设置前后的效果。

12.1.3 设计年会邀请函底部装饰效果

邀请函的装饰效果是设计的重中之重，一个好的邀请函，必然要有好的装饰效果，单纯的文字信息会使受邀者厌烦，但过于花哨的效果也不会给人好感。下面详细介绍设计年会邀请函底部装饰效果的方法。其操作步骤如下。

扫码看视频

● **STEP 01** 选取工具箱中的矩形选框工具，在图像编辑窗口中绘制一个矩形选框，如图12-22所示。

● **STEP 02** 选取工具箱中的渐变工具，打开"渐变编辑器"对话框，在渐变条上设置金色、黄色、暗黄、黄色、金色的渐变（RGB参数值分别为201、151、15；225、220、59；147、106、16），如图12-23所示。

● **STEP 03** 单击"确定"按钮，新建"矩形 3"图层，在选区内从左至右填充线性渐变色，并取消选区，效果如图12-24所示。

● **STEP 04** 按Ctrl+O组合键，打开"花纹.psd"素材图像，用移动工具将素材图像拖曳至背景像编辑窗

口中，得到"花纹"图层；按Ctrl+T组合键调出变换控制框，适当调整图像大小及位置，效果如图12-25所示。

图12-22　绘制矩形选框

图12-23　设置渐变色

图12-24　填充渐变

图12-25　拖曳图像

● **STEP 05** 双击"花纹"图层，弹出"图层样式"对话框，为图层添加"投影"图层样式，设置参数及效果如图12-26所示。至此，完成年会邀请函的H5页面设计。

图12-26　设置图层样式参数及效果

12.2 招商加盟：掌握招商邀请函的H5页面设计

招商加盟是企业营销中的有效环节，同时也是展示企业实力及发展前景的一个机会，吸引加盟商，让他们付款进货，是企业营销发展的一种手段。

本实例最终效果如图12-27所示。

图12-27　实例效果

素材文件	素材\第12章\底纹.jpg、文字2.psd、文字3psd、标志2.psd、飘云.psd、梅兰竹菊.psd
效果文件	效果\第12章\掌握招商邀请函H5页面设计.psd、掌握招商邀请函H5页面设计.jpg

12.2.1　设计招商邀请函背景底纹效果

邀请函的背景效果是整个邀请函的主体，在设计时要根据不同主题来定位，不能过于显眼，又不能过于平庸。下面详细介绍设计招商邀请函背景效果的方法。其操作步骤如下。

扫码看视频

- **STEP 01** 选择"文件"|"新建"命令，弹出"新建文档"对话框，❶设置"名称"为"掌握招商邀请函H5页面设计"、"宽度"为1080像素、"高度"为1920像素、"分辨率"为300像素/英寸、"颜色模式"为"RGB颜色"、"背景内容"为"白色"，如图12-28所示；❷单击"创建"按钮，新建一个空白图像。
- **STEP 02** 选取工具箱中的渐变工具，打开"渐变编辑器"对话框，在渐变条上设置红到暗红的渐变（RGB参数值分别为249、3、21；151、0、7），并单击"新建"按钮，新建渐变预设，如图12-29所示。
- **STEP 03** 单击"确定"按钮，新建"图层2"，在工具属性栏中设置径向渐变，在图像编辑窗口中从右至左填充线性渐变，效果如图12-30所示。
- **STEP 04** 按Ctrl+O组合键，打开"底纹.jpg"素材图像，解锁图层，运用移动工具将素材图像拖曳至背景图像编辑窗口中，得到"底纹"图层，适当调整图像位置，接着按Ctrl+T组合键，调出变换控制框，适当调整选区内图像的大小，效果如图12-31所示。

图12-28 设置"新建文档"对话框

图12--29 新建渐变预设　　　图12-30 填充渐变　　　图12-31 拖曳调整图像

- **STEP 05** 选择"底纹"图层,选择"图像"|"调整"|"黑白"命令,弹出"黑白"对话框,选择默认参数值,单击"确定"按钮,如图12-32所示。
- **STEP 06** 在"图层"面板中,将图层的"不透明度"设置为4%,效果如图12-33所示。
- **STEP 07** 选取工具箱中的渐变工具,打开"渐变编辑器"对话框,❶在渐变条上设置金色、浅黄、金色的渐变(RGB参数值分别为236、198、43;247、240、181);❷并单击"新建"按钮,新建渐变预设,如图12-34所示。

图12-32 调整底纹效果　　　图12-33 设置图层的不透明度　　　图12-34 新建渐变预设

- **STEP 08** 新建"形状1"图层,选取工具箱中的钢笔工具绘制一个选区,如图12-35所示。

- **STEP 09** 选取工具箱中的渐变工具，打开"渐变编辑器"对话框，选择新建的金色、浅黄、金色的渐变预设，在选区内从左至右填充线性渐变色，取消选区，效果如图12-36所示。
- **STEP 10** 复制"形状1"图层，得到"形状1 拷贝"图层，按Ctrl＋T组合键，调出变换控制框，适当调整图像位置，并填充浅黄色（RGB参数值分别为247、239、177），然后置于"形状 1"图层下方，效果如图12-37所示。

图12-35 绘制选区　　图12-36 填充线性渐变　　图12-37 调整填充图像

- **STEP 11** 选取工具箱中的渐变工具，打开"渐变编辑器"对话框，❶在渐变条上设置暗黄、金色、浅黄、金色、暗黄的渐变（RGB参数值分别为181、81、35；236、198、43；247、240、181）；❷并单击"新建"按钮，新建渐变预设，如图12-38所示。
- **STEP 12** 新建"渐变曲线"图层，选取工具箱中的钢笔工具，在工具属性栏中设置"填充"为无、"描边"为渐变，在"渐变"选项区中选择新建的暗黄、金色、浅黄、金色、暗黄渐变色，设置"对称渐变"旋转角度为90、"描边"像素为7，并在"形状1"图层上方绘制一条渐变曲线，效果如图12-39所示。
- **STEP 13** 展开"图层"面板，复制"渐变曲线"图层，得到"渐变曲线 拷贝"图层，按Ctrl＋T组合键调出变换控制框，适当调整图像位置，效果如图12-40所示。

　　在Photoshop CC 2018工作界面中，使用钢笔工具能够绘制选区、路径、像素等形状线条。通过添加锚点、转换锚点、拖动锚点等操作，可以绘制不规则形状线条。

图12-38 新建渐变预设　　图12-39 绘制渐变曲线　　图12-40 复制调整曲线

12.2.2 设计招商邀请函文字广告信息

扫码看视频

简单明了的邀请函信息能够使受邀者读懂邀请函的主要内容，过多过杂乱的内容也容易引使人反感。下面详细介绍设计招商邀请函文字广告信息的方法。其操作步骤如下。

- **STEP 01** 按Ctrl+O组合键，打开"文字2.psd"素材图像，用移动工具将素材图像拖曳至背景图像编辑窗口中，按Ctrl+G组合键将文字进行编组，得到"文字 2"图层组，适当调整图像的位置，效果如图12-41所示。

- **STEP 02** 双击"文字 2"图层组，弹出"图层样式"对话框，选中"投影"复选框，在其中设置"混合模式"为"正片叠底"、"不透明度"为49%、"角度"为90、"距离"为16像素、"扩展"为7%、"大小"为81像素，设置完成后单击"确定"按钮，效果如图12-42所示。

图12-41　拖曳文字　　　　　图12-42　设置文字图层样式

- **STEP 03** 按Ctrl+O组合键，打开"文字3.psd"素材图像，用移动工具将素材图像拖曳至背景图像编辑窗口中，并按Ctrl+G组合键，将文字进行编组得到"文字3"图层，适当调整图像位置，效果如图12-43所示。

- **STEP 04** 展开"图层"面板，复制"文字3"图层组，得到"文字3 拷贝"图层组，按Ctrl+T组合键调出变换控制框，适当调整图像位置，并设置文字颜色为暗黄色（RGB参数为134、134、5），效果如图12-44所示。

图12-43　拖曳文字　　　　　图12-44　复制拖曳填充文字

12.2.3 设计招商邀请函个性花纹效果

招商邀请函的花纹效果不能过于个性,得与企业招商性质相结合,同时也可使用适当的花纹装饰效果体现企业的独特性。下面详细介绍设计招商邀请函个性花纹效果的方法。其操作步骤如下。

扫码看视频

● **STEP 01** 按Ctrl+O组合键,打开"梅兰竹菊.psd"素材图像,用移动工具将素材图像拖曳至背景图像编辑窗口中,适当调整图像的位置,并按Ctrl+T组合键调出变换控制框,适当调整图像大小,效果如图12-45所示。

● **STEP 02** 按Ctrl+O组合键,打开"标志2.psd"素材图像,用移动工具将素材图像拖曳至背景图像编辑窗口中,适当调整图像的位置,效果如图12-46所示。

图12-45 调整图像

图12-46 拖曳图像

● **STEP 03** 按Ctrl+O组合键,打开"飘云.psd"素材图像,用移动工具将素材图像拖曳至背景图像编辑窗口中,适当调整图像的位置,选择"编辑"|"变换"|"水平翻转"命令,使图像水平翻转,效果如图12-47所示。

● **STEP 04** 展开"图层"面板,在"文字2"图层上单击鼠标右键,在弹出的快捷菜单中选择"拷贝图层样式"命令拷贝图层样式,然后在"图层4"图层上粘贴图层样式,效果如图12-48所示。至此,完成招商邀请函H5页面设计。

图12-47 拖曳图像

图12-48 拷贝粘贴图层样式

12.3 颁奖晚会：掌握颁奖典礼邀请函的H5页面设计

颁奖典礼在当今社会中，已经成为一种趋势，小到公司，大到媒体，通常每年都会举行颁奖典礼。那么在这种面向大众媒体，甚至是电视直播的颁奖典礼时，典礼邀请函就充当着一个很重要的角色。

本实例最终效果如图12-49所示。

图12-49　实例效果

素材文件	素材\第12章\奔跑.psd、玻璃盖.png、彩带.psd、奖杯.psd、金翅.psd、文字4.psd
效果文件	效果\第12章\掌握颁奖典礼邀请函H5页面设计.psd、掌握颁奖典礼邀请函H5页面设计.jpg

12.3.1 设计颁奖典礼邀请函旋转背景效果

邀请函的背景效果是邀请函整个设计的主体，旋转样式背景效果的制作，能使颁奖典礼显得更华丽的。下面详细介绍设计颁奖典礼邀请函旋转背景效果的方法。其操作步骤如下。

扫码看视频

STEP 01 选择"文件"|"新建"命令，弹出"新建文档"对话框，❶设置"名称"为"掌握颁奖典礼邀请函H5页面设计"、"宽度"为1080像素、"高度"为1920像素、"分辨率"为300像素/英寸、"颜色模式"为"RGB颜色"、"背景内容"为"灰色"（RGB参数为154、154、154），如图12-50所示；❷单击"创建"按钮，新建一个空白图像。

STEP 02 选取工具箱中的多边形工具，在工具属性栏中设置"填充"为褐色（RGB参数为106、57、6）、"描边"为无、"边"为3，在图像编辑窗口中，按住Shift键的同时，拖动鼠标绘制一个正三角形，得到"多边形 1"图层，如图12-51所示。

STEP 03 选择"多边形 1"图层，按Ctrl+T组合键调出变换控制框，适当调整图像大小及位置，如图12-52所示。

STEP 04 复制"多边形 1"图层，得到"多边形 1 拷贝"图层，按Ctrl+T组合键调出变换控制框，使

用移动工具将图形旋转中心拖至控制框下方中心位置，效果如图12-53所示。

图12-50　设置"新建"对话框

图12-51　绘制正三角形　　图12-52　调整图像　　图12-53　调整图像旋转中心

- **STEP 05** 在工具属性栏中设置"旋转"为15度，按Enter键确认旋转，在变换控制框内双击鼠标左键，即可确认变换，效果如图12-54所示。
- **STEP 06** 按Shift＋Ctrl＋Alt＋T组合键，重复上一步旋转变换，直到整个三角形做一个360度的旋转，效果如图12-55所示。

图12-54　旋转图像　　图12-55　重复旋转命令

● **STEP 07** 选取所有三角形,按Ctrl+G组合键进行图层编组,得到"旋转图像"图层,然后按Ctrl+T组合键,调出变换控制框,适当调整图像位置及大小,效果如图12-56所示。

● **STEP 08** 展开"图层"面板,复制"旋转图像"图层,得到"旋转图像 拷贝"图层,并填充为暗黄色(RGB参数为207、169、114),按Ctrl+T组合键,调出变换控制框,在属性栏中设置"旋转"为7.5度,按Enter键确认旋转,在变换控制框内双击鼠标左键,即可确认变换,效果如图12-57所示。

● **STEP 09** 按Shift+Ctrl+N组合键,弹出"新建图层"对话框,设置"名称"为"黑色不透明",单击"确定"按钮,新建图层,填充为黑色(RGB参数均为0),并设置不透明度为65%,如图12-58所示。

图12-56 调整图像　　图12-57 复制填充旋转图像　　图12-58 新建黑色不透明图层

12.3.2 设计颁奖典礼邀请函内容效果

颁奖典礼邀请函的内容一定要突出颁奖典礼的主题、地点、时间等重要信息,让受邀者清楚地明白邀请函的大致内容。下面详细介绍设计颁奖典礼邀请函内容效果的方法。其操作步骤如下。

扫码看视频

● **STEP 01** 选取工具箱中的椭圆工具,在工具属性栏中设置"填充"为黑色(RGB参数均为0)、"描边"为渐变,❶在"渐变"选项区中新建金色、浅黄、金色的渐变色(RGB参数值为236、198、43;247、240、181;236、198、43);❷设置"旋转渐变"为51、"描边"像素为3,如图12-59所示。

● **STEP 02** 按住Shift键的同时,在图像编辑窗口中绘制一个正圆,效果如图12-60所示。

在Photoshop CC 2018工作界面中,选取椭圆工具,按住Shift的同时拖动图像,可以绘制正圆,若同时按住Alt键,则可以以圆点为中心绘制正圆或椭圆。

◎ **STEP 03** 按Ctrl+O组合键，打开"玻璃盖.png"素材图像，用移动工具将素材图像拖曳至背景图像编辑窗口中，适当调整图像位置及大小，效果如图12-61所示。

图12-59 新建渐变色　　图12-60 绘制图形　　图12-61 拖曳图像

◎ **STEP 04** 按Ctrl+O组合键，打开"奖杯.psd"素材图像，用移动工具将素材图像拖曳至背景图像编辑窗口中，适当调整图像的大小及位置，效果如图12-62所示。

◎ **STEP 05** 按Ctrl+O组合键，打开"彩带.psd"素材图像，用移动工具将素材图像拖曳至背景图像编辑窗口中，适当调整图像的位置及大小，并将图层命名为"彩带"，效果如图12-63所示。

◎ **STEP 06** 复制"彩带"图层，得到"彩带 拷贝"图层，按Ctrl+T组合键调出变换控制框，适当调整图像大小及位置，效果如图12-64所示。

图12-62 拖曳图像　　图12-63 拖曳图像　　图12-64 拷贝调整图像

◎ **STEP 07** 按Ctrl+O组合键，打开"文字4.psd"素材图像，用移动工具将素材图像拖曳至背景图像编辑窗口中，适当调整图像的位置，并按Ctrl+G组合键将文字进行编组，得到"文字 4"图层组，效果如图12-65所示。

◎ **STEP 08** 按Ctrl+O组合键，打开"奔跑.psd"素材图像，用移动工具将素材图像拖曳至背景图像编辑窗口中，适当调整图像的位置，效果如图12-66所示。

◎ **STEP 09** 展开"图层"面板，为"文字4"图层添加"渐变叠加"和"投影"图层样式，参数设置如图12-67所示。

图12-65 拖曳图像　　　图12-66 拖曳图像

图12-67 添加图层样式

> **STEP 10** 按Ctrl+O组合键，打开"金翅.psd"素材图像，用移动工具将素材图像拖曳至背景图像编辑窗口中，适当调整图像的大小及位置，并将图层命名为"金翅"，效果如图12-68所示。

> **STEP 11** 展开"图层"面板，双击"金翅"图层，弹出"图层样式"对话框，选中"投影"复选框，在其中设置"混合模式"为"正片叠底"、"不透明度"为100%、"角度"为138度、"距离"为13像素、"扩展"为0、"大小"为29像素，单击"确定"按钮，为图层添加图层样式，效果如图12-69所示。

图12-68 拖曳图像　　　图12-69 添加投影

12.3.3 设计颁奖典礼邀请函装饰效果

扫码看视频

颁奖典礼邀请函的装饰效果要突出主题特色，让受邀者能够清楚地明白这是一份颁奖典礼的邀请函。下面详细介绍设计颁奖典礼邀请函装饰效果的方法。其操作步骤如下。

- **STEP 01** 选取工具箱中的矩形选框工具，在图像编辑窗口中绘制一个矩形选框，如图12-70所示。
- **STEP 02** 选取工具箱中的渐变工具，打开"渐变编辑器"对话框，❶在渐变条上设置金色、浅黄、金色的渐变（RGB参数值分别为236、198、43；247、240、181；236、198、43）；❷单击"新建"按钮，新建渐变预设，如图12-71所示。

图12-70 绘制矩形选框

图12-71 新建渐变预设

- **STEP 03** 按Shift+Ctrl+N组合键，弹出"新建图层"对话框，设置"名称"为"线性渐变"，单击"确定"按钮，新建一个图层，在选区内从左至右填充线性渐变，并按Ctrl+D组合键取消选区，效果如图12-72所示。
- **STEP 04** 复制"线性渐变"图层，得到"线性渐变 拷贝"图层，按Ctrl+T组合键调出变换控制框，适当调整图像大小及位置，效果如图12-73所示。
- **STEP 05** 选取工具箱中的横排文字工具，选择"窗口"|"字符"命令，在弹出的"字符"面板中，❶设置"字体系列"为"楷体"、"字体大小"为38点、"行距"为"自动"、"设置所选字符的字距调整"为50、"颜色"为黑色（RGB参数值均为0）；❷并激活仿粗体图标，如图12-74所示。

图12-72 填充线性渐变

图12-73 调整图像

图12-74 设置各选项

◎ **STEP 06** 输入相应文本，并调整至合适位置，效果如图12-75所示。

◎ **STEP 07** 选取工具箱中的横排文字工具，❶在"字符"面板中设置"字体系列"为SimSun-ExtB、"字体大小"为18点、"行距"为"自动"、设置所选字符的字距调整为50、"颜色"为黑色（RGB参数值均为0）；❷并激活仿粗体图标，如图12-76所示。

◎ **STEP 08** 输入相应文本，并调整至合适位置，效果如图12-77所示。

> **专家指点** 在Photoshop CC 2018工作界面中，选取要修改文字属性的文字图层，不仅可以通过选择"窗口"|"字符"命令弹出"字符"面板，还可通过按Ctrl＋T组合键弹出。

图12-75　输入文本　　　　　图12-76　设置各选项　　　　　图12-77　输入文本

◎ **STEP 09** 选取工具箱中的矩形工具，在属性栏中设置"填充"为土黄色（RGB参数为201、151、15）、"描边"为无，在图像编辑窗口中绘制一个矩形，按Ctrl＋T组合键调出变换控制框，适当调整图像大小及位置，效果如图12-78所示。

◎ **STEP 10** 复制"矩形1"图层，得到"矩形1 拷贝"图层，用移动工具适当调整图像位置，效果如图12-79所示。至此，颁奖典礼邀请函的H5页面设计完成。

图12-78　绘制矩形　　　　　　　图12-79　拖曳拷贝图像

章前知识导读

请柬贺卡是人们在喜庆的日子或者举办喜庆的活动时，通过卡片形式的方式进行交流，但随着互联网的发展，纸质请柬贺卡已逐渐被电子请柬贺卡所取代。本章主要介绍常见贺卡H5广告设计的方法。

第13章 喜庆请柬：贺卡卡片的H5广告设计

新手重点索引

▶ 结婚请帖：掌握婚礼请柬的H5页面设计
▶ 新春贺卡：掌握新年祝福的H5页面设计
▶ 爱情卡片：掌握情侣表白的H5页面设计

效果图片欣赏

13.1 结婚请帖：掌握婚礼请柬的H5页面设计

婚礼请柬是新人在举办婚礼时邀请双方的亲朋好友来参加婚礼时所发出的一种邀请方式，是即将结婚的新人所印制的邀请函，但随着时代的进步，以及亲朋好友们可能都不在同一个城市，隔着很远的距离，纸质印制的邀请函已不如互联网方便快捷，这便是婚礼请柬H5页面设计存在的理由。

本实例的最终效果如图13-1所示。

图13-1　实例效果

素材文件	素材\第13章\花瓣背景.jpg、花瓣.psd、新人模特.psd
效果文件	效果\第13章\掌握婚礼请柬H5页面设计.psd、掌握婚礼请柬H5页面设计.jpg

13.1.1 设计婚礼请柬主题背景效果

婚礼请柬运用适当的背景色彩及元素的搭配，既可以突出爱情的主题，又能够彰显婚礼的特色。下面详细介绍设计婚礼请柬主题背景效果的方法。其操作步骤如下。

扫码看视频

● **STEP 01** 选择"文件"|"新建"命令，弹出"新建文档"对话框，❶设置"名称"为"掌握婚礼请柬H5页面设计"、"宽度"为1080像素、"高度"为1920像素、"分辨率"为300像素/英寸、"颜色模式"为"RGB颜色"、"背景内容"为"白色"，如图13-2所示；❷单击"创建"按钮，新建一个空白图像。

● **STEP 02** 按Ctrl+O组合键，打开"花瓣背景.jpg"素材图像，在"图层"面板中，单击"背景"图层右侧的"指示图层部分锁定"按钮，如图13-3所示，将图层解锁。

● **STEP 03** 用移动工具将解锁后的图层所对应的图像拖曳至背景图像编辑窗口中，并将图层命名为"花瓣背景"，按Ctrl+T组合键调出变换控制框，适当调整图像大小及位置，并按Enter键确认变换，效果如图13-4所示。

● **STEP 04** 选取工具箱中的渐变工具，打开"渐变编辑器"对话框，在渐变条上设置粉色到白色的渐变

（RGB参数值分别为252、119、213；255、255、255），并单击"新建"按钮，新建渐变预设，如图13-5所示。

图13-2 设置各选项

图13-3 解锁图层

图13-4 拖拽调整图像

图13-5 新建渐变预设

- **STEP 05** 在"图层"面板中，单击面板下方的"创建新图层"按钮，新建一个"图层1"图层，选取工具箱中的渐变工具，打开"渐变编辑器"对话框，选择新建的粉色到白色的渐变预设，并单击"渐变编辑器"右侧的"径向渐变"，在图像编辑窗口中由左上方至右下方拖曳鼠标，为图层填充渐变，效果如图13-6所示。
- **STEP 06** 在"图层"面板中，选中"图层1"图层，设置图层"不透明度"为49%，效果如图13-7所示。
- **STEP 07** 按Ctrl+O组合键，打开"新人模特.psd"素材图像，用移动工具将素材图像拖曳至图像编辑窗口中，并将图层命名为"新人模特"，效果如图13-8所示。
- **STEP 08** 按Ctrl+T组合键调出变换控制框，适当调整图像大小及位置，并按Enter键确认变换，效果如图13-9所示。

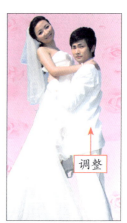

图13-6 填充径向渐变　　图13-7 设置不透明度　　图13-8 拖曳图像　　图13-9 调整图像

13.1.2 设计婚礼请柬文本矩形效果

根据婚礼请柬主题背景的粉色色彩，在设计婚礼请柬文本矩形时，运用蓝色色彩为矩形进行填充，能够让整个页面烘托出婚礼的幸福感。下面详细介绍设计婚礼请柬文本矩形效果的方法。其操作步骤如下。

扫码看视频

● **STEP 01** 选取工具箱中的矩形工具，在工具属性栏中设置"选择工具模式"为"形状"、"填充"为无、"描边"为蓝色（RGB参数值分别为0、160、233）、"描边宽度"为3点，在图像编辑窗口中的适当位置绘制一个矩形，得到"矩形1"图层，效果如图13-10所示。

● **STEP 02** 在矩形工具属性栏中继续设置"填充"为蓝色（RGB参数值分别为0、166、233）、"描边"为无，在图像编辑窗口中的适当位置绘制一个矩形，得到"矩形2"图层，效果如图13-11所示。

● **STEP 03** 在"图层"面板中，按住Shift键的同时，选中"矩形1"和"矩形2"两个图层，在工具属性栏中分别单击"水平居中对齐"和"垂直居中对齐"按钮，将两个矩形垂直水平居中，效果如图13-12所示。

● **STEP 04** 选取工具箱中的横排文字工具，选择"窗口"|"字符"命令，在弹出的"字符"面板中，设置"字体系列"为Modern No.20、"字体大小"为60点、"行距"为"自动"、设置所选字符的字距调整为100、"颜色"为红色（RGB参数值分别为255、0、0），如图13-13所示。

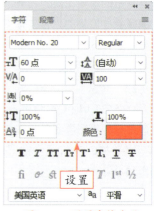

图13-10 绘制矩形　　图13-11 绘制矩形　　图13-12 调整图像　　图13-13 设置字符选项

在Photoshop CC 2018工作界面中，居中操作可以通过两种方式来完成：
- 使用移动工具选中需要居中的两个图层，在工具属性栏中单击"水平居中"按钮 ，或"垂直居中"按钮 ，即可对图层对象进行水平或垂直居中操作。
- 选中两个图层，选择"图层"|"对齐"|"水平居中"命令，也可以水平居中对象。

STEP 05 输入相应的文本，并调整至适当位置，效果如图13-14所示。

STEP 06 在"图层"面板中，双击2019文字图层的空白处，在弹出的"图层样式"对话框中，❶选中"描边"复选框；❷设置"大小"为3像素、"位置"为"外部"、"混合模式"为"正常"、"不透明度"为100%、"填充类型"为"颜色"、"颜色"为黄色（RGB参数值分别为255、255、0），如图13-15所示。

图13-14　输入文本

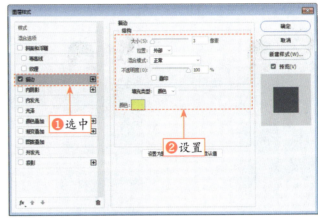

图13-15　设置图层样式

STEP 07 单击"确定"按钮为图层添加描边，效果如图13-16所示。

STEP 08 在"图层"面板中，双击2019文字图层右侧的"指示图层效果"按钮 ，在弹出的"图层样式"对话框中，❶选中"投影"复选框；❷设置"混合模式"为"正片叠底"、"阴影颜色"为黑色（RGB参数值均为0）、"不透明度"为59%、"角度"为158度、"距离"为9像素、"扩展"为0、"大小"为0像素、"杂色"为0，如图13-17所示。

图13-16　添加描边

图13-17　设置图层样式

277

◎ **STEP 09** 单击"确定"按钮为图层添加投影,效果如图13-18所示。
◎ **STEP 10** 选取工具箱中的矩形工具,在工具属性栏中设置"选择工具模式"为"形状"、"填充"为蓝色(RGB参数值分别为0、160、233)、"描边"为无,在图像编辑窗口中的适当位置绘制一个矩形,得到"矩形 3"图层,效果如图13-19所示。
◎ **STEP 11** 按Ctrl+T组合键,调出变换控制框,适当调整图像大小及位置,并按Enter键确认变换,效果如图13-20所示。
◎ **STEP 12** 选取工具箱中的横排文字工具,选择"窗口"|"字符"命令,在弹出的"字符"面板中设置"字体系列"为"长城行楷体"、"字体大小"为15点、"行距"为"自动"、"设置所选字符的字距调整"为0、"颜色"为白色(RGB参数值均为255),如图13-21所示。

图13-18　添加投影

图13-19　绘制矩形

图13-20　调整图像

图13-21　设置字符各选项

◎ **STEP 13** 输入相应文本并调整至合适位置,效果如图13-22所示。
◎ **STEP 14** 在"图层"面板中,双击"携手幸福"文字图层的空白处,在弹出的"图层样式"对话框中,❶选中"外发光"复选框;❷设置"混合模式"为"正常"、"不透明度"为100%、"杂色"为0、"发光颜色"为白色(RGB参数值均为255)、"方法"为"柔和"、"扩展"为4%、"大小"为250像素、"范围"为50%、"抖动"为0,如图13-23所示。

图13-22　输入文本

图13-23　设置图层样式

第13章 喜庆请柬：贺卡卡片的H5广告设计

STEP 15 单击"确定"按钮，为文字图层添加外发光，效果如图13-24所示。

STEP 16 选取工具箱中的横排文字工具，选择"窗口"|"字符"命令，在弹出的"字符"面板中设置"字体系列"为"黑体"、"字体大小"为14点、"行距"为"自动"、设置所选字符的字距调整为0、"颜色"为白色（RGB参数值均为255），如图13-25所示。

图13-24 添加外发光

图13-25 设置字符各选项

STEP 17 输入相应文本并调整至合适位置，效果如图13-26所示。

STEP 18 在"字符"面板中设置"字体系列"为"黑体"、"字体大小"为6点、"行距"为"自动"、设置所选字符的字距调整为0、"颜色"为白色（RGB参数值均为255），如图13-27所示。

STEP 19 输入相应文本并调整至合适位置，效果如图13-28所示。

图13-26 输入文本

图13-27 设置字符各选项

图13-28 输入文本

13.1.3 设计婚礼请柬装饰效果

扫码看视频

婚礼请柬通常印有邀请函三个字，在告诉受邀者是婚礼的同时，也是邀请对方来参加婚礼。下面详细介绍设计婚礼请柬装饰效果的方法。其操作步骤如下。

STEP 01 选取工具箱中的矩形工具，在工具属性栏中设置"选择工具模式"为"形状"、"填充"为红色（RGB参数值分别为255、0、0）、"描边"为无，在图像编辑窗口中的适当位置绘制一个矩形，得到"矩形4"图层，效果如图13-29所示。

◎ **STEP 02** 按Ctrl+O组合键，打开"花瓣.psd"素材图像，用移动工具将素材图像拖曳至图像编辑窗口中的适当位置，并将图层命名为"花瓣"，效果如图13-30所示。

◎ **STEP 03** 在图像编辑窗口中，按住Alt键的同时，拖曳"花瓣"图层所对应的图像至合适位置，复制得到"花瓣 拷贝"图层，效果如图13-31所示。

图13-29 绘制矩形　　　　图13-30 拖曳图像　　　　图13-31 复制拖曳图像

◎ **STEP 04** 选择"编辑"|"变换"|"垂直翻转"命令，将"花瓣 拷贝"图层所对应的图像进行垂直翻转，效果如图13-32所示。

◎ **STEP 05** 在"图层"面板中，按住Shift键的同时，选中"花瓣"和"花瓣 拷贝"两个图层，将选中的图层拖曳至"矩形 4"图层下方，如图13-33所示。

◎ **STEP 06** 选取工具箱中的横排文字工具，选择"窗口"|"字符"命令，弹出"字符"面板，设置"字体系列"为"方正综艺简体"、"字体大小"为48点、"行距"为"自动"、"设置所选字符的字距调整"为0、"颜色"为白色（RGB参数值均为255），如图13-34所示。

图13-32 垂直翻转图像　　　图13-33 拖曳图层　　　　图13-34 设置字符选项

◎ **STEP 07** 输入相应文本并调整至合适位置，效果如图13-35所示。

◎ **STEP 08** 在"字符"面板中，设置"字体系列"为"方正综艺简体"、"字体大小"为24点、"行距"为"自动"、"设置所选字符的字距调整"为0、"颜色"为白色（RGB参数值均为255），如图13-36所示。

第13章　喜庆请柬：贺卡卡片的H5广告设计

● **STEP 09** 输入相应文本并调整至合适位置，效果如图13-37所示。至此，完成婚礼请柬H5页面设计。

图13-35　输入文本

图13-36　设置字符选项

图13-37　输入文本

13.2 新春贺卡：掌握新年祝福的H5页面设计

中国农历新年到来之际，各家各户都会向自己的亲朋好友表达美好的祝福及关切之意。每到新年之际大家都会通过各种方式相互祝福，而发送贺卡则是最常用的方式。

本实例的最终效果如图13-38所示。

图13-38　实例效果

素材文件	素材\第13章\红鳞纹理.psd、锦旗.psd、猪.psd、松柏.psd、飘云1.psd、飘云2.psd、金猪.psd、飞龙标志.psd、花纹.psd
效果文件	效果\第13章\掌握新年祝福H5页面设计.psd、掌握新年祝福H5页面设计.jpg

13.2.1 设计新年祝福背景纹理效果

扫码看视频

在新年祝福页面背景的设计上,可以融入新春色彩元素,以突出主题。下面详细介绍设计新年祝福背景纹理效果的方法。其操作步骤如下。

● **STEP 01** 选择"文件"|"新建"命令,弹出"新建文档"对话框,❶设置"名称"为"掌握新春祝福H5页面设计"、"宽度"为1080像素、"高度"为1920像素、"分辨率"为300像素/英寸、"颜色模式"为"RGB颜色"、"背景内容"为"白色",如图13-39所示;❷单击"创建"按钮,新建一个空白图像。

图13-39 设置各选项

● **STEP 02** 设置前景色为深红色(RGB参数值分别为175、9、21),在"图层"面板下方单击"创建新图层"按钮,创建一个"图层1"图层,为图层填充前景色,效果如图13-40所示。

● **STEP 03** 在"图层"面板中,选中"图层1"图层,设置"不透明度"为65%,效果如图13-41所示。

● **STEP 04** 按Ctrl+O组合键,打开"红鳞纹理.psd"素材图像,用移动工具将素材图像拖曳至背景图像编辑窗口中适当位置,将图层命名为"红鳞纹理",效果如图13-42所示。

图13-40 填充前景色 图13-41 调整不透明度 图13-42 拖曳图像

● **STEP 05** 在图像编辑窗口中,按住Alt+Shift组合键的同时,水平拖曳"红鳞纹理"图层所对应的图像至合适位置,复制得到"红鳞纹理 拷贝"图层,效果如图13-43所示。

● **STEP 06** 在图像编辑窗口中,按住Shift键的同时,选中"红鳞纹理"和"红鳞纹理 拷贝"两个图层所

对应的图像，按住Alt+Shift组合键的同时，垂直拖曳图像至合适位置，复制得到"红鳞纹理 拷贝2"和"红鳞纹理 拷贝2"两个图层，效果如图13-44所示。

STEP 07 重复以上步骤，拖曳复制图像至合适位置，得到"红鳞纹理 拷贝3"、"红鳞纹理 拷贝3"、"红鳞纹理 拷贝4"、"红鳞纹理 拷贝4"4个图层，效果如图13-45所示。

图13-43　拖曳复制图像　　　　图13-44　拖曳复制图像　　　　图13-45　拖曳复制图像

STEP 08 在"图层"面板中，单击面板下方的"创建新图层"按钮，创建一个"图层2"图层，为图层填充前景色深红色（RGB参数值分别为175、9、21），效果如图13-46所示。

STEP 09 在"图层"面板中，选中"图层2"图层，设置"不透明度"为76%，效果如图13-47所示。

图13-46　填充前景色　　　　　　　　图13-47　调整不透明度

13.2.2　设计新年祝福文字信息效果

新年祝福页面的设计，至少需要标明时间（某某年）以及发出祝福的人或者集体（公司或企业）。下面详细介绍设计新年祝福图文信息效果的方法。其操作步骤如下。

扫码看视频

STEP 01 按Ctrl+O组合键，打开"锦旗.psd"素材图像，用移动工具拖曳图像至背景图像编辑窗口中的合适位置，并将图层命名为"锦旗"，效果如图13-48所示。

STEP 02 按Ctrl+T组合键调出变换控制框，适当调整图像大小及位置，并按Enter键确认变换，效果如图13-49所示。

图13-48　拖曳图像　　　　图13-49　调整图像

○ **STEP 03** 选取工具箱中的直排文字工具，❶选择"窗口"|"字符"命令，在弹出的"字符"面板中，设置"字体系列"为"叶根友毛笔行书2.0版"、"字体大小"为72点、"行距"为"自动"、"设置所选字符的字距调整"为200、"颜色"为黑色（RGB参数值均为0）；❷并激活仿粗体图标，如图13-50所示。

○ **STEP 04** 输入相应文本，并调整至合适位置，效果如图13-51所示。

○ **STEP 05** 选取工具箱中的渐变工具，打开"渐变编辑器"对话框，❶在渐变条上设置金色、浅黄、金色、暗黄的渐变（RGB参数值分别为236、198、43；247、240、181；236、198、43；153、81、35）；❷并单击"新建"按钮，新建渐变预设，如图13-52所示。

图13-50　设置字符选项　　　图13-51　输入文本　　　图13-52　新建渐变预设

○ **STEP 06** 在"图层"面板中，双击"亥猪年"文字图层空白处，在弹出的"图层样式"对话框中，❶选中"渐变叠加"复选框；❷设置"混合模式"为"正常"、"不透明度"为100%、"渐变"为新建的渐变色（金色、浅黄、金色、暗黄）、"角度"为-16度、"缩放"为150%，如图13-53所示。

○ **STEP 07** 单击"确定"按钮，为文字图层添加渐变叠加，效果如图13-54所示。

○ **STEP 08** 在"图层"面板中，双击"亥猪年"文字图层右侧的"指示图层效果"按钮，在弹出的"图层样式"对话框中，❶选中"投影"复选框；❷设置"混合模式"为"正常"、"阴影颜色"为黑色（RGB参数值均为0）、"不透明度"为61%、"角度"为90度、"距离"为18像素、"扩展"为24%、"大小"为32像素、"杂色"为0，如图13-55所示。

○ **STEP 09** 单击"确定"按钮为文字图层添加投影，效果如图13-56所示。

第13章 喜庆请柬：贺卡卡片的H5广告设计

图13-53　设置图层样式　　　　　图13-54　添加渐变叠加

图13-55　设置图层样式　　　　　图13-56　添加投影

- **STEP 10** 选取工具箱中的横排文字工具，选择"窗口"|"字符"命令，在弹出的"字符"面板中，设置"字体系列"为Viner Hand ITC、"字体大小"为70点、"行距"为"自动"、"设置所选字符的字距调整"为0、"颜色"为红色（RGB参数值分别为255、0、0），并激活仿粗体图标，如图13-57所示。
- **STEP 11** 输入相应文本并调整至合适位置，效果如图13-58所示。
- **STEP 12** 用与上同样的方法，在图像编辑窗口中输入相应文本，并调整文本的字体大小，效果如图13-59所示。

图13-57　设置字符选项　　　　图13-58　输入文本　　　　图13-59　输入文本

● **STEP 13** 在"图层"面板中,按住Shift键的同时,选中"2""01""9"三个文字图层,并单击面板下方的"创建新组"按钮,将"2""01""9"三个文字图层编组,得到"组 1",如图13-60所示。

● **STEP 14** 双击"组 1"图层组空白处,在弹出的"图层样式"对话框中,❶选中"投影"复选框;❷设置"混合模式"为"正常"、"阴影颜色"为黑色(RGB参数值均为0)、"不透明度"为100%、"角度"为90度、"距离"为9像素、"扩展"为0、"大小"为20像素、"杂色"为0,如图13-61所示。

图13-60 图层编组

图13-61 设置图层样式

● **STEP 15** 单击"确定"按钮为图层组添加投影,效果如图13-62所示。

● **STEP 16** 在"图层"面板中,拖曳"组 1"图层组至面板下方的"创建新组"按钮上,得到"组 2"图层组,如图13-63所示。

图13-62 添加投影

图13-63 创建新组

● **STEP 17** 双击"组 2"图层组空白处,在弹出的"图层样式"对话框中,❶选中"内发光"复选框;❷设置"混合模式"为"正常"、"不透明度"为25%、"杂色"为100%、"发光颜色"为白色(RGB参数值均为255)、"方法"为"柔和"、"阻塞"为0、"大小"为16像素、"范围"为

50%、"抖动"为0,并选中"源"右侧的"居中"单选按钮,如图13-64所示。

● **STEP 18** 单击"确定"按钮为图层组添加内发光,效果如图13-65所示。

图13-64　设置图层样式　　　　　　　　图13-65　添加内发光

● **STEP 19** 选取工具箱中的横排文字工具,选择"窗口"|"字符"命令,在弹出的"字符"面板中,❶设置"字体系列"为"方正综艺简体"、"字体大小"为12点、"行距"为"自动"、"设置所选字符的字距调整"为200、"颜色"为白色(RGB参数值均为255);❷并激活仿粗体图标,及工具属性栏中的"左对齐文本"按钮,如图13-66所示。

● **STEP 20** 输入相应文本并调整至合适位置,按Enter键调整文本至如图13-67所示的效果。

图13-66　设置字符选项　　　　　　　　图13-67　输入调整文本

● **STEP 21** 在"图层"面板中,双击2019 HAPPY NEW YEAR文字图层空白处,在弹出的"图层样式"对话框中,选中"渐变"叠加复选框,设置"混合模式"为"正常"、"不透明度"为100%、"渐变"为新建的渐变色(金色、浅黄、金色、暗黄)、"样式"为"线性"、"角度"为0度、"缩放"为150%,如图13-68所示。

● **STEP 22** 单击"确定"按钮为文字图层添加渐变叠加,效果如图13-69所示。

● **STEP 23** 按Ctrl+O组合键,打开"飞龙标志.psd"素材图像,用移动工具将素材图像拖曳至背景图像编辑窗口中,并将图层命名为"飞龙标志",效果如图13-70所示。

● **STEP 24** 按Ctrl+T组合键调出变换控制框,适当调整图像大小及位置,并按Enter键确认变换,效果如图13-71所示。

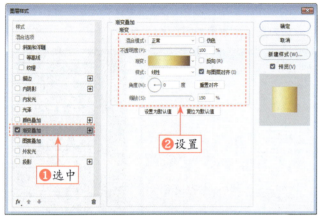

图13-68　设置图层样式　　　　　图13-69　添加渐变叠加

图13-70　拖曳图像　　　　　　图13-71　调整图像

- **STEP 25** 在"图层"面板中,双击"飞龙标志"图层空白处,在弹出的"图层样式"对话框中,选中"渐变叠加"复选框,设置"混合模式"为"正常"、"不透明度"为100%、"渐变"为新建的渐变色(金色、浅黄、金色、暗黄)、"样式"为"线性"、"角度"为0度、"缩放"为150%,如图13-72所示。
- **STEP 26** 单击"确定"按钮为图层添加渐变叠加,效果如图13-73所示。

图13-72　设置图层样式　　　　　图13-73　添加渐变叠加

◎ **STEP 27** 选取工具箱中的横排文字工具，选择"窗口"|"字符"命令，在弹出的"字符"面板中，❶设置"字体系列"为"叶根友毛笔行书2.0版"、"字体大小"为12点、"行距"为17.45点、"设置所选字符的字距调整"为200、"颜色"为白色（RGB参数值均为255）；❷并激活仿粗体图标，及单击工具属性栏中的"居中对齐文本"按钮，如图13-74所示。

◎ **STEP 28** 输入相应文本并调整至合适位置，效果如图13-75所示。

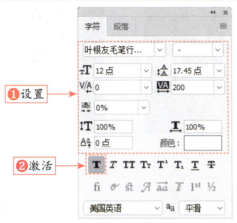

图13-74 设置字符选项　　　　图13-75 输入文本

◎ **STEP 29** 在"图层"面板中，双击"飞龙传媒有限公司"文字图层空白处，在弹出的"图层样式"对话框中，选中"渐变叠加"复选框，设置"混合模式"为"正常"、"不透明度"为100%、"渐变"为新建的渐变色（金色、浅黄、金色、暗黄）、"样式"为"线性"、"角度"为0度、"缩放"为150%，如图13-76所示。

◎ **STEP 30** 单击"确定"按钮为文字图层添加渐变叠加，效果如图13-77所示。

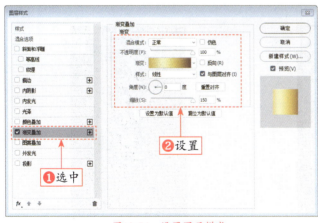

图13-76 设置图层样式　　　　图13-77 添加渐变叠加

◎ **STEP 31** 用与上同样的方法，在图像编辑窗口中输入相应文本，并调整文本的字体系列和大小，效果如图13-78所示。

◎ **STEP 32** 在图像编辑窗口中，按住Alt键的同时，拖曳图像左上角的文本至合适位置，如图13-79所示。

◎ **STEP 33** 选取工具箱中的横排文字工具，单击图像右下角复制得到的文本，更改文本的内容，并激活

工具属性栏中的"右对齐文本"按钮，调整文本至适当位置，效果如图13-80所示。

图13-78 输入文本

图13-79 拖曳复制文本

图13-80 更改文本

13.2.3 设计新年祝福新春元素效果

新年祝福页面的设计，不仅需要注意突出文本内容，同时适当添加一些新春元素会使整个页面更加贴近新年红火热闹的气息。下面详细介绍设计新年祝福新春元素效果的方法。其操作步骤如下。

扫码看视频

- **STEP 01** 按Ctrl+O组合键，打开"飘云 1.psd"素材图像，用移动工具拖曳图像至背景图像编辑窗口中的适当位置，并将图层命名为"飘云 1"，效果如图13-81所示。
- **STEP 02** 按Ctrl+T组合键调出变换控制框，适当调整图像大小及位置，并按Enter键确认变换，效果如图13-82所示。

图13-81 拖曳图像

图13-82 调整图像

- **STEP 03** 在"图层"面板中，双击"飘云 1"图层空白处，在弹出的"图层样式"对话框中，选中"渐变叠加"复选框，设置"混合模式"为"正常"、"不透明度"为100%、"渐变"为新建的渐变色（金色、浅黄、金色、暗黄）、"样式"为线性、"角度"为0度、"缩放"为150%，如图13-83所示。
- **STEP 04** 单击"确定"按钮为图层添加渐变叠加，效果如图13-84所示。

图13-83 设置图层样式　　　　　　　图13-84 添加渐变叠加

● **STEP 05** 在"图层"面板中，双击"飘云 1"图层右侧的"指示图层效果"按钮 *fx*，在弹出的"图层样式"对话框中，❶选中"投影"复选框；❷设置"混合模式"为"正常"、"阴影颜色"为黑色（RGB参数值均为0）、"不透明度"为61%、"角度"为90度、"距离"为11像素、"扩展"为16%、"大小"为8像素、"杂色"为0%；❸并选中"反向"复选框，如图13-85所示。

● **STEP 06** 单击"确定"按钮为图层添加投影，效果如图13-86所示。

图13-85 设置图层样式　　　　　　　图13-86 添加投影

● **STEP 07** 按Ctrl+O组合键，打开"飘云 2"素材图像，用移动工具拖曳图像至背景图像编辑窗口中的适当位置，并将图层命名为"飘云 2"，效果如图13-87所示。

● **STEP 08** 按Ctrl+T组合键，调出变换控制框，适当调整图像位置及大小，并按Enter键确认变换，效果如图13-88所示。

● **STEP 09** 在"图层"面板中，用鼠标右键单击"飘云 1"图层，在弹出的快捷菜单中选择"拷贝图层样式"命令，并用鼠标右键单击"飘云 2"图层，在弹出的快捷菜单中选择"粘贴图层样式"命令，为"飘云 2"图层添加图层样式，效果如图13-89所示。

● **STEP 10** 在图像编辑窗口中，按住Alt键的同时，拖曳"飘云 2"图层所对应的图像至合适位置，得到"飘云 2 拷贝"图层，效果如图13-90所示。

● **STEP 11** 按Ctrl+O组合键，打开"猪.psd"素材图像，用移动工具将素材图像拖曳至背景图像编辑窗口中，将图层命名为"猪"，并按Ctrl+T组合键调出变换控制框，适当调整图像大小及位置，然后按

Enter键确认变换，效果如图13-91所示。

● **STEP 12** 按Ctrl＋O组合键，打开"松柏.psd"素材图像，用移动工具将素材图像拖曳至背景图像编辑窗口中，将图层命名为"松柏"，并按Ctrl＋T组合键调出变换控制框，适当调整图像大小及位置，然后按Enter键确认变换，效果如图13-92所示。

图13-87　拖曳图像　　　　　图13-88　调整图像　　　　　图13-89　添加图层样式

图13-90　拖曳复制图像　　　　图13-91　拖曳调整图像　　　　图13-92　拖曳调整图像

● **STEP 13** 按Ctrl＋O组合键，打开"金猪.psd"素材图像，用移动工具将素材图像拖曳至背景图像编辑窗口中，将图层命名为"金猪"，并按Ctrl＋T组合键，调出变换控制框，适当调整图像大小及位置，然后按Enter键确认变换，效果如图13-93所示。

● **STEP 14** 按Ctrl＋O组合键，打开"花纹.psd"素材图像，用移动工具将素材图像拖曳至背景图像编辑窗口中，将图层命名为"花纹"，并按Ctrl＋T组合键调出变换控制框，在工具属性栏中设置"旋转"为90度，适当调整图像位置，然后按Enter键确认变换，效果如图13-94所示。

● **STEP 15** 在"图层"面板中，双击"花纹"图层空白处，在弹出的"图层样式"对话框中，选中"渐变叠加"复选框，设置"混合模式"为"正常"、"不透明度"为100%、"渐变"为新建的渐变色（金色、浅黄、金色、暗

图13-93　拖曳调整图像

黄）、"样式"为"线性"、"角度"为0度、"缩放"为150%，如图13-95所示。

> **专家指点** 在Photoshop CC 2018工作界面中，旋转图像时，可以选择"图像"|"图像旋转"命令，在弹出的列表框中进行选择；或按Ctrl+T组合键，调出变换控制框，用鼠标右键单击图像，在弹出的快捷菜单中进行选择；或将鼠标指针移动到图像的任意一个角，待鼠标指针变为一个双箭头时，便可以拖动图像旋转。

图13-94　拖曳旋转图像

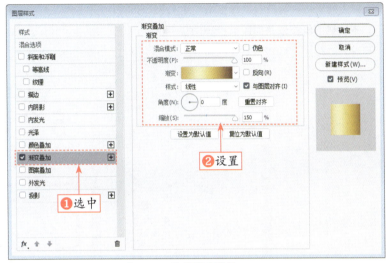

图13-95　设置图层样式

◎ **STEP 16** 单击"确定"按钮为图层添加渐变叠加，效果如图13-96所示。

◎ **STEP 17** 在图像编辑窗口中，按住Alt键的同时，拖曳"花纹"图层所对应的图像至合适位置，复制得到"花纹 拷贝"图层，效果如图13-97所示。

◎ **STEP 18** 选择"编辑"|"变换"|"水平翻转"命令，将"花纹 拷贝"图层所对应的图像水平翻转，效果如图13-98所示。至此，完成新年祝福H5页面设计。

图13-96　添加渐变叠加

图13-97　拖曳复制图像

图13-98　水平翻转图像

13.3 爱情卡片：掌握情侣表白的H5页面设计

情侣表白是情侣间向对方表达爱意、阐述自己的心意及想法的一种示爱方式。表白的方式有很多种，如当面表达、写情书、打电话、送礼物送花等。

本实例的最终效果如图13-99所示。

图13-99　实例效果

素材文件	素材\第13章\花瓣背景.jpg、飘花.psd、玫瑰.psd、天使.psd、情侣.psd
效果文件	效果\第13章\掌握情侣表白H5页面设计.psd、掌握情侣表白H5页面设计.jpg

13.3.1 设计情侣表白浪漫背景效果

情侣表白是基于爱情萌芽所产生的，所以在设计背景时使用粉色地主色调能够很好地营造一种恋爱氛围。下面详细介绍设计情侣表白浪漫背景效果的方法。其操作步骤如下。

扫码看视频

- **STEP 01** 选择"文件"|"新建"命令，弹出"新建文档"对话框，❶设置"名称"为"掌握情侣表白H5页面设计"、"宽度"为1080像素、"高度"为1920像素、"分辨率"为300像素/英寸、"颜色模式"为"RGB颜色"、"背景内容"为"白色"，如图13-100所示；❷单击"创建"按钮，新建一个空白图像。
- **STEP 02** 按Ctrl＋O组合键，打开"浪漫背景.jpg"素材图像，在"图层"面板中，单击"背景"图层右侧的"指示图层部分锁定"按钮，解锁背景图层，如图13-101所示。
- **STEP 03** 在图像编辑窗口中，用移动工具拖曳解锁后的图层至图像编辑窗口中，将图层命名为"浪漫背景"，并按Ctrl＋T组合键调出变换控制框，适当调整图像大小及位置，效果如图13-102所示。

第13章 喜庆请柬：贺卡卡片的H5广告设计

图13-100 设置各选项

图13-101 解锁图层

- **STEP 04** 选取工具箱中的渐变工具，打开"渐变编辑器"对话框，❶在渐变条上设置粉色到白色的渐变（RGB参数值分别为252、119、213；255、255、255）；❷并单击"新建"按钮，新建渐变预设，如图13-103所示。
- **STEP 05** 在"图层"面板中，单击面板下方的"创建新图层"按钮，新建一个"图层1"图层，选取工具箱中的渐变工具，打开"渐变编辑器"对话框，选择新建的粉色到白色的渐变预设，并单击工具属性栏中的"线性渐变"按钮，在图像编辑窗口中由下至上拖曳鼠标，为图层填充渐变，并将图层的"不透明度"设置为70%，效果如图13-104所示。

图13-102 拖曳调整图像

图13-103 新建渐变预设

图13-104 填充线性渐变

13.3.2 设计情侣表白文本内容效果

情侣卡片的重点在于如何让对方在字里行间感受到自己所表达的心意，从而达到表白的目的。下面详细介绍设计情侣表白文本内容效果的方法。其操作步骤如下。

- **STEP 01** 选取工具箱中的圆角矩形工具，在工具属性栏中设置"选择工具模式"为"形状"、"填充"为白色（RGB参数值均为255）、"描边"为无、"半径"为200像素，在图像编辑窗口中适当的位置绘制一个圆角矩形，得到"圆角矩形1"图层，效果如图13-105所示。
- **STEP 02** 选取工具箱中的横排文字工具，选择"窗口"|"字符"命令，在弹出的"字符"面板中，设

扫码看视频

置"字体系列"为"方正大标宋简体"、"字体大小"为72点、"行距"为"自动"、"设置所选字符的字距调整"为200、"颜色"为深粉色（RGB参数值分别为250、58、144），效果如图13-106所示。

> **STEP 03** 输入相应文本并调整至合适位置，效果如图13-107所示。

图13-105 绘制圆角矩形　　　　图13-106 设置字符选项　　　　图13-107 输入文本

> **STEP 04** 在"图层"面板中，双击"520"文字图层空白处，在弹出的"图层样式"对话框中，❶选中"图案叠加"复选框；❷设置"混合模式"为"线性加深"、"不透明度"为100%、"图案"为"网点1（64×64像素，RGB模式）"、"缩放"为77%，如图13-108所示。

专家指点　　在Photoshop CC 2018工作界面中，设置图层样式中的"图案叠加"效果时，可以在"图案"下拉面板中的下拉菜单中选择"载入图案"命令，设置自己喜欢的图案进行图案叠加（但载入的图案要求是PAT格式）；或者也可以在图像编辑窗口中，打开自己想设置为图案叠加的图片，选择"编辑"|"定义图案"命令，这样便可以在"图案"下拉面板中选择使用了。

> **STEP 05** 单击"确定"按钮，为文字图层添加图案叠加，效果如图13-109所示。

图13-108 设置图层样式　　　　图13-109 添加图案叠加

> **STEP 06** 按Ctrl+O组合键，打开"飘花.psd"素材图像，用移动工具将素材图像拖曳至背景图像编辑窗口中，将图层命名为"飘花"，并按Ctrl+T组合键调出变换控制框，适当调整图像大小及位置，效果如图13-110所示。

> **STEP 07** 选取工具箱中的横排文字工具，选择"窗口"|"字符"命令，在弹出的"字符"面板中，

❶设置"字体系列"为"华康娃娃体W5（P）"、"字体大小"为16点、"行距"为"自动"、"设置所选字符的字距调整"为0、"颜色"为深粉色（RGB参数值分别为250、58、144）；❷并激活仿粗体图标，如图13-111所示。

○ **STEP 08** 输入相应文本，并调整至合适位置，效果如图13-112所示。

图13-110　拖曳调整图像　　图13-111　设置字符选项　　图13-112　输入文本

○ **STEP 09** 选取工具箱中的自定形状工具，在工具属性栏中设置"选择工具模式"为"形状"、"填充"为深粉色（RGB参数值分别为250、58、144）、"描边"为无、"形状"为"边框7"，在图像编辑窗口中绘制一个形状，得到"形状1"图层，效果如图13-113所示。

○ **STEP 10** 选取工具箱中的横排文字工具，选择"窗口"|"字符"命令，在弹出的"字符"面板中，设置"字体系列"为"华康娃娃体W5（P）"、"字体大小"为14点、"行距"为"自动"、"设置所选字符的字距调整"为0、"颜色"为深粉色（RGB参数值分别为250、58、144），并激活仿粗体图标，及工具属性栏中的"居中对齐文本"按钮 ，如图13-114所示。

○ **STEP 11** 输入相应文本，调整至合适位置，并按Enter键确认调整，效果如图13-115所示。

图13-113　绘制形状　　图13-114　设置字符选项　　图13-115　输入文本

13.3.3　设计情侣表白元素装饰效果

设计情侣表白元素装饰效果时，可以选用贴近主题的相关元素，如天使、情侣表、玫瑰、爱心等，适当的元素可以使整个页面更具青春爱情气息。下面详细介绍设

扫码看视频

计情侣表白元素装饰效果的方法。其操作步骤如下。

- STEP 01 按Ctrl+O组合键，打开"玫瑰.psd"素材图像，用移动工具将素材图像拖曳至背景图像编辑窗口中的适当位置，并将图层命名为"玫瑰"，效果如图13-116所示。
- STEP 02 在图像编辑窗口中，按住Alt键的同时，拖曳"玫瑰"图层所对应的图像至合适位置，复制得到"玫瑰 拷贝"图层，效果如图13-117所示。
- STEP 03 选择"编辑"|"变换"|"垂直翻转"命令，将图像编辑窗口中的"玫瑰 拷贝"图层所对应的图像进行垂直翻转，效果如图13-118所示。

图13-116 拖曳图像

图13-117 拖曳复制图像

图13-118 垂直翻转图像

- STEP 04 按Ctrl+O组合键，打开"天使.psd"素材图像，用移动工具将素材图像拖曳至背景图像编辑窗口中的适当位置，并将图层命名为"天使"，效果如图13-119所示。
- STEP 05 选取工具箱中的自定义形状工具，在工具属性栏中设置"选择工具模式"为"形状"、"填充"为粉色（RGB参数值分别为253、162、211）、"描边"为无、"形状"为"红心形卡"，在图像编辑窗口中的适当位置绘制一个心形，得到"形状 1"图层，效果如图13-120所示。
- STEP 06 按Ctrl+O组合键，打开"情侣.psd"素材图像，用移动工具将素材图像拖曳至背景图像编辑窗口中的适当位置，并将图层命名为"情侣"，效果如图13-121所示。至此，完成情侣表白H5页面的设计。

图13-119 拖曳图像

图13-120 绘制心形

图13-121 拖曳图像